休閒
產業概論
Introduction to Leisure Industry

陳宗玄 / 著

國家圖書館出版品預行編目（CIP）資料

休閒產業概論 / 陳宗玄著. -- 初版. -- 新北
市：揚智文化, 2019.07
面；　公分. -- (休閒遊憩系列)

ISBN　978-986-298-327-0（平裝）

1.休閒產業　2.餐旅業　3.旅遊業

990　　　　　　　　　　　108009903

休閒遊憩系列

休閒產業概論

作　　　者 / 陳宗玄
出 版 者 / 揚智文化事業股份有限公司
發 行 人 / 葉忠賢
總 編 輯 / 閻富萍
特約執編 / 鄭美珠
地　　　址 / 22204 新北市深坑區北深路三段 258 號 8 樓
電　　　話 / 02-8662-6826
傳　　　真 / 02-2664-7633
網　　　址 / http://www.ycrc.com.tw
E-mail / service@ycrc.com.tw
I S B N / 978-986-298-327-0
初版一刷 / 2019 年 7 月
定　　　價 / 新台幣 500 元

序

　　週休二日啓動國內休閒時代的引擎，帶領國人進入二十一世紀體驗經濟的時代。休閒是由時間和活動參與兩因子交互作用之下的心靈狀態，休閒產業是所得和活動參與引申而出的產業。休閒活動參與成為個人心靈狀態和休閒產業發展重要的關鍵因子。休閒活動參與的內容與範疇決定了休閒產業發展的方向與規模，而休閒活動參與的基本決定因素在於休閒教育。易言之，休閒教育建構了個人休閒能力，休閒能力的養成促進休閒活動參與的廣度與深度，進而影響休閒消費與休閒產業的發展。因此，休閒產業若要持續成長，重要關鍵在於休閒教育的規劃與落實。

　　本書分為四部分，包含休閒產業界定與消費（休閒意涵與產業的界定、休閒時間與活動、休閒與消費）；觀光旅遊業（世界觀光、國際觀光、國民旅遊、旅館業、餐飲業、旅行業、民宿）；戶外遊憩業（遊樂園、休閒農場、休閒運動業、購物中心）以及非營利休閒事業（國家公園和博物館）等。本書最大特色在於使用數據資料說明國人休閒活動參與、休閒消費、國際觀光、國民旅遊與休閒產業發展的歷程、現況與未來趨勢，讓閱讀者能快速瞭解國內休閒遊憩產業的整體樣貌。

　　最後，感謝熱愛旅遊的親友提供書中精美的國內外照片，以及朝陽科技大學提供優質的教學與研究環境，讓本書的出版增添無數的美麗光彩。產業的發展，需有眾多人們的參與方能成就。本書的出版希能對國內休閒產業發展以及莘莘學子有正面的助益。

朝陽科技大學休閒事業管理系

陳宗玄　謹識

目　錄

Chapter 6　國民旅遊　131

Chapter 7　旅館業　167

Chapter 8　餐飲業　201

Chapter 1

休閒遊憩意涵與產業界定

- 休閒與遊憩的定義
- 休閒產業的範圍
- 休閒產業特性
- 休閒產業環境
- 台灣休閒產業概況

　　人們歸納許多不同的觀點將休閒加以概念化與定義，這些不同的觀點反映出社會組織的歷史差異，以及自由與歡愉概念上的衝擊。這些多元的休閒概念起源於古雅典、至英國工業化的過程、社會階級差異的掙扎、促銷非工作形式活動的商業出現、神學家及其他學者尋求兩次世界大戰所造成恐懼感的解藥，以及來自都市社會改革者等因素，皆不斷塑造我們對休閒的想法（Godbey, 1989；葉怡矜等譯，2005）。隨著都市中產階級的出現，自由時間增加，可支配所得成長，科技不斷創新，休閒商品化以及政府扮演供應者角色等因素，帶動休閒大眾化與普及化，休閒產業的發展日新月異。

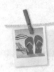

第一節　休閒與遊憩的定義

一、休閒的定義

　　休閒（leisure）這個字源自於拉丁文licere，是指「被允許」（to be permitted）或「自由」（to be free）之意。從licere引伸出法文字loisor，意指「自由時間」（free time）以及英文字license和liberty（Kraus, 1998）。Godbey（1989）認為休閒是生活在免於文化和物質環境之外在迫力的一種相對自由的狀態，且個體能夠在內心之愛的驅動下，以自己所喜愛、且直覺上感到值得的方式行動，並能提供信仰的基礎（葉怡矜等譯，2005）。

　　休閒的意義和型態會隨著文化和社會背景有所不同，它還是具有可歸納的標準。Stokowski（1994）提出休閒三種基本定義（吳英偉、陳慧玲譯，1996）：

(一)休閒是態度

　　休閒的古典意義——自由和釋放的態度或感覺——顯示其著重於內在和個人的真實性，因此休閒被描述為一種主觀情緒上和心理上的產物（Kerr, 1962；Neulinger, 1981）。

表1-1　休閒的定義彙整

休閒類型	定義
休閒是態度	・休閒是一種主觀情緒上和心理的產物（Kerr, 1962；Neulinger, 1981）。 ・休閒為「一種心理和精神上的狀態……就像是沉思默想，它是一種較高層次的狀態」（Pieper, 1952）。 ・休閒可以被定義為「一種意念、一種存在的狀態（state of being）及作為一個人的條件，且這些是很少人想要而更少人能達到的」（De Grazia, 1962）。 ・人類心靈的寶藏是人休閒的成果……休閒本身即包含了所有生活樂趣（Huizinga, 1950）。 ・休閒是一種「生活化的經歷」，而不只是一種心靈狀態（Harper, 1981）。 ・休閒是生活的重心，一種「愛遊玩的態度……靈活地參與世界」（Wilson, 1981）。
休閒是活動	・Dumazdier（1967）、Kaplan（1975）將休閒定義為「活動」。 ・休閒是「為了自己緣故而選擇的活動」（Kelly, 1982）。 ・休閒活動被視為一種維持社會秩序的工具，因為它可以移轉人們對社會不平等的注意，並「建立享樂或遠離痛苦的自由」（van Ghent & Brown, 1968）。
休閒是時間	・休閒是時間的定義意指除了必須的工作、家庭和維持個人生計的時間外，所剩下的非義務性或可自由支配的時間（Brightbill, 1960; Clawson & Knetsch, 1966; Brockman & Merriam, 1973; Kraus, 1984）。

資料來源：吳英偉、陳慧玲譯（1996）。Patricia A. Stokowski著。《休閒社會學》（*Leisure in Society*）。

在早期的希臘，休閒被視為是一種意念集中的存有狀態，在這狀態下，親切、與上帝的良好連結和沉思精神的發展是極端重要的。在當今世界上，視休閒為一種態度或感覺的觀念無法涵蓋公共責任的區分，而僅強調休閒是一種主觀和內在高上經歷、自由、滿足和情緒上的感覺。Harper（1981）主張休閒是一種「生活化的經歷」而不只是一種心靈狀態。

(二)休閒是活動

依照這種觀點，休閒被描述成「為了自己的緣故而選擇的活動」（Kelly, 1982）。休閒活動是可以自由選擇的，與視休閒為一種態度或感

覺的觀點相反的是，這種認為休閒活動是活動的主張有一重要的優點：客觀。休閒活動可被計算、可量化，且可做比較。

休閒是活動的定義把休閒是感覺的內在眞實性轉移成為受外在所賦予的眞實。休閒是活動的描述使參與者免於個人須達成休閒理想的責任，且重新分派由其他人來供應並準備休閒服務。

(三)休閒是時間

休閒是時間的定義意指除了必須的工作、家庭和維持個人生計的時間外，所剩下的非義務性或可自由支配的時間（Brightbill, 1960; Clawson & Knetsch, 1966; Brockman & Merriam, 1973; Kraus, 1984）。這個定義認定時間是可自由分配的，至於其支配程度則根據個人選擇休閒活動的自由。

把休閒視為特定的時段有一個最重要的優點：時間是可量化而客觀的；也就是說時間是可以測量出來的並可與生活中所限定的時間相區分。這種觀點也暗示了工作的概念，因為若是沒有工作時間，就沒有必要去區分休閒時間了。

二、遊憩的定義

遊憩（recreation）這個字源自於拉丁文recreatio，意指恢復（refreshes）或復原（restores）之意。就歷史的發展來看，遊憩經常被視為愉悅和悠閒的一段時光，屬自願性的選擇，能夠讓個人在繁忙工作之後，恢復體力，重新返回工作崗位（Kraus, 1998）。

當休閒定義為自由時間之意時，則遊憩可說是在這段時間內所進行的活動（Kelly, 1996）。遊憩可視為達成個人與社會利益而組織的休閒活動。

Miecz Kswki（1981）以圖形展示休閒、遊憩和觀光之間的關係，如圖1-1所示。圖中顯示三者有交集與聯集之關係，休閒範圍最廣，觀光的80%與遊憩交集，遊憩的主題為休閒，介於觀光與休閒之間（周文賢，1991）。

圖1-1　休閒、遊憩與觀光概念

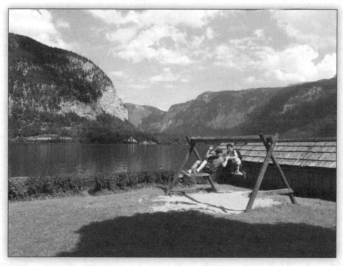

當休閒定義為自由時間之意時，則遊憩可說是在這段時間內所進行的活動（顏書政拍攝）

第二節　休閒產業的範圍

　　休閒產業是工業化社會高度發達的產物，它發端於歐美，19世紀中葉初露端倪，20世紀80年代進入快速發展的時期。籠統地講，休閒產業是指與人的休閒生活、休閒行為、休閒需求（物質的、精神的）密切相關的領域。特別是以旅遊業、娛樂業、服務業和文化產業為龍頭形成的經濟形態和產業系統，一般包括國家公園、博物館、體育（運動場館、運動項目、設備、設施維修）、影視、交通、旅行社、餐飲業、社區服務以及由此連帶的產業群（馬惠娣，2004）。

　　要對休閒產業提出清楚的範圍界定，並不是件容易的事。根據亞里士多德提出休閒的分類模式，休閒可分成三個等級：娛樂、遊憩及沉思（李晶審譯，2000）。休閒涵蓋遊憩，休閒的核心是時間，因此經由時間的分配使用，描繪出休閒遊憩產業的輪廓，應是一可行的方式。就時間的分配使用情形，人們可以將日常的時間分配於工作、休閒與其他，如通勤、睡眠。在休閒的時間中，人們可選擇從事室內遊憩活動，如閱讀、聽音樂、看電視等，亦可到戶外從事遊憩活動，如釣魚、衝浪、觀賞娛樂活動、運動等，也可以選擇更遠的地方從事旅遊、觀光之活動（**圖1-2**）。

　　一般所謂產業係指「由許多生產具有相關產品或服務的一群廠商所組成的群體」。有了以上對於休閒與產業定義上的認知，我們可以將休閒產業定義為：生產或提供人們從事休閒活動所需之相關服務與商品之企業和群體。此定義有兩個要點：(1)休閒產業所生產的產品包含無形的休閒服務與有形的商品；(2)提供休閒服務與商品的企業和群體包含營利性企業、非營利性組織（企業）和政府機構。根據Tribe（1999）時間、休閒、遊憩與旅遊之概念架構，可將休閒產業分成：室內休閒業、戶外遊憩業與觀光旅遊業等三大事業群。

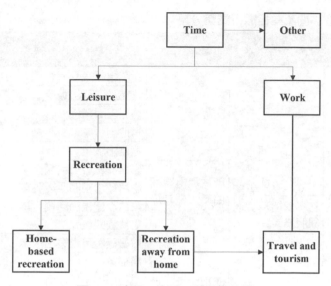

圖1-2　時間、休閒、遊憩與旅遊

資料來源：Tribe (1999). *The Economics of Leisure and Tourism*, p.3.

一、營利性的休閒產業

就營利的民間企業，依行政院主計處行業標準分類（民國105年1月，第十次修訂，如**附表1-1**至**附表1-6**）歸納出室內休閒、戶外遊憩與觀光旅遊三大事業之相關行業（**表1-2**）。

(一)室內休閒業

係指提供居家休閒使用的相關服務和商品之事業。

1. 出版業：新聞出版業、雜誌（期刊）出版業、書籍出版業、其他出版業、軟體出版業。
2. 影片服務、聲音錄製及音樂出版業：影片放映業、聲音錄製及音樂出版業。
3. 傳播及節目播送業：廣播業、電視傳播業、有線及其他付費節目播送業。

表1-2　我國休閒產業相關行業與分類

事業類別	相關行業		
	大類	中類	細類
室內休閒	出版、影音製作、傳播及資通訊服務業	出版業	新聞出版業
			雜誌及期刊出版業
			書籍出版業
			其他出版業
			軟體出版業
		影片及電視節目業；聲音錄製及音樂發行業	影片及電視節目製作業
			影片及電視節目後製業
			影片及電視節目發行業
			影片放映業
			聲音錄製及音樂出版業
		廣播、電視節目編排及傳播業	廣播業
			電視節目編排及傳播業
			有線電信業
			無線電信業
			其他電信業
	支援服務業	租賃業	影音光碟租賃業[1]
戶外遊憩	藝術、娛樂及休閒服務業	創作及藝術表演業	創作業
			藝術表演業
			創作及藝術表演輔助業
		圖書館、檔案保存、博物館及類似機構	圖書館及檔案保存業
			植物園、動物園及自然生態保護機構
			博物館、歷史遺址及其他類似機構
		博弈業	博弈業
		運動、娛樂及休閒服務業	職業運動業
			運動場館業
			其他運動服務業
			遊樂園及主題樂園
			視聽及視唱業
			特殊娛樂業
			遊戲場業
			其他娛樂及休閒服務業
	支援服務業	租賃業	運動及娛樂用品租賃業[1]

（續）表1-2　我國休閒產業相關行業與分類

事業類別	相關行業		
	大類	中類	細類
觀光旅遊	住宿與餐飲業	住宿業	短期住宿業
			其他住宿業
		餐飲業	餐館
			餐食攤販
			外燴及團膳承包業
			飲料店
			飲料攤販
	支援服務業	旅行及相關服務業	旅行及相關服務業

註1：第十次修訂之行業標準分類將影音光碟租賃業和運動及娛樂用品租賃業歸類於個人及家庭用品租賃業細項，為求明確細分休閒產業之分類，此處使用稅務務類行業標準分類之細項名稱。

資料來源：整理自「行業標準分類」，民國105年1月，第十次修訂，行政院主計處。

4.影帶及碟片租賃業。

(二)戶外遊憩業

係指提供從事戶外遊憩之相關服務和商品之事業。

1.創作及藝術表演：創作業、藝術表演業、藝術表演場所經營業、其他藝術表演輔助服務業。

2.圖書館、檔案保存、博物館及類似機構：圖書館及檔案保存業、植物園、動物園及自然生態保護機構、博物館、歷史遺址及其他類似機構。

3.博弈業：博弈業。

4.運動、娛樂及休閒服務業：職業運動業、運動場館業、其他運動服務業、遊樂園及主題樂園、視聽及視唱業、特殊娛樂業、遊戲場業、其他娛樂及休閒服務業。

5.運動及娛樂用品租賃業。

(三)觀光旅遊業

提供觀光旅遊相關服務和商品之事業。

1. 住宿服務業：短期住宿服務業、其他住宿服務業。
2. 餐飲業：餐館業、非酒精飲料店業、酒精飲料店業、餐食攤販業、調理飲料攤販業、其他餐飲業。
3. 旅行相關代訂服務業（旅行業）。

二、非營利組織休閒產業

非營利組織係指不以營利為目的的組織，主要包括政府和民間的非營利機構。非營利組織休閒相關服務與商品的主要提供者是政府部門，其相關服務與設施有：國家公園、風景特定區、森林遊樂區、公營觀光區、文化古蹟、博物館等。因此，完整的休閒產業應包含營利性企業和非營利組織兩大部分。詳細的休閒產業架構圖詳見**圖1-3**。

第三節　休閒產業特性

一、無形性（intangibility）

休閒產業是服務業的一環。休閒產業產品包括休閒服務與商品，休閒服務屬於無形的產品，如導覽解說、餐桌服務；休閒商品則屬有形的產品，如遊樂園騎乘設施、書報雜誌。休閒服務是休閒產業中重要的產品，也是核心的產品。在顧客未親自消費之前，是無法事先看到、聽到、聞到、品嚐到或體驗到。

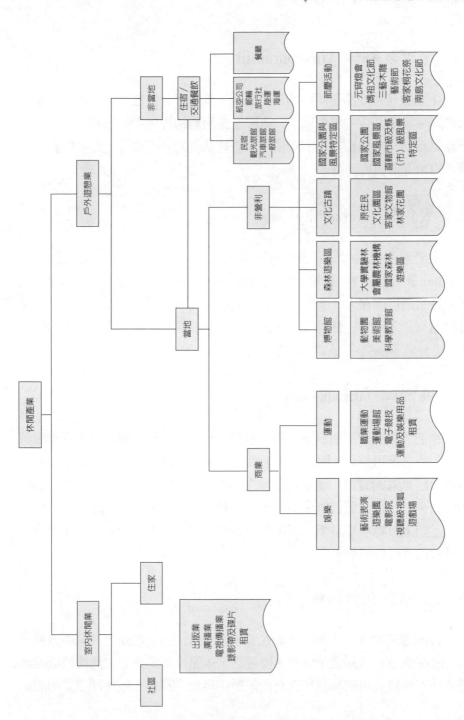

圖1-3　休閒產業架構圖

二、不可分割性（inseparability）

休閒服務和商品是同時銷售的產品，具不可分割性，因此會有生產與消費同時發生完成的現象產生。休閒產業服務的提供者是服務人員，其服務會與商品一起為顧客所消費使用，服務品質的良好與否，會明顯影響消費者的知覺價值與評價。

三、變化性（variability）

由於服務提供者、服務的時間與地點等因素，造成服務變化性很大（Kotler et al., 2012；謝文雀譯，2015）。休閒產業經營者可以透過優秀服務人員甄選與訓練、標準作業流程（Standard Operating Procedure, SOP）建構與執行以及顧客回饋機制（客訴系統、問卷調查）等，降低服務的變化性，提升服務品質。

四、易逝性（perishability）

易逝性是指休閒服務無法像一般商品一樣，當天未銷售出去可以儲藏起來，待之後再銷售。服務的易逝性也稱為不可儲存性。休閒產業中如餐廳當天已烹煮的食材、麵包坊未售完的麵包以及飯店未出租的房間，都屬不可儲存性。休閒服務無法儲存，主要是需求不穩定造成，因此若能穩定需求，如尖離峰差別訂價、使用預約系統、預售淡季消費券等，休閒服務的易逝性就得以紓解。

五、易複製和模仿性

休閒服務和商品不同於一般工業產品，無法透過服務和商品的專利申請，確保商業利益和競爭優勢。換言之，休閒產業是一進入門檻較低的產業，且經營模式與商品容易受到競爭對手複製和模仿。就休閒產業中的旅

行業為例，旅行業主要的收入來源是套裝旅遊行程的銷售，旅行業經由產品開發部門規劃不同的旅遊行程，一旦出現熱銷的遊程，馬上為同業複製銷售，營業利潤受到嚴重侵蝕。

六、消費者參與性

休閒產業產品的生產與消費是同時完成，換言之，消費者參與了整個休閒服務與商品的生產過程。服務人員的每一個服務過程都會影響消費者對服務品質的整體印象，這稱之為「瞬間真實」（moment of truth）（Kotler et al., 2002）。休閒產業服務人員應清楚每一個「瞬間真實」都會改變或扭轉消費者整體服務品質的印象。休閒產業服務人員充分掌握服務流程中的每一個細節，就顯得非常重要。

第四節　休閒產業環境

在一動態的經濟體中，休閒產業的發展會隨著產業的外在環境（總體環境）、產業中環境與內在環境（個體環境）（**圖1-4**）的變化而受到影響。尤以總體環境之人口統計環境（demographic environment）、經濟環境（economic environment）、自然環境（natural environment）、科技環境（technological environment）、社會文化環境（social and cultural environment）和政治法令環境（political and legal environment）的影響最為明顯。

一、人口統計環境

(一)人口的變化

人口是觀察一個地區、國家消費力重要的指標。全世界人口呈現爆炸

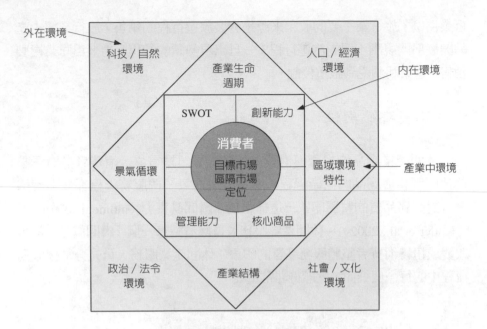

圖1-4 休閒產業環境

性成長，2018年人口突破74億，2050年將升到97億，2100年將超過110億。
全球人口快速增加，對於休閒服務與商品的需求也會提升，尤以區域性國
際觀光的發展，將帶動全球觀光產業持續的成長。在國內，民國106年北部
地區人口數1,067.9萬人，全國人數占比45.3%；中部和南部人口數分別是
581.4萬人、627.3萬人，人口占比分別為24.6%和26.6%；東部地區人口數只
有54.8萬人，人口占比2.3%。人口區域分布的不均，造就區域內休閒產業
發展不同的風貌。

(二)年齡結構的改變

高齡少子化已是二十一世紀全世界許多國家共同面臨人口年齡結構轉
變的課題。就總體經濟觀點，少子化、人口老化及人口減少，會使經濟成
長率長期、持續降低。人口由嬰兒潮世代快速增加，到現今老年潮出現，
人口到達高點後反轉向下，將先減少總需求，總需求曲線先左移，造成
產出、物價及工資的下跌，內需市場亦因而收縮（鍾俊文，2004）。民國

92年我國65歲以上人口比例超過7%，正式進入聯合國定義之高齡化社會
（ageing society），107年65歲以上人口比例超越14%，正式成為高齡社會
（aged society）。

(三)家計類型

　　傳統家庭是由一對夫婦和子女所組成。我國行政院主計處將家庭的型
態分成：單人家庭、夫婦家庭、單親家庭、核心家庭、祖孫家庭、三代家
庭和其他家庭等七種類型。家庭成員為父及母親，以及至少一位未婚子女
所組成，但可能含有同住之已婚子女，或其他非直系親屬之核心家庭，是
目前國內多數的家庭類型。家庭組織成員和家庭戶數的不同，對於休閒服
務與商品的需求也會有所差異。大前研一（2010）在《一個人的經濟》書
中提到，日本因未婚、晚婚、熟年離婚和夫婦死別等各類原因，使「單身
家戶」在所有年齡層皆大幅增加（孫玉珍譯，2011）。日本單身家戶的快
速增加，顯示家計類型的結構正逐漸轉變中，這樣家庭類型的轉變，值得
國內休閒產業發展的借鏡。

(四)人口地理的移動

　　人口由農村往都市移動，是一個國家由農業轉向工業發展時，無法
避免的社會現象，原因一是都市有較好的工作機會與生活品質；原因二是
農業大量機械化生產之後，不再需要大量的勞力。大量人口集中於都市，
引發大量休閒需求並創造休閒機會的廣大市場商機。此外，都市是否有足
夠的休閒服務與設施規劃也益顯重性，如美術館、博物館、公園、運動中
心、文化中心等。

(五)教育水準

　　教育水準的提升是現代化國家共同的特徵。教育可以提供某些種類遊
憩活動的訓練與預先準備（Dardis et al., 1981）以及良好的語文訓練，對於
休閒與觀光的需求提升有很大的關聯，近年國人出國旅遊自由行的比例逐
漸增加，似也說明了教育對休閒的影響。根據教育部資料，民國106年15歲

以上國人高達98.8%識字，只有1.2%國人不識字。專科以上教育程度比例44.5%，高中（職）教育程度30.9%。

二、經濟環境

(一)所得

所得是消費力重要的表徵。所得高低和消費力強弱有明顯正向的關係。恩格爾在1857年於比利時調查工人家庭的家計費用結構與所得之間的關係，而發現一些相當明顯的原則，即：(1)家庭糧食費用占所得之比率隨所得之提高而減低；(2)衣著費用大致維持相同之比率；(3)居住費用大致維持相同之比率；(4)其他消費項目如娛樂、教育、醫療、保健等費用之比率，有隨所得增加而增加之趨勢。上述四點法則，後人認為與各國之實際情況相符，所以稱為恩格爾法則（Engle's Law）（許文富，2004）。根據恩格爾法則，所得的提高有利於休閒產業的發展。

(二)所得分配

家庭所得分配差距可能隨全球專業分工、知識經濟發展、人口高齡化和家庭結構的改變，而逐漸擴大。一般所得分配是以家庭可支配所得最高20%家庭與最低20%家庭相比。所得分配差距變大，不利於國內消費的成長，對於休閒產業的發展也會有影響。所得分配差距的擴大，尤其面對M型社會的出現，政府對低收入家庭休閒服務的提供應思考低價政策，以維護休閒之權益。

三、自然環境

地球暖化與臭氧層破洞是全球共同面臨自然環境惡化的課題。節能減碳與綠色消費則是有識之士希望透過自身生活習慣與消費行為的改變來減緩或改善自然環境惡化的問題。近年素食主義興起以及生態旅遊的推行，

都是人類自省之後友善地球的行為。地球暖化造成全球氣候異常，對於戶外遊憩活動的進行會產生影響。

四、科技環境

科技不斷進步與創新改善了人類的生活，同時也改變休閒生活。火車與飛機的發明開創了大眾觀光的新紀元；電視的出現改變人們書報閱讀的習慣；行動裝置（掌上型遊戲機、智慧型手機、平板電腦）的出現改變人們休閒的方式。科技快速的發展，未來休閒生活勢必會受到更大的影響與衝擊。

五、社會文化環境

文化為包含知識、信念、藝術、法律、道德、風俗，以及人類社會成員所習得的各種能力與習慣的複合體。文化的主要運作方式在於對個人行為設定界限，並影響如家庭與大眾媒體等機構的功能，而這種界限或規範則是來自文化價值觀（Hawkins et al., 2007；洪光宗等譯，2008）。每一個特定社會都會有相對恆久的核心文化和許多次文化（subculture）。核心文化之信念與價值觀主要來自於家庭，並經由學校、宗教團體、企業和政府等機構加以強化。如男大當婚女大當嫁、男主外女主內。

次文化又稱為亞文化，通常是由主流文化所衍生而出的新文化，此文化來自於一群具有共同生活經驗或環境而形成各種不同共有價值觀之團體，如嘻哈文化、中性文化、台客文化、動漫文化等。隨著電腦科技快速發展，網路通訊傳播全球化，對於社會文化的影響日漸明顯與深遠。

六、政治法令環境

政治法令環境主要是由政府頒布的法令以及政府機關所形成的環境。政府法令的訂頒與修正對於休閒產業的經營者會有不同面向的影響。如民國90年週休二日的施行，帶動國人休閒旅遊的風潮，助長休閒產業的發

展。97年開放陸客來台，對於觀光產業的發展有很的大助益。106年一例一休的勞工休假制度修法，造成產業經營成本增加，不利於休閒產業的發展。

 ## 第五節　台灣休閒產業概況

　　隨著經濟成長、休假制度的改變以及政府發展國內旅遊和入境觀光，帶動國內休閒產業的發展。民國106年國內休閒產業家數184,404家，較102年成長17.37%，其中創作及藝術表演業成長49.79%、運動服務業成長39.53%以及住宿服務業成長39.11%，是家數成長較多的事業。在營業方面的績效表現，106年休閒產業營業總金額是10,374.9億，是休閒產業營業額首次破兆的一年。餐飲業、住宿服務業和影片及電視節目業；聲音錄製及音樂發行業是休閒產業營收前三大事業，106年營收分為5,162.7億、1,465.8億和1,316.4億。觀光旅遊業是國內休閒產業主要核心的次產業，超過八成的休閒產業企業家數屬於觀光旅遊業（**圖1-5**）。

一、室內休閒業

　　室內休閒業主要包含出版業、影片及電視節目業；聲音錄製及音樂發行業、廣播、電視節目編排及傳播業和錄影帶及碟片租賃業等四個事業，是日常生活休閒活動參與重要的休閒產業。廣播、電視節目編排及傳播業中的電視傳播業即為提供電視內容服務的業者，國人平均每天要花費兩個小時於電視節目的觀賞，電視已成為支配休閒時間的主軸。隨著科技的快速發展，智慧型手機和電腦網際網路的普遍化與快速化，網路的數位閱讀與影音串流對於室內休閒業的發展產生很大的衝擊與影響。

　　民國102年至106年，出版業和影片及電視節目業；聲音錄製及音樂發行業的家數呈現成長的趨勢（**表1-3**），但平均每家年營業額卻逐漸減少（**圖1-6**），表示規模的擴張造成產業的競爭更加激烈。民國106年出版業

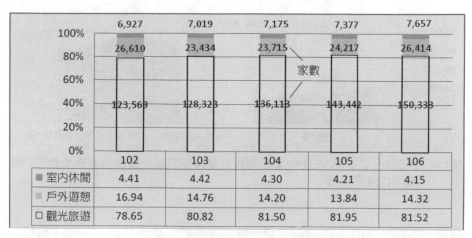

圖1-5　我國休閒產業家數與比例

表1-3　民國102年至106年台灣休閒產業家數

	行業類別	102年	103年	104年	105年	106年
室內休閒	出版業	3,593	3,676	3,755	3,806	3,866
	影片及電視節目業；聲音錄製及音樂發行業	2,618	2,665	2,802	2,993	3,238
	廣播、電視節目編排及傳播業	296	296	283	288	290
	錄影帶及碟片租賃業	420	382	335	290	263
	小計	6,927	7,019	7,175	7,377	7,657
戶外遊憩	創作及藝術表演業	2,739	3,080	3,452	3,739	4,103
	圖書館、檔案保存、博物館及類似機構	46	46	44	45	51
	博弈業	12,057	8,646	8,576	8,405	8,182
	運動服務業	1,462	1,494	1,624	1,835	2,040
	娛樂及休閒服務業	9,864	9,733	9,559	9,855	11,609
	運動及娛樂用品租賃	442	435	460	338	429
	小計	26,610	23,434	23,715	24,217	26,414
觀光旅遊	住宿業	6,872	7,548	8,374	9,036	9,560
	餐飲業	113,413	117,307	124,124	130,651	136,906
	旅行業	3,284	3,468	3,615	3,755	3,867
	小計	123,569	128,323	136,113	143,442	150,333
總計		157,106	158,776	167,003	175,036	184,404

資料來源：整理自財政部財政統計資料庫，http://web02.mof.gov.tw/njswww/WebProxy.
aspx?sys=100&funid=defjspf2。檢索日期：民國107年10月25日。

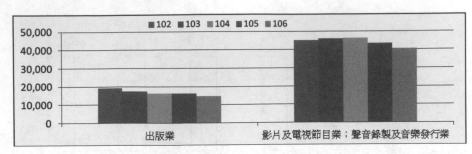

圖1-6 民國102年至106年出版業和影片及電視節目業；聲音錄製及音樂發行業
年平均營業金額

家數3,866家，影片及電視節目業；聲音錄製及音樂發行業3,238家。廣播、
電視節目編排及傳播業企業家數和營業總額近五年表現，變化不大。錄影
帶及碟片租賃業則明顯受到電腦網路與影音串流的影響，企業家數近五年
減少三成七，營業總金額減少四成，106年企業家數263家。

在受僱員工方面，102年室內休閒業受僱員工數72,104人，106年受僱
員工人數增加為72,345人（**表1-4**），其中出版業受僱員工人數31,368人；影
片及電視節目業；聲音錄製及音樂發行業受僱員工數17,043人；廣播、電
視節目編排及傳播業受僱員工數23,664人。

表1-4 民國102年至106年休閒產業受僱員工人數

行業類別		102年	103年	104年	105年	106年
室內休閒	出版業	33,605	33,979	33,684	32,385	31,638
	影片及電視節目業；聲音錄製及音樂發行業	17,564	17,077	17,555	17,856	17,043
	廣播、電視節目編排及傳播業	20,935	21,760	22,988	23,795	23,664
	錄影帶及碟片租賃業	-	-	-	-	-
	小計	72,104	72,816	74,227	74,036	72,345
戶外遊憩	創作及藝術表演業	7,395	7,914	7,876	8,024	7,945
	圖書館、檔案保存、博物館及類似機構	-	-	-	-	-
	博弈業	-	-	-	-	-

（續）表1-4　民國102年至106年休閒產業受僱員工人數

行業類別		102年	103年	104年	105年	106年
戶外遊憩	運動服務業	48,747	47,072	47,664	48,786	49,433
	娛樂及休閒服務業					
	運動及娛樂用品租賃	-	-	-	-	-
	小計	56,142	54,986	55,540	56,810	57,378
觀光旅遊	住宿業	64,188	65,077	68,637	71,471	73,021
	餐飲業	295,126	309,285	321,103	331,879	345,694
	旅行業	25,867	27,937	29,222	29,323	28,670
	小計	385,181	402,299	418,962	432,673	447,385
總計		513,427	530,101	548,729	563,519	577,108

資料來源：整理自中華民國統計資訊網，「薪資及生產力統計」，https://earnings.dgbas.gov.tw/query_payroll_C.aspx?mp=4。檢索日期：民國107年10月25日。

　　在營業收入方面，民國102年室內休閒業營收總金額是2,464.9億元，106年微幅減少為2,464.6億元，其中出版業營收總金額是576.3億元；影片及電視節目業；聲音錄製及音樂發行業營收總金額是1,316.4億元；廣播、電視節日編排及傳播業營收總金額是544.2億元，錄影帶及碟片租賃業營收總金額是27.4億元。

二、戶外遊憩業

　　戶外遊憩業包含創作及藝術表演業、圖書館、檔案保存、博物館及類似機構、博弈業、運動服務業、娛樂及休閒服務業和運動及娛樂用品租賃等事業。民國102年至106年戶外遊憩業以創作及藝術表演和運動服務業的家數成長最為明顯，五年家數成長率分為49.80%和39.53%；營業總金額也分別成長50.47%和16.07%，顯示國人在創作藝術表演和運動活動的參與有明顯的增加。就每家創作及藝術表演業和運動服務業營業額觀察，可以發現平均營業金額成長並不明顯（圖1-7）。

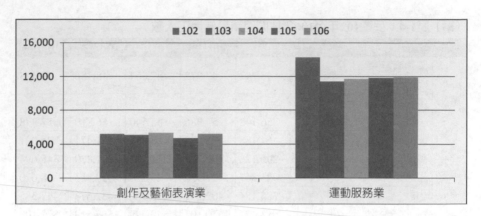

圖1-7　民國102年至106年創作及藝術表演業和運動服務業平均營業金額

表1-5　民國102年至106年台灣休閒產業營業收入總額　　　　單位：百萬

行業類別		102年	103年	104年	105年	106年
室內休閒	出版業	69,049	64,422	61,471	61,905	57,637
	影片及電視節目業；聲音錄製及音樂發行業	117,854	122,558	129,950	129,770	131,647
	廣播、電視節目編排及傳播業	54,937	51,813	53,975	52,729	54,428
	錄影帶及碟片租賃業	4,652	4,822	4,690	3,502	2,749
	小計	246,491	243,615	250,086	247,906	246,461
戶外遊憩	創作及藝術表演業	14,199	15,656	18,466	17,499	21,366
	圖書館、檔案保存、博物館及類似機構	337	340	341	330	317
	博弈業	5,228	6,942	7,620	6,898	7,125
	運動服務業	20,904	17,049	19,052	21,790	24,255
	娛樂及休閒服務業	39,343	40,636	41,966	40,683	40,852
	運動及娛樂用品租賃	856	832	927	342	914
	小計	80,867	81,454	88,371	87,542	94,830
觀光旅遊	住宿業	122,240	137,768	142,127	143,426	146,584
	餐飲業	374,926	409,644	442,506	483,548	516,276
	旅行業	31,143	36,638	39,508	35,693	33,338
	小計	528,309	584,050	624,141	662,667	696,199
總計		855,668	909,119	962,598	998,115	1,037,490

資料來源：同**表1-3**。

　　娛樂及休閒服務業是戶外遊憩業中經營企業家數和營業總金額最多的事業，民國106年娛樂及休閒服務業家數11,609家，營業總金額408.5億元，在戶外遊憩業的占比分為43.95%和43.08%。博弈業是指從事彩券銷售、經營博弈場、投幣式博弈機具、博弈網站及其他博弈服務之行業，目前國內合法博弈業只有彩券銷售，106年經營家數有8,182家，營業總金額是71.2億元。整體而言，戶外遊憩業企業家數近五年呈現輕微衰退，營業總金額成長17.27%。106年戶外遊憩業企業家數26,414家，營業總金額948.3億元，受僱員工人數57,378人。

三、觀光旅遊業

　　觀光旅遊業主要包含住宿業、餐飲業和旅行業等事業，受惠於近年來政府積極發展觀光事業，民國97年7月開放陸客來台觀光，帶動國內觀光旅遊業的蓬勃發展。102年觀光旅遊業企業家數123,569家，106年企業家數增加為150,333家，成長21.66%；同時期營業總金額由5,283.0億元增加為6,961.9億元，成長率31.78%。受僱員工人數447,385人，較102年385,181人成長16.15%（**圖1-8**）。

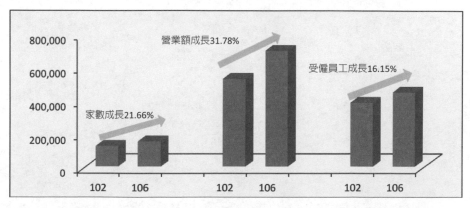

圖1-8　民國102年至106年觀光旅遊業家數、營業額和受僱員工人數成長率

附表1-1　住宿業定義

分類編號				行業名稱及定義
大類	中類	小類	細類	
I				**住宿及餐飲業** 從事短期或臨時性住宿服務及餐飲服務之行業。
	55			**住宿業** 從事短期或臨時性住宿服務之行業，如旅館、旅社、民宿及露營區等。 不包括： ・以月或年為基礎之住宅出租歸入6811細類「不動產租售業」。
		551	5510	**短期住宿業** 從事以日或週為基礎，提供客房服務或渡假住宿服務之行業，如旅館、旅社、民宿等；本類可附帶提供餐飲、洗衣、會議室、休閒設施、停車等服務。 不包括： ・僅對特定對象提供臨時性住宿服務之招待所歸入5590細類「其他住宿業」。
		559	5590	**其他住宿業** 從事551小類以外住宿服務之行業，如露營區、休旅車營地及僅對特定對象提供臨時性住宿服務之招待所。 不包括： ・民宿服務應歸入5510細類「短期住宿業」。

資料來源：「行業標準分類」，民國105年1月，第十次修訂，行政院主計總處。

附表1-2 餐飲業定義

分類編號				行業名稱及定義
大類	中類	小類	細類	
	56			**餐飲業** 從事調理餐食或飲料供立即食用或飲用之行業；餐飲外帶外送、餐飲承包等亦歸入本類。 不包括： ・製造非供立即食用或飲用之食品及飲料歸入C大類「製造業」之適當類別。 ・零售包裝食品或包裝飲料歸入47-48中類「零售業」之適當類別。
		561		餐食業 從事調理餐食供立即食用之商店及攤販。
			5611	餐館 從事調理餐食供立即食用之商店；便當、披薩、漢堡等餐食外帶外送店亦歸入本類。 不包括： ・固定或流動之餐食攤販歸入5612細類「餐食攤販」。 ・專為學校、醫院、工廠、公司企業等團體提供餐飲服務歸入5620細類「外燴及團膳承包業」。
			5612	餐食攤販 從事調理餐食供立即食用之固定或流動攤販。 不包括： ・調理餐食供立即食用之商店歸入5611細類「餐館」。
		562	5620	外燴及團膳承包業 從事承包客戶於指定地點辦理運動會、會議及婚宴等類似活動之外燴餐飲服務；或專為學校、醫院、工廠、公司企業等團體提供餐飲服務之行業；承包飛機或火車等運輸工具上之餐飲服務亦歸入本類。
		563		飲料業 從事調理飲料供立即飲用之商店及攤販。
			5631	飲料店 從事調理飲料供立即飲用之商店；冰果店亦歸入本類。 不包括： ・固定或流動之飲料攤販歸入5632細類「飲料攤販」。 ・有侍者陪伴之飲酒店歸入9323細類「特殊娛樂業」。
			5632	飲料攤販 從事調理飲料供立即飲用之固定或流動攤販。 不包括： ・調理飲料供立即飲用之商店歸入5631細類「飲料店」。

資料來源：同**附表1-1**。

附表1-3　出版業、影片服務業與廣播業定義

分類編號				行業名稱及定義
大類	中類	小類	細類	
J				**出版、影音製作、傳播及資通訊服務業** 從事出版、影片及電視節目製作、後製、發行與影片放映，聲音錄製及音樂發行，廣播及電視節目編排與傳播，電信、電腦程式設計、諮詢及相關服務、資訊服務等之行業。
	58			**出版業** 從事新聞、雜誌、期刊、書籍及其他出版品、軟體等具有著作權商品發行之行業。 不包括： ・影片發行、唱片或聲音母帶（片）之製作歸入59中類「影片及電視節目業；聲音錄製及音樂發行業」之適當類別。
		581		新聞、雜誌、期刊、書籍及其他出版業 從事新聞、雜誌、期刊、書籍及其他出版品出版之行業。
			5811	新聞出版業 從事新聞出版，以印刷或電子形式（含網路）發行之行業。
			5812	雜誌及期刊出版業 從事以印刷或電子（含網路）形式出版雜誌及期刊之行業。
			5813	書籍出版業 從事以印刷、有聲書或網路等形式出版書籍之行業。 不包括： ・從事書籍印刷而不涉及出版歸入1601細類「印刷業」。 ・地球儀製造歸入3399細類「其他未分類製造業」。 ・樂譜之出版歸入5920細類「聲音錄製及音樂發行業」。 ・作家及漫畫家歸入9010細類「創作業」。
			5819	其他出版業 從事5811至5813細類以外出版品出版之行業，如目錄、照片、明信片、賀卡、美術複製品、廣告印刷品、電話簿及工商名錄等出版。 不包括： ・參考書、字典、百科全書、地圖集及技術手冊之出版歸入5813細類「書籍出版業」。

（續）附表1-3　出版業、影片服務業與廣播業定義

分類編號				行業名稱及定義
大類	中類	小類	細類	
		582	5820	軟體出版業 從事軟體出版之行業，如作業系統軟體、應用軟體、套裝軟體、遊戲軟體等出版；線上遊戲網站經營亦歸入本類。 不包括： ・軟體複製歸入1603細類「資料儲存媒體複製業」。 ・電腦程式設計歸入6201細類「電腦程式設計業」。 ・經營線上軟體下載服務平台歸入6312細類「資料處理、主機及網站代管服務業」。
	59			影片及電視節目業；聲音錄製及音樂發行業 從事影片及電視節目製作、後製、發行與影片放映，以及聲音錄製與音樂發行之行業。
		591		影片及電視節目業 從事影片及電視節目之製作、後製、發行及影片放映之行業；影片版權之買賣亦歸入本類。
			5911	影片及電視節目製作業 從事電影、電視節目、廣告影片等製作之行業。 不包括： ・影片複製（供電影院放映之電影片複製除外）及自母帶（片）複製內容到空白光碟片歸入1603細類「資料儲存媒體複製業」。 ・供電影院放映之電影片複製歸入5912細類「影片及電視節目後製業」。 ・從事電視廣告企劃、設計、製作及安排宣傳媒體等一系列服務歸入7310細類「廣告業」。
			5912	影片及電視節目後製業 從事電影、電視節目、廣告影片等剪輯、轉錄、標題、字幕、配音、電影沖印、動畫特效等後製之行業。 不包括： ・電影片以外之膠捲沖印服務，以及婚禮與會議錄影服務歸入7601細類「攝影業」。 ・提供會議現場電視轉播之同步字幕服務歸入8209細類「其他行政支援服務業」。 ・自由演員、導演、漫畫家、舞台設計師及舞台技術服務歸入90中類「創作及藝術表演業」之適當類別。

（續）附表1-3　出版業、影片服務業與廣播業定義

分類編號				行業名稱及定義
大類	中類	小類	細類	
			5913	影片及電視節目發行業 從事電影、電視節目及其他影片之發行權取得，並發行電影片及光碟影片等之行業；取得影片版權並授權他人發行，或從事影片版權買賣亦歸入本類。
			5914	影片放映業 從事在電影院、戶外或其他場所放映影片之行業。
		592	5920	聲音錄製及音樂出版業 從事聲音錄製及音樂發行之行業，如原創有聲母帶（片）之製作、擁有版權並向批發商、零售商或直接對大眾發行有聲產品；同時從事有聲產品製作及發行或僅從事其中一項活動，以及在錄音室或其他地方從事聲音錄製服務，包括廣播節目預錄帶（非現場播出）之製作及廣播節目發行，亦歸入本類。 不包括： ・從事有聲書出版歸入5813細類「書籍出版業」。 ・從事廣播廣告企劃、設計、製作及安排宣傳媒體等一系列服務歸入 7310 細類「廣告業」。
	60			廣播、電視節目編排及傳播業 從事廣播、電視節目編排及傳播之行業。
		601	6010	廣播業 從事以無線電、有線電、衛星或網路傳播聲音，供公眾收聽之行業。
		602	6020	電視節目編排及傳播業 從事電視頻道節目編排並透過公共電波或第三者（電信業者）傳播影像及聲音，供公眾收視之行業。電視頻道節目可採外購影片或自製影片（如地方新聞、現場報導）之方式取得；從事取得完整電視頻道節目並授權他人播送亦歸入本類。 不包括： ・僅從事電視節目及電視廣告之製作而未播送者歸入5911細類「影片及電視節目製作業」。 ・未涉及電視頻道節目編排，僅從事電視頻道節目播送服務歸入610 小類「電信業」之適當類別。

（續）附表1-3　出版業、影片服務業與廣播業定義

分類編號				行業名稱及定義
大類	中類	小類	細類	
	61	610		**電信業** 從事有線電信、無線電信及其他電信相關服務之行業；提供網際網路接取服務（IASP），以及透過提供有線電信傳輸服務，將電視頻道節目有系統地整合並傳送至收視戶亦歸入本類。 不包括： ・線上提供可安裝於個人行動裝置之通信軟體供應者，應依其主要經濟活動歸入適當類別。
			6101	**有線電信業** 從事以有線電發送、傳輸或接收符號、信號、文字、影像、聲音及其他有線電信相關服務之行業；透過提供有線電信傳輸服務，將電視頻道節目有系統地整合並傳送至收視戶亦歸入本類。
			6102	**無線電信業** 從事以無線電發送、傳輸或接收符號、信號、文字、影像、聲音及其他無線電信相關服務之行業。
			6109	**其他電信業** 從事6101及6102細類以外電信相關服務之行業。

資料來源：同**附表1-1**。

附表1-4　藝術、娛樂及休閒服務業定義

分類編號				行業名稱及定義
大類	中類	小類	細類	
R				**藝術、娛樂及休閒服務業** 從事創作及藝術表演，經營圖書館、檔案保存、博物館及類似機構，博弈、運動、娛樂及休閒服務等之行業。
	90			**創作及藝術表演業** 從事創作、藝術表演及相關輔助服務之行業。 不包括： ・電影、影片之製作、發行及放映歸入591小類「影片及電視節目業」之適當細類。 ・藝術品展覽場地之經營管理歸入9103細類「博物館、歷史遺址及其他類似機構」。
		901	9010	**創作業** 從事小說、漫畫、戲劇、詩歌、散文、繪畫、雕刻、塑造等創作之行業；自由撰稿記者及從事藝術品修復服務亦歸入本類。 不包括： ・非藝術原件之石雕像製造歸入2340細類「石材製品製造業」。 ・個人表演服務歸入9020細類「藝術表演業」。 ・家具修復服務歸入9599細類「未分類其他個人及家庭用品維修業」。
		902	9020	**藝術表演業** 從事戲劇、音樂、舞蹈、雜技及其他表演之行業。
		903	9030	**創作及藝術表演輔助業** 從事藝文作品展覽活動籌辦，音樂廳、戲劇院、流行音樂展演空間等藝術表演場所經營，及藝術表演活動籌辦、舞台設計、燈光及服裝指導、藝術表演監製等輔助服務之行業。 不包括： ・代理演員、藝術家及模特兒等簽訂合約或規劃事業發展之經紀服務歸入7603細類「藝人及模特兒等經紀業」。 ・演員選角活動歸入7810細類「人力仲介業」。 ・會議及工商展覽之籌辦歸入8202細類「會議及工商展覽服務業」。 ・美術館自行籌辦展覽活動歸入9103細類「博物館、歷史遺址及其他類似機構」。
	91	910		**圖書館、檔案保存、博物館及類似機構** 從事經營圖書館、檔案保存、動植物園、自然生態保護機構、博物館、歷史遺址及其他類似機構之行業。

（續）附表1-4　藝術、娛樂及休閒服務業定義

分類編號				行業名稱及定義
大類	中類	小類	細類	
			9101	圖書館及檔案保存業 從事收藏及維護各種資料（如書籍、期刊、報紙及音樂），以供查詢、借閱之圖書館及檔案保存服務之行業。
			9102	植物園、動物園及自然生態保護機構 從事經營管理動物園、植物園及自然生態保護機構（含國家公園）等之行業。
			9103	博物館、歷史遺址及其他類似機構 從事經營博物館、歷史遺址及其他類似機構之行業；藝術品展覽場地之經營管理亦歸入本類。 不包括： ・歷史遺址及建築物之翻新及復原歸入F大類「營建工程業」之適當類別。 ・藝術作品及博物館收藏品之修復服務歸入9010細類「創作業」。
	92	920	9200	博弈業 從事彩券銷售、經營博弈場、投幣式博弈機具、博弈網站及其他博弈服務之行業。 不包括： ・經營非博弈性質之遊樂設施店鋪歸入9324細類「遊戲場」。 ・將非博弈性質之遊樂設施寄放在他人場所，提供遊樂服務歸入9329細類「其他娛樂及休閒服務業」。
	93			運動、娛樂及休閒服務業 從事提供運動、娛樂及休閒服務之行業。 不包括： ・戲劇藝術、音樂及其他藝術表演活動，如現場戲劇表演之製作、音樂會、歌劇、舞蹈或其他舞台演出歸入90中類「創作及藝術表演業」之適當類別。 ・博物館、歷史遺址、植物園、動物園、自然生態保護機構歸入910小類「圖書館、檔案保存、博物館及類似機構」之適當細類。 ・彩券銷售或經營博弈場、機具、網站等歸入9200細類「博弈業」。
		931		運動服務業 從事職業運動、運動場館經營管理及其他運動服務之行業。

（續）附表1-4　藝術、娛樂及休閒服務業定義

分類編號				行業名稱及定義
大類	中類	小類	細類	
			9311	職業運動業 從事職業運動競賽或表演之行業，如職業運動團隊或聯盟、個人職業運動員等。
			9312	運動場館業 從事室內（外）運動場館經營管理之行業，如球類運動場館、室內（外）游泳池、拳擊館、田徑場、健身中心及賽車場等經營管理；以自有運動場所從事籌辦職業或業餘運動競賽亦歸入本類。 不包括： ・未擁有運動場所而籌辦運動活動之體育團體歸入9319細類「其他運動服務業」。 ・未擁有運動場所且未籌辦運動活動之體育團體歸入9499細類「未分類其他組織」。
			9319	其他運動服務業 從事9311及9312細類以外運動服務之行業，如未擁有運動場所而籌辦運動活動、運動裁判、登山嚮導及其他運動輔助服務。 不包括： ・休閒及運動設備之出租服務歸入7730細類「個人及家庭用品租賃業」。 ・運動指導服務歸入8593細類「運動及休閒教育業」。 ・以自有運動場所籌辦運動活動歸入9312細類「運動場館」。
		932		娛樂及休閒服務業 從事遊樂園及主題樂園、視聽及視唱場所、特殊娛樂場所、遊戲場等經營及其他娛樂及休閒服務之行業。 不包括： ・從事戲劇藝術、音樂及其他藝術表演與相關活動歸入90中類「創作及藝術表演業」之適當類別。 ・從事職業運動競賽或表演、運動場館經營管理及其他運動服務歸入931小類「運動服務業」之適當細類。
			9321	遊樂園及主題樂園 從事經營遊樂園或主題樂園之行業，如提供機械遊樂設施、水上遊樂設施、遊戲、表演秀及主題展覽等複合式遊樂活動之場所。 不包括： ・露營區之營地出租歸入5590細類「其他住宿業」。

（續）附表1-4　藝術、娛樂及休閒服務業定義

分類編號				行業名稱及定義
大類	中類	小類	細類	
			9322	視聽及視唱業 從事提供視聽、視唱場所及設備之行業。
			9323	特殊娛樂業 從事經營有侍者陪伴之俱樂部、舞廳、酒家等之行業。 不包括： ・經營烤肉服務之商店歸入5611細類「餐館」。 ・經營無侍者陪伴飲酒服務之商店歸入5631細類「飲料店」。 ・經營藝術表演場所並附帶提供餐飲服務歸入9030細類「創作及藝術表演輔助業」。 ・經營無侍者陪伴而備有舞池供顧客跳舞，並附帶提供飲酒服務之場所歸入9329細類「其他娛樂及休閒服務業」。 ・從事伴遊及性服務歸入9690細類「其他個人服務業」。
			9324	遊戲場 從事經營非博弈性質遊戲設備及投幣式騎乘設施之遊戲商場與店舖。 不包括： ・經營博弈性質遊樂設施之場所歸入9200細類「博弈業」。 ・將非博弈性質遊樂設施寄放在他人場所，提供遊樂服務歸入9329細類「其他娛樂及休閒服務業」。
			9329	其他娛樂及休閒服務業 從事9321至9324細類以外娛樂及休閒服務之行業，如海水浴場、上網專門店及釣蝦場等；休閒及娛樂場所附帶提供設備及用品出租服務亦歸入本類。 不包括： ・同時從事農、林、牧生產及經營休閒場所，按主要經濟活動歸入適當類別。 ・經營海上賞鯨豚運輸服務歸入5010細類「海洋水運業」。 ・表演及競賽性質之動物訓練服務分別歸入9030細類「創作及藝術表演輔助業」及9319細類「其他運動服務業」。 ・彩券銷售或經營博弈場所歸入9200細類「博弈業」。 ・寵物（含導盲犬）訓練服務歸入9690細類「其他個人服務業」。

資料來源：同**附表1-1**。

附表1-5　旅行業定義

分類編號				行業名稱及定義
大類	中類	小類	細類	
N				**支援服務業** 從事支援企業或組織營運之例行性活動（少部分服務家庭）之行業，如租賃、人力仲介及供應、旅行及相關服務、保全及偵探、建築物及綠化服務、行政支援服務等。
	79	790	7900	**旅行及相關服務業** 從事旅行及相關服務之行業，如安排及販售旅遊行程（食宿、交通、參觀活動等）、提供導遊及領隊服務、提供旅遊諮詢及相關代訂等服務；代訂代售藝術、運動及其他休閒娛樂活動票券亦歸入本類。

資料來源：同**附表1-1**。

附表1-6　錄影帶及碟片與運動及娛樂用品租賃業定義

分類編號				行業名稱及定義
大類	中類	小類	細類	
N				**支援服務業** 從事支援企業或組織營運之例行性活動（少部分服務家庭）之行業，如租賃、人力仲介及供應、旅行及相關服務、保全及偵探、建築物及綠化服務、行政支援服務等。
	77	773	7730	**個人及家庭用品租賃業** 從事個人及家庭用品租賃，以收取租金作為報酬之行業，如運動及娛樂用品、影音光碟 等出租。 不包括： ·辦公用家具出租歸入7713細類「辦公用機械設備租賃業」。 ·未附駕駛之汽車租賃歸入7721細類「汽車租賃業」。 ·未附駕駛之機車租賃歸入7729細類「其他運輸工具租賃業」。 ·結合漫畫出租、網咖等休閒娛樂設施之經營歸入9329細類「其他娛樂及休閒服務業」。

資料來源：同**附表1-1**。

休閒時間與活動

- 休閒行為理論
- 國人時間運用概況
- 休閒活動分類與功能
- 休閒活動參與影響因素
- 休閒時間從事之活動
- 休閒生活滿意度

　　就休閒是時間的定義而言，休閒意指除了必須的工作、家庭和維持個人生計的時間外所剩下的非義務性或可自由分配的時間（Brightbill, 1960；Clawson and Knetsch, 1966）。這個定義認定時間是可自由分配的，至於其支配的程度則依個人選擇休閒活動的自由而定。世界休閒旅遊協會（WLRA）於1970年提出休閒憲章（Charter of Leisure），明文宣示每人皆享有休閒時間之權利（第一條）。個人有享受完全自由的休閒時間的絕對權利（第二條）。由此可以理解休閒時間的擁有以及絕對權利是實踐「享有休閒遊憩之機會是一種基本人權」之必要條件。

　　Parker（1976）定義休閒是剩餘時間。剩餘時間是指減去生存所需時間與生活所需時間。圖2-1是三種時間之間的關聯，由圖可看出彼此是有所重疊，因此休閒也包含這三大時間之中。Peter Drucker（1989）和許多學者認為，在非共產國家中，企業經營是成功的，由於企業經營是如此的良好，以至於人們可以思考滿足生活之非經濟商品的需求。經由工作時間的減少，並得以維持薪資所得穩定的增加，有過半的財富生產（wealth-producing）擴張能力是被用於創造休閒的時間（Godbey, 1999）。

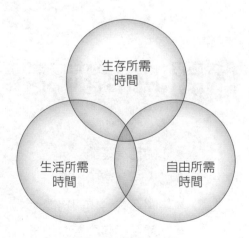

圖2-1　時間三部曲

資料來源：李晶審譯（2000）。《休閒遊憩事業概論》，頁5。

第一節　休閒行為理論

　　在當代的社會中，休閒通常被認為是平衡和調節生活的一種方式。人們追求休閒除了娛樂消遣、自我實踐、維繫家庭情感、提升文化素養外，同時也是為了滿足個人新奇、逃避、刺激、冒險與幻想等體驗。休閒行為理論闡述休閒與人類其他經驗之間的關係，透過休閒行為理論可以更為清楚休閒行為產生的肇因。Bammel與Burrus-Bammel（1990）在《休閒與人類行為》一書中，對於六種主要休閒行為理論有清楚的說明，茲簡述如下（涂淑芬譯，1996）：

一、休閒是人類所有活動的目的

　　最早的休閒行為理論，是由亞里士多德在其《人類倫理學》（*Nicomachean Ethics*）中所提出。寫於西元前四世紀時。對亞里士多德來說，生命中的任何事物都與休閒有關，休閒是所有人類活動之目的，是所有行為導向之最終結果。多數其他休閒行為理論都認為，生活中有很多事都比休閒來得更重要些。但是，亞里士多德真正關心的是，人唯有休閒時，才最真實的生活著；生活中的其他每件事，都應朝著由高貴思想與美德善行衍生的自我成長機會發展。

二、補償理論

　　補償（compensatory）理論或許是最普遍，也是最常被提到的休閒行為理論。其基本觀念在，休閒與工作相關聯，同時有令人費解的不相關聯。工作被視為生活中的主力，而休閒則被視為工作無聊或激越之餘的補償。恩格斯（Engels）和馬克思（Marx）是最早提出休閒行為補償理論的作者。根據補償理論，人們是用空閒時間，來平衡謀生或每天單調辛苦工作的苦悶。

三、後遺理論

後遺休閒理論最早也是由恩格斯和馬克思所提出。這個理論的基本觀念就是，休閒與工作平行發展，或為其結果。如果工作使人感覺非常興奮或刺激，那麼工作者會持續這樣的感覺，而選擇較令人興奮又刺激的休閒方式。研究不斷顯示，那些樂在工作，且為職務感到興奮的人，通常有較好的休閒，並且也追求較為刺激的休閒。而那些工作無趣的人，若非要求立即補償，便是將其無趣的工作慣性帶到無趣的休閒活動。

四、熟悉理論

不同於補償理論及後遺理論視休閒行為是工作的後果，熟悉理論將休閒行為與慣例相連，休閒者因習慣於或安於某些習慣而做某些休閒。就好比說，你喜歡做自己做得好的事，因此同樣的當你做那些曾經給你成就感與喜悅的事情時，便會有輕鬆和精神奕奕的感覺。熟悉理論確實說明了許多休閒行為，打獵和釣魚的人可能是固定的重複童年習得的慣例典儀。很多渡假的人，對海灘與山湖的感受日益情豐意美。

五、個人社區理論

有很高比例的人休閒行為受到同輩團體影響——這與人的年齡、階層、工作環境，或是鄰里環境相關聯。人一生中所玩的競技遊戲，大多數是經由已熟悉那遊戲的人引介。我們呈現的休閒行為，其形式多是因某個已然熟知且熱衷該活動的人所啟發。

六、休閒作為放鬆、娛樂及個人發展

杜馬哲（Dumazedier）是一位法國社會學家，認為休閒活動是個人隨興的事，它綜合了輕鬆、多變化及可增廣見識等因素，常是社交性活動，

並且需要個人的創造力。杜馬哲稱此爲「休閒三部曲理論」，因爲休閒具有三個相互貫通功能：放鬆、娛樂及自我發展。杜馬哲相信，隨著更以服務爲導向的趨勢，休閒也會更形重要。他預測終有一日，個人的成長，而非工作營生，將成爲生活之主要動機。

休閒行爲理論的重要性在於，它幫助我們瞭解何以選擇特定休閒行爲，對於需要爲未來消費去推估預算的人而言，休閒行爲理論可用來預估未來之需求。休閒並非憑空而來，它與人類行爲的其他層面，也必須要不斷去檢視與重估。

第二節　國人時間運用概況

從事休閒活動的項目與頻率端視個人可自由支配時間多寡而定。行政院主計處中華民國93年「台灣地區社會發展趨勢調查——時間運用」中，將一天時間區分爲：(1)必要時間，包括睡眠、用餐、盥洗、沐浴、著裝及化粧等作息活動時間；(2)約束時間，包括工作、上學、通勤、家務及購物等作息活動時間；(3)自由時間，包括進修、補習、做功課、看電視、聽音樂、閱讀報章雜誌、運動等作息活動時間。台灣地區15歲及以上人口，93年10月間平均每人每日（週平均）之必要時間爲10小時58分，約束時間爲7小時8分，相較於89年5月分別增加4分鐘及7分鐘；自由時間爲5小時54分，反較四年前減少了11分鐘（**表2-1**）。

若再從平日（週一至週五）與假日（週六及週日）觀察，假日之必要時間與自由時間皆較平日增加（**圖2-2**），增加時間分別是43分鐘和2小時40分，這與政府部門及部分企業實施全面週休二日有關。假日約束時間明顯較平日減少許多，平日約束時間是8時6分，假日減爲4時43分。

表2-1　生活時間分配按時間類別分　　　　　　　　　　　　　　　　　　單位：時 分'

	必要時間			約束時間			自由時間		
	93年10月	89年5月	比較	93年10月	89年5月	比較	93年10月	89年5月	比較
週平均	10 58'	10 54'	0 04'	7 08'	7 01'	0 07'	5 54'	6 05'	-0 11'
平日	10 46'	10 43'	0 03'	8 06'	7 53'	0 13'	5 08'	5 24'	-0 16'
假日	11 29'	11 22'	0 07'	4 43'	4 52'	-0 09'	7 48'	7 47'	0 01'
週六	11 19'	11 04'	0 15'	5 30'	5 58'	-0 28'	7 11'	6 58'	0 13'
週日	11 39'	11 39'	0 00'	3 56'	3 46'	0 10'	8 25'	8 35'	-0 10'

資料來源：「中華民國93年台灣地區社會發展趨勢調查——時間運用」，行政院主計總
處，民國94年。

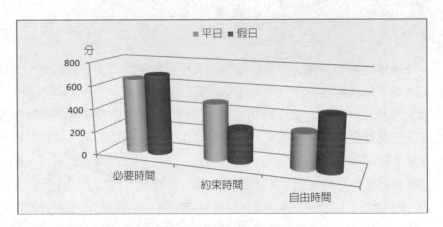

圖2-2　平日和假日生活時間分配比較

　　進一步觀察各項時間類別之週平均發現，必要時間中以睡眠之比重
最多占8小時40分，與四年前相若；約束時間中以工作時間最多占4小時22
分，較四年前增加13分鐘；自由時間中則以看電視的時間最久占2小時15
分，惟與四年前並無顯著差別（**表2-2**）。

　　Bammel與Burrus-Bammel（1992）指出，在時間飢荒的文化中，很多
活動已失去隨興隨機的樂趣，因為許多活動都受制於時鐘。過去長長的冬
日入夜後，人們常欣賞室內音樂或閱讀新的小說。而今不到40%的美國人
讀書，看電視成為最主要的活動，占去美國人將近40%的休閒時間。家用

電視十分普遍可得，愛看多久就看多久，一點也不需要技巧（涂淑芳譯，1996）。

　　就時間類別觀察台灣地區15歲及以上人口兩性之時間分配差異，發現男性每日平均之必要時間為10小時50分、約束時間為6小時53分，分別低於女性16分鐘及31分鐘，而自由時間為6小時17分，則高於女性47分鐘，顯示女性因做家事付出太多時間，導致可自由分配時間的減少（表2-3）。

表2-2　每日睡眠、工作及看電視之時間分配　　　　　　　　單位：時 分'

	睡眠	工作	看電視
民國93年10月	8 40'	4 22'	2 15'
民國89年5月	8 42'	4 09'	2 19'
比較	-0 02'	0 13'	-0 04'

資料來源：同**表2-1**。

表2-3　兩性每日生活時間分配　　　　　　　　　　　　　　單位：時 分'

	男性		女性		男女差異	
	89年5月	93年10月	89年5月	93年10月	89年5月	93年10月
必要時間	10 46'	10 50'	11 02'	11 06'	-0 16'	-0 16'
睡眠	8 39'	8 35'	8 46'	8 45'	-0 07'	-0 10'
盥洗、沐浴	0 44'	0 51'	0 49'	0 55'	-0 05'	-0 04'
用餐	1 24'	1 24'	1 27'	1 26'	-0 03'	-0 02'
約束時間	6 46'	6 53'	7 16'	7 24'	-0 30'	-0 31'
通勤或通學	0 31'	0 32'	0 25'	0 24'	0 06'	0 08'
工作	4 54'	5 03'	3 25'	3 41'	1 29'	1 22'
上學	0 39'	0 36'	0 36'	0 31'	0 03'	0 05'
做家事	0 28'	0 32'	2 19'	2 23'	-1 51'	-1 51'
購物	0 14'	0 09'	0 31'	0 25'	-0 17'	-0 16'
自由時間	6 28'	6 17'	5 42'	5 30'	0 46'	0 47'
進修、補習及做功課	0 26'	0 23'	0 24'	0 20'	0 02'	0 03'
看電視	2 25'	2 19'	2 13'	2 11'	0 12'	0 08'
看報紙、雜誌及上網	0 28'	0 49'	0 17'	0 27'	0 11'	0 22'
運動	0 22'	0 22'	0 16'	0 19'	0 06'	0 03'

資料來源：同**表2-1**。

第三節　休閒活動分類與功能

一、休閒活動的分類

　　休閒活動的內容非常廣泛，一般休閒活動分類的方法大致有三種，一為研究者的主觀分類法，其次為因素分析法，另外為多元尺度評定法。主觀分類法，是依研究者個人的主觀判斷，直接區分出某種類型。因素分析法係依受試者所參與的每個活動的頻率加以分類，其假設頻率相當之活動是相似的，可歸納同一類（林秋芸、凌德麟，1988）。

　　謝政論（1990）以活動的項目、內容、場所、負責機構、時間、對象等加以區分休閒活動：

(一)從活動的項目、內容來分

　　美國學者Nixon與Cozens二人主張分為文化活動、社交活動、體育活動、藝術活動四種。宗亮東、張慶凱分休閒活動為：學術性的、藝術性的、康樂性的、閒逸性的四種。黃振球分為：智識性的、體育性的、藝術性的、作業性的、服務性的等五種休閒活動。

(二)從活動實施的場所來分

1.家庭的休閒活動。
2.社區的休閒活動。
3.學校的休閒活動。
4.醫院的休閒活動。
5.工廠的休閒活動。
6.宗教場所的休閒活動。
7.山野、水域的休閒活動。

8.商業場所的休閒活動。

(三)從活動負責機構來分

1.私人免費的休閒活動。
2.公共提供的休閒活動。
3.商業性的休閒活動。

(四)從活動的時間來分

從活動的時間可分為晨間、中午、夜間。

(五)從活動的對象來分

從活動的對象可分為兒童、青少年、老年人、正常人、殘障者、婦女等。

凌德麟（1988）依《現代休閒遊憩百科》（*Guide of Leisure Recreation*，1992）分類方式，將休閒活動分成戶外活動類、水上活動類、運動類、音樂類、舞蹈類、美術類、戲劇類、工藝類、嗜好類、益智類、視聽類、休閒類、飲食類、民俗活動類與社交活動類等十五項（**表2-4**）。這樣的分類方法包含層面較廣，分類方式尚完整合理。

二、休閒活動的功能

休閒活動涵蓋的範圍相當廣泛，無論靜態與動態的活動均包括在內。不同的休閒活動類型會產生不一樣的功能。劉泳倫（2003）彙整過去專家學者對於休閒活動功能的看法，歸納出休閒活動有四種主要的功能：

(一)在個人方面

1.促進心理的健康。
2.促進生理健康。
3.擴展生活經驗、增廣見聞。

表2-4 休閒活動類型與項目

活動類別	活動項目	
戶外活動類	野外活動項	滑輪項
	雪（冰）上活動項	車輛休閒項
	遙控項	空中遊戲項
	童玩項	
水上活動類	釣魚項	戲水項
	舟艇項	空中活動項
運動類	室內球賽項	室外球賽項
	健身運動項	美姿運動項
	技擊項	射擊項
	田徑項	
音樂類	中西歌謠	中國樂器項
	西洋樂器項	
舞蹈類	熱門舞蹈項	交際舞項
	地方舞蹈項	表演舞蹈項
美術類	攝影項	中國書畫項
	西洋繪畫項	現代創意畫作項
	畫作欣賞項	
戲劇類	中國傳統戲劇類	舞台劇項
	戲偶項	
工藝類	手工藝項	雕刻項
	塑型項	設計項
嗜好類	閱讀項	收藏項
	寵物項	園藝項
	文化活動項	
益智類	棋奕項	動腦遊戲項
	命相項	博戲項
視聽類	家庭式視聽項	消費性視聽項
休閒類	美容塑身項	休閒中心項
	夜間娛樂項	逛街購物項
飲食類	台灣料理項	中國美食項
	世界名菜項	速食項
	點心項	飲料項
	烹飪項	
民俗活動類	節慶廟會項	民間陣頭項
	傳統技藝項	
社交活動類	世界禮儀項	聚會活動項
	社團及公益活動項	團體活動項

資料來源：凌德麟（1998）。〈三十年來美國華僑休閒方式演變之探討〉。《休閒理論與遊憩行為》。台北：田園城市。

4.啓發智慧、發揮創造力。

5.增進人際關係。

6.疾病治療的功能。

7.促進自我實踐。

8.放鬆心情、減輕壓力。

(二)在家庭方面

1.促進家人感情交流。

2.促進家庭和諧快樂。

3.提高生活品質。

(三)在社會方面

1.預防犯罪的功能。

2.促進人群的融合。

3.促進社會安和樂利、增進社會福祉。

(四)在國家、經濟方面

1.提升工作效率、帶動經濟發展。

2.促進勞資和諧、減少勞資糾紛。

3.提升文化素養、促進藝術與文化交流。

 # 第四節　休閒活動參與影響因素

　　有關休閒活動參與影響因素，過去許多學者曾提出不同的看法與歸因。Rodgers（1977）曾指出，年齡、性別、社會階層、教養和收入是決定休閒遊憩活動的主要因素，然而這些因素改變甚緩，而使其是否決定參與則受制於活動的費用、需要的時間與裝備、交通工具及家庭的責任等因素；但這些因素又受到休閒遊憩動機、社會接觸和活動的社會階層含意

所左右（陳思倫、歐聖榮、林連聰，1997）。Torkildsen（2005）則將影響
人們休閒活動參與的因素分成個人、社會與環境和機會等三大類因素（**表
2-5**）：

1. 個人因素：屬於個人特定的屬性，包括個人的年齡、生命週期階
 段、婚姻狀況、休閒觀念、文化養成、教養等。
2. 社會與環境因素：是指與個人有關的社會與環境因素，如職業、收
 入、朋友與同儕團體、空閒的時間等。
3. 機會因素：包括可用資源、可及性與位置、交通、計畫方案與政府
 政策等。

表2-5　休閒活動參與影響因素

個人因素	社會與環境因素	機會因素
年齡	職業	可用資源
生命週期階段	收入	設施：型態與品質
性別	可支配所得	認知
婚姻狀況	財富	機會的認知
家屬和年齡	擁有汽車與機動性	遊憩服務
意志力和生活目標	可用的時間	設施分布
個人的責任	職責	可及性與區位
機智	家庭和社會環境	活動選擇性
休閒認知	朋友與同儕團體	交通
態度與動機	社會角色	費用
興趣與偏見	環境因素	管理：政策與供應
技巧與能力	大眾休閒因素	行銷
（身體、社會與智能）	教育與技能	規劃
個性與自信	人口因素	組織與領導
文化養成	文化因素	社會接受度
教養與背景		政府政策

資料來源：Torkildsen, G. (2005). *Leisure and Recreation Management* (5th ed.), p.114.
London: E & FN Spon (Routledge).

第五節　休閒時間從事之活動

　　近幾十年來由於教育的普及，進入勞動市場的時間延後、晚婚、生育率降低，導致少子化、提早退休，以及醫療技術進步平均壽命提高等因素，造成可使用的自由時間大量的增加。隨著休閒時間的增加，休閒活動參與的機會也會大幅的提升。

　　休閒活動的類型相當多，以下僅就國內政府相關單位調查資料，呈現國人在視聽休閒活動、視覺藝術活動、表演藝術活動、文化技藝學習、數位參與、運動以及戶外遊憩活動等國人休閒活動情形（**圖2-3**）。

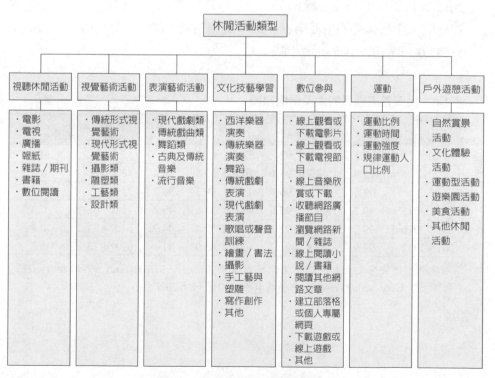

圖2-3　國人主要休閒活動類型

一、視聽休閒活動

視聽休閒活動包含電影、電視、廣播、報紙、雜誌／期刊、書籍與數位閱讀。根據行政院文化部調查資料顯示，收看電視是國人最普遍的視聽休閒活動，2016／2017年15歲以上人口有91.2%曾經接觸電視，較2011年少了5.8%，這可能與近年影音串連的快速發展，經由電腦和行動裝置欣賞影音節目更為方便所造成。整體而言，觀看電視居各項視聽媒體之冠（**表2-6**），觀看電視成為家庭娛樂的核心；其次是數位閱讀78.7%，有62.6%的民眾曾利用休閒時間閱讀書籍居第三，廣播節目接觸人數比例40.6%為最少。

在接觸頻率方面，2016/2017年國人平均每人觀看電影2.3次，較2015/2016年增加0.1次（**圖2-4**），電視平均每週接觸14.4小時，顯示收看電視是國人平日休閒的主要活動。每週閱讀報紙、雜誌／期刊和書籍的時間分為2.0小時、1.7小時和5.7小時。

表2-6　民眾曾接觸過的大眾傳播媒體

單位：%

項目	大眾傳播類活動	電影	電視	廣播	報紙	雜誌／期刊	書籍	數位閱讀	從未參加／接觸
2011	99.5	41.9	97	52.5	67.7	49	57.9	-	0.5
2012	99.8	44.7	96.6	46.4	60.8	48.4	72.1	-	0.2
2013	99.5	44.3	96.1	45.8	59.1	50.2	71.5	-	0.5
2014/2015	99.7	49.5	95.5	45.6	54.6	47.2	72.7	66	0.3
2015/2016	99.2	46.5	93.2	42.2	50.4	44.7	64.8	74.2	0.8
2016/2017	98.9	47.1	91.2	40.6	45.9	41	62.6	78.7	1.1

資料來源：行政院文化部「歷年文化統計資料查詢」，https://stat.moc.gov.tw/HS_UserCatalogView.aspx。檢索日期：2018年8月20日。

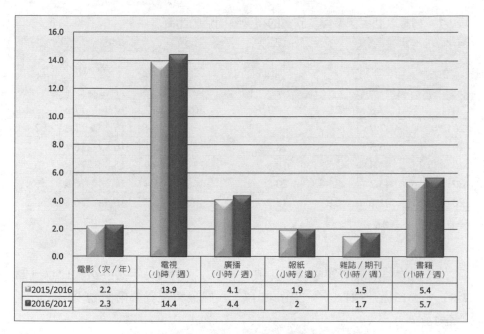

	電影（次／年）	電視（小時／週）	廣播（小時／週）	報紙（小時／週）	雜誌／期刊（小時／週）	書籍（小時／週）
2015/2016	2.2	13.9	4.1	1.9	1.5	5.4
2016/2017	2.3	14.4	4.4	2	1.7	5.7

圖2-4　十五歲以上民眾視聽休閒活動參與頻率

二、視覺藝術活動

　　視覺藝術活動包含傳統形式、現代形式、攝影類、雕塑類、工藝類和設計類等六種活動。2016/2017年15歲以上民眾有41.2%曾經參與或欣賞視覺藝術活動，較2011年減少6.6%。就參與或欣賞的活動內容而言，以傳統形式視覺藝術的參與率21.7%為最高，其次分為現代形式視覺藝術（18.9%）、工藝類（16.8%）、設計類（16.8%）、攝影類（15.5%）和雕塑類（15.2%）（**表2-7**）。

表2-7　15歲以上民眾參與或欣賞的視覺藝術活動比率

項目 年	視覺藝術活動	傳統形式視覺藝術類（繪畫書法類）	現代形式視覺藝術類（裝置藝術與多媒體類）	攝影類	雕塑類	工藝類	設計類	從未參加／接觸
2011	47.8	21	18.7	16.7	15.3	17.9	17.6	52.2
2012	37.9	29				15.2	13.8	62.1
2013	46.3	25.3	18.7	15.5	16.1	16.8	16	53.7
2014/2015	44.8	25.8	16.8	13.3	14.9	15.8	14	55.2
2015/2016	43.2	24.7	20.8	16.1	14.4	15.3	16.6	56.8
2016/2017	41.2	21.7	18.9	15.5	15.2	16.8	16.8	58.8

資料來源：同表2-6。

　　在視覺藝術活動參與或欣賞頻率，2012年平均每年參與次數1.5次（圖2-5），2013提升為1.8次，2016/2017年民眾參與視覺藝術活動平均次數減少為1.6次。

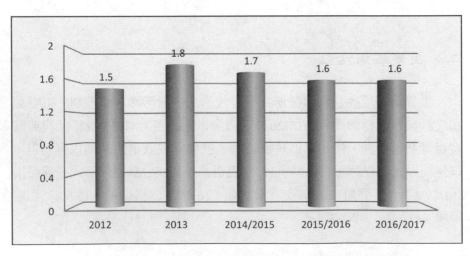

圖2-5　2012至2017年民眾參與或欣賞視覺藝術活動之平均頻率

三、表演藝術活動

　　表演藝術活動包含現代戲劇類、傳統戲曲類、舞蹈類、古典及傳統音樂和流行音樂等五種活動。2016/2017年有44.3%民眾曾參與或欣賞表演藝術活動，較2012年減少4.0%。就表演藝術活動內容觀察，流行音樂類活動參與率19.9%為最高，其次是舞蹈類（17.8%）和現代戲劇類（15.5%），傳統戲曲類參與率14.2%為最低（**表2-8**）。

　　在表演藝術活動參加或接觸頻率，以流行音樂類活動參與頻率為最高，2016/2017年平均每年參與0.6次（**圖2-6**），其次是舞蹈類（0.5次），古典及傳統音樂類和傳統戲曲類（0.4次），現代戲劇類活動平均每年參與0.3次為最低。

四、文化技藝學習

　　文化技藝學習主要包含樂器、歌唱、繪畫、書法、寫作、作曲等技藝學習的參與活動。在2016/2017年，在文化技藝的學習上，高達54.6%的民眾從小至目前曾經學習過文化相關技藝，其中以繪畫書法類學習的比率最高，達31.1%，西洋樂器演奏技藝的學習居次，占23.6%，再其次為歌唱或聲音訓練（7.8%）、傳統樂器演奏（6.1%），至於其他技藝曾學習過的比率皆未超過5%。2016/2017年有45.4%民眾從小至今未曾有過相關文化技藝的學習（**圖2-7**）。

表2-8　2012至2017年民眾參與或欣賞表演藝術活動比率

項目	表演藝術類活動	現代戲劇類	傳統戲曲類	舞蹈類	古典及傳統音樂類	流行音樂	從未參加／接觸
2012	48.3	22	15	16.9	17.2	20.5	51.7
2013	51.6	23.4	17.2	17.4	15.7	25.5	48.4
2014/2015	48.8	16	15.3	15.6	16.5	22.7	51.2
2015/2016	40.7	16.2	13	14.1	14.2	18.4	59.3
2016/2017	44.3	15.5	14.2	17.8	15.2	19.9	55.7

資料來源：同**表2-6**。

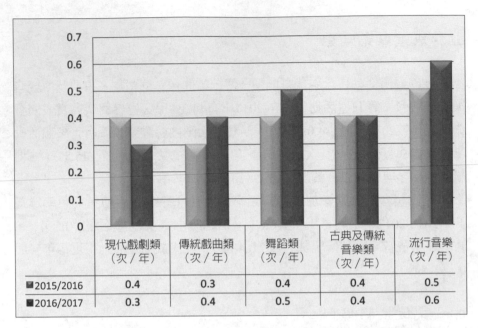

	現代戲劇類 （次／年）	傳統戲曲類 （次／年）	舞蹈類 （次／年）	古典及傳統 音樂類 （次／年）	流行音樂 （次／年）
2015/2016	0.4	0.3	0.4	0.4	0.5
2016/2017	0.3	0.4	0.5	0.4	0.6

圖2-6　2015至2017年民眾參與或欣賞表演藝術活動之平均頻率

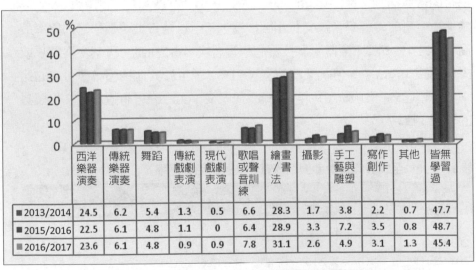

	西洋樂器演奏	傳統樂器演奏	舞蹈	傳統戲劇表演	現代戲劇表演	歌唱或聲訓練	繪畫／書法	攝影	手工藝與雕塑	寫作創作	其他	皆無學習過
2013/2014	24.5	6.2	5.4	1.3	0.5	6.6	28.3	1.7	3.8	2.2	0.7	47.7
2015/2016	22.5	6.1	4.8	1.1	0	6.4	28.9	3.3	7.2	3.5	0.8	48.7
2016/2017	23.6	6.1	4.8	0.9	0.9	7.8	31.1	2.6	4.9	3.1	1.3	45.4

圖2-7　2013至2017年15歲以上民眾文化技藝學習比率

資料來源：同表2-6。

五、數位參與

　　數位參與是指網路影視音欣賞及數位閱讀。2016/2017年有45.4%的民眾會線上觀看或下載電影片（**圖2-8**），42.7%會線上觀看或下載電視節目，61.9%透過網路欣賞音樂。在數位閱讀方面，78.7%的民眾過去一年曾進行數位閱讀，其中69.7%進行瀏覽網路新聞／雜誌，67.4%閱讀其他網路文章，32.2%則是閱讀線上小說／書籍，至於下載或進行線上遊戲的比率則占34.1%。

六、運動

　　健康的國民是國家最大資產，國民體能是國家競爭力的基石，更是個人、家庭幸福的保證（體育署，2011）。根據行政院體育署歷年「運動城市調查」與「運動現況調查」報告資料顯示，國人平常有運動習慣的比例

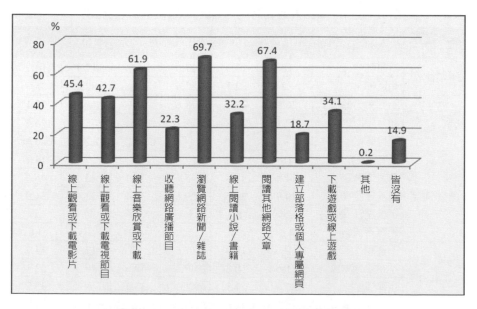

圖2-8　2016／2017年民眾文化數位閱讀概況

騎單車是國人最常從事的運動項目之一

呈現逐年上揚的趨勢，民國101年平常有運動的人口比例是82%，106年增加為85.3%，顯示國人對於運動重視的程度逐漸提升。就每次均運動時間而言，超過30分鐘以上的比例由72.1%提升至76.6%，106年國人平均運動時間是62.67分。在運動強度方面以會流汗會喘為最多，會流汗不會喘次之。在規律運動人口方面，以不規律運動的人為最多，106年52.1%屬於不規律運動（**表2-9**）。

在國人最常從事的運動方面，前五項運動分別是散步／走路／健走（53.2%）、慢跑（24.4%）、爬山（11.6%）、騎單車（11.4%）和籃球（10.9%）（**表2-10**）。

表2-9 民國101年至106年國人運動時間、強度與規律運動人口比例

運動項目	年	101	102	103	104	105	106
運動比例	沒運動	18	17.9	17.6	17	17.7	14.7
	有運動	82	82.1	82.4	83	82.3	85.3
每次平均運動時間	不到30分鐘	26.9	28.1	28.6	25	24	22.1
	30分鐘以上	72.1	70.8	71.1	75	75.1	76.6
	平均運動時間	-	-	-	65.97分	62.24分	62.67分
運動強度	沒有運動	18	17.9	17.6	17	17.7	14.7
	會流汗會喘	44.8	44.8	45.6	45.4	43.7	45.6
	會流汗不會喘	30.9	31.6	29.6	30.4	33.4	34.9
	不會流汗會喘	1.4	1.5	1.4	1	1.2	1
	不喘不流汗	4.6	4	5.7	6.2	3.8	3.8
規律運動人口比例	不運動	18	17.9	17.6	17	17.7	14.7
	不規律運動	51.6	50.8	49.4	49.6	49.3	52.1
	規律運動	30.4	31.3	33	33.4	33	33.2

資料來源：整理至101年至104年「運動城市調查」和105年至106年「運動現況調查」資料。

表2-10　民國106年有運動民眾最常從事的所有運動項目

排名	項目	比例	排名	項目	比例
1	散步／走路／健走	53.2%	16	民俗／土風舞	0.8%
2	慢跑	24.4%	17	高爾夫球	0.6%
3	爬山	11.6%	18	其他球類	0.6%
4	騎單車	11.4%	19	壘球	0.6%
5	籃球	10.9%	20	公園／社區運動器材	0.4%
6	游泳	6.9%	21	國標舞／爵士舞／拉丁舞／踢踏舞	0.4%
7	伸展操／皮拉提斯／瑜伽	6.7%	22	技擊類	0.4%
8	羽球	5.2%	23	其他戶外運動	0.3%
9	武術類	2.9%	24	街舞／啦啦舞	0.3%
10	有氧舞蹈	1.7%	25	釣魚	0.2%
11	桌球	1.6%	26	足球	0.2%
12	排球	1.5%	27	極限運動	0.1%
13	棒球	0.9%	28	槌球／木球	0.1%
14	網球	0.9%	29	衝浪	0.05%
15	其他武藝／舞蹈運動	0.8%	30	飛盤	0.05%

資料來源：同**表2-9**。

七、戶外遊憩活動

　　戶外遊憩活動的項目相當多，舉凡登山、衝浪、露營、泡溫泉、體驗農村生活、觀賞日出、逛街與購物等等。交通部觀光局每年進行的「國人旅遊狀況調查報告」中，將國人所從事的戶外遊憩活動分成自然賞景活動、文化體驗活動、運動型活動、遊樂園活動、美食活動與其他休閒活動等六大項。根據歷年調查數據顯示，國人最喜歡的遊憩活動是自然賞景活動。民國106年有63.7%外出旅遊民眾從事此項活動（**圖2-9**），其中以觀賞海岸地質景觀、溼地生態的比例為較高。

　　文化體驗活動是國人出外踏青時喜歡的活動之一，106年有三成的民眾喜歡的遊憩活動是文化體驗。在文化體驗活動中有9.8%的民眾喜歡從事宗教活動。在國人的遊憩活動中，運動型的活動似乎較得不到國人的青

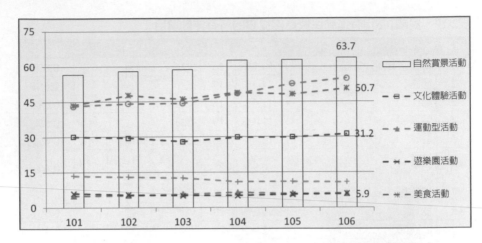

圖2-9　民國101年至106年國人國內旅遊所從事之戶外遊憩活動

睞，喜歡從事的人數比例偏低（6.0%）。在國人喜歡的遊憩活動中，美食活動（50.7%）也是國人較喜歡的活動之一。

第六節　休閒生活滿意度

　　休閒是重要的社會、文化和經濟力量，它對於每個人幸福、福利和生活滿意度都有重大的影響（Edginton et al., 2005）。過去的研究也顯示休閒與生活滿意度具有正向的關係（Iso-Ahola, 1980; Kelly and Godbey, 1992）。根據內政部近年進行的「國民生活狀況調查報告」資料顯示，國民對目前自己的休閒生活，感到滿意者比例逐年向上提升，106年些微微下滑至83.5%（**圖2-10**）。國人生活滿意度較休閒生活滿意度高，兩者如國外的研究一樣，呈現正向的關係。

　　在民國106年「國民生活狀況意向調查報告」可以發現，性別為男性，年齡20～29歲以及65歲以上、教育程度國小以下和大學、未婚、月收入6萬以上、居住於城鎮、家庭組織為夫婦二人和隔代家庭，是休閒生活滿意度較高族群（**表2-11**）。

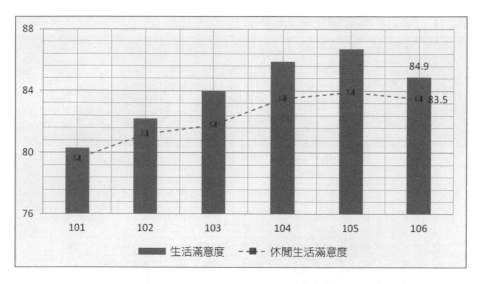

圖2-10　民國101年至106年國人休閒生活滿意度和生活滿意度

資料來源：民國101年至106年「國民生活狀況意向調查報告」，內政部統計處。

休閒是重要的社會、文化和經濟力量，它對於每個人幸福、福利
和生活滿意度都有重大的影響

表2-11　民國106年國民對目前自己休閒生活滿意情形　　　　　　　單位：%

項目別	滿意					不滿意				
	公共休閒及體育運動設施	自己整體觀光旅遊	自己整體文化活動	媒體資訊品質	整體休閒生活	公共休閒及體育運動設施	自己整體觀光旅遊	自己整體文化活動	媒體資訊品質	整體休閒生活
總計	63.9	74.4	69.1	46.0	83.5	33.3	21.3	22.6	51.8	15.8
性別										
男	64.7	71.8	68.8	46.5	84.3	32.8	22.7	23.3	51.6	14.8
女	63.0	76.9	69.3	45.5	82.7	33.7	19.9	21.9	52.1	16.7
年齡										
20～29歲	69.8	84.4	81.8	50.3	90.7	29.9	15.2	16.5	49.5	9.0
30～39歲	63.3	78.4	72.2	48.1	82.1	35.8	20.6	24.4	51.2	17.4
40～49歲	60.8	70.8	67.1	43.1	77.9	37.4	26.4	28.3	56.3	21.6
50～64歲	59.2	68.5	62.6	42.1	82.1	36.5	25.5	25.9	55.4	17.3
65歲以上	69.7	73.2	65.5	49.0	86.5	23.7	15.4	14.9	44.1	11.4
教育程度										
小學及以下	68.6	68.9	61.2	51.7	85.7	23.0	16.0	15.3	40.8	12.6
國（初）中	62.4	64.1	60.6	52.8	80.1	32.6	27.7	24.5	42.6	18.2
高中（職）	64.7	72.0	66.4	52.1	81.9	33.4	25.5	26.9	47.2	17.7
專科	73.6	73.6	71.2	44.5	81.2	38.5	25.0	24.9	54.8	18.2
大學	62.5	83.4	77.1	37.9	86.4	36.8	16.0	21.0	61.5	13.2
研究所以上	65.5	82.0	77.8	30.5	84.7	33.0	16.9	19.4	68.7	15.3
婚姻狀況										
未婚	68.0	78.9	75.1	46.9	84.8	31.3	19.2	21.4	52.4	14.9
有配偶或同居	61.1	73.0	67.5	44.7	83.3	35.5	21.9	23.5	52.9	15.8
離婚或分居	62.9	63.7	63.0	51.4	80.7	32.4	26.6	24.8	46.6	18.0
喪偶	71.5	70.5	61.7	50.1	80.9	21.0	19.8	17.8	43.8	17.4
個人每月平均收入										
無收入	58.2	71.7	69.5	47.7	79.9	37.5	22.4	20.6	49.5	18.2
未滿2萬	65.0	70.3	66.5	50.1	82.9	30.8	20.3	18.0	45.1	16.0
2萬至未滿3萬	65.3	71.6	68.6	50.9	82.0	32.3	24.8	24.1	47.7	17.1
3萬至未滿4萬	61.5	75.8	69.1	46.2	83.9	36.5	21.9	25.4	52.8	15.7
4萬至未滿5萬	65.9	78.2	71.0	41.6	82.9	32.1	19.5	24.9	57.4	16.9
5萬至未滿6萬	65.3	79.4	69.1	38.1	84.7	33.6	19.7	25.5	60.1	14.8
6萬至未滿7萬	64.2	82.6	75.3	35.6	90.0	35.8	16.0	20.4	64.4	9.4

（續）表2-11　民國106年國民對目前自己休閒生活滿意情形　　　單位：%

項目別	滿意					不滿意				
	公共休閒及體育運動設施	自己整體觀光旅遊	自己整體文化活動	媒體資訊品質	整體休閒生活	公共休閒及體育運動設施	自己整體觀光旅遊	自己整體文化活動	媒體資訊品質	整體休閒生活
7萬至未滿10萬	62.4	79.8	70.4	33.4	86.6	35.2	19.4	24.2	65.8	12.8
10萬元以上	62.5	82.0	73.2	34.0	88.7	33.1	16.5	24.3	66.0	11.3
都市化程度										
都市	66.6	75.5	69.1	42.9	83.5	31.0	20.7	22.6	55.2	15.9
城鎮	60.3	73.4	71.8	47.2	85.1	36.2	22.2	20.9	50.6	13.8
鄉村	59.3	72.4	67.5	52.9	82.4	37.1	22.2	23.7	44.4	16.7
家庭組織型態										
獨居	69.7	71.9	60.1	47.5	82.5	24.4	15.5	19.4	46.5	15.9
夫婦二人	62.2	73.1	64.3	44.8	88.5	32.4	19.0	21.5	50.5	10.8
單親家庭	64.2	68.2	66.6	46.0	80.8	33.2	26.1	23.9	52.3	18.3
核心家庭	64.3	76.6	72.0	44.7	83.4	33.4	21.0	23.0	53.8	16.1
隔代家庭	67.6	79.4	63.8	51.6	87.0	28.6	13.5	18.1	42.2	6.7
主幹家庭	62.5	74.1	69.4	46.1	83.1	35.4	22.3	22.7	52.4	16.0
無親屬關係家庭	78.6	64.2	43.4	36.5	55.8	8.2	35.8	43.4	63.5	44.2
其他有親屬關係家庭	60.5	76.3	72.6	57.1	80.8	38.4	21.7	22.7	42.4	19.0

資料來源：整理自106年「國民生活狀況意向調查報告」，內政部統計處。https://www.moi.gov.tw/stat/node.aspx?cate_sn=&belong_sn=7561&sn=7576。查詢時間：民國107年月28日。

　　民眾在公共休閒及體育運動設施滿意度是63.9%，以男性、年齡在20～29歲與65歲以上、教育程度小學、專科、婚姻為未婚、喪偶、居住於都市、家庭型態為獨居和無親關係家庭，是公共休閒及體育運動設施滿度亦較高的族群。

　　民眾對於自己本身觀光旅遊的滿意度是74.4%，年齡在20～39歲、教育程度大學以上、未婚、平均月收入4萬以上、家庭組織型態為隔代家庭，是觀光旅遊滿意度較高的族群。至於在文化活動的滿意度是69.1%，年齡

20～29歲、教育程度大學以上、未婚、月平均所得6～7萬，是文化活動滿意度較高的族群。

　　民眾對於國內媒體資訊品質的滿意度不高，106年是46.0%。年齡20～29歲、教育程度高中（職）以下、離婚或分居、喪偶、月平均收入未滿2萬、2～3萬元、居住於鄉村、家庭組織型態為隔代家庭和其他有親屬關係家庭，是媒體資訊品質滿意度較高的族群。

Chapter 3

休閒與消費

- 休閒消費與商品化
- 休閒需求
- 休閒需求影響因素
- 家庭休閒消費支出
- 不同所得分配家庭休閒消費支出

　　在過去一百五十年間，社會歷史的主要特徵之一就是休閒活動的陸續成長，雖然可能不會達成某些評論家所預測的「休閒社會」，但已經很少會有人質疑休閒在現代生活型態中所扮演的重要角色（Bull et al, 2003；曾慧慈、陳愈均譯，2009）。休閒時間與可支配所得的增加，是民眾休閒活動參與和需求提升的兩大關鍵要素，未來隨著電子科技、人工智慧、行動裝置與物聯網的快速發展，人類休閒將會進入另一嶄新時代。

第一節　休閒消費與商品化

　　工業革命和都市化是現代休閒商業化和產業發展的兩大關鍵因素。工業革命之前，人們的工作主要以農業生產為主，工作時間很長，且所有勞動力的使用與氣候和季節性有很大的關聯，因此有時勞力需求密集，有時鬆散無事可做。這個時期的休閒多與人交談或探訪他人，休閒活動以家庭及教堂活動為主，大都以團體的方式進行，較無機會去建立或使用特殊的遊戲技巧，休閒活動的提供者主要是學校、家裡及社區活動中心，屬於非商業性的活動（**表3-1**）。

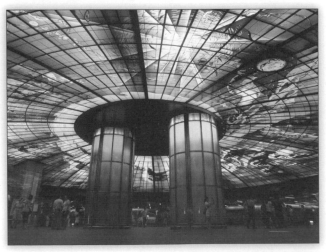

在日常經濟生活中，消費已成為現代人生活重要的一部分

表3-1　休閒的特質

桑梓社會	資本社會
戶外	室內
大多使用大型庭院、溪流，且內容多為戶外活動	大多使用特定的建築物或家裡的房間，且內容多為室內活動
參與型	觀察型
較多以自我為主的休閒型態，並較常與人交談或探訪他人	較為依賴娛樂的領導者，較常使用大眾媒體及閱讀的方式
非商業化	商業化
有較多活動是在學校、家裡及社區活動活動中心舉辦	願意付費以換取娛樂，電影院以及其他設施
以團體為主	以個人為主
休閒活動以家庭及教堂活動為主，大都以團體的方式進行	容許自我主義的存在，家庭的控制力較低
選擇較少	選擇較多
居民的興趣狹隘	包含各種類型的人且興趣多樣
一般化的活動	特殊化的活動
較無機會去建立或使用特殊的遊戲技巧	較為特殊的訓練或使用方式
實用導向	文化導向
休閒是家庭事務或工作技巧的延伸	在藝術活動方面有較為廣泛的興趣
自發性的	組織性的
較不需要正式的休閒組織來引導	依賴休閒專業人員的引導
以身體為中心	以心靈為中心
力量與勞力付出的遊戲為主（例如，自行建屋、收割）	較多閱讀或創造性的活動
無階級導向	階級導向
活動超越社會階級	休閒是一種地位的象徵
保守的	追求時尚的
遊戲型態變化緩慢	緊跟著最新流行時尚的腳步改變

資料來源：Kaplan, M. (1960). *Leisure in America: A Social Inquiry*. NY: John Wiley & Sons. 引自Godbey (2003)；葉怡矜等譯（2005）。

　　工業革命帶動大量的製造業工廠往城鎮或都市集中，那裡有較為便利的交通以及較易取得的能源動力和所需的勞動力。原先於鄉村工作的勞動

人口，由於看天吃飯的生產特性，不穩定的工作環境導致鄉村人口逐漸往城鎮或都市集中。都市化和工業化對於人們的休閒產生系統性的改變（**表3-1**），都市化阻礙來自鄉村勞工過去所沉溺的休閒活動，同時也創造許多新的休閒機會；工業化創造大量工作機會與人口集中於都市，同時也產生不少有消費能力的中產階級。工業化的工廠制度及其運作的工作體制，讓休閒時間與工作更清楚的被分割出來，且在繁忙、制式化和反覆性的工業生產體制下，更能彰顯休閒時間的珍貴與重要性。

　　在當代社會中，休閒的出現要歸功於商業化的企業。Rybczynski（1991）認為企業對於休閒的重要影響是休閒的拓展，而不是休閒的商業化。從18世紀的雜誌、咖啡屋與音樂廳（music rooms），直到19世紀的職業運動（professional sport）和假日旅遊（holiday travel），個人休閒現代化的觀念，幾乎是與休閒事業（business of leisure）同時產生（引自Godbey，1999）。早在1920年代，休閒已被界定為一種消費行為，有遊樂園、旅行團、職業運動、電影、旅遊展，在外吃喝的活動習慣，及各種各樣的造型和時髦玩意。中產階級開始懂得花錢與節省，及休閒與工作的價值。雜誌、排行榜、錄音帶提供一種以消費而非以家庭物質和運輸為基礎的新生活和休閒體驗，消費型態反映出階級、品味及個人的滿足（Kelly，1996；王昭正譯，2001）。

　　在日常經濟生活中，消費已成為現代人生活重要的一部分。傳統農業社會，家庭過著自給自足的生活方式，家庭內個人生活基本的需求，如飲食、服飾、住宅與娛樂，大都能由家庭自行生產、消費而獲得滿足。在資本主義盛行的當代，家庭部分的生產功能已逐漸為市場經濟所取代，可從市場中取得生活中所需的產品，經由消費得到個人在生活中多方面的滿足。Bocock（1993）在《消費》一書中便認為，消費被視為邁入後現代的縮影，它意謂了人們的生活、認同感以及自我概念不再以生產性的工作為核心。各種家庭型態、休閒活動與一般消費當中的角色，對人越來越重要，並已取代了工作（張君玫等譯，1995）。

第二節　休閒需求

　　需求基本上是個經濟學的概念，用來描述人們購買的產品數量與願意付出價格之間的關係；易言之，就是由購買想要產品的能力與付費意願所支持的欲望，在特定價格所購買的產品數量，這種想法也能運用於休閒之中，這個詞在休閒文獻中通常用來描述休閒參與程度（Bull et al., 2003）。休閒需求就經濟的觀點而言，是指付費購買休閒服務與商品的消費支出。

　　需求除了說明實際參與消費數量外，對於因為某些因素而無法達成的消費概念也涵蓋其內。需求包含二個基本元素（Cooper et al., 1993）：

一、有效需求或實際需求（effective or actual demand）

　　有效需求或實際需求是指實際參與休閒消費的數量，如看電影、從事國內旅遊。有效需求或實際需求的產生必須「意願」、「經濟」（能力）和「時間」三個條件俱足，才會有消費行為的發生。

二、抑制需求（suppressed demand）

　　抑制需求是指因某些原因而無法從事休閒消費。抑制需求可以分成潛在需求（potential demand）和延遲需求（deferred demand）兩種（**圖3-1**）。這兩種需求產生的原因並不一樣，潛在需求發生來自需求面；延遲需求則是來自供給面。凡是某些個體因目前生活情況不允許，等待未來條件改善後，需求可能就會被實踐，此為潛在需求。延遲需求發生是供給環境的問題所造成，如住宿設施不足、交通建設不完備或氣候惡劣等。當這些供給環境因素獲得改善之後，受抑制的需求就會轉化成有效需求或實際需求。

圖3-1　需求三大基本元素

三、無需求（no demand）

沒有意願從事休閒消費。

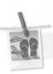 **第三節　休閒需求影響因素**

隨著生產技術與科技的進步，多樣化的休閒產品提供選擇消費，人民用於休閒相關商品與服務的消費支出隨之增加，帶動休閒遊憩產業的發展。影響休閒需求的因素有很多，主要影響因素有：

一、所得

所得是個人或家庭產品購買力的主要來源，對於休閒商品與服務也是如此。當所得增加時，個人或家庭用於休閒商品與服務的需求會增加；反之，當所得減少時，個人或家庭用於休閒商品與服務的需求會隨之減少。所得增加時，休閒商品與服務需求增加百分比小於所得增加百分比，此類休閒產品稱之為正常財；倘若休閒商品與服務需求增加百分比大於所得增加百分比，則稱為奢侈財。

二、休閒時間

休閒時間的多寡與休閒活動的參與是有所關聯的。隨著休閒時間的增加，休閒活動參與的機會與次數可能會隨之提高，進而提高休閒相關商品與服務的消費需求。

影響休閒時間增加的因素主要有：

1.休假制度的改變。
2.晚婚及小家庭增加。
3.平均壽命延長。
4.提早退休。
5.教育時間增加，進入職場工作延後。
6.科技進步，家事勞務時間減少。
7.已婚婦女就業增加，外食大幅提升。
8.可支配所得增加，重視休閒減少工作時間。

三、人口

人口規模與休閒需求具有正向的關係。即人口數越多，休閒商品與服務的需求會隨之增加；反之，人口數減少休閒商品與服務需求也會隨減少。

四、休閒產品價格

價格具有指導消費與資源分配的功能。根據需求法則，產品的價格上漲，其消費數量會減少；產品價格下跌，則消費數量會增加。因此休閒產品的價格上漲，會造成休閒商品與服務需求減少；反之，休閒產品的價格下跌，休閒商品與服務需求會增加。休閒產品有時是以複合的形式出現，如旅遊包含了運輸交通、餐飲、住宿和購物等，此時休閒產品的價格是一

種複合成本（composite cost）的概念，對於休閒產品需求的影響就會變得複雜。

五、其他產品價格

經濟學中將產品關係分成替代品和互補品兩種。替代品是指X產品價格上漲會導致Y產品需求的增加；如健身俱樂部價格調漲，會導致運動中心的需求增加。互補品是指兩種商品同時使用，如咖啡和奶精、露營車和帳篷；當X產品價格上漲會導致Y產品需求的減少。在日常生活中，休閒產品並非必需品，通常個人或家庭會將所得優先分配於食、衣、住、行和育等方面的消費之後，才會考量休閒的消費，因此當非休閒產品的價格上漲時，定會影響或壓縮休閒產品的消費空間。

六、教育程度

教育程度的差異，對於休閒生活的「質與量」需求也會有所不同。教育程度越高，對於休閒生活質與量的要求通常會較高，因此用於休閒相關商品與服務的需求也會較多。此外，受教育的時間越久，可能學習到的休閒技能越多，因而對於休閒需求也會有正向的影響。

七、職業

職業階層通常與所得高低會有所關聯，因此休閒需求的多寡與職業應有明顯的關係。Burdge（1969）發現，較高職業階層（occupational prestige）的人們，在許多主要類型的休閒活動，其參與更為活躍。

八、家庭生命週期

Rapport與Rapport（1975）提出家庭生命週期模型，描繪家庭的生命階段、工作與休閒之間相互影響關係，顯示個人的休閒需求、需要和態度

深受職業和家庭關心的事物影響（引自Bull et al., 2003）。

第四節　家庭休閒消費支出

一、家庭可支配所得與支出

　　台灣的經濟發展從民國60年代「十大建設」後開始起飛，國民所得快速的增加，國人的生活水準逐年提升。根據行政院主計總處統計資料，民國65年平均每戶家庭可支配所得只有116,297元，消費支出95,714元（**圖3-2**），106年平均每戶家庭可支配所得是1,018,941元，消費支出811,670元。四十一年來每戶家庭平均可支配所得成長7.76倍，每戶家庭平均消費支出成長7.48倍。民國82年家庭消費支出占可支配所得比率是69.26%，是

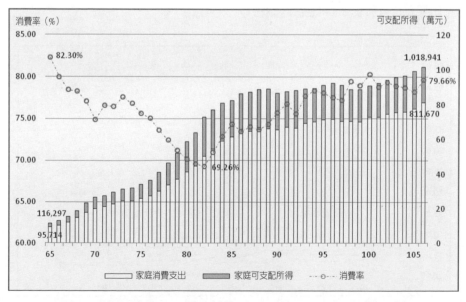

圖3-2　民國65年至106年家庭平均可支配所得、消費支出與消費率

歷年最低點，83年之後家庭消費支出占可支配所得的比例逐漸提升，106年時為79.66%，隨著家庭可支配所得的提升，家庭用於消費的支出金額逐年增加。

行政院主計總處依消費型態將家庭的消費支出分成：(1)食品、飲料及菸草（簡稱食品）；(2)衣著、鞋襪類（衣著）；(3)住宅服務、水電瓦斯及燃料（居住）；(4)家具設備與家務服務（家庭設備）；(5)醫療保健（醫療）；(6)運輸交通及通訊（交通及通訊）；(7)休閒、文化及教育消費（教育及休閒）；(8)餐廳及旅館；(9)什項消費等九大項。

根據恩格爾法則，隨著所得的提高，家庭在糧食消費的支出比例會逐漸減少；衣著和居住支出比率大致維持相同比率；對於非民生必需品，如娛樂、教育、醫療和保健等財貨的消費支出比例會隨之增加。觀察國內家庭消費支出比率的變化可以發現，我國家庭食品支出呈現逐年快速下滑跡象，民國65年支出比率是42.27%，106年支出比率是15.60%（**圖3-3**）；家庭衣著和居住支出比率大致維持相同比率；醫療、餐廳及旅館等支出比率維持逐年上升；交通及通訊與教育及休閒支出比率分別於102年和91年開始下滑，此現象似有悖離恩格爾法則。

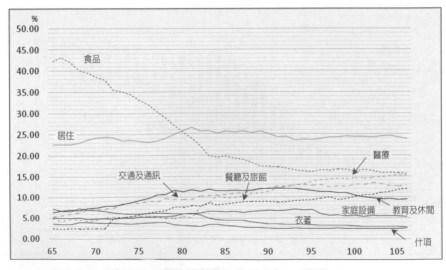

圖3-3　我國家庭不同消費型態支出比率變化

　　民國106年家庭消費支出811,670元，較105年支出增4.5%。家庭消費支出中，以居住支出194,006元最多，食品126,606元居次，醫療123,765元第三（**圖3-4**），三者支出合計444,377元，支出占比54.75%；家庭在衣著和家庭設備的支出最少，支出占比5.42%。觀察民國80年之後家庭消費支出的成長變化，可以發現以醫療的支出成長4.61倍最多，其次是餐廳及旅館支出2.12倍，交通及通訊支出成長1.69倍第三。隨著國人平均壽命延長，衛生保健觀念增強，婦女參與職場工作比率提高，外食機會大幅提升，以及電腦科技、行動裝置與上網的快速發展，帶動醫療、餐廳及旅館和交通及通訊支出的快速成長。

二、家庭休閒消費支出

　　家庭休閒消費支出依行政院主計總處台灣地區家庭收支調查報告中「休閒與文化」支出項目可分成四個部分：旅遊（套裝旅遊）、娛樂消遣及文化服務、書報雜誌文具與教育消遣康樂器材及其附屬品等四大項，相關支出項目如**表3-2**所示。

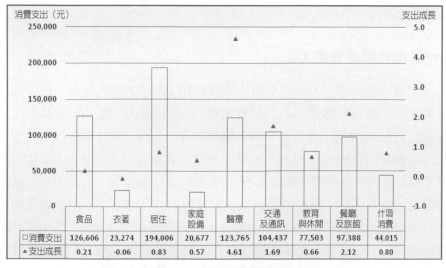

	食品	衣著	居住	家庭設備	醫療	交通及通訊	教育與休閒	餐廳及旅館	什項消費
□消費支出	126,606	23,274	194,006	20,677	123,765	104,437	77,503	97,388	44,015
▲支出成長	0.21	-0.06	0.83	0.57	4.61	1.69	0.66	2.12	0.80

圖3-4　民國106年家庭不同消費型態支出金額

表3-2 家庭休閒消費支出項目與支出內容

支出項目	項目內容
旅遊 （套裝旅遊）	國外遊學、冬（夏）令營、畢業旅行、校外教學。 其他套裝旅遊之各項費用。
娛樂消遣及 文化服務	運動相關費用：各種競賽之門票，支付各種球類運動、騎馬、海水浴場等費用。 其他娛樂消遣及文化支出：平均每月看電影、各種音樂會、跳舞之門票，各種展覽會、電動玩具遊樂費、影碟租金、有線電視、多媒體隨選視訊等月租費及隨選費用，照相費、沖洗費（不含婚紗照）、溫泉SPAS以及才藝班費。
書報雜誌文具	全年購買教科書、參考書、講義及其他學習用書。 全年購買各項筆墨、水彩、書包，帳簿、相簿、筆記本、聖誕卡、祝賀卡、信封、信紙，文具（含學生用文具）及各種紙張，兒童讀物、零買書刊、報紙及期刊雜誌。
教育消遣康樂器材及其附屬品	全年購買收錄音機、照相機、底片、集郵費，小提琴、樂器，花卉與種植園圃之費用，飼養禽畜之費用，遊艇及小艇、狩獵、釣魚用具，運動用具之購置，玩具，CD、錄音帶、影碟、iPOD、MP3等購置與維修費，電腦軟體購（租）費元及空白磁片、光碟片等耗材，教學用錄影音及軟體光碟。一般彩色電視機、液晶、電漿電視、數位影音光碟機、電視遊樂器、攝影機、音響、鋼琴（含電子琴）、數位相機、多媒體隨選視訊、有線電視頻道、家用電腦和電腦周邊設備等年內購租費與修理保養費。

資料來源：106年家庭收支調查報告，行政院主計總處，民國107年10月。

(一)家庭休閒消費總支出

隨著所得的增加，家庭用於休閒娛樂的支出也大幅的提升。民國80年台灣地區家庭用於休閒支出的總費用是1,633.76億元（**表3-3**），其中用於旅遊的費用802.5億元為最多，89年週休二日的施行，家庭用於休閒消費支出的金額增加為3,074.3億元。90年之後受到經濟不景氣與SARS事件的衝擊，92年家庭用於休閒消費支出的金額減為2,811.39億元，爾後家庭在休閒消費支出逐漸回升，98年全球金融風暴家庭用於休閒消費支出的總金額減為2,720.7億元，106年家庭休閒消費支出總金額是4,052.7億元，其中用於旅遊支出是2,117.9億元，娛樂消遣及文化服務支出是981.5億元，書報雜誌文具支出377.0億元，教育消遣康樂器材及其附屬品支出576.2億元。

表3-3 台灣地區家庭休閒消費支出總金額　　　　　　單位：百萬

年度	旅遊[1]	娛樂消遣及文化服務	書報雜誌文具[2]	教育消遣康樂器材及其附屬品	總計
80	80,255	24,702	25,849	32,570	163,376
81	96,598	25,745	25,999	34,973	183,314
82	110,791	30,298	25,450	35,986	202,525
83	127,181	39,506	28,811	41,839	237,337
84	137,782	44,427	29,369	44,237	255,814
85	135,428	46,518	34,100	47,018	263,063
86	138,982	53,755	37,103	51,713	281,552
87	129,780	57,513	36,320	51,093	274,705
88	137,870	58,160	36,260	52,691	284,981
89	155,292	62,519	35,718	53,902	307,430
90	137,688	62,813	34,629	56,015	291,146
91	146,695	64,653	34,648	54,488	300,483
92	125,712	63,858	32,405	59,164	281,139
93	145,532	67,652	32,721	62,804	308,708
94	150,990	67,981	31,844	61,151	311,967
95	166,851	62,926	30,577	58,578	318,932
96	164,218	62,074	28,703	67,060	322,055
97	154,430	61,956	26,431	63,589	306,406
98	92,957	67,037	50,815	61,261	272,070
99	108,891	76,798	47,746	58,612	292,048
100	117,422	82,226	45,290	61,542	306,481
101	125,598	80,517	43,407	60,969	310,492
102	139,344	85,316	42,789	56,455	323,903
103	149,374	89,065	41,629	53,456	333,524
104	176,859	90,234	39,064	51,327	357,485
105	185,891	90,105	37,849	50,952	364,798
106	211,790	98,156	37,703	57,627	405,276

註1：民國97年以前家庭旅遊費用包含國內旅遊和國外旅遊支出，98年之後調查項目
　　改為套裝旅遊支出。

註2：民國98年新增全年購買教科書、參考書、講義及其他學習用書支出。

資料來源：同表3-1。

(二)家庭平均休閒消費支出

◆旅遊

　　旅遊是家庭休閒消費主要的支出項目。近年隨著國內旅遊與國人出國觀光人數快速的成長，家庭旅遊支出呈現明顯的成長。民國90年受到全球不景氣以及92年SARS事件影響，家庭用於旅遊的費用大幅減少，92年家庭用於旅遊的費用平均每戶是18,058元，占全休閒消費支出比例為44.71%（**表3-4**），106年家庭平均旅遊消費支出增加為是24,744元，支出占比52.26%。家庭用於旅遊支出的金額與支出占比近年來呈現明顯上升（**圖3-5**）。

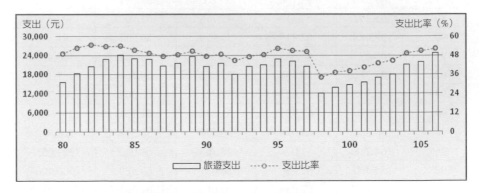

圖3-5　家庭旅遊支出與支出比率

近年國內旅遊與國人出國觀光人數快速成長

表3-4 民國66年至106年家庭休閒消費支出與比例 　　單位：元、%

年度	旅遊費用		娛樂消遣及文化服務		書報雜誌文具		教育消遣康樂器材及其附屬品		總計	
	元	%	元	%	元	%	元	%	元	%
80	15,553	49.12	4,787	15.12	5,009	15.82	6,312	19.94	31,661	100
81	18,270	52.7	4,869	14.04	4,917	14.18	6,614	19.08	34,670	100
82	20,445	54.71	5,591	14.96	4,696	12.57	6,641	17.77	37,373	100
83	22,844	53.59	7,096	16.65	5,175	12.14	7,515	17.63	42,630	100
84	24,041	53.86	7,752	17.37	5,124	11.48	7,719	17.29	44,636	100
85	22,922	51.48	7,873	17.68	5,772	12.96	7,958	17.87	44,525	100
86	22,768	49.36	8,806	19.09	6,078	13.18	8,472	18.37	46,124	100
87	20,688	47.24	9,168	20.94	5,790	13.22	8,145	18.6	43,791	100
88	21,438	48.38	9,044	20.41	5,638	12.72	8,193	18.49	44,313	100
89	23,570	50.51	9,489	20.34	5,421	11.62	8,181	17.53	46,661	100
90	20,456	47.29	9,332	21.57	5,145	11.89	8,322	19.24	43,255	100
91	21,449	48.82	9,453	21.52	5,066	11.53	7,967	18.13	43,935	100
92	18,058	44.71	9,173	22.71	4,655	11.53	8,499	21.04	40,385	100
93	20,545	47.14	9,551	21.92	4,619	10.6	8,866	20.34	43,581	100
94	20,951	48.4	9,433	21.79	4,419	10.21	8,485	19.6	43,287	100
95	22,831	52.32	8,611	19.73	4,184	9.59	8,016	18.37	43,642	100
96	22,149	50.99	8,372	19.27	3,871	8.91	9,045	20.82	43,437	100
97	20,469	50.4	8,212	20.22	3,503	8.63	8,428	20.75	40,612	100
98	12,091	34.17	8,720	24.64	6,610	18.68	7,968	22.52	35,389	100
99	13,888	37.29	9,795	26.3	6,089	16.35	7,475	20.07	37,247	100
100	14,752	38.31	10,330	26.83	5,690	14.78	7,732	20.08	38,503	100
101	15,550	40.45	9,968	25.93	5,374	13.98	7,548	19.64	38,440	100
102	17,011	43.02	10,415	26.34	5,223	13.21	6,892	17.43	39,541	100
103	18,019	44.79	10,744	26.71	5,022	12.48	6,448	16.03	40,232	100
104	21,089	49.47	10,759	25.24	4,658	10.93	6,120	14.36	42,626	100
105	21,978	50.96	10,653	24.70	4,475	10.38	6,024	13.97	43,129	100
106	24,744	52.26	11,468	24.22	4,405	9.30	6,733	14.22	47,350	100

資料來源：同**表3-1**。

◆娛樂消遣及文化服務（簡稱娛樂消遣）

　　娛樂消遣支出主要涵蓋戶外運動、藝文參與以及居家觀賞影音、電視等相關支出。民國80年家庭娛樂消遣支出平均是4,787元，支出占比15.12%（**圖3-6**），106年家庭娛樂消遣平均支出11,468元，其中5,167元是用於有線電視、多媒體隨選視訊月租費（**圖3-7**），家庭娛樂消遣支出占比24.22%。家庭娛樂消遣支出於全球金融危機（2007～2008）期間，明顯受到影響。

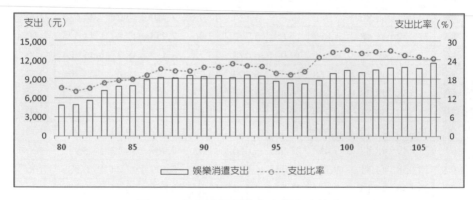

圖3-6　家庭娛樂消遣支出與支出比率

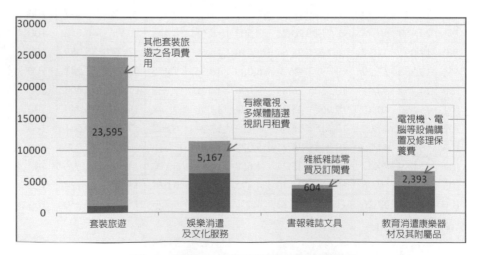

圖3-7　民國106年家庭休閒消費支出項目

◆書報雜誌文具

　　家庭書報雜誌文具支出包含教科書、講義、書報雜誌和文具等支出。民國80年家庭書誌文具支出是5,009元，占全部休閒消費支出比例15.82%，98年書報雜誌文具調查內容更動，家庭每戶平均書報雜誌文具支出金額提高為6,610元，是歷年支出的高峰，占全部休閒消費支出比例18.68%。爾後家庭書報雜誌支出逐年減少，106年家庭書報雜誌平均支出減少為4,405元，用於報紙雜誌零買及訂閱平均費用只有604元，書報雜誌文具支出占比減為9.03%（**圖3-8**）。

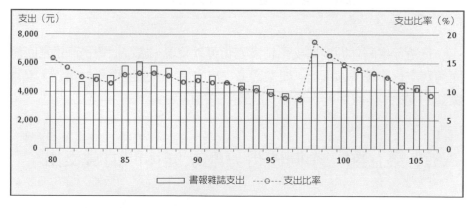

圖3-8　家庭書報雜誌文具支出與支出比率

◆教育消遣康樂器材及其附屬品（簡稱消遣康樂器材）

　　民國80年家庭消遣康樂器材支出6,312元，占休閒消費支出比率19.94%，96年支出為歷年高點，此後支出逐漸減少，106年家庭平均消遣康樂器材支出是6,733元，其中2,393元用於電視機、電腦等設備購置及修理保養費用，消遣康樂器材支出占比14.22%（**圖3-9**）。

圖3-9　家庭消遣康樂器材支出與支出比率

從近年家庭休閒消費支出結構變化可以發現，旅遊消費一直是家庭休閒消費支出中最多的項目，娛樂消遣支出次之，消遣康樂器材第三，書報雜誌的支出則是家庭近十年來支出最少的項目。

 第五節　不同所得分配家庭休閒消費支出

所得分配向為政府部門關心的焦點。一般在衡量家庭所得分配差距時，會將家庭可支配所得分成五等分位：第一分位組是指所得收入最低之百分之二十的家庭；第二分位組是所得收入排序中百分之二十至百分之四十的家庭；第三分位組是所得收入排序中百分之四十至百分之六十的家庭；第四分位組是所得收入排序中百分之六十至百分之八十的家庭；第五分位組則是所得收入最高之百分之二十的家庭。近來國內所得分配的差距有逐漸擴大的跡象，家庭用於休閒消費是否會因此而擴大值得關心重視。茲就不同分位組所得家庭休閒消費支出說明如下：

一、第一分位組

民國80年至106年第一分位組家庭休閒消費支出平均是12,692元（**表3-5**），近年第一分位組家庭休閒消費支出明顯增加。106年第一分位組家庭休閒消費支出金額13,442元，娛樂消遣支出5,753元最多，旅遊支出4,703元居次，書報雜誌文具支出最少918元（**圖3-10**）。

二、第二分位組

第二分位組家庭民國80年至106年休閒消費年平均支出為23,510元。106年第二分位組家庭休閒消費支出23,995元，花費在旅遊費用最多，平均每戶是9,148元；支出第二多的是娛樂消遣支出，平均是8,155元；消遣康樂器材支出年平均是3,865元；花費最少的是書報雜誌文具費用支出，年平均消費支出是2,827元。

表3-5　民國80年至106年不同所得分配家庭休閒消費支出　　單位：元

年度	第一分位組	第二分位組	第三分位組	第四分位組	第五分位組	(5)/(1)
	1	2	3	4	5	
80	10,262	19,346	25,978	36,466	66,259	6.46
85	13,290	25,272	35,442	51,815	96,804	7.28
90	12,577	24,841	35,015	50,827	93,017	7.4
95	13,223	25,078	36,538	50,767	92,602	7.0
100	11,146	20,486	30,200	45,021	85,664	7.69
101	11,656	20,967	31,493	44,648	83,435	7.16
102	11,830	21,264	31,097	44,532	88,979	7.52
103	11,385	20,683	32,122	46,018	90,953	7.99
104	12,124	22,122	32,361	50,440	96,085	7.93
105	12,446	22,451	33,592	50,250	96,909	7.79
106	13,442	23,995	37,115	55,404	106,793	7.94
平均	12,692	23,510	33,536	48,123	89,727	7.09

資料來源：同**表3-1**。

	1	2	3	4	5
■ 消遣康樂器材	2,068	3,865	5,787	7,843	14,100
■ 書報雜誌文具	918	2,827	4,459	6,046	7,775
■ 娛樂消遣	5,753	8,155	10,548	13,366	19,519
■ 旅遊	4,703	9,148	16,320	28,149	65,400

圖3-10　民國106年不同所得分配家同休閒消費支出

三、第三分位組

　　民國80年至106年第三分位組家庭用於休閒消費支出平均是33,536元。106年家庭休閒消費支出平均是37,115元，其中花費在旅遊費用最多，每戶平均是16,320元；而第二多的是娛樂消遣支出，平均10,548元；消遣康樂器材支出每戶平均是5,787元；花費最少的是書報雜誌文具支出，平均是4,459元。

四、第四分位組

　　第四分位組家庭80年至106年休閒消費年平均支出是為48,123元。106年第四分位家庭休閒消費平均支出55,404元，花費在旅遊費用最多，平均每年有28,149元；支出第二多的是娛樂消遣，每年平均是13,366元；消遣康

樂器材支出每年平均是7,843元；花費最少的是書報雜誌文具費用，每年平均消費支出是6,046元。

五、第五分位組

民國80年至106年第五分位組家庭平均用於休閒消費支出是89,727元，是第一分位組家庭休閒消費支出的7.09倍。106年休閒消費支出平均每戶是106,793元，家庭休閒消費支出花費在旅遊費用為最多，每戶平均是65,400元；第二多的是娛樂消遣，平均每戶支出19,519元；娛樂康樂器材平均每戶是14,100元；花費最少的是書報雜誌文具費用支出，平均每戶是7,775元。

Chapter 4

世界觀光

- 觀光定義與類型
- 世界觀光發展歷程
- 世界觀光概況
- 世界主要國家觀光概況
- 未來世界觀光發展

　　20世紀末及千禧年的到來見證了休閒社會的持續成長。人們逐漸意識到渡假、旅遊以及體驗異國社會與文化的重要價值。1950年代，已開發國家的消費型社會持續成長，強調了休閒活動的自由裁量支出（discretionary spending）。由於可以支配的所得（disposable income）不斷增加，人們也有越來越多的空閒時間追求休閒及渡假。此種休閒社會（leisure society）概念在西方世界發展生根已久。1990年代的潮流更顯示了全球對旅行及渡假休閒的嚮往。受到重大經濟政治社會及文化上的變遷，原本不熱衷國際觀光的後共產國家（post-communist countries）及世界新興區域（如亞洲、中國及印度）等觀光需求也持續升高（Page and Connell, 2009；尹駿譯，2010）。

第一節　觀光定義與類型

一、觀光定義

　　「觀光」一詞，最早出現於周文王的時代。《易經・觀卦》六爻辭中有「觀國之光」這麼一句。在我國古典中，最早取前後兩字而創造出新詞者，是《左傳》上的「觀光上國」。後人稱遊覽視察一國之政策風習為觀光。在西洋方面，Tourism由Tour加ism而成，Tour是由拉丁語Tornus而來，有巡迴旅行之意（唐學斌，1994）。

　　觀光看似一個簡單的名詞，其實是一種綜合複雜的現象。Goeldner與Ritchie（2012）認為觀光可以定義為（吳英瑋、陳慧玲譯，2013）：

1. 觀光是過程、活動和結果，而這些是來自觀光客、觀光供給者、當地政府、當地社區團體以及周遭環境的互動。
2. 觀光是活動、服務以及產業的組成，這傳遞了一個旅遊經驗：個人或團體，利用交通工具、住宿、餐飲設備、商店、娛樂、活動設施與其他相關服務，離家去旅遊。其中包含所有觀光客以及有關觀光客服務之供給面。

觀光看似一個簡單的名詞，其實是一種綜合複雜的現象

3.觀光是全世界旅遊、旅館、交通工具以及其他行業所組成之供給面。

4.觀光是觀光客在一國家內或一鄰近省分的交通經濟區域內的消費支出總和。

世界觀光組織（World Tourism Organization, UNWTO）對觀光的定義是：「觀光是人們為了休閒、商務和其他目的，離開他日常生活環境，到某一地區旅行和停留所產生的活動，時間不超過一年。」

薛明敏（1993）對觀光的定義：「人依其自由意志，以消費者的身分，在暫時離開日常生活環境去旅行的過程中，所引發的諸現象與諸關係的總合。」

觀光的定義有廣義和狹義之分，狹義的觀光定義是從個體角度，描述觀光內涵；廣義的觀光定義則是由總體的思維，說明觀光涵蓋的層面與關聯。

國內學者唐學斌（1992）認為狹義的觀光的定義是：

1.人們離開其日常生活居住地。

2.向預定的目的地移動。

3.無營利的目的。

4.觀賞風土文物。

廣義的觀光定義，則加經濟、學術及文化在內。

二、觀光的類型

(一)依地理位置區分

從地理位置而言，觀光主要可分成三種形式（**圖4-1**）：

1.國內觀光（Domestic Tourism）：本國人或居住國土內之外籍人士在國內之觀光活動，又稱國民旅遊（唐學斌，1992）。

2.入境觀光（Inbound Tourism）：非本國居民在一國境內旅遊。

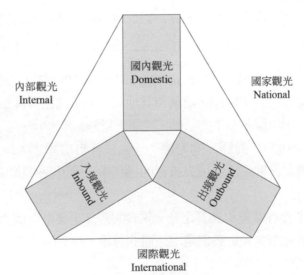

圖4-1　觀光的形式

資料來源：Smith (1995). *Tourism Analysis: A Handbook*, p.23.

3.出境觀光（Outbound Tourism）：本國居民到他國境內旅遊。

三種觀光基本形式經由兩兩組合之後，會產生下列之觀光形式：

1.內部觀光（Internal Tourism）：包括國內觀光和入境觀光。
2.國家觀光（National Tourism）：包括國內觀光和出境觀光。
3.國際觀光（International Tourism）：包括入境觀光和出境觀光。

(二)依旅遊目的區分

從旅遊的目的區分，觀光的類型主要可以分成十二大類（**圖4-2**）：

1.娛樂觀光：這種觀光之主要目的乃藉渡假以調劑身心，恢復疲勞，
　故亦稱為休閒觀光（唐學斌，1994）。
2.拜訪親友：拜訪親友（visiting friends or relatives，簡稱VFR）是觀光
　中常見的類型之一。隨休假制度的改變、交通系統建設與改善以及

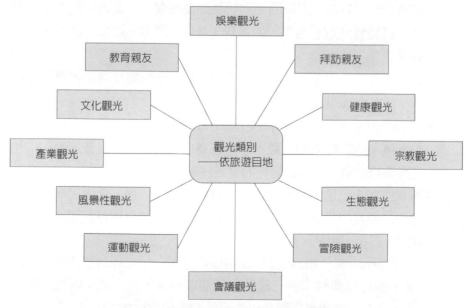

圖4-2　觀光的類型──依旅遊目的區分

運輸工具的便捷，造就拜訪親友市場的穩定與成長。

3. 健康觀光：廣義而言，健康觀光（health tourism）是指人民離開其居住地，為健康原因去旅行。健康觀光可細分為保健觀光（wellness tourism）與醫療觀光（medical tourism）（江國揚，1996）。溫泉一直是保健觀光中最主要的遊憩資源，近年則有健康農場的出現，讓健康觀光有不同的選擇。醫療觀光則是人們以醫療為目的，離開居住地去旅行。隨著全世界觀光的快速發展，醫療觀光近幾年已成為新興的熱門產業。

4. 宗教觀光：宗教觀光（religious tourism）是以宗教信仰或宗教體驗為目的旅遊活動，如朝聖、進香、繞境等。

5. 生態觀光：是一種旅遊形式，主要立基於當地自然、歷史及傳統文化上，生態觀光者以精神欣賞、參與和培養敏感度來跟低度開發地區互動，旅遊者扮演者一種非消費性的角色，融合於野生動物與自然環境間，透過勞力或經濟方式，對當地保育和住民做貢獻（曾慈慧、盧俊吉，2002）。

6. 冒險觀光：是指人們離開平常居住地從事觀光，觀光目的主要是參與或體驗冒險遊憩游動，如攀岩、登山、滑雪、跳傘、衝浪、高空彈跳等。

7. 會議觀光：是指參加會議的行程中，所引發的觀光商品和服務之需求，稱為會議觀光。

8. 運動觀光：運動觀光（sport tourism）是指民眾離開日常生活居住地，參加運動性活動或觀光運動競賽之旅遊活動。隨著運動人口和運動賽事的增加，運動觀光的發展逐漸受到重視。

9. 風景性觀光：是所有觀光類型中最為常見的一種，意指民眾從事旅遊的主要目的是欣賞自然風光景色，如觀賞海岸地質景觀、觀賞動植物、日出、觀星、賞花等。

10. 產業觀光：係泛指觀光的主題由農、工等一、二級以經濟產業的內涵，經由產業轉型為三級觀光休閒服務業，使之兼具觀光休閒功能，亦有知性效果之觀光產業而言（楊正寬，2007）。

11.文化觀光：依聯合國教科文組織定義，文化觀光爲「一種與文化環境，包括景觀、視覺和表演藝術和其他特殊地區生活型態、價值傳統、事件活動和其他具創造和文化交流的過程的一種旅遊活動」（引自林詠能，2010）。
12.教育觀光：係指人們離開他平常居住的地方，因學習目的而從事旅遊，如交換學生、遊學等。

(三)其他方式

觀光類型除了上述兩種之外，另可依人數、交通工具、時間、年齡、性別、距離分成以下幾種類別：

1.依人數區分：
 (1)個人觀光。
 (2)團體觀光。
2.依交通工具區分：
 (1)陸上觀光。
 (2)水上觀光。
 (3)空中觀光。
3.依時間區分：
 (1)短期觀光。
 (2)長期觀光。
4.依年齡區分：
 (1)青少年觀光。
 (2)銀髮族觀光。
 (3)成年觀光。
5.依性別區分：
 (1)男性觀光。
 (2)女性觀光。
6.依距離區分：

(1)區域內觀光。

(2)跨區觀光。

第二節　世界觀光發展歷程

有關世界觀光發展歷程，Fridgen（1996）在《觀光旅遊總論》（*Dimensions of Tourism*）（蔡宛菁、龔勝雄譯，2007）一書有精闢的說明，茲就書中對世界觀光旅遊的演進過程簡述如下：

一、舊石器旅遊時代（Travel in Prehistoric Times）

早期人類的生活很困苦，從舊石器時代（約從西元前32000～10000年）所遺留的證據顯示，那時的人類活動只專注於是否可以活過今天。他們只尋找基本的物資——食物、水和遮避處來延續生命，他們的活動範圍只限於打獵時的移動，而這樣的移動對於當時的家庭和整個部落來說，是困難且危險的。雖然早期的旅遊充滿著嚴酷的考驗和極高的危險性，但仍不能阻止早期人類進行全球性遷徙的行為。

二、新石器時代的旅遊（Travel in Neolithic Times）

新石器時代的開始約在西元前10000年，在這個時代人們開始過著農業的定居生活，也發展了一些原始的文明。這些居民的生活已大大超越史前時代的遊牧生活。數個在新石器時代的創新改變了旅遊的發展演進：(1)約在西元前4000年，埃及開始建造船隻；(2)動物開始被訓練及利用來載運糧食、人、武器和工具等；(3)約在西元前3500年蘇美人（Sumerians）發明輪子，使運輸變得更便利；(4)陶、瓷器和工具的製造產生。每種創新不管是單獨或混合使用都密切影響旅遊的發展，使旅遊的負擔減少，因此不論是個人、團體或甚至整個部落的移動範圍都大大地增加。

　　獨特的文化與宗教信仰也出現在新石器時代。人們藉由宗教活動和心靈撫慰的目的，使旅遊更蓬勃發展。早期的遊牧民族因尋求溫飽而需要遷徙，到了農業民族因定居在某一地區，而可以進行定期的宗教信仰活動和慶祝大典。部分居民則因為宗教信仰，想尋求宗教聖地、墳墓，或一些見證神蹟的地方而展開旅行。

三、古希臘羅馬時代的旅遊（Travel in Ancient Civilizations）

　　許多歷史學家和人類學家認為貿易行為演變成活躍的旅遊活動的開始是在古希臘羅馬時代。那時的古文明具有強大力量，悠久歷史，且統治各國的發展，此時的文明發展亦形成旅遊具有休閒目的的開始。

　　在早期古希臘羅馬時代的旅遊目的雖大多以軍事活動或貿易行為為主，但對一些居民而言，已經開始思考其他不同的旅遊目的。古代的遊客被新的土地所誘惑，於是去發掘美麗的地方，去體驗自然的景點，但那時以休閒為主的旅遊只限於有權勢、足以負擔這種消費的人而已。對於以宗教為目的的旅客，有神蹟出現的地方就是他們拜訪的地方，例如：古埃及人到尼羅河膜拜、古希臘人到奧林帕斯山、早期的基督徒去耶路撒冷和羅馬朝聖。這些宗教信仰的活動繼而形成一種景點。

四、中古世紀的旅遊發展（Travel in the Middle Ages）

　　中古或黑暗時代（Middle or Dark Ages），顧名思義即為旅遊的黑暗時期。此時，羅馬天主教堂成為控制歐洲大陸人民的一股力量，天主教原先只是眾多宗教的一種，但隨著政局的動盪，天主教漸漸成為人們心靈撫慰的一股重大力量，逐漸地，天主教取代其他宗教。天主教捨棄羅馬時代的歡樂活動、搏鬥遊戲，灌輸嚴厲的修行風格給教徒。要求教徒不可狂歡作樂，要莊嚴地自省；天主教堂也傳播基督的教條，認為世界上的歡樂必須被禁止和蔑視，信徒的休閒時間必須運用來祈禱而非世俗的玩樂，以示對基督的崇拜與尊敬。

　　在13、14世紀，朝聖是一個非常盛行的活動，朝聖者大都徒步或騎

飛機的發明帶動國際大眾化觀光

　　總括而言，社會、政治和經濟的因素對觀光的發展歷史充滿了深遠的影響。雖然旅遊的發展隨著時代、科技和政策的改變而有所不同，但從未停止發展過。從一開始史前時代的尼羅河之旅，經過十字軍東征、朝聖等事件，庫克旅遊到現代的豪華超音波之旅，都證明著觀光業是一個永續發展的行業。

 第三節　世界觀光概況

一、觀光人次與收益

　　觀光是全球性產業，對於全球經濟和單一國家經濟發展扮演重要角色。1995年世界觀光人數5.31億人次，2017年觀光人數13.26億人次，觀光客人數成長1,49倍。歐洲是全世界觀光客聚集最多的地區，1995年觀光客人數3.08億人次，遊客主要集中在西歐（1.12億）和南歐／地中海（1.00億）（**表4-1**）。2017年歐洲觀光客人數6.71億，全球市場占有率50.6%，

表4-1 世界觀光客人次與觀光收益　　　單位：百萬人次、美元、%

	國際觀光訪客					國際觀光收益			
	訪客人次				市場占有率	總收益（十億）		人均收益	市場占有率
	1995	2010	2016	2017	2017	2016	2017	2017	2017
World 世界觀光組織劃分的區域	531	952	1,240	1,326	100	1,245	1,340	1,010	100
歐洲	308.5	487.7	619.5	671.7	50.66	468.1	519.2	770	38.75
北歐	36.4	56.6	73.8	77.8	5.87	83.2	89.7	1,150	6.69
西歐	112.2	154.4	181.6	192.7	14.53	157.2	170.5	880	12.72
中歐／東歐	58.9	98.6	127.1	133.7	10.08	52.6	59.9	450	4.47
南歐／地中海	100.9	178.1	237.1	267.4	20.17	175.1	199.1	750	14.86
亞洲和太平洋	82	208.2	306	323.1	24.37	370.8	389.6	1,210	29.07
東北亞	41.2	111.5	154.3	159.5	12.03	169.5	162.2	1,020	12.10
東南亞	28.5	70.5	110.8	120.4	9.08	116.7	130.7	1,090	9.75
大洋洲	8.1	11.5	15.7	16.6	1.25	51.2	57.1	3,440	4.26
南亞	4.2	14.7	25.2	26.6	2.01	33.3	39.5	1,490	2.95
美洲	108.9	150.4	201.3	210.9	15.90	313.7	326.2	1,560	24.34
北美洲	80.5	99.5	131.5	137	10.33	244.6	252.4	1,870	18.84
加勒比海	14.0	19.5	25.2	26	1.96	30	31.7	1,220	2.37
中美洲	2.6	7.8	10.7	11.2	0.84	12.2	12.7	1,140	0.95
南美洲	11.7	23.6	33.9	36.7	2.77	26.9	29.3	800	2.19
非洲	18.7	50.4	57.7	62.7	4.73	33	37.3	600	2.78
北非	7.3	19.7	18.9	21.7	1.64	9	10	460	0.75
撒哈拉以南非洲	11.5	30.7	38.9	41	3.09	24	27.3	670	2.04
中東	12.7	55.4	55.6	58.1	4.38	59	67.7	1,160	5.05

資料來源：UNWTO Tourism Highlights, 2018 Edition.

即每兩個國際觀光客中，會有一個到歐洲觀光。遊客分布以南歐／地中海2.67億人最多，西歐1.92億居次，中歐／東歐1.33億人第三，北歐7,780萬人最少。

亞洲和太平洋地區1995年觀光客人數8,200萬，2017年觀光客人數3.23億人次，全球市場占有率24.3%，觀光客人數成長2.94倍。亞洲和太平洋地

區觀光客主要集中於東北亞和東南亞地區，如中國、香港、澳門、馬來西亞、新加坡、泰國等，都是觀光客主要到訪的國家（地區）。東北亞觀光客1995年4,120萬人次，2017年成長至1.59億人次，觀光市場規模成長2.87倍。東南亞地區觀光客1995年2,850萬，2017年1.20億人次，市場規模成長3.22倍。

美洲地區是全球觀光客第三多的地區。觀光客主要集中於北美地區，如加拿大、美國和墨西哥，1995年美洲地區觀光客1.08億人次，其中有8,050萬是到北美地區；2017年美洲地區觀光客增加為2.10億人次，全球市場占有率15.9%，北美地區遊客人數1.37億人次。

非洲和中東地區是全球國際觀光發展相對落後的地區。2017年全球觀光市場占有率分為4.73%和4.38%；非洲地區遊客人數6,270萬，中東地區觀光客有5,810萬。

根據世界觀光組織（UNWTO）調查資料，在2017年全球國際觀光收益有13,400億美元，較2016年成長7.6%。歐洲地區國際觀光收益5,192億美元，市場占比38.7%。亞洲地區觀光收益3,896億美元，市場占比29.1%。美洲地區國際觀光收益3,262億元，市場占比24.3%。非洲和中東地區的觀光收益只有373億美元和677億美元。

二、觀光產業對全球經濟貢獻

根據世界旅遊觀光委員會（World Travel and Tourism Council, WTTC）公布的統計資料，2017年全球旅遊與觀光產業規模8.27兆美元，對全球國內生產毛額（GDP）貢獻度是10.37%（**表4-2**），較2010年9.37%成長1%。WTTC預測2020年全球旅遊與觀光規模將達10.19兆美元，對全球GDP貢獻度是10.66%。

全球觀光產業就業人數2017年是3.13億人，較2010年增加4,829萬就業人口；2017年觀光產業就業人口對全球貢獻度是9.93%，較2010年9.15%增加0.78%。WTTC預測2020年全球觀光產業就業人口3.41億，對全球就業貢獻度10.38%。

表4-2　全球觀光產業經濟效益

年度	就業人口貢獻度	就業人口（千人）	觀光產業對GDP貢獻度	觀光產業規模（十億，名目價格）
1995	10.45	245,085	10.37	3,232.65
2000	10.21	257,812	10.97	3,734.18
2005	9.82	268,256	10.20	4,851.02
2010	9.15	264,924	9.37	6,168.96
2011	9.24	271,231	9.57	7,009.30
2012	9.32	276,819	9.63	7,191.72
2013	9.42	283,329	9.79	7,527.32
2014	9.54	290,135	9.93	7,808.29
2015	9.71	298,802	10.13	7,509.30
2016	9.83	306,003	10.28	7,738.30
2017	9.93	313,221	10.37	8,271.81

資料來源：WTTC Data Gateway，http://www.wttc.org/datagateway/，檢索日期：107/12/25。

第四節　世界主要國家觀光概況

　　世界經濟論壇（World Economic Forum, WEF）於2017年4月公布2017年全球觀光競爭力指標（Travel & Tourism Competitiveness Index, TTCI），在全球136個受評之國家與地區，我國整體觀光競爭力排名第三十名，較上次2015年評比上升兩名，亞太地區則排名第九名。我國較具競爭優勢之項目包括商業環境、治安、人力資源與勞動力市場、資通訊設備、國際開放程度等；較弱勢之項目則有健康與衛生、價格競爭力、環境永續及自然資源條件等（交通部觀光局，2017）。全球競爭力第一名國家是西班牙，亞洲排名最佳的國家是日本，排名第四。茲就全球觀光競爭力前十名國家介紹如下：

休閒 產業概論

一、西班牙

西班牙位於歐洲西南部伊比利半島，北邊比斯開灣，東北部與法國、安道爾接壤，南方隔著直布羅陀海峽與非洲摩洛哥相望，西部與葡萄牙為鄰。國土面積504,302平方公里，人口4,580.6萬人（2018年）。著名觀光景點有馬德里王宮、畢爾包古根漢美術館、阿蘭布拉宮、聖家堂、普拉多博物館、伊維薩島、多南那國家公園、托雷多、巴賽隆納以及奔牛節。

2017年西班牙國際觀光客人數8,178.6萬（**表4-3**），全球觀光客排名第二；全球觀光競爭力排名第一。西班牙觀光產業就業人數283.8萬人，對就業貢獻15.1%，較2000年減少0.9%；觀光產業規模1,962億美元，對GDP貢獻14.9%。

二、法國

法國位於歐洲西部的國家，面積55.1萬平方公里，是歐洲面積第三大國家，人口6,520.7萬人（2018年）。法國與比利時、盧森堡、德國、瑞士、義大利、摩納哥、安道爾和西班牙接壤，西隔英吉利海峽與英國相望。著名觀光景點有羅浮宮、奧塞美術館、艾菲爾鐵塔、巴黎聖母院、聖心堂、凱旋門、龐畢度中心、先賢河、聖禮拜堂和榮軍院等。

2017年法國國際觀光客人數8,691.8萬，全球觀光客最多國家；全球觀光競爭力排名第二。法國觀光產業就業人數283.0萬人，對就業貢獻10.0%，較2000年減少3.1%；觀光產業規模2,320億美元，對GDP貢獻8.0%。

表4-3　**2017年全球觀光競爭力前五十大國家與地區排名與觀光人次** 單位：仟人

國家地區	SCORE	觀光競爭力排名	入境觀光人數	觀光人數排名	國家地區	SCORE	觀光競爭力排名	入境觀光人數	觀光人數排名
西班牙	5.43	1	81,786	2	馬來西亞	4.5	26	25,948	15
法國	5.32	2	86,918	1	巴西	4.49	27	6,589	47
德國	5.28	3	37,452	9	盧森堡	4.49	28	1,046	99
日本	5.26	4	28,691	12	阿拉伯聯合大公國	4.49	29	15,790	23
英國	5.2	5	37,651	7	台灣	4.47	30	10,740	36
美國	5.12	6	76,941	3	丹麥	4.43	31	10,781	35
澳大利亞	5.1	7	8,815	40	克羅地亞	4.42	32	15,593	25
義大利	4.99	8	58,253	5	芬蘭	4.4	33	3,181	68
加拿大	4.97	9	20,798	18	泰國	4.38	34	35,381	10
瑞士	4.94	10	11,133	34	巴拿馬	4.37	35	1,843	85
奧地利	4.86	11	29,460	11	馬爾他	4.25	36	2,274	77
香港	4.86	12	27,885	13	愛沙尼亞	4.23	37	3,245	67
新加坡	4.85	13	13,906	28	哥斯大黎加	4.22	38	2,960	70
葡萄牙	4.74	14	21,200	17	捷克共和國	4.22	39	12,808	32
中國	4.72	15	60,740	4	印度	4.18	40	15,543	26
紐西蘭	4.68	16	3,555	63	斯洛文尼亞	4.18	41	3,586	62
荷蘭	4.64	17	17,924	20	印尼	4.16	42	12,948	30
挪威	4.64	18	6,252	49	俄聯邦	4.15	43	24,390	16
朝鮮	4.57	19	13,336	29	保加利亞	4.14	44	8,883	39
瑞典	4.55	20	6,865	44	土耳其	4.14	45	37,601	8
比利時	4.54	21	8,358	41	波蘭	4.11	46	18,400	19
墨西哥	4.54	22	39,298	6	卡達	4.08	47	2,256	78
愛爾蘭	4.53	23	10,388	37	智利	4.06	48	6,450	48
希臘	4.51	24	27,194	14	匈牙利	4.06	49	15,785	24
冰島	4.5	25	2,224	79	阿根廷	4.05	50	6,705	45

資料來源：1.The Travel & Tourism Competitiveness Report 2017, World Economic Forum.

2.UNWTO Tourism Highlights, 2018 Edition.

三、德國

德國是以汽車製造、啤酒和香腸聞名世界的國家。位於歐洲中部，東面與波蘭、捷克接壤，南和奧地利、瑞士為鄰，西與法國、盧森堡相界，西北毗鄰比利時和荷蘭，北邊與丹麥相連，並臨北海和波羅的海。德國面積357,021平方公

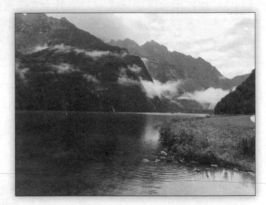

德國國王湖湖邊美景（顏書政拍攝）

里，是歐洲第七大國家，人口8,140.4萬人（2018年）。德國知名觀光景點有新天鵝堡、歐洲公園、科隆大教堂、羅騰堡、柏林圍牆遺址、海德堡、勃蘭登堡門、羅雷萊岩石、康斯坦茨湖區域和慕尼黑啤酒節。

2017年德國國際觀光客人數3,745.2萬，全球觀光客排名第九國家；全球觀光競爭力排名第三。德國觀光產業就業人數611.8萬人，對就業貢獻13.8%；觀光產業規模3,952億美元，對GDP貢獻10.7%。

四、日本

日本位於大陸和太平洋之間，是由北海道、本州、九州和四國四大島以及6,800個大小島嶼組成。面積377,873平方公里，人口12,642.0萬人（2018年）。日本知名觀光景點有富士山、明治神宮、淺草寺、清水寺、新宿御苑、東京晴空塔、東京迪士尼樂園、原宿、秋葉原、六本木、富良野。

2017年日本國際觀光客人數2,869.1萬，全球觀光客排名第十二；全球觀光競爭力排名第四。日本觀光產業就業人數417.1萬人，對就業貢獻6.4%，和2000年一樣；觀光產業規模3,312億美元，對GDP貢獻6.8%。

五、英國

英國位於歐洲的西北方，是由大不列顛島上的英格蘭、蘇格蘭和威爾斯，以及愛爾蘭島東北方的北愛爾蘭和一系列附屬島嶼共同組成的島國。英國曾有「日不落帝國」之稱，國土面積243,610平方公里，人口6,617.5萬人（2018年）。著名景點有倫敦塔、聖保羅大教堂、西敏寺、英航倫敦眼、大英博物館、巨石陣、杜莎夫人蠟像館、白金漢宮、國會大廈和特拉法加廣場。

2017年英國國際觀光客人數3,765.1萬，全球觀光客排名第七；全球觀光競爭力排名第五。英國觀光產業就業人數405.5萬人，對就業貢獻13.8%；觀光產業規模2,661億美元，對GDP貢獻10.5%。

六、美國

美國位於北美洲南部，東邊大西洋，西瀕太平洋，北鄰加拿大，南接墨西哥和墨西哥灣。美國人口32,829.0萬人（2018年），是世界人口第三多國家。知名觀光景點有科羅拉多大峽谷、黃石國家公園、金門大橋、華特迪士尼世界渡假區、自由女神像、大煙山國家公園、尼加拉瓜瀑布、優勝美地國家公園、時報廣場、大都會藝術博物館。

2017年美國國際觀光客人數7,694.1萬，全球觀光客排名第三；全球觀光競爭力排名第六。美國觀光產業就業人數1,366.8萬人，對就業貢獻8.9%，較2000年減少0.9%；觀光產業規模15,019億美元，對GDP貢獻7.7%。

七、澳大利亞

澳大利亞位於南太平洋與印度洋之間，是全世界面積第六大的國家。隔海北邊與巴布亞紐幾內亞相望，西北邊是印尼，東南邊是紐西蘭，人口2,522.0萬人（2018年）。知名觀光景點有雪黎歌劇院、雪梨港灣大橋、雪

梨港、邦迪海灘、大堡礁、黃金海岸、達令港、岩石區、墨爾本中央商業區。

2017年澳大利亞國際觀光客人數881.5萬，全球觀光客排名第四十；全球觀光競爭力排名第七。澳大利亞觀光產業就業人數150.1萬人，對就業貢獻12.2%；觀光產業規模1,514億美元，對GDP貢獻11.0%。

八、義大利

義大利是世界文明古國，文藝復興運動的發源地。位於南歐靴型亞平寧島和地中海中西西里島和薩丁島所組成。國土面積301,338平方公里，人口5,996.5萬人（2018年）。義大利北邊與法國、瑞士、奧地利以及斯洛維尼亞接壤。著名觀光景點有威尼斯運河、羅馬競技場、聖母百花大教堂、貝殼廣場（Piazza del Campo）、龐貝城、波西塔諾、科莫湖、比薩斜塔、馬納羅拉（五漁村）、聖吉米尼亞諾。

2017年義大利國際觀光客人數5,825.3萬，全球觀光客排名第五；全球觀光競爭力排名第八。義大利觀光產業就業人數339.4萬人，對就業貢獻14.7%；觀光產業規模2,535億美元，對GDP貢獻13.0%。

九、加拿大

加拿大位於北美洲，東邊大西洋，西抵太平洋，北邊有北冰洋，南邊與美國接鄰，東北邊與格陵蘭島相望，人口數3,728.1萬人（2018年）。知名觀光景點有尼加拉瀑布、班夫國家公園、史丹利公園、加拿大國家電視塔、加拿大洛磯山脈、聖母殿、布查德花園、皇家安大略博物館、皇家山、冰原公路。

2017年加拿大國際觀光客人數2,079.8萬，全球觀光客排名第十八；全球觀光競爭力排名第九。加拿大觀光產業就業人數158.8萬人，對就業貢獻8.6%，較2000年減少2.2%；觀光產業規模1,065億美元，對GDP貢獻6.5%。

十、瑞士

瑞士位於歐洲中部多山的內陸小國，北臨德國，西邊是法國，南接義大利，東邊是奧地利與列支敦斯登，人口857.4萬（2018年）。瑞士知名景點有伯恩舊城區、蘇黎世湖、萊因瀑布、日內瓦大噴泉、奧林匹克博物館、卡佩爾橋、垂死獅子像、琉森湖、圖恩湖、少女峰。

2017年瑞士國際觀光客人數1,113.3萬，全球觀光客排名第三十四；全球觀光競爭力排名第十。瑞士觀光產業就業人數60.15萬人，對就業貢獻12.0%；觀光產業規模619億美元，對GDP貢獻9.1%。

第五節　未來世界觀光發展

根據世界觀光組織（UNWTO）的預測指出，在2020年全球的觀光客人數13.6億人次，2030年觀光客人數成長至18.09億人次（**表4-4**），較2010年9.4億人次成長92.4%。全球觀光客最多的地區仍是歐洲地區，2030年時將有7.44億人次的觀光客到歐洲地區旅遊，較2010年之4.75億人次，成長56.6%。東亞和太平洋地區則是全球觀光人數第二多的地區，2030年觀光客人數高達5.35億人次，較2010年人數成長1.62倍。美洲地區2030年觀光客人數是2.48億人次，全球排行第三大旅遊地區，較2010年之1.49億人次，成長66.4%。

由全球前三大觀光旅遊地區可清楚看到，東亞和太平洋地區是未來全球觀光旅遊市場成長最為快速的地區，位於此地區國家的觀光發展將因此而受到很大的助益。

表4-4　西元2030年國際觀光客人數預測

地區	國際觀光訪客（百萬）					平均每年成長率（%）					市場份額（%）	
	實際值			預測值		實際值			預測值			
	1980	1995	2010	2020	2030	1980-'95	'95-2010	2010-'30	2010-'20	2020-'30	2010	2030
全球	277	528	940	1,360	1,809	4.4	3.9	3.3	3.8	2.9	100	100
世界觀光組織劃分的區域												
非洲	7.2	18.9	50.3	85	134	6.7	6.7	5.0	5.4	4.6	5.3	7.4
北非	4.0	7.3	18.7	31	46	4.1	6.5	4.6	5.2	4.0	2.0	2.5
西非和中非	1.0	2.3	6.8	13	22	5.9	7.5	5.9	6.5	5.4	0.7	1.2
東非	1.2	5.0	12.1	22	37	10.1	6.1	5.8	6.2	5.4	1.3	2.1
南非	1.0	4.3	12.6	20	29	10.1	7.4	4.3	4.5	4.1	1.3	1.6
美洲	62.3	109.0	149.7	199	248	3.8	2.1	2.6	2.9	2.2	15.9	13.7
北美	48.3	80.7	98.2	120	138	3.5	1.3	1.7	2.0	1.4	10.4	7.6
加勒比海	6.7	14.0	20.1	25	30	5.0	2.4	2.0	2.4	1.7	2.1	1.7
中美洲	1.5	2.6	7.9	14	22	3.8	7.7	5.2	6.0	4.5	0.8	1.2
南美洲	5.8	11.7	23.6	40	58	4.8	4.8	4.6	5.3	3.9	2.5	3.2
亞洲和太平洋	22.8	82.0	204.0	355	535	8.9	6.3	4.9	5.7	4.2	21.7	29.6
東北亞	10.1	41.3	111.5	195	293	9.9	6.8	4.9	5.7	4.2	11.9	16.2
東南亞	8.2	28.4	69.9	123	187	8.7	6.2	5.1	5.8	4.3	7.4	10.3
大洋洲	2.3	8.1	11.6	15	19	8.7	2.4	2.4	2.9	2.0	1.2	1.0
南亞	2.2	4.2	11.1	21	36	4.3	6.6	6.0	6.8	5.3	1.2	2.0
歐洲	177.3	304.1	475.3	620	744	3.7	3.0	2.3	2.7	1.8	50.6	41.1
北歐	20.4	35.8	57.7	72	82	3.8	3.2	1.8	2.2	1.4	6.1	4.5
西歐	68.3	112.2	153.7	192	222	3.4	2.1	1.8	2.3	1.4	16.3	12.3
中歐／東歐	26.6	58.1	95.0	137	176	5.3	3.3	3.1	3.7	2.5	10.1	9.7
南歐／地中海	61.9	98.0	168.9	219	264	3.1	3.7	2.3	2.6	1.9	18.0	14.6
中東	7.1	13.7	60.9	101	149	4.5	10.5	4.6	5.2	4.0	6.5	8.2

資料來源：UNWTO Tourism Highlights, 2014 Edition.

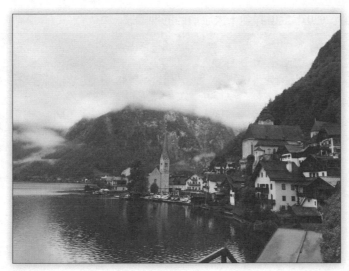

歐洲地區是全球觀光客最多的地區（奧地利哈修塔特湖，顏書政拍攝）

就全球十大旅遊目的地國家觀察，西元2020年中國躍居全球觀光客最多的國家（1.3億），法國次之（1.06億），美國排名第三（1.02億）。香港受惠於中國經濟成長帶來大量的觀光人潮，2020年時觀光客高達5,660萬人次，全球排名第五位（**表4-5**）。

最後觀察2020年全球前十大出境（outbound）旅遊國家，排名第一是德國，全年出國旅遊人數高達1.53億人次（**表4-6**）。第二大觀光輸出國是日本，全年出國旅遊人數是1.42億人次，美國排名第三（1.23億）。中國排行第四位，全年出國觀光旅遊人數是1.0億人次，俄羅斯全年出國旅遊人數3,100萬則排名第十位。

表4-5　西元2020年全世界前十大旅遊目的地國家　　　　　單位：百萬、%

國家	基期年	預測人數	年平均成長率	市場份額	
	1995	2020	1995-2020	1995	2020
1.中國	20	130	7.8	3.5	8.3
2.法國	60	106.1	2.3	10.6	6.8
3.美國	43.3	102.4	3.5	7.7	6.6
4.西班牙	38.8	73.9	2.6	6.9	4.7
5.香港	10.2	56.6	7.1	1.8	3.6
6.義大利	31.1	52.5	2.1	5.5	3.4
7.英國	23.5	53.8	3.4	4.2	3.4
8.墨西哥	20.2	48.9	3.6	3.6	3.1
9.俄羅斯	9.3	48	6.8	1.6	3.1
10.捷克	16.5	44	4	2.9	2.8
總計	273	716.2	3.9	48.3	45.9

資料來源：Tourism 2020 Vision: Global Forecasts and Profiles of Market Segments, World Tourism Organization, 2001.

表4-6　西元2020年全世界前十大出境國家　　　　　單位：百萬、%

國家	基期年	預測人數	年平均成長率	市場份額	
	1995	2020	1995-2020	1995	2020
1.德國	75	153	2.9	13.3	9.8
2.日本	23	142	7.5	4.1	9.1
3.美國	63	123	2.7	11.1	7.9
4.中國	5	100	12.8	0.9	6.4
5.英國	42	95	3.3	7.4	6.1
6.法國	21	55	3.9	3.7	3.5
7.荷蘭	22	46	3	3.8	2.9
8.義大利	16	35	3.1	2.9	2.3
9.加拿大	19	31	2	3.4	2
10.俄羅斯	12	31	4	2.1	2
總計	298	809	4.1	52.7	51.8

資料來源：同表4-5。

Chapter 5

國際觀光

- 國際觀光需求影響因素
- 我國入出境觀光發展歷程
- 來台旅遊市場
- 國人出國市場

　　觀光在世界各國經濟中所扮演的角色是愈加重要，不僅能振興經濟及擴大內需，更能帶動民間企業投資，促進就業，提升生產及文化生活環境。根據瑞士世界經濟論壇（World Economic Forum, WEF）每兩年進行一次深入分析，並發表《觀光旅遊競爭力報告》（*The Travel & Tourism Competitiveness Report*），報告中指出，全球旅遊業增長快速，需求亦大幅提升，在2016年為全球經濟貢獻了7.6兆美元之多，占全球國內生產總值（GDP）的十分之一，為全世界提供了10%的就業機會，換句話說，每十份工作中就有一份是來自旅遊業。未來，觀光旅遊產業仍會成為全球經濟上重要的推動力量，尤其為開發中及新興國家提供價值鏈條不斷向上延伸的獨特機會（鍾彥文，2018）。

第一節　國際觀光需求影響因素

　　國際觀光需求包括入境觀光需求和出境觀光需求兩部分。Page與Connell（2009）將國際觀光需求影響因素，分成觀光客源地與觀光目的地兩種類型，觀光客源地影響觀光需求的因素有經濟因素、社會因素和政治因素；觀光目的地影響觀光需求的因素有經濟、供給相關與政治等因素（尹駿譯，2010）。

一、觀光客源地

(一)經濟因素

◆所得

　　在國際觀光需求中，所得是一非常重要的影響因素。在高度商業化的資本主義社會，所得是決定購買力的重要因素。根據經濟理論，所得與商品和服務的需求呈現正向關係，即所得越高，商品與服務的需求越多；所

得越低，商品和服務的需求越低。國際觀光通常是一長距離的旅行，在交通、住宿、餐飲等支出是一大筆開銷。因此所得若未達一定的水準，國際觀光需求是很難產生的。

◆所得分配

所得分配是指一段期間內，經濟活動成果在各經濟主體間的分配。衡量所得分配不均的方法通常使用的吉尼係數（Gini Coefficient）。

在那些富人相對較少，而貧窮人口占社會絕大多數的國家和地區，不對稱的收入分配可能會使可負擔國際觀光消費的人口比例受到一定限制。在較富裕且已開發國家，收入分配較為公平，讓觀光需求整體水準提高，顯然人們對觀光產品的消費意願也就增強（Page and Connel, 2009；尹駿譯，2010）。

(二)社會因素

觀光客源地影響國際觀光需求的社會因素大致與個人觀光需求影響因素一樣。

◆職業

職業不僅會影響個人的地位與所得，個人的工作型態及長期一起工作的同事類型，也會直接影響個人價值觀、生活型態，以及消費過程的各個層面（Hawkins el al., 2007；洪光宗等譯，2008）。Burdge（1969）發現較高職業階層（occupational prestige）的人們，在許多主要類型的休閒活動，其參與更為活躍。

◆教育程度

教育程度是個人職業選擇與薪資所得重要的關聯因素。教育可以提供某些種類遊憩活動的訓練與預先準備（Dardis et al., 1981）以及良好的語文訓練，這對於觀光需求提升有很大的關係。因此教育程度對觀光需求是重要的影響因素。

◆假期

假期的多寡與觀光需求的產生有很大的關係。可自由分配的時間越多，人們參與觀光的意願與消費就會更強烈。因此，人們擁有更多的假期，尤以連續多日的假期越多，對於觀光需求的提升越有助益。

◆性別

性別對於觀光需求是重要變數，但影響關係不明確。

◆家庭生命週期

家庭生命週期概念是建立於個人或家庭的角色與關係依循可預測事件和生活環境的進展，將會隨之改變（Wilkes, 1995）。家庭發展有其週期性的歷程，從兩人結婚共組家庭開始，到夫妻離異或一方死亡而結束，經歷各個不同階段，構成一個家庭生命週期（高淑貴，1996）。近年有關旅遊方面家庭生命週期相關的研究發現，戶長年齡、婚姻、子女與子女年齡是家庭生命週期劃分重要的選擇變項。Lawson（1991）使用Wells與Gubar（1966）家庭生命週期段劃分方式，檢視各國到紐西蘭的旅客渡假型態與旅遊支出和家庭生命週期的關係。研究發現，家庭生命週期可以反映出旅客渡假型態與支出的差異。

◆人口

觀光客源地的人口越多，國際觀光的需求就越多；反之，人口越少，國際觀光的需求就越少。

(三)政治因素

政治因素係指政府部門制定的法規或政策，對國際觀光行為予以限制或鼓勵之措施。

二、觀光目的地

(一)經濟因素

◆價格

價格是商品和服務消費關鍵的影響因素。根據經濟理論，價格與商品和服務消費數量呈現反向關係，即價格越貴，商品與服務消費量越少；價格越便宜，商品和服務消費量越多。

◆匯率

匯率是兩國貨幣之間兌換比例。就觀光目的地國家或地區而言率，匯率升值，國際觀光成本提升，對國際觀光需求是負向影響；匯率貶值，國際觀光成本降低，對國際觀光是正向影響。

(二)供給相關

因觀光目的地需求的成長，提供商品與觀光服務的供應商也隨之成長，供應商之間的競爭更加激烈。這種供給競爭的激烈程度與供應商的數量和規模有關。各家旅遊價格的差距同樣也是觀光客在意的議題（Page & Connel, 2009；尹駿譯，2010）。

(三)政治因素

如觀光客源地一樣，政治因素係指政府部門制定的法規或政策，對國際觀光行為予以限制或鼓勵之措施。如免簽證入境、購物退稅、旅遊補貼等。

第二節 我國入出境觀光發展歷程

　　我國觀光發展奠基於民國45年「台灣省觀光事業委員會」的成立。民國65年來華旅客突破百萬大關，造就台北市旅館業的黃金時代。民國68年元月政府開放國人出國觀光，至此我國出境觀光進入一嶄新的時期。70年出國旅遊人數57.5萬人次，76年開放國人赴大陸探親，出國人數首次超越百萬人次。70年代末期，由於國內新台幣大幅升值，引發泡沫經濟的產生，以及國外中東戰火的發生，造成我國入境觀光發展陷入停滯。隨著產業結構的轉變，觀光逐漸受到政府的重視，觀光政策不斷推陳出新，並於97年7月開放陸客來台觀光，104年來台旅客突破千萬人次。106年來台旅客1,073,9萬人次，出國觀光1,565.4萬人次。

一、入境觀光發展歷程

(一)民國45年至63年：奠基期

　　我國觀光事業，肇始於民國45年，乃遵照先總統蔣公的昭示：「舉辦觀光事業之目的，乃在爭取外匯，惟欲達此目的，不僅對於旅館之興建，風景區之管理，道路之改良，均須有良好之規劃。而且對於旅館及風景區之管理，尤須特別注意，否則縱有良好之設備而無適當之管理，仍難適應外人需要，是以對管理人員、導遊人員、服務人員之訓練，均極需要。」（唐學斌，1994）。

　　發展觀光初期，組織的建立與法規的訂定是首要之事。民國45年「台灣省觀光事業委員會」成立，同年民間組織「台灣觀光協會」也相繼成立。60年「交通部觀光局」成立，綜理規劃、執行與管理全國觀光事業的發展。在法規部分，55年公布實施「台灣省風景名勝地區管理辦法」，57年交通部頒布「台灣地區觀光旅館輔導管理辦法」、「旅行業導遊人員管

理辦法」，58年公布實施「發展觀光條例」。

民國49年東西向橫貫公路開通，太魯閣成為聞名中外之觀光景點，帶動東部觀光。政府為推動觀光，將50年訂為觀光中華民國年，並實施72小時免簽證。53年世運在東京舉行，而日本又開放國民出國觀光，政府為吸引更多觀光客，將72小時免簽證延長到120小時（詹益政，2001）。

民國63年來台旅客人數70.2萬人次，日本來台人數41.9萬人次，美國來台人數12.3萬人次。

(二)民國64年至78年：成長期

開發觀光資源，提升觀光品質，增強觀光吸引力，爭取觀光客造訪，是此時期主要的工作重點。民國68年訂頒「台灣地區綜合開發計畫」，訂定觀光遊憩資源發展方面。是年觀光局研訂「台灣地區觀光事業綜合開發計畫」，訂定觀光資源開發順序，12月發布「風景特定區管理規則」，建立風景特定區規劃建設與經營管理之規則。71年行政院成立「觀光資源開發小組」，統籌觀光資源開發與管理之方針。73年1月觀光局成立「墾丁國家公園管理處」，同年6月成立「東北角海岸風景特定區管理處」。74年、75年陸續成立玉山、陽明山和太魯閣國家公園管理處。76年台灣省政府推動「台灣省新景區開發建設綱要計畫」，積極開發北海岸、觀音山、八卦山與茂林四個風景區。77年6月成立「東部海岸風景特定區管理處」。民國78年來台旅客人數200.4萬人次，較64年71.5萬人次成長1.8倍；有七成六旅客來自亞洲地區。

(三)民國79年至91年：調整期

這個時期是我國入境觀光發展停滯時期。由於受到民國75年6月之後新台幣的快速升值，79年日本泡沫經濟的崩潰，81年9月中韓斷交，以及86年7月東南亞金融風暴等經濟與政治的衝擊，來台觀光人數成長動力頓失。雖然期間83年3月對美、日、英、法、蘇、比、盧等十二國實施120小時免簽證，84年1月延長為14天，對於提升入境觀光人數有些許助益，但遊客人數仍無法大幅成長。

民國89年11月交通部發布「二十一世紀台灣發展觀光新戰略」，以打造台灣成為「觀光之島」為發展目標。90年11月交通部核頒「觀光政策白皮書」，從供給面之「建構多元永續與社會生活銜接的觀光內涵」以及市場面之「行銷優質配套遊程」，發展台灣觀光。91年1月行政院宣布2002年為台灣生態旅遊年。91年8月行政院核定「挑戰2008：國家發展重點計畫」，「觀光客倍增計畫」是十大重點投資計畫中的第五項計畫，此為觀光計畫首次列入國家重要計畫項目之中。

「二十一世紀台灣發展觀光新戰略」的擬定，「觀光政策白皮書」的宣示，以及「觀光客倍增計畫」的施行，雖無法對推動此時期入境觀光客大幅的成長，但對於下一時期入境觀光的發展奠定下良好的根基。民國79年來台旅客人數是193.4萬，中韓斷交隔年（82年）來台旅客人數減為185.0萬人次，83年和84年的免簽證措施讓旅客人數提升至233.1萬人次，91年來台旅客人數是297.7萬人次。

(四)民國92年至104年：倍增成長期

這個時期是國內發展觀光的全新時期。除了「觀光客倍增計畫」為首次列入國家重要計畫中之觀光計畫外，98年2月馬總統指示將「觀光旅遊」、「醫療照護」、「生物科技」、「綠色能源」、「文化創意」與「精緻農業」定位為六大關鍵新興產業。98年4月行政院核定「觀光拔尖領航方案」，同年8月核定「觀光拔尖領航方案行動計畫」，觀光發展新願景是打造台灣成為「東亞觀光交流轉運中心」以及「國際觀光重要旅遊目的」。

民國92年1月開放韓國免簽證，5月外籍人士免簽證入境延長為30天，10月實施外籍旅客購物免稅新措施，93年9月簽署台韓復航協定，94年2月開放第三類大陸人士來台不需團進團出，此等觀光政策的施行，對於來台觀光人數的提升有明顯的效果。97年7月18日開放陸客來台觀光，100年開放陸客來台自由行。104年來台旅客1,043.9萬人次，我國正式邁入千萬觀光大國（**圖5-1**）。

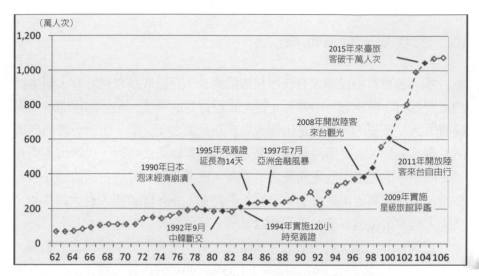

圖5-1　民國62年至106年來台旅客人次變化情形

(五)民國105年至今：轉型期

　　受到大陸對台限縮政策影響，來台旅客人數成長呈現趨緩。來台旅客市場正處於結構調整階段，包括大陸市場與非大陸市場來台旅客之消長，及旅遊模式、旅客特性與偏好之改變等。例如來台自由行旅客比例逐年增加、新興市場仍處開拓階段、旅客造訪區域多集中於台灣北部地區、追求深度體驗取代走馬看花行程、旅客平均消費力降低等，均影響我國觀光產業經營、政府施政重心、區域發展及資源投入與分配（觀光局，2017）。

　　在行政院揭示「開拓多元市場」及「提升旅遊品質」兩大施政方針下，觀光局積極落實「Tourism 2020——台灣永續觀光發展方案」（2017-2020年），經由「開拓多元市場、活絡國民旅遊、輔導產業轉型、發展智慧觀光及推廣體驗觀光」等五大策略，打造台灣成為「智慧行旅、感動體驗」的「亞洲旅遊目的地」。民國106年來台旅客人數1,073.9萬人次，較105年1069.0萬人次成長0.46%。

二、出境觀光發展歷程

　　觀光旅遊對國民個人有正面積極的意義，且已成為現代社會人類生活的重要部分（楊正寬，1996）。觀光旅遊行為的產生，充分的休閒時間與經濟收入是需要的，尤其是出國旅遊。在民國60年之前，由於台灣的經濟處於發展初期，國民所得普遍不高，且有戒嚴政策的施行，民眾出國觀光受到限制，因此出國旅遊的民眾並不多。民國68年元月政府開放國民觀光旅遊，至此我國出境觀光進入一嶄新的時期。76年開放國人赴大陸探親，出國人數首次超越百萬人次（圖5-2）。

　　民國84年出國人數突破五百萬人次，87年受到亞洲金融風暴的影響，出國人數591.2萬人次，較86年減少4.05%。90年國內實施週休二日，出國旅遊人數未見成長，反而衰退，出國人數是715.2萬人次，這可能與當年美國發生911事件有關。92年國內發生SARS事件，出國旅遊人數大幅漸少為

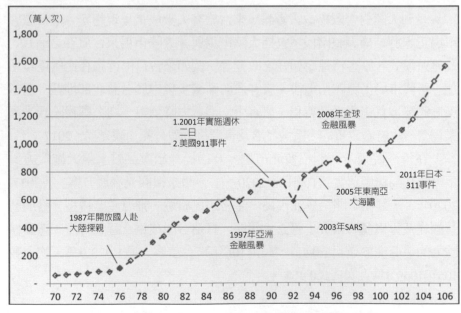

圖5-2　民國70年至106年國人出國旅遊人次變化情形

592.3萬人次，96年國人出國人數成長至896.3萬人次，97年受到全球金融風暴影響，出國人數減少，99年出國旅遊人數814.2萬人次，爾後出國人數逐漸回升，101年人數超越千萬人次，106年出國旅遊人數1,565.4萬人次。

民國68年元月政府開放國民觀光旅遊，至此我國出境觀光進入一嶄新的時期（顏書政拍攝）

第三節 來台旅遊市場

一、來台旅客消費行為

(一)旅行方式

根據交通部觀光局「來台旅客消費及動向調查報告」資料顯示，民國106年旅客來台方主要以「自行來台灣，抵達後未曾請本地旅行社安排活動」為最多（46.3%），其次分為「自行規劃行程，請旅行社安排或代訂住宿地點（及機票）」（31.31%）和「參加旅行社規劃行程，由旅行社包辦」（19.16%）。顯示目前來台旅遊主要客群是自由行的散客，團客來台的比重逐年下滑。

(二)吸引來台觀光因素

風光景色過去是吸引來台旅客觀光之主要因素。民國105年之後，美食或特色小吃成為吸引來台旅客觀光的主要因素。整體而言，美食或特色

小吃、風光景色與購物是吸引來台旅客觀光的三大因素。

(三)停留夜數

在來台旅客停留夜數方面，民國106年平均停留夜數是6.14夜。就整體而言，來台旅客停留夜數以停留5～7夜最多，占32.58%；其次為3夜，占21.71%。就居住地而言，日本、港澳及韓國受訪旅客皆以停留3夜為最多；大陸、新加坡、馬來西亞及歐洲皆以停留5～7夜為最多；紐澳受訪旅客以停留8～15夜為最多。

(四)遊覽觀光景點所在縣市

民國106年來台旅客主要遊覽觀光景點所在縣市分為台北市、新北市、南投縣和高雄市（圖5-3），其次是台中市、嘉義縣（市）、屏東縣和花蓮縣。台北市和新北市是來台旅客最喜歡的縣市，顯示來台旅客觀光主要停留的地方是北部地區。

圖5-3　民國106年來台旅客遊覽觀光景點所在縣市

(五)遊覽前十大觀光景點

圖**5-4**是民國101年和106年來台旅客遊覽前十大觀光景點。民國101年,前十大觀光景點是夜市、台北101、故宮博物館、中正紀念堂、日月潭、野柳、國父紀念館、阿里山、墾丁國家公園和西子灣。106年國父紀念館、阿里山、墾丁國家公園和西子灣跌出十名之外,取而代之的景點有九份、西門町、淡水和艋舺龍山寺。

(六)參與活動

來台旅客在台主要參與活動前三項分別為購物、逛夜市和參觀古蹟。遊湖活動曾是來台旅客重要的活動,近年則有逐漸下滑的現象,參觀展覽活動則有逐漸上升的趨勢。來台旅客參與生態旅遊活動比例不高,但卻有逐年上升的現象。民國106年來台旅客購物每百人次有92人次、逛夜市每百人次有82人次、 觀古蹟每百人次有41人次、 觀展覽每百人次有26人次、遊湖每百人次有18人次。

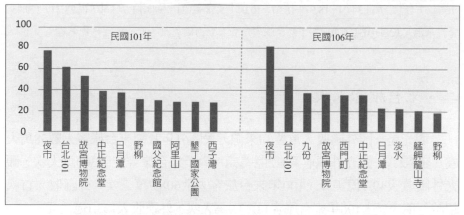

圖5-4 民國101年和106年來台旅客遊覽前十大觀光景點

(七)平均消費支出

　　就來台旅客平均消費支出自民國101年有逐漸減少的跡象，106年來台旅客平均消費支出179.45美金（**表5-1**），較101年支出減少54.86美元。就支出消費內容而言，旅館內費用支出占比最高，其次是購物支出占比居次，106年支出比例是28.31%，來台旅客每日平均娛樂費是5.58美元，支出比例只有3.11%，顯示國內娛樂活動設施與內容沒有特色，無法吸引來台旅客消費，如國內的主題遊樂園和藝術表演。

表5-1 民國101年至106年來台旅客每日平均消費支出 　　　　　單位：美元、%

年	旅館內費用支出		旅館外餐飲費		在台境內交通費		娛樂費		雜費		購物費		合計
	金額	%	金額	%	金額	%	金額	%	金額	%	金額	%	
101	74.24	31.68	30.74	13.12	23.17	9.89	17.81	7.60	3.23	1.38	85.12	36.33	234.31
102	72.07	32.16	33.04	14.75	29.15	13.01	7.65	3.41	2.08	0.93	80.08	35.74	224.07
103	72.6	32.74	33.34	15.03	30.14	13.59	7.9	3.56	2.6	1.17	75.18	33.90	221.76
104	67.02	32.24	32.77	15.76	27.62	13.29	6.49	3.12	1.87	0.90	72.1	34.69	207.87
105	70.88	36.77	31.95	16.57	24.22	12.56	5.23	2.71	2.25	1.17	58.24	30.21	192.77
106	67.47	37.60	34.04	18.97	18.07	10.07	5.58	3.11	3.48	1.94	50.81	28.31	179.45

資料來源：民國101年至106年「來台旅客消費及動向調查報告」，交通部觀光局。

二、來台旅客人次

　　觀光是一國外匯收入重要的來源。民國61年我國來台旅客人數58萬人次（**表5-2**），觀光外匯收入1.2億美元。94年來台旅客突破300萬人次，觀光外匯收入49.7億美元，100年來台旅客人數608.7萬人次，外匯收入首次超越百億美元，106年來台旅客1,073.9萬人次，外匯收入123.1億美元。

表5-2　民國61年至106年來台旅客人次與外匯收入　　　　單位：人次、百萬美元

年	來台人次	外匯收入	年	來台人次	外匯收入
61	580,033	129	93	2,950,342	4,053
70	1,409,465	1,080	94	3,378,118	4,977
80	1,854,506	2,018	95	3,519,827	5,136
81	1,873,327	2,449	96	3,716,063	5,214
82	1,850,214	2,943	97	3,845,187	5,936
83	2,127,249	3,210	98	4,395,004	6,816
84	2,331,934	3,286	99	5,567,277	8,719
85	2,358,221	3,636	100	6,087,484	11,065
86	2,372,232	3,402	101	7,311,470	11,769
87	2,298,706	3,372	102	8,016,280	12,322
88	2,411,248	3,571	103	9,910,204	14,615
89	2,624,037	3,738	104	10,439,785	14,388
90	2,831,035	4,335	105	10,690,279	13,374
91	2,977,692	4,584	106	10,739,601	12,315
92	2,248,117	2,976			

資料來源：同**表5-1**。

三、來台旅客居住地區與目的

　　「地緣關係」在國際觀光的發展過程中扮演重要關鍵的角色，觀察台灣歷年來台觀光旅客居住地區，亦可發現地緣關係對台灣觀光發展的影響。檢視民國101年至106年來台旅客居住地區資料可以發現，平均有近九成的來台旅客是來自亞洲地區（**圖5-5**），6%來自美洲，歐洲地區市場份額平均只有3%，這顯示區域性觀光對台觀光發展的重要性。

　　亞洲地區中，大陸、日本、香港和韓國是入境較多的地區（**表5-3**），馬來西亞、新加坡、印尼、泰國、菲律賓和越南等六個東協國家，106年入境旅客也多達210.9萬人次，東協國家逐漸成為我國入觀光的重要客源。來台旅客目的主要以觀光（70.15%）為最多（**圖5-6**），這與近年國內入境觀光快速發展有關，其他目的14.70%居第二，以業務來台的比例只有8.45%為第三，而會議、展覽和醫療目的來台的比例均不到1%。

圖5-5　民國101年至106年來台旅客居住地平均比例

表5-3　民國96年至106年來台旅客居住地區

年度	香港	大陸	日本	韓國	馬來西亞	新加坡	印尼	菲律賓	泰國	越南	美國
96	491,437	-	1,166,380	225,814	141,308	204,494	95,572	85,030	90,069	-	397,965
97	618,667	197,987	1,086,691	252,266	155,783	205,449	110,420	87,936	84,586	-	387,197
98	718,806	972,123	1,000,661	167,641	166,987	194,523	106,612	77,206	78,405	-	369,258
99	794,362	1,630,735	1,080,153	216,901	285,734	241,334	123,834	87,944	92,949	-	395,729
100	817,944	1,784,185	1,294,758	242,902	307,898	299,599	156,281	101,539	102,902	-	412,617
101	1,016,356	2,586,428	1,432,315	259,089	341,032	327,253	163,598	105,130	97,712	89,354	411,416
102	1,183,341	2,874,702	1,421,550	351,301	394,326	364,733	171,299	99,698	104,138	118,467	414,060
103	1,375,770	3,987,152	1,634,790	527,684	439,240	376,235	182,704	136,978	104,812	137,177	458,691
104	1,513,597	4,184,102	1,627,229	658,757	431,481	393,037	177,743	139,217	124,409	146,380	479,452
105	1,614,803	3,511,734	1,895,702	884,397	474,420	407,267	188,720	172,475	195,640	196,636	523,888
106	1,692,063	2,732,549	1,898,854	1,054,708	528,019	425,577	189,631	290,784	292,534	383,329	561,365

資料來源：同**表5-1**。

圖5-6　民國101年至106年來台旅客目的平均比例

四、旅遊季節性

Bulter（1994）對旅遊季節性的定義是，觀光旅遊中時間分布不均衡
（temporal imbalance）的現象，它會經由遊客人數、遊客支出、交通運輸
流量、就業人口與觀光景點入場人數等面向予以呈現。**表5-4**是民國91年至
106年來台觀光旅客季節性因素衡量結果，表中季節性因素值大於1時則表
示該月爲高季節（high-season）月份，亦即一般所稱的旺季；反之，季節
性因素小於1，則爲低季節月份，亦稱爲淡季；當季節性因素等於1，則稱
爲平季。每年3月、4月、11月和12月是我國來台觀光的旅遊旺季，1月、2
月、7月和9月則是來台觀光較少的月份（**圖5-7**）。每年1月和2月是韓國來
台觀光的高峰；11月與12月是新加坡和馬來西亞來台觀光的高峰期；4月則
是泰國來台最多的月份。美國來台觀光最多的月份是12月，7月和8月則是
法國來台的高峰月份。

表5-4　不同國家（地區）來台觀光客旅遊季節性因素

月份 地區	1月	2月	3月	4月	5月	6月	7月	8月	9月	10月	11月	12月
香港	0.70	0.83	1.02	1.17	0.99	1.19	1.10	1.28	0.79	0.84	0.82	1.27
大陸	0.90	0.98	1.19	1.32	1.06	0.91	0.99	0.91	0.78	0.96	1.06	0.94
日本	0.94	1.00	1.29	0.81	0.91	0.82	0.78	1.01	1.07	1.06	1.17	1.13
韓國	1.56	1.31	1.01	0.91	0.97	0.81	0.80	0.98	0.79	0.85	0.97	1.05
馬來西亞	0.64	0.73	1.26	1.06	1.03	0.82	0.50	0.58	0.80	1.13	1.54	1.90
新加坡	0.60	0.57	1.08	0.94	0.97	1.10	0.56	0.54	0.69	0.94	1.57	2.46
泰國	0.68	0.76	1.26	1.99	0.99	0.68	0.68	0.61	0.68	1.33	0.89	1.45
加拿大	0.98	0.89	1.13	0.98	0.98	0.72	0.95	0.92	0.73	1.16	1.24	1.33
美國	0.84	0.74	1.07	1.01	0.96	1.09	1.03	0.84	0.75	1.15	1.14	1.37
法國	0.77	0.89	0.97	1.11	0.88	0.81	1.27	1.30	0.76	1.15	1.00	1.08
德國	0.87	0.92	1.65	1.07	0.77	0.63	0.80	0.87	0.90	1.32	1.10	1.10
整體	0.88	0.91	1.15	1.07	0.99	0.95	0.89	0.97	0.89	0.99	1.09	1.24

註：資料期間民國91年1月至106年12月，以來台觀光客人數加以計算。

資料來源：本書計算。

圖5-7 不同國家（地區）來台觀光客旅遊季節性因素

 ## 第四節　國人出國市場

一、國人出國觀光消費行為

(一)旅遊率

　　國人出國旅遊的比率於民國106年突破三成為32.5%（**表5-5**）。105年之前出國旅遊的旺季出現在每年的第三季，106年旅遊人數較多的季節是第四季。

(二)出國旅遊目的

　　出國旅遊目的主要分成觀光旅遊、商務、探訪親友和短期遊學或求學等目的。根據歷年的調查數據顯示，國人出國三大目的依序為觀光旅遊、商務和探訪親友。民國106年有70.5%出國旅遊目的是觀光旅遊，13.9%是商務，13.7%是探訪親友，至於短期遊學或求學僅有1.9%。

表5-5　民國101年至106年國人出國旅遊率

年	第一季	第二季	第三季	第四季	全年
101	6.7	7.9	9.0	7.0	20.6
102	7.1	7.8	9.1	6.8	21.6
103	7.5	8.3	9.4	7.6	23.0
104	7.5	10.2	11.1	10.1	27.4
105	9.0	10.6	11.5	9.0	28.4
106	10.2	10.8	11.6	11.7	32.5

資料來源：整理自民國101年至106年「國人旅遊狀況調查」，交通部觀光局。

(三)觀光目的旅客年齡

　　出國目的為觀光的旅客年齡，主要以30～39歲和40～49歲的族群為較多（**表5-6**）。12～19歲的旅客有減少的現象，這可能與國內少子化有關；50歲以上的國人出國觀光，近年來有逐漸增加的趨勢。民國106年觀光目的的旅客30～39歲占比20.2%，40～49歲占比20.0%，50歲以上旅客占比35.8%。

表5-6　觀光目的的旅客年齡分配

年	12～19歲	20～29歲	30～39歲	40～49歲	50～59歲	60歲以上
101	10.4	15.3	21.0	18.6	19.3	15.4
102	9.6	13.2	22.4	19.8	21.4	13.7
103	9.2	14.7	22.7	19.3	18.6	15.5
104	10.7	14.3	23.9	19.0	17.3	15.0
105	9.9	15.1	22.5	19.7	17.6	15.1
106	8.6	15.4	20.2	20.0	19.0	16.8

資料來源：同**表5-5**。

(四)觀光目的主要停留國家

　　觀光目的旅客主要停留國家（地區）有香港、大陸、日本、韓國、泰國、澳門、馬來西亞、美國、新加坡、越南、印尼和澳洲。民國106年

45.3%觀光旅客主要停留國家（地區）是日本，15.4%是大陸，7.4%是香港，2.9%是泰國，7.0%是韓國。美國主要停留人數比例只有2.3%，新加坡是1.1%（**圖5-8**）。

(五)觀光目的停留夜數

　　觀光目的旅客平均停留夜數，以民國101年至106年平均值觀察，是5.7夜。大洋洲地區和美加地區觀光目的旅客平均停留夜數較多的地區，分別

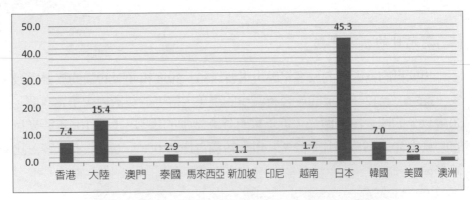

圖5-8　民國106年觀光目的旅客主要停留國家（地區）

觀光目的旅客主要停留前三大國家（地區）是日本、大陸和香港（日本橫濱港，顏書政拍攝）

為14.2夜和12.5夜。東南亞和東北亞平均停留夜數為5.1夜和4.7夜,是停留時間較少的地區。

(六)觀光目的出國安排方式

「參加團體旅遊、獎勵或招待旅遊」是觀光目的旅客出國安排主要的方式。106年有40.3%的旅客出國觀光是參加團體旅遊、獎勵或招待旅遊,36.4%未委託旅行社代辦,全部自行安排,11.9%委託旅行社代辦部分出國事項(**表5-7**)。觀察近年觀光目的旅客出國安排方式可以發現,受到電腦資訊與行動裝置的快速發展的影響,網路平台可以快速取得最新的旅遊資訊和商品,帶動國人自行安排出國行程快速成長,這對於國內旅行業經營是一大考驗。

表5-7 觀光目的旅客出國安排方式　　　　　　　　　　　　　單位:%

年	參加團體旅遊、獎勵或招待旅遊	購買自由行或參加機加酒行程	委託旅行社代辦部分出國事項	未委託旅行社代辦,全部自行安排	合計
101	55.5	18.0	16.3	10.2	100.0
102	55.7	17.3	13.3	13.7	100.0
103	48.1	18.5	13.4	20.0	100.0
104	48.1	15.7	11.8	24.4	100.0
105	42.8	11.4	13.0	32.8	100.0
106	40.3	11.4	11.9	36.4	100.0

資料來源:同**表5-5**。

(七)觀光目的旅遊原因

「親友邀約」、「好奇、體驗異國風情」和「離開國度,抒解壓力」是國人出國觀光選擇旅遊國家三大原因。民國106年有34.85%出國觀光選擇旅遊國家的原因是「親友邀約」,有21.3%的原因是「好奇、體驗異國風情」,有11.8%原因是「離開國度,抒解壓力」。品嚐異國美食風味的只有1.6%,旅費便宜因素有6.7%。

(八)觀光目的出國利用時間

觀光目的旅客出國的時間主要是在平常日,這跟國人從事國內旅遊主要時間是假日,剛好相反。民國106年觀光目的出國時間有79.2%選擇在平常日;有20.8%是在假日,其中有13.9%是在週末、星期日。

(九)觀光消費支出

觀光目的旅客平均每人每次消費支出以歐洲地區支出為最高,其次是非洲地區,美洲地區居第三,大陸港澳地區支出為最低。民國106年歐洲旅遊平均每人每次是11.6萬元,非洲地區平均支出11.8萬元,東南亞平均支出是3.7萬元,大陸港澳平均是3.4萬元,東北亞地區平均支出是4.3萬。106年旅客平均每人每次的消費支出是47,845元。

二、國人出國旅遊市場

根據觀光局國人旅遊狀況調查報告中定義,「出國旅遊係指居住於國內之國人離開國境出國旅遊,從事包括觀光、商務、探親、短期遊學等活動,時間不超過一年者」。民國70年國人出國旅遊人次是57.5萬人次,到達地區主要是亞洲地區,101國旅遊人次突破千萬(表5-8),106年出國旅遊人次1,565.4萬人次,到達亞洲地區旅遊人數1,425.3萬人次,占比91.0%,美洲地區旅遊人數69.7萬人次,占比4.5%,歐洲地區旅遊人次49.6萬人次,占比3.1%。

民國76年之前,日本是國人出國旅遊主要的地區。76年開放大陸探親後,香港躍居國人出國旅遊的主要地區。102年受到廉價航空、日幣貶值以及日本政府祭出「日本免稅新制」等因素的影響,國人到日本旅遊人數大幅成長,106年國人出國到日本的人數461.5萬人次(表5-9),到大陸旅遊人次392.8萬居次,香港第三177.3萬人次,此前三大旅遊人數合計1,031.7萬人次,占全部出國人數約七成。

表5-8 民國96年至106年國人出國旅遊到訪區域人數 單位：人次

年度	亞洲	美洲	歐洲	大洋洲	非洲	其他	總計
96	7,442,577	675,033	244,497	121,340	1	480,264	8,963,712
97	6,973,043	580,983	225,023	93,221	40	592,862	8,465,172
98	7,179,431	477,468	236,782	103,115	2,838	143,312	8,142,946
99	8,642,677	499,518	172,405	95,845	1,110	3,519	9,415,074
100	8,762,214	473,259	239,062	101,614	238	7,486	9,583,873
101	9,367,597	537,014	240,760	89,166	1,825	3,241	10,239,760
102	10,388,937	446,595	119,800	97,120	6	429	11,052,908
103	11,095,664	495,479	133,677	116,342	13	3,460	11,844,635
104	12,353,288	548,267	161,529	118,390	30	1,472	13,182,976
105	13,539,067	623,191	258,087	157,726	5,206	5,646	14,588,923
106	14,253,762	697,361	496,529	184,317	16,740	5,870	15,654,579

資料來源：整理自歷年觀光月報，交通部觀光局。

表5-9 民國70年至103年國人出國旅遊到訪主要國家（地區）人數 單位：人次

年	香港	大陸	日本	韓國	新加坡	馬來西亞	泰國	越南	澳門	美國
96	3,030,971	0	1,280,853	457,095	189,835	187,788	353,439	272,020	1,196,110	587,872
97	2,851,170	168,427	1,309,847	363,122	167,479	157,650	332,997	285,263	926,593	515,590
98	2,261,001	1,516,087	1,113,857	388,806	137,348	153,695	258,449	264,819	739,263	415,465
99	2,308,633	2,424,242	1,377,957	406,290	166,126	212,509	350,074	313,987	667,910	436,233
100	2,156,760	2,846,572	1,136,394	423,266	207,808	209,164	382,635	318,587	587,633	404,848
101	2,021,212	3,139,055	1,560,300	532,729	241,893	193,170	306,746	341,511	527,050	469,568
102	2,038,732	3,072,327	2,346,007	518,528	297,588	226,919	507,616	361,957	514,701	381,374
103	2,018,129	3,267,238	2,971,846	626,694	283,925	198,902	419,133	339,107	493,188	425,138
104	2,008,153	3,403,920	3,797,879	500,100	318,516	201,631	599,523	409,013	527,144	477,156
105	1,902,647	3,685,477	4,295,240	808,420	319,915	245,298	532,787	465,944	598,850	527,099
106	1,773,252	3,928,352	4,615,873	888,526	326,634	296,370	553,804	564,002	589,147	574,512

資料來源：同表5-1。

三、旅遊季節性

　　民眾出國旅遊會因休假時間安排以及寒暑假期的影響，而產生旅遊的季節性。每年2月、6月、7月、8月和10月，是國人出國旅遊的旺季。每年7月和8月是國人出國旅遊的高峰期（**圖5-9**）。每年11月和12月這些國家（地區）都屬於國人出國旅遊的淡季。

圖5-9　國人主要出國旅遊國家（地區）旅遊季節性因素

Chapter 6

國民旅遊

- 國民旅遊定義與特性
- 旅遊決策模式
- 國民旅遊發展歷程
- 國民旅遊市場
- 國內旅遊消費行為
- 國民旅遊發展趨勢

隨著國人所得的提升，可自由分配的時間增多，對於精神生活層面的追求日益明顯，因此知性、感性與多元化的定點旅遊型態逐漸盛行，個人化的旅遊行程逐漸取代以往團體式的旅遊，如定點渡假旅遊的渡假旅館、結合住宿與遊樂功能的綜合遊樂區、以溫泉為賣點的溫泉渡假旅館，以及結合自然景觀、田野風光美景與傳統技藝之民宿和休閒農場等，均是現今國內旅遊市場的新寵兒。從經濟的角度思維，國民旅遊對於促進國家經濟發展與活絡地方觀光產業具有正面的效益；就精神文化生活層面，提升國人生活品質，亦扮演重要的角色，可視為一國人民休閒生活的重要指標之一（陳宗玄，2005）。

第一節　國民旅遊定義與特性

一、國民旅遊定義

國民旅遊與國內觀光同義，意指本國人或居住國土內之外籍人士在國內之觀光活動（唐學斌，1994）。旅遊從字意上很好理解。「旅」是旅行、外出，即為了實現某一目的而空間上從甲地到乙地的行進過程；「遊」是外出遊覽、觀光、娛樂，即為達到這些目的所作的旅行。二者合起來即為旅遊（盧雲亭，1993）。

在「台灣地區國民旅遊狀況調報告」（1987）中，對於旅遊定義為：「指以舒暢身心和增廣見聞為目的，離開經常居住地點，在國內從事欣賞風景、名勝古蹟及人為景觀等的非例性往返活動。」依上述定義，本書將國民旅遊定義為：「一國國民以舒暢身心和增廣見聞為目的，離開平常居住地區，在國內從事欣賞風景、名勝古蹟、節慶活動、品嚐美食和人為景觀等非營利性質之往返活動。」

二、國民旅遊特性

國民旅遊具有公眾性、假期性、季節性、區域性、多元性和流行性等六種特性，茲就各特性說明如下：

(一)公眾性

一國人民只要行動能力未受到限制，在經濟與時間條件允許下，人民隨時可以在國內從事旅遊，觀賞自然景觀、體驗不同地區民俗文化以及品嚐各地美食。

(二)假期性

民眾旅遊時間因受到上班、上課時間的影響，民眾通常會選擇假日從事國內旅遊，尤其是家庭。國內旅遊間集中於假日已成為國內旅遊重要特徵。

(三)季節性

國內旅遊受到民眾外出旅遊時間的選擇以及觀光景點遊憩資源特色，造成遊客每年集中於某些月份從事旅遊的行為，如每年3月武陵農場和陽明山的花季、7月貢寮海洋音樂祭、冬季奧萬大賞楓等，此等旅遊行為會造成不同月份遊客人數的差異或淡旺季，形成所謂的旅遊季節性。

(四)區域性

隨著運輸交通系統的建構完整，擁有自用車的比例逐年提高，民眾外出旅遊的地點大都選擇居家附近一至二小時可到達的觀光景點，如台北市居民到宜蘭或苗栗觀光旅遊；台中市居民到南投日月潭、溪頭；高雄市居民高屏東墾丁或台南安平古堡。

(五)多元性

隨著生活水準的提升以及遊憩資源的開發，國人國內旅遊從事的活動更顯多元，如觀賞自然日出、日落、體驗原住民生活、參與宗教活動、參觀活動展覽、衝浪、飛行傘、觀賞球賽、遊樂園活動、品嚐特產與美食、泡溫泉、參觀觀光工廠、乘坐熱氣球等。

(六)流行性

隨著電子媒體、網際網路和行動裝置的快速發展，國內旅遊新興的景點或遊憩活動，經由媒體的傳播，很快就會成為民眾競相追逐的目標，如台東鹿野的熱氣球、台南北門水晶教堂、武陵農場櫻花、台東伯朗大道、宜蘭蘭陽博物館等，旅遊活動也成為一種時尚流行的活動。

第二節　旅遊決策模式

觀光需求的主角是旅客（tourist），旅客的旅遊行為亦屬於消費者行為的一環。當旅客打算離開平常居住地從事觀光時，其中間過程會有許多旅遊決策的產生，旅遊決策的制定會因決策者的個人特質、社經背景與外在環境社會等因素而產生不同的影響。Mayo與Jarvis（1981）認為影響個人旅遊行為的決策因素分成心理因素和社會影響兩種，心理因素包含：(1)知覺；(2)學習；(3)性格；(4)動機；(5)態度。社會影響則有：(1)角色和家庭影響；(2)參考團體；(3)社會階層；(4)文化和次文化（**圖6-1**）。

茲將Mayo與Jarvis（1981）所提出的旅遊決策模式簡要敘述如下（蔡麗伶譯，1990）：

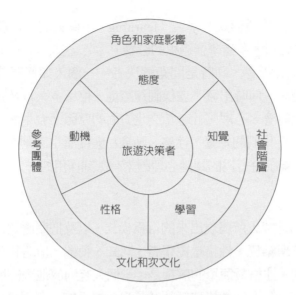

圖6-1　旅遊行為主要影響因素

資料來源：蔡麗伶譯（1990）。Mayo與Jarvis著（1981）。《旅遊心理學》（*The Psychology of Leisure Travel*），頁25。

(一)心理因素

◆知覺

知覺是一個人選擇、組織和解釋訊息，創造一個有意義的世界意象之過程。影響知覺的因素可分成兩類：

1. 刺激因素（stimulus factors）：即刺激本身的各種特徵，例如大小、顏色、聲音、質地、形狀和環境。
2. 個人因素（personal factors）：即人們自身的特點，包括感覺過程（視覺、聽覺等）、智力水準、性格、閱歷、價值觀、動機、期望以及情緒。

◆學習

學習指的是經驗累積所帶來之個人行為的變化。心理學家們認為所有

人類行為都包括某種形式的學習（learning）。個人的行為隨時在發生變化，而這些變化則大多受學習過程的影響。

　　旅遊者是消費者，同時是問題解決者。一個人如何解決各種旅遊問題——往何處去、何時出發、怎樣到達該地、停留多久以及在何處停留等——會因各種經濟、心理、社會和文化方面的原因而發生變化。

　　學習是能對我們的知覺、性格、動機和態度產生深刻作用的，也就是說，學習對影響旅遊行為的關鍵心理因素有深刻作用的一個過程。

◆性格

　　性格指的是個人所表現出來的行為模式，以及把閱歷和行為有系統地整理起來的心理結構。性格是由學習、認知、動機、情緒和角色等諸方面因素綜合而成。性格最簡單的解釋是：一個人有別於他人的所有穩定的個人行為特徵。一個人的性格特徵往往是自成體系的、有固定模式的、穩定的。因此，性格是可以描述的。

◆動機

　　動機是引導一個人去實現其個人目標之一種內在動力。動機被認為是支配旅遊行為的最根本驅力。動機的作用在保護、滿足個人或提高個人的身價。有些心理學家給動機下的定義是：旨在減輕緊張狀態的驅力。動機在性質上常常分為生理動機和心理動機。生理動機源於生物上的需求。心理動機係由個人的社會環境所帶來的需求。

　　人類動機的最著名理論之一是馬斯洛（A. Maslow）的需求層級理論（hierarchy of needs），馬斯洛提出人類有五種層次需求（圖6-2）。

1.生理需求：食物、水、氧氣、性等。
2.安全需求：治安、穩定、秩序和受保護。
3.愛的需求：情感、集體榮譽感、（家庭、朋友等的）感情聯繫。
4.受尊重的需求：自尊、聲望、成功、成就。
5.自我實現需求：自我實現。

　　對許多人來說，旅遊可能是他們暫時擺脫日常單調生活的一個機會。

圖6-2　馬斯洛所描述的需求變化層次

資料來源：蔡麗伶譯（1990）。Mayo與Jarvis著（1981）。《旅遊心理學》（*The Psychology of Leisure Travel*），頁196。

這種變化促使一些旅遊者改變自己的基本需求結構。在個人離家旅遊時，未得到滿足的較低級需求暫時失去了它們的迫切性。精神需求變得重要起來。

◆**態度**

　　包括對於一件物體、一個事件，或對另一個人的肯定或否定的感覺。心理學家們常常把態度劃分成下列三個不同的成分：

1.認知成分（the knowledge component）：指一個個體對於個人環境中的某個對象（另一個人、一個地點、事件、想法、情景、經驗等）的某方面所持的信念或意念。
2.情感成分（the felling component）：指個體對某個對象所作的情緒判斷。對一個對象可以作出好或不好兩種判斷。
3.行為成分（the behavioral component）：對某些物體、人或情景作出贊成或不贊成之反應的傾向。

　　旅遊決策和消費者的大部分其他決策一樣，往往要求決策者經歷一系列心理步驟。圖6-3所示，對這一決策過程的一種認識。態度與行為關係的這一概念模型顯示，態度包括信念或意見、情感與行為的心理傾向。態度一旦形成，就會導致人們願意或企圖以某種方式行動。

(二)社會影響因素

◆參考團體

　　我們周圍的人常常會影響我們的行為，因為我們都是同一團體中的成員。一個人加入某些團體是因為這些團體能夠滿足他的某些需求。這些團體保護他，幫助他解決難題，使他能夠會見並結交某一類人，為他提供行為模式，提高他的自我意象，並為他提供用以評價他自己行為的各種標竿。

圖6-3　態度與旅遊決策過程

資料來源：蔡麗伶譯（1990）。Mayo與Jarvis著（1981）。《*旅遊心理學*》（*The Psychology of Leisure Travel*），頁249。

◆社會階級

所有人類社會都可以根據地位和聲望而分解為一些不同的團體。一個社會階級是由許多社會地位大致相同的個人所組成的。每一個社會階級都表現出其獨特的生活方式。這種生活方式反映在其特有的不同於其他階級的價值觀、人際態度和自我知覺之中。這些差異使同一社會階級的成員具有相似的行為模式，而不同的社會階級則具有不同的行為模式，有時甚至是截然相反。

◆角色與家庭影響

團體影響最重要的來源大概是我們所屬的家庭。人們所說的家庭生命週期，可以幫助我們更瞭解家庭這個團體如何影響個人的旅遊和休閒行為。家庭生命週期指的是，家庭及其成員的態度和行為如何隨著時間的推移而產生變化。態度和行為的變化往往由家庭成員所扮演角色的變化而引起的。這些角色的變化繼而又是由家庭規模的變化、各家庭成員的成熟程度與經歷，以及他們在需求、價值觀、知覺、興趣等方面的變化而引起的。

◆文化和次文化

文化乃習得之行為。人們所生活的文化環境可視為一個大型的、非人格的參考團體。文化影響到一個人的生活志向、他扮演的角色、他與別人的關係、他知覺事物的方式、他感覺到需要的物品和服務，以及他作為消費者的行為。在任何特定社會中，我們通常都會發現許多次文化。次文化的基礎可以是一種族、語言、年齡、社會階級以及其他因素。重要的是，次文化的成員都順應支配性文化的許多規範，但卻背離與其次文化不相容的那些規範。

第三節　國民旅遊發展歷程

一、民國45年至60年：奠基期

　　這個時期是我國觀光事業發展的初期，是觀光相關法令的訂頒，組織的建構以及觀光遊憩資源開發的基礎時期。在國內經濟發展方面，主要是以農業和工業為主，國人平均所得不到500元美金。在收入仍屬微薄年代，家庭或個人會將大部分的時間從事生產的工作，以獲取報酬、薪資，以維持家庭或個人生活之所需。因此，並無太多的時間與金錢用於國內旅遊。民國60年國內主要觀光遊憩據點只有10處，遊客人數總計638.9萬人。

二、民國61年至80年：發展初期

　　這個時期是國內十大建設啟動的年代，也是經濟發展起飛的年代。隨著國內十大建設中山高速公路、西線鐵路電氣化和北迴鐵路的興建完成，國內交通運輸網路更為完善，提升國內整體交通的便利性。在經濟方面，平均每人所得61年是493美元，80年提升至8,522美元，十九年平均每人所得成長16.3倍。交通運輸便利性的提升以及國人所得的增加，對於國內旅遊的發展有很大的助益。

　　民國61年國內觀光遊憩據點有10處，遊客人數688.6萬人次，80年遊憩據點增為48處，遊客人數為2,621.0萬人次。

三、民國81年至89年：成長期

　　這個時期是國民旅遊大幅成長時期，也是民營遊樂園的黃金時期。民國81年國內遊憩據點74處，遊客人數3,950.6萬人次，其中民營遊憩區遊客1,034.1萬人次，市場占比26.2%；84年遊憩據點79處，遊客人數4,569.1

萬人次，民營遊憩區人數1,514.2萬人次，市場占比33.1%，為歷年最高；89年遊憩據點增加為250處，遊客人數9,600.3萬人，民營遊憩區遊客人數1,343.3萬，市場占比減為14.0%。這個時期平均每人所得由9,952美元增加為13,341美元，觀光遊憩區遊客成長2.66倍；民營遊憩區遊客人數成長三成。

四、民國90年至今：休閒旅遊時期

　　民國90年週休二日全面施行，帶動國人休閒旅遊之風氣。同年5月行政院通過「國內旅遊發展方案」預計四年投入500億元，建設台灣成為優質旅遊國家。92年推行「國民旅遊卡」，鼓勵公務人員利用休假從事正當休閒旅遊活動，振興觀光旅遊產業，帶動就業風潮。

　　這個時期國民旅遊是一多元化、主題化與知識化的休閒旅遊時期。雖然自然賞景是此時期國人旅遊主要從事的遊憩活動，但是在文化體驗活動、美食活動、逛街亦有明顯的成長。在旅遊的主題有農業旅遊、生態旅遊、宗教觀光、運動觀光、觀光工廠、節慶活動以及文創活動等。在知識化旅遊活動的參與，如博物館、觀光工廠、休閒農場與地方特色文物館。

民國90年週休二日全面施行，帶動國人休閒旅遊之風氣

　　民國90年國內觀光遊憩據點263處，106年遊憩景點增加為307處。根據國人旅遊狀況調查資料顯示，90年國人國內旅遊人次9,744.5萬人次，106年為18,344.9萬人次，較105年旅遊人次衰退2.62%（圖6-4）。

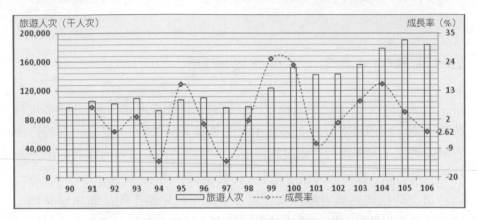

圖6-4　民國90年至106年國人國內旅遊人次與成長率

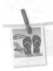 # 第四節　國民旅遊市場

一、觀光遊憩區旅遊

　　觀光遊憩區的遊客人數變化與一國的觀光事業發展、經濟成長、國民所得、人口結構、休閒時間與運輸系統的建構有很大的關聯。交通部觀光局目前將國內主要觀光遊憩區分成國家公園、國家風景區、公營遊憩區、直轄市級及縣（市）級風景特定區、森林遊樂區、海水浴場、民營遊憩區、寺廟、古蹟、歷史建物與其他等十種類型。民國106年十大類型遊憩區遊客人數以公營遊憩區遊客人數12,200.6萬人次最多（圖6-5），國家風景區和寺廟分居二、三，遊客人數分為4,580.4萬和3,099.9萬人次，海水浴場遊客人數94.1萬人次為最少。

圖6-5　民國106年國內主要觀光遊憩區遊客人數

(一)國家公園

　　國家公園自1872年美國成立全世界第一座黃石國家公園後，世界各國對於其擁有的特殊景觀及稀有資源興起保育管理的概念。民國61年我國頒布「國家公園法」以作爲保護自然生態資源之法令依據。內政部依此法所劃設的國家公園有墾丁、玉山、陽明山、太魯閣、雪霸、金門、東沙環礁、台江和澎湖南方四島等9處。墾丁國家公園成立於71年，是我國最早成的國家公園。民國106年9座國家公園中，有39個遊憩景點列入調查，其中太魯閣國家公園之台八線沿線景觀區遊客人數329.0萬人次，陽明山國家公園之陽明公園遊客人數153.8萬人次，太魯閣國家公園遊客中心遊客人數110.0萬人次，是國家公園遊客人數前三大的遊憩景點。

(二)國家風景區

　　依「發展觀光條例」及「風景特定區管理規則」辦理評鑑劃設之風景特定區，目前國家風景區有東北角海岸、東部海岸、澎湖、大鵬灣、花東

縱谷、馬祖、日月潭、參山、阿里山、茂林、北海岸及觀音山、雲嘉南濱海、西拉雅等13處，由觀光局所管轄負責規劃經營。東北角海岸是最早成立的國家風景區，民國96年12月25日奉行政院核定通過往南延伸至宜蘭縣蘇澳鎮南方澳內埤海灘，並更名為「東北角暨宜蘭海岸國家風景區」。花東縱谷國家風景區是面積最大的國家風景區，達138,386公頃；日月潭國家風景區是面積最小的國家風景區，面積只有9,000公頃。

民國106年13處國家風景區中85個遊憩景點中，以獅頭山風景區的遊客人數最多，其次是八卦山風景區，日月潭風景區則居第三，遊客人數分別為628.3萬人次、546.8萬人次、320.3萬人次。

(三)公營遊憩區

民國106年台閩地區公營觀光遊憩區共有81處（**表6-1**），其中北部地區有39處、中部地區有17處、南部地區有19處、東部地區5處、離島地區1處。公營觀光遊憩區中以文物、動物、美術、藝術、科學、古蹟等博物館為較多，公園、水庫、湖泊遊憩區也不少。公營遊憩區前三大熱門旅遊景點分別是東豐自行車綠廊及后豐鐵馬道、草悟道和國立中正紀念館，遊客人數分為1,128.3萬人次、598.5萬人次、525.3萬人次。

(四)直轄市級及縣（市）級風景特定區

風景特定區係指依規定程序劃定之風景或名勝地區，風景特定區按其地區特性及功能，劃分為國家級、直轄市級及縣（市）級。目前觀光局列入調查的直轄市級及縣（市）級風景特定區包括小烏來、虎頭山、十七公里海岸觀光帶、內灣、鐵鉆山、霧社、東埔溫泉、蘭潭、關子嶺溫泉、虎頭埤風景區、冬山河親水公園、五峰旗瀑布、龍潭湖和七星潭等共14處景點。民國106年縣級風特區遊客人數前三大遊憩景點分別是十七公里海岸觀光帶（525.5萬）、內灣風景區（245.8萬）、虎頭山風景特定區（233.7萬）。

表6-1　民國106年台閩地區公營遊憩區

區域	公營遊憩區名稱
北部 （39處）	國立海洋科技博物館、故宮博物院、台北市立美術館、國民革命忠烈祠、國立歷史博物館、台灣科學教育館、台灣藝術教育館、台北市立動物園、台北市立天文科學教育館、國父紀念館、士林官邸公園、中正紀念堂、台北自來水園區、台北探索館、凱達格蘭文化館、台北市立兒童新樂園、台北植物園、華山1914文化創意產業園區、國立台灣博物館、坪林茶葉博物館、鶯歌陶瓷博物館、烏來風景特定區、碧潭風景特定區、客家文化園區、十分旅遊服務中心、淡水漁人碼頭、瑞芳風景特定區、十三行博物館、黃金博物館園區、猴硐煤礦博物園區、角板山行館、水湳洞遊客中心、十分瀑布、石門水庫風景區、慈湖、武荖坑風景區、蘇澳冷泉、國立傳統藝術中心、蘭陽博物館
中部 （17處）	木雕博物館、國立自然科學博物館、台中公園、大坑登山步道、福壽山農場、后里馬場、梧棲觀光漁港、台中都會公園、國立台灣美術館、草悟道、東豐自行車綠廊及后豐鐵馬道、鳳凰谷鳥園、清境農場、武陵農場、台灣省特有生物研究保育中心、竹山天梯風景區、天空之橋
南部 （19處）	嘉義市立博物館、尖山埤江南渡假村、曾文水庫、烏山頭水庫風景區、烏樹林休閒園區、台灣鹽博物館、國立台灣歷史博物館、壽山動物園、打狗英國領事館官邸、蓮池潭、國立科學工藝博物館、高雄市立美術館、高雄歷史博物館、高雄市立文化中心、世運主場館、美濃客家文物館、澄清湖、旗津風景區、海洋生物博物館
東部 （5處）	國立台灣史前文化博物館、國立台東海洋生物展覽館、卑南文化公園、慶修院、花蓮縣石雕博物館
離島 （1處）	莒光樓

註：北部地區：宜蘭縣、基隆市、台北市、新北市、桃園縣、新竹縣（市）。
　　中部地區：苗栗縣、台中市、南投縣、彰化縣、雲林縣。
　　南部地區：嘉義縣、台南市、高雄市、屏東縣。
　　東部地區：含台東縣、花蓮縣。
　　外島地區：澎湖縣、金門縣。

資料來源：民國106年「觀光年報」，交通部觀光局。

(五)森林遊樂區

　　政院農業委員會依「森林法」、「森林遊樂區設置管理辦法」所劃設之森林遊樂區共有18處（**表6-2**），由農委會林務局設置專單位經營管理，另有會屬農林機構森林遊樂區2處，由行政院國軍退除役官兵輔導委員會

經營管理，及教育部依「大學法」劃設之大學實驗林2處，亦屬森林遊樂區體系（觀光業務年報，2010）。

　　民國106年阿里山國家森林遊樂區遊客人數173.0萬人次，是遊客人數最多的森林遊樂區，其次是溪頭森林遊樂區，遊客人數167.0萬人次，太平山國家森林遊樂區遊客人數35.8萬人次，居第三。

表6-2　森林遊樂類別表

類別	管理機關	森林遊樂區名稱
大學實驗林	教育部	惠蓀林場森林遊樂區 溪頭森林遊樂區
會屬農林機構	退除役官兵輔導委員會	明池森林遊樂區 棲蘭森林遊樂區
國家森林遊樂區	農業委員會	內洞森林遊樂區、阿里山森林遊樂區
		滿月圓森林遊樂區、藤枝森林遊樂區
		東眼山森林遊樂區、雙流森林遊樂區
		大雪山森林遊樂區、墾丁森林遊樂區
		八仙山森林遊樂區、太平山森林遊樂區
		武陵森林遊樂區、池南森林遊樂區
		合歡山森林遊樂區、富源森林遊樂區
		奧萬大森林遊樂區、知本森林遊樂區
		觀霧森林遊樂區、向陽森林遊樂區

資料來源：民國99年「觀光業務年報」，民國100年10月。

(六)海水浴場

　　台灣地區四面環海，海域遊憩資源相當豐富，隨著近年海岸線解除戒嚴，海域活動已成為新興的休閒活動。民國82年1月頒布實施「台灣地區近岸海域遊憩活動管理辦法」，提供國民從事海域活動更為廣大的空間。93年「水域遊憩活動管理辦法」頒布，此辦法旨在建構安全的海上遊憩環境，進而帶動國人從事海域遊憩的新風氣。民國106年列入觀光局調查的海水浴場包括福隆蔚藍海岸、翡翠灣濱海遊樂區、墾丁海水浴場、頭城海水浴場和馬沙溝濱海遊樂區等五處，其中以福隆蔚藍海岸遊客人數56.7萬人次為最

多，墾丁海水浴場24.5萬人次居次，頭城海水浴場9.2萬人次居第三。

(七)民營遊憩區

民營遊憩區主要是以觀光遊樂業為主。民國106年交通部觀光局列入調查的民營遊憩區有36家觀光業者（**表6-3**）。民營遊憩區北部地區有16家，中部地區有10家，南部有6家，東部有3家，離島1家。麗寶樂園（721.4萬）、台北101景觀台（225.2萬）、六福村主題遊樂園（128.6萬）為民營遊憩區前三大景點。

表6-3 民國106年台閩地區民營遊憩區

區域	民營遊憩區名稱
北部 （16家）	陽明海洋文化藝術館、美麗華摩天輪、台北101觀景台、關渡自然公園、台北當代藝術館、野柳海洋世界、雲仙樂園、三峽鎮大板根森林溫泉渡假村、朱銘美術館、小人國主題樂園、味全埔心牧場、六福村主題遊樂園、小叮噹科學遊樂園、萬瑞森林樂園、綠世界生態休閒農場、南園清心園林休閒農場
中部 （10家）	香格里拉樂園、西湖渡假村、飛牛牧場、麗寶樂園、東勢林場遊樂區、杉林溪森林遊樂區、九族文化村、泰雅渡假村、紙教堂見學園區、劍湖山世界
南部 （6家）	頑皮世界、走馬瀨農場、陽明高雄海洋探索館、8大森林博覽樂園、大路觀主題樂園、小墾丁牛仔渡假村
東部 （3家）	花蓮海洋公園、原生應用植物園、布農部落
離島 （1家）	民俗文化村

資料來源：同**表6-2**。

(八)寺廟與古蹟、歷史建物

台灣的寺廟與古蹟、歷史建物資源相當豐富，但觀光局列入調查的地點並不多，北部地區只有12處（**表6-4**），中部6處以及南部10處，共計28處。民國106年南鯤鯓代天府遊客992.5萬人次，佛光山遊客人數740.9萬人次，北港朝天宮623.1萬人次。

表6-4 民國106年台閩地區寺廟與古蹟、歷史建物

區域	寺廟	古蹟、歷史建物
北部地區 （12）	清水祖師廟、法鼓山世界佛教教育園區	台北市孔廟、龍山寺、台北故事館、北投溫泉博物館、淡水紅毛城、林本源園邸、滬尾砲台、前清淡水關稅務司官邸、三峽鎮歷史文物館、北埔遊憩區
中部地區 （6）	萬和宮、大甲鎮瀾宮、北港朝天宮、中臺禪寺	鹿港龍山寺、彰化孔子廟
南部地區 （10）	南鯤鯓代天府、麻豆代天府、佛光山	延平郡王祠、赤嵌樓、台南孔子廟、祀典武廟、五妃廟、大天后宮、安平小鎮

資料來源：同表6-2。

(九)其他

其他地區包含基隆嶼、八里左岸公園、淡水金色水岸、三峽老街、鶯歌老街、竹圍漁港、大湖草莓文化館、客家大院、田尾公路花園、溪州公園、台灣玻璃館、台塑六輕阿媽公園、草嶺、駁二藝術特區、愛河、紅毛港文化園區、金針山休閒農業區、蘭嶼、水往上流遊憩區和澎湖生活博物館等20處觀光景點。民國106年淡水金色水岸（471.6萬）、駁二藝術特區（426.6萬）、八里左岸公園（346.4萬）與三峽老街（219.2萬）都是其他地區熱門的景點，遊客人數均有200萬人次以上水準。

二、縣市觀光旅遊

民國106年台灣主要觀光遊憩區遊憩景點共有307處（表6-5），不同類型遊憩區中有19處是重複的景點。就縣市觀察，則以新北市46處景點為最多，台北市33處遊憩景點次之，台南市24處景點居第三，雲林縣和連江縣各有4處景點。就區域觀察，北部地區有117處景點，占全部遊憩景點數之38.1%，南部地區70處景點居次，占全部景點數之22.8%，中部地區遊憩景點數有63個居第三，東部和外島地區的遊憩景點數分別為34個和23個。

表6-5 民國106年台灣各縣市不同類型遊憩區遊憩景點分布概況　　　單位：處

縣市	國家公園	國家風景區	公營遊憩區	直轄市級及縣(市)級風景特定區	森林遊樂區	海水浴場	民營遊憩區	寺廟	古蹟、歷史建物	其他	重複	總計
宜蘭縣		5	4	3	3	1					0	16
基隆市		2	1				1			1	0	5
台北市	7		18				4		4		0	33
新北市		17	13		2	2	4	2	5	4	3	46
桃園市			3	2	1		2			1	0	9
新竹市				1							0	1
新竹縣		1					5		1		0	8
苗栗縣	3		1				3			2	0	9
台中市	1	2	11		2		2	2			0	21
南投縣	3	4	5	2	4		4	1			1	22
彰化縣		1							2	3	0	6
雲林縣							1	1		2	0	4
嘉義市			1	1							0	2
嘉義縣		4			1						1	4
台南市		10	6	2		1	2	2	7		6	24
高雄市	1	2	11				1	1		3	0	19
屏東縣	10	6			2	1	3				2	21
花蓮縣	4	10	2	1	2		1				3	17
台東縣		10	3		1		2			3	2	17
澎湖縣		7								1	0	8
金門縣	10		1				1				1	11
連江縣		4									0	4
小計	39	85	81	14	18	5	36	9	19	20	19	307

註：民國106年總計有307處景點，其中有塔塔加遊憩區、草嶺古道系統、梅山遊客中心、獅頭山風景區和八卦山風景區等5處景點橫跨兩個縣市。為便於計算縣市遊憩景點數與遊客人數，本文將塔塔加遊憩區歸於南投縣，草嶺古道系統歸於新北市，梅山遊客中心歸於高雄市，獅頭山風景區歸於新竹縣，八卦山風景區歸於彰化縣。

資料來源：本文整理。

(一)北部地區

　　台北市33處主要觀光遊憩據點中，有7處位於國家公園，18處屬於公營遊憩區，4處是民營遊憩區，4處屬於古蹟、歷史建物。民國106年遊客人數4,258.1萬人次（**表6-6**），其中國父紀念館、中正紀念堂和故宮博物院是遊客人次前三大據點（**表6-7**），遊客人數合計超過1,400萬人次。新北市有46處遊憩據點，其中國家風景區和公營遊憩區分別有17處、13處據點。106年遊客人數4,491.4萬人次，居全國之冠。瑞芳風景特定區、淡水金色水岸和十分旅遊服務中心，是旅遊人次前三大據點，遊客數均在400萬人次之上。

表6-6　歷年來各縣市主要觀光遊憩區遊客人數變化情形　　　　　　　單位：人次

年	101	102	103	104	105	106
台北市	47,884,440	41,751,116	43,967,733	41,574,134	41,355,578	42,581,952
新北市	33,496,775	35,166,138	42,331,544	44,417,445	45,040,464	44,914,675
基隆市	457,013	515,661	625,698	599,293	1,831,341	3,566,559
宜蘭縣	6,072,817	6,381,984	6,943,290	6,430,590	6,391,043	6,229,398
桃園縣	7,419,165	6,983,495	7,368,503	7,342,829	8,707,995	8,771,276
新竹縣（市）	14,633,366	11,103,837	12,454,558	16,228,336	14,136,215	16,676,322
苗栗縣	2,663,297	4,140,375	4,294,931	3,759,231	2,766,895	2,576,024
台中市	16,061,993	37,893,886	39,481,524	40,141,923	39,924,770	42,802,889
南投縣	17,764,680	16,122,980	17,479,060	18,140,208	15,264,092	13,990,659
彰化縣	8,667,719	9,616,743	9,279,571	10,087,420	10,024,417	10,839,080
雲林縣	8,629,013	7,578,097	7,511,484	7,723,623	7,364,250	7,396,201
嘉義縣（市）	32,029,775	7,642,225	4,873,030	4,682,207	4,337,807	4,028,564
台南市	21,279,702	23,037,050	26,208,334	23,885,426	22,728,341	23,760,941
高雄市	29,235,276	32,047,375	30,515,786	28,747,739	32,472,743	31,342,015
屏東縣	8,704,564	8,518,543	10,461,436	10,280,413	7,990,691	6,505,375
花蓮縣	10,989,246	12,124,577	15,376,969	13,033,894	10,748,201	10,003,373
台東縣	4,135,740	3,683,084	4,635,515	4,063,910	5,220,140	4,500,145
澎湖縣	1,819,484	1,907,176	1,773,970	1,488,450	1,597,716	1,749,170
金門縣	2,341,493	2,177,649	2,347,337	2,447,966	2,641,295	2,665,624
連江縣	106,756	150,929	144,195	156,319	111,281	166,176
總計	274,392,314	268,542,920	288,074,468	285,231,356	280,655,275	285,066,418

資料來源：本書整理。

表6-7　民國106年各縣市遊客人數前三名遊憩據點

縣市	景點	人次	縣市	景點	人次
宜蘭縣	國立傳統藝術中心	1,133,818	基隆市	國立海洋科技博物館	2,585,110
	蘭陽博物館	871,617		情人湖及湖海灣	635,518
	五峰旗瀑布	757,841		和平島公園	315,641
台北市	國父紀念館	5,253,356	新北市	瑞芳風景特定區	4,751,400
	國立中正紀念堂	4,493,653		淡水金色水岸	4,716,000
	國立故宮博物院	4,410,923		十分旅遊服務中心	4,171,450
桃園市	虎頭山風景特定區	2,337,800	新竹縣（市）	獅頭山風景區	6,283,556
	竹圍漁港	1,851,908		十七公里海岸觀光帶	5,255,181
	石門水庫風景區	1,482,185		內灣風景區	2,458,212
苗栗縣	大湖草莓文化館	1,126,730	台中市	東豐自行車綠廊及后豐鐵馬道	11,282,395
	汶水遊客中心	537,946		麗寶樂園	7,214,438
	飛牛牧場	282,880		草悟道	5,989,309
南投縣	日月潭風景區	3,203,963	彰化縣	八卦山風景區	5,468,414
	溪頭自然教育園區	1,670,041		溪州公園	1,797,716
	清境農場	1,524,025		田尾公路花園	1,536,211
雲林縣	北港朝天宮	6,231,250	嘉義縣（市）	阿里山國家森林遊樂區	1,730,948
	劍湖山世界	1,000,647		蘭潭	1,426,990
	草嶺	152,640		達娜伊谷	281,493
台南市	南鯤鯓代天府	9,925,000	高雄市	佛光山	7,409,939
	麻豆代天府	4,438,383		蓮池潭	4,983,391
	安平小鎮	1,647,499		駁二藝術特區	4,266,022
屏東縣	國立海洋生物博物館	2,209,486	台東縣	鹿野高台	1,037,211
	鵝鑾鼻公園	882,009		三仙台	572,564
	貓鼻頭公園	754,980		水往上流遊憩區	544,049
花蓮縣	台八線沿線景觀區	3,290,273	澎湖縣	南海遊客中心	479,203
	七星潭風景區	1,358,944		小門地質展示中心	349,445
	鯉魚潭風景特定區	1,281,877		七美遊客中心	343,516
金門縣	民俗文化村	601,312	連江縣	南竿遊客中心	66,317
	翟山坑道	484,443		北竿遊客中心	61,795
	莒光樓	463,704		莒光遊客中心	19,617

資料來源：本文整理。

　　基隆市主要觀光遊憩據點只有5處，民國106年遊客人數只有356.6萬人次，其中有258.5萬人次到訪國立海洋科技博物館。宜蘭縣於106年時有16處主要觀光遊憩據點，其中有5處位於國家公園，4處公營遊憩區，3處直轄市級及縣（市）級風景特定區與森林遊樂區。106年遊客人數是622.9萬人

次，國立傳統藝術中心（113.3萬）和蘭陽博物館（87.1萬）和五峰旗瀑布（75.7萬）是三大主要觀光遊憩據點。

　　桃園市主要觀光遊憩據點有9處，以公營遊憩區3處最多。民國106年遊客人數877.1萬人次，虎頭山風景特定區（233.7萬）、竹圍漁港（185.1萬）和石門水庫風景區（148.2萬）是遊客前大三據點。新竹縣（市）主要觀光遊憩據點有9處，8處位於新竹縣，1處在新竹市。106年遊客人數是1,667.6萬人次，其中獅頭山風景區、十七公里海岸觀光帶和內灣風景區是遊客人數前三大據點，遊客人數分為628.3萬、525.5萬和245.8萬。

(二)中部地區

　　苗栗縣主要觀光遊憩據點有9處，國家公園和民營遊憩區分有3處據點。民國106年遊客人數是257.6萬人次，大湖草莓文化館、汶水遊客中心和飛牛牧場是遊客前三大據點，遊客人數分為112.6萬、53.7萬和28.2萬。台中市主要觀光遊憩據點有21處，公營觀光區11處為最多。106年遊客人數4,280.2萬人次，是全國遊客人數第二的縣市。東豐自行車綠廊及后豐鐵馬道（1,128.2萬）、麗寶樂園（721.4萬）和草悟道（598.9萬）是遊客人數前三大據點。

　　南投縣主要觀光遊憩據點有22處，其中公營遊憩區有5處據點，國家風景區、森林遊樂區和民營遊憩區均有4處觀光據點。民國106年遊客人數是1,399.0萬人次，日月潭風景區、溪頭自然教育園區和清境農場是遊客數前三大據點，分為320.3萬、167.0萬、152.4萬。

　　彰化縣主要觀光遊憩據點只有6處。民國106年遊客人數是1,083.9萬人次，遊客主要集中於八卦山風景區（546.8萬）、溪州公園（179.7萬）和田尾公路花園（153.6萬）。雲林縣主要觀光遊憩據點只有4處，民國106年遊客人數739.6萬人次，北港朝天宮遊客數623.1萬人次。

(三)南部地區

　　嘉義縣（市）主要觀光遊憩據點有6處，其中有4處位於國家風景區。民國106年遊客人數402.8萬，阿里山國家森林遊樂區和蘭潭兩處是遊客較

多的據點，遊客人數分為173.0萬和142.6萬。台南市主要觀光遊憩據點有24處，國家風景區10處，古蹟歷史建築有7處，公營遊憩區6處。106年遊客人數是2,376.0萬人次，南鯤鯓代天府、麻豆代天府和安平小鎮是前三大觀光據點，遊客數分為992.5萬、443.8萬和164.7萬。

高雄市主要觀光遊憩據點有19處，其中有11處屬於公營遊憩區。民國106年遊客人數3,134.2萬人次，佛光山（740.9萬）、蓮池潭（498.3萬）和駁二藝術特區（426.6萬）是高雄市前三大熱門據點。屏東縣主要觀光遊憩據點有21處，國家公園與國家風景區分有10處和6處據點。106年遊客人數650.5萬人次，國立海洋生物博物館、鵝鑾鼻公園和貓鼻頭公園遊客分別為220.9萬、88.2萬、75.4萬人次，是屏東縣旅遊三大熱門據點。

(四)東部地區

花蓮縣主要觀光遊憩據點有17處，其中有10處景點位於國家風景區，3處位於國家公園。民國106年遊客人數是1,000.3萬人次，台八線沿線景觀區（329.0萬）、七星潭風景區（135.8萬）和鯉魚潭風景特定區（128.1萬）是前三大觀光景點。台東縣主要觀光遊憩據點有17處，其中有10處位於國家風景區。民國106年遊客人數是450.0萬人次，鹿野高台（103.7萬）、三仙台（57.2萬）和水往上流遊憩區（54.4萬）是台東縣三大旅遊據點。

(五)離島地區

澎湖縣主要觀光遊憩據點有8處，其中7處景點位於國家風景區。民國106年遊客人數是174.9萬人次，遊客主要集中於南海遊客中心、小門地質展示中心和七美遊客中心。金門縣主要觀光遊憩據點有11處，其中10處座落於國家公園。106年遊客人數是266.5萬人次，民俗文化村（60.1萬）、翟山坑道（48.4萬）和莒光樓（46.3萬）是遊客人數前三大據點。連江縣主要觀光遊憩據點只有4處，均位於國家風景區。民國106年遊客人數是16.6萬人次。

綜觀各縣市主要觀光遊憩區遊人數發現，旅遊人次主要集中於六都，民國106年六都遊客總人數19,417.3萬人次，占全部觀光遊憩據點遊客人數

之68.1%。

就遊客區域分布而言，106年有40.9%的遊客集中於北部地區，中部和南部地區分別為29.4%、23.0%，東部和外島地區則只有5.1%和1.6%。

三、旅遊季節性

旅遊市場的發展與季節性有很大關聯。在過去有關旅遊季節性的相關研究中，對於季節性發生的原因有不同的分類方式，其中自然（natural）與制度性（institutionalized）被認為是影響季節性產生的兩個基本因素（BarOn, 1975; Hartmann, 1986; Butler, 2001）。自然季節性是氣溫、降雨、降雪與日照等氣候條件規律變化的結果（Baum & Lundtorp, 2001）。自然季節性傳統上被視為是不變的特徵，但氣候變化使得季節性更不確定及難以預測的跡象越來越明顯（Butler, 2001），近年溫室效應、地球暖化造成全球氣候的異常，這更加深了自然季節性的不確定性。

制度化季節性是眾多人類決策行為的結果，包含社會、文化、宗教與種族等因素（Baum, 1999）。制度化季節性屬於暫時性變動，相較於自然季節性而言，較難予以預測。公共假期是制度化季節性最常見的形式之一（Koenig-Lewis & Bischoff, 2005），隨著休假制度的改變，公共假期休假天數隨之增加，對於觀光產業的重要性與日俱增。學校和產業假期是制度化季節性中最重要的元素（Butler, 1994），學校寒假和暑假是家庭選擇從事旅遊的重要時期，家庭旅遊時間的集中化，對於旅遊季節性的影響會更明顯，整體而言，國內主要觀光遊憩區每年2月和7月是旅遊的尖峰時間（**圖6-6**）；6月和9月則是旅遊人潮較少的月份，顯示國人旅遊明顯受到制度因素的影響。**表6-8**是國內十大類型主要觀光遊憩區旅遊季節性因素。每年2月、7月和8月是國家公園、國家風景區、公營遊憩區、直轄市級及縣（市）級風景特定區、森林遊樂區和民營遊憩區的旅遊旺季；每年1月、2月和3月是古蹟、歷史建物和其他地區的旅遊旺季；2月、3月和4月是寺廟的旅遊旺季。

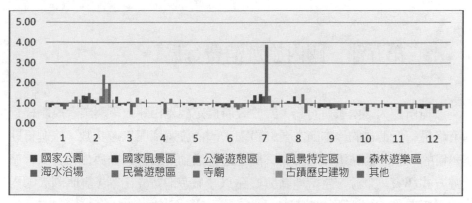

圖6-6　台灣主要觀光遊憩區遊客人數旅遊季節性因素

表6-8　台灣主要觀光遊憩區遊客人數旅遊季節性因素

月份	國家公園	國家風景區	公營遊憩區	風景特定區	森林遊樂區	海水浴場	民營遊憩區	寺廟	古蹟歷史建物	其他	總計
1月	0.82	0.88	0.95	0.94	0.83	0.70	0.83	1.06	1.19	1.32	0.96
2月	1.39	1.36	1.52	1.20	1.14	0.94	1.35	2.42	1.71	1.97	1.59
3月	1.34	0.90	0.94	0.89	1.07	0.44	0.82	1.27	1.02	1.07	1.02
4月	1.01	1.03	1.00	0.94	1.06	0.47	1.02	1.22	0.97	0.96	1.03
5月	0.92	1.00	0.88	0.91	0.85	0.96	0.89	0.95	0.90	0.94	0.93
6月	0.87	0.92	0.80	0.86	0.82	1.15	0.80	0.72	0.78	0.83	0.82
7月	1.16	1.40	1.11	1.46	1.36	3.89	1.39	0.80	0.93	0.91	1.15
8月	1.05	1.11	1.10	1.35	1.09	0.98	1.46	0.52	0.92	0.90	1.03
9月	0.79	0.83	0.81	0.86	0.77	0.78	0.81	0.71	0.78	0.78	0.80
10月	0.97	0.91	1.03	0.92	0.98	0.62	0.95	0.86	0.94	0.80	0.95
11月	0.89	0.86	0.97	0.85	1.02	0.51	0.89	0.76	0.94	0.75	0.88
12月	0.81	0.79	0.89	0.80	1.01	0.55	0.79	0.71	0.93	0.78	0.83

註：計算季節性因素資料期間為民國91年1月至106年12月。

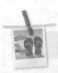

第五節　國內旅遊消費行為

　　瞭解國人國內旅遊行為，對於政府擬定觀光相關政策與業者規劃經營策略是有所助益的。本節主要針對國人國內旅遊率與旅遊次數、旅遊日期與目的、旅遊景點選擇因素與喜歡之遊憩活動、旅遊天數與住宿方式、旅遊方式與資訊來源、旅遊地區與據點以及旅遊消費支出等，說明國人國內旅遊概況。

一、旅遊率與旅遊次數

　　國內旅遊率是在衡量國人參與國內旅遊的比例，旅遊率高低可以反映出國人對於旅遊的重視程度。由交通部觀光局的國人旅遊狀況調查資料顯示，近年國人的國內旅遊率均維持在九成以上（**表6-9**）。民國106年國人國內旅遊人次是18,344.9萬，較105年衰退3.63%；平均旅次8.70次，較105年減少0.34旅次。

表6-9　國人國內旅遊率、旅遊次數與旅遊總人次　　　　　單位：%

年	旅遊率	旅遊次數	旅遊人次（千人）	旅遊人次（含12歲以下）
101	92.2	6.87	142,069	164,830
102	90.8	6.85	142,615	166,110
103	92.9	7.47	156,260	181,270
104	93.2	8.50	178524	209,353
105	93.2	9.04	190,376	219,395
106	91.0	8.70	183,449	213,640

資料來源：整理自年民國101年至106年「國人旅遊狀況調查報告」，交通部觀光局。

二、旅遊日期與目的

假期是影響民眾或家庭從事旅遊規劃重要的影響因素。現代化的社會，個人或家庭因受工作與上學時間的限制，假日自然成為個人或家庭從事旅遊最佳的時間。民國106年有近七成國人選擇假日從事國內旅遊，其中有11.1%是在國定假日出遊，有58.3%是在週末或星期日旅遊。旅遊人潮過度集中假日，對於交通運輸、旅遊品質與旅遊服務會有影響，如何均衡尖離峰的旅遊人潮，維持服務品質的一致性，是政府與業者須共同努力的事情。

在旅遊目的方面，國人從事旅遊主要目的是純觀光旅遊和探訪親友（Visiting Friends and Relatives, VFR）。婚禮和宗教節慶是最早探訪親友的觀光形式（Swarbrooke & Horner, 1999）。民國106年有66.9%的民眾旅遊目的是純觀光旅遊；探訪親友的有18.1%，兩者合計85.0%。有4.5%國人旅遊目的屬於宗教性旅行；健身渡假運動目的有4.5%。在生態旅遊目的方面有減少的跡象，106年只有3.2%國人旅遊目的是從事生態旅遊。

三、選擇旅遊據點因素與喜歡的遊憩活動

國人選擇國內旅遊據點時主要考慮因素以「交通便利」、「有主題活動」、「沒去過、好奇」和「品嚐美食」為主（**圖6-7**）。民國106年有40.0%旅遊考慮交通便利，有14.3%考慮「品嚐美食」，13.1%是「沒去過、好奇」，有12.1%重視「有主題活動」。

民國101年有56.7%的國人旅遊外出喜歡自然賞景活動，106年喜歡自然賞景活動比例增加為63.7%（**表6-10**）。文化體驗活動也是國人出外踏青時喜歡的活動之一，106年有31.2%的民眾喜歡的遊憩活動是文化體驗。在文化體驗活動中，宗教活動是近年國人較喜歡的遊憩活動，106年有9.9%從事宗教活動。

運動型活動在民國101年有5.0%國人喜歡參與，106年旅遊時參與運動活動的比例增為6.0%。由國人旅遊狀況調查資料顯示，運動型活動似乎較

圖6-7　民國106年國人國內旅遊選擇旅遊據點時的考慮因素

資料來源：同**表6-10**。

無法得到國人的青睞，喜歡從事的人數比例偏低。101年民眾旅遊從事遊樂園活動的比例是6.0%，106年參與比例減少為5.9%。

　　在國人喜歡的遊憩活動中，美食與逛街、購物活動近年逐漸成為國人從事旅遊時喜歡的活動，民國101年有43.6%的國人喜歡美食活動，106年提升為50.7%。在其他休閒活動中，逛街、購物是國人在其他休閒活動中最為喜歡從事的旅遊活動，101年喜歡的國人比例是34.1%，106年提高為45.4%。

表6-10　民眾旅遊時主要從事的遊憩活動　　　　　　　　　　　　　　單位：%

遊憩活動	101年	102年	103年	102年	104年	105年	106年
自然賞景活動	56.7	58	58.7	58.1	62.7	62.8	63.7
文化體驗活動	30.1	29.5	27.9	29.5	29.8	29.9	31.2
運動型活動	5.0	5.3	5.7	5.2	6.5	5.9	6.0
遊樂園活動	6.0	5.5	5.1	5.5	5.1	5.6	5.9
美食活動	43.6	47.7	45.9	47.7	48.7	48.2	50.7
其他休閒活動	43.1	44.2	44.2	44.2	48.4	52.7	55
純粹探訪親友，沒有安排活動	13.5	13.1	12.6	13.1	11	11.1	10.8

資料來源：同**表6-9**。

四、旅遊天數與住宿方式

　　觀光事業的發展與遊客旅遊天數有很大的關聯。觀光事業營收主要包括餐飲和住宿，因此旅遊天數的長短會影響餐飲與住宿消費支出的多寡。在國內，當天來回是國人從事國內旅遊的主要方式。民國86年當天來回一日遊的比例只有50.4%；週休二日實施後，國人當天來回比例未降反升，106年當天來回比例達69.5%（**表6-11**）。在隔夜旅遊方面，主要係以二天旅遊為最多，86年有26.0%民眾旅遊天數是二日，106年二日遊的民眾比例減少為19.6%。

表6-11　國人國內旅遊住宿方式　　　　　　　　　　　　　　　　單位：%

年　　　　住宿方式	當日來回、未外宿	旅館（含賓館）	親友家	招待所或活動中心	露營	民宿	其他
101	71.9	11.9	8.6	0.9	0.5	6.1	0.1
102	71.6	12	9	0.9	0.4	6	0
103	71.9	12	8.2	0.9	0.6	6.4	0.1
104	71.6	12.1	8.2	0.7	0.8	6.5	0
105	71.8	12.6	7.4	0.7	1	6.4	0
106	69.5	13.1	8.2	0.8	1.3	7.1	0.1

資料來源：同**表6-9**。

自然賞景活動是國人從事國內旅遊時最喜歡的活動

在住宿方面，86年有25.4%民眾旅遊時住宿於旅館，106年住宿旅館比例是13.1%（**表6-11**），住宿親友家比例8.2%。在住宿民宿方面，91年國人住宿民宿的比例是1.8%，106年增加爲7.1%。106年南投縣（14.7%）、宜蘭縣（12.3%）、台中市（10.8%）、高雄市（10.1%）和花蓮縣（9.8%）是國人旅遊主要住宿前五大縣市（**圖6-8**）。

圖6-8　民國106年內旅遊主要住宿縣市

五、旅遊方式與資訊來源

民眾以自行規劃方式出遊者居多數，而旅遊資訊主要來自親友、同事和同學。國人在國內的旅遊方式大多數採自行規劃行程旅遊，民國101年有87.1%的國人選擇此方式出遊，106年比例略升爲88.9%。國人參加旅行社所舉辦的套裝旅遊比例並不高，101年是0.7%，106年只有0.8%的民眾參加旅行社所辦的套裝行程。在旅遊資訊來源方面，主要是以國人未曾索取資訊爲最多，民國106年38.2%民眾未曾索取旅遊資訊。而索取相關旅遊資訊的旅客中，以透過親友、同事、同學者最多，106年有30.7%的民眾旅遊

資訊來源是親朋好友。民眾利用電腦網路和手機上網搜尋資訊者分別為22.4%和19.6%，顯示網路已逐漸成為遊資訊的重要來源。

六、旅遊地區與據點

國人國內旅遊屬於區域內旅遊，106年約有58.0%的民眾是在居住地區內從事旅遊活動。就居住地區來看，不論居住在何地的國人，皆以在居住地區內從事旅遊較多。由**表6-12**資料顯示，民國106年居住在北部地區的民眾，有61.4%選擇在北部地區旅遊；居住於中部地區的民眾則有55.4%會在中部地區旅遊；居住南部與東部地區的民眾，分別有64.0%和38.8%會停留在該地區旅遊。

表6-12　民國106年國人前往旅遊地區比率（複選）　　　　單位：%

旅遊地區 居住地區	北部地區	中部地區	南部地區	東部地區	離島地區
全台	36.3	31.8	30.4	5	1
北部地區	61.4	23.8	14.1	4.4	0.6
中部地區	19.9	55.4	24.3	3.5	0.7
南部地區	10.9	24.4	64	5.6	0.6
東部地區	28.8	14.3	24	38.8	0.9
離島地區	26.5	8.3	15.3	0.8	55

註：1.國人前往的旅遊地區可複選。
　　2.在居住地區內旅遊比率（58.0%）＝只在居住地區內旅遊的樣本旅次和÷總樣本旅次。

民國106年國人國內旅遊前五大景點是高雄愛河、旗津及西子灣遊憩區、淡水八里、礁溪、逢甲商圈和日月潭（**表6-13**），和105年相較前五大景點遊客人數均呈現衰退。

高雄愛河、旗津及西子灣遊憩區是國人國內旅遊主要據點之一

表6-13 民國105年至106年年國內旅遊前十大到訪據點

105年			106年		
國內旅遊主要到訪據點	到訪比率（%）	總旅次（萬）	國內旅遊主要到訪據點	到訪比率（%）	總旅次（萬）
愛河、旗津及西子灣遊憩區	3.99	760	愛河、旗津及西子灣遊憩區	4.02	738
淡水八里	3.82	726	淡水八里	3.21	589
日月潭	3.12	594	礁溪	2.91	533
礁溪	2.96	563	逢甲商圈	2.62	480
安平古堡	2.62	499	日月潭	2.58	474
逢甲商圈	2.54	484	安平古堡	2.54	465
溪頭	2.32	441	台中一中街商圈	2.19	401
台中一中街商圈	2.06	393	溪頭	2.04	373
羅東夜市	1.93	367	鹿港天后宮	1.76	323
奇美博物館	1.67	317	羅東夜市	1.74	319

資料來源：同表6-8。

七、旅遊消費支出

　　在「國人旅遊狀況調查」中將旅遊支出分成交通、住宿、餐飲、娛樂、購物和其他等六項支出。由近年調查資料顯示，國人國內旅遊平均每人每次消費支出金額呈現逐年增加的趨勢（**表6-14**）。民國101年平均每人每次花費支出是1,900元，106年平均每人每次旅遊支出增加為2,192元。在旅遊支出的項目中，交通、餐飲和購物是支出比重較高的項目，民國106年交通支出占比是25.97%，餐飲占比25.52%，購物占比21.83%，三者支出占全部支出比重高達73.32%。

　　在旅遊消費總支出方面，86年國人國內旅遊消費總支出是2,372億元，90年全面週休二日施行，國人國內旅遊消費總支出略增為2,417億元，106年消費總支出金額為4,021億元。

表6-14　國內旅遊平均每人每次各項花費　　　單位：元、%

項目 年	交通	住宿	餐飲	娛樂	購物	其他	合計	總支出 （億元）
101	516	315	459	114	429	67	1,900	2,699
102	521	314	470	113	418	72	1,908	2,721
103	514	325	505	114	432	89	1,979	3,092
104	506	335	532	110	442	92	2017	3,601
105	509	356	559	114	454	94	2086	3,971
106	536	381	591	131	463	90	2,192	4,021

資料來源：同**表6-8**。

第六節　國民旅遊發展趨勢

一、當天來回成為國人國內旅遊的趨勢

　　隨著經濟的成長，民眾經由儲蓄累積財富，辛勤工作之後開始思維休閒對於生活品質提升的重要性。週休二日於民國90年全面施行，原本預期國人會有更多時間安排長天期的旅遊假期，然而現實並不是如此，國人當天來回的比例逐年攀升，106年有七成的國人旅遊選擇當日來回。造成國人當天來回的原因主要是：(1)國內交通運輸系統的建構更為完善，城鄉間距離大幅縮短，尤以高速鐵路的完成，更使台灣成為一日生活圈；(2)經濟成長的趨緩，民眾所得無法支應食、衣、住、行和教育等消費支出的大幅成長，旅遊支出因而受到衝擊，一日旅遊成為最佳選擇；(3)各縣市發展觀光，提供縣市內民眾旅遊更多的選擇。

二、區域內旅遊興起，降低國人住宿需求

　　民國90年全球經濟不景氣，造成台灣經濟成長率出現四十年來首見的負成長現象，迫使政府重視內需市場的發展（陳宗玄，2007）。90年5月行政院院會通過「國內旅遊發展方案」，縣市政府將發展觀光作為施政的重要方針，積極規劃與開發景點，並舉辦節慶活動，期許旅遊人潮帶來地方產業與經濟的發展。經過多年的努力，各縣市觀光發展多有不錯的成效，對於國人區域內旅遊有推波助瀾之效。民國106年北部地區和南部地區超過六成以上的民眾選擇在該地區內旅遊，這樣的旅遊型態對於住宿需求會有不利的影響。

三、旅遊時間集中於假日

　　國人參與國內旅遊時間主要集中於假日。假日與非假日人潮約維持三比一。懸殊的遊客人數對於觀光業者經營是一大挑戰。民國92年政府推動國民旅遊卡措施，對於均衡假日與非假日人潮曾發揮效果，93年之後失衡的現象又再恢復原貌。政府應規劃更為具體可行之措施，以達有效均衡尖離峰人潮，提升國人旅遊品質。

四、自行規劃行程旅遊是國人從事國內旅遊主要的方式

　　根據交通部觀光歷年國人旅遊狀況調查數據顯示，有近九成的國人以自行規劃行程從事國內旅遊。此數據顯示國人對於國內旅遊環境的熟悉度很高，由近五成國人旅遊時未曾索取旅遊資訊可窺知一二。隨著政府積極發展觀光旅遊，新興景點如雨後春筍般出現，休閒農場家數超過1,200場家，民宿規模超過8,000家，觀光工廠超過130家。面對國內豐富而多元的遊憩資源，如何推展深度旅遊，提升旅遊品質與內涵，這是旅行業者可以思索開發的市場。

五、旅遊活動偏好自然賞景、文化體驗與美食活動

　　國人外出旅遊時遊憩活動相當多元，如以自然賞景、文化體驗、運動型、遊樂園、美食與其他等六大類型活動觀察，自然賞景活動為國人旅遊時最喜歡的活動，美食則是近兩年深受民眾喜愛度次高的活動，文化體驗活動則排序第三。

　　民眾對運動型活動與遊樂園活動的喜愛程度不高，這對於遊樂園業者而言無疑是一大警訊。就個別的遊憩活動而言，國人較為喜歡的遊憩活動有：「觀賞海岸地質景觀、濕地生態」、「露營、登山、森林步道健行」、「觀賞動、植物」、「品嚐當地特產、特色小吃、夜市小吃」、「逛街、購物」。

六、旅遊淡旺季明顯

　　季節性是旅遊業重要的特徵。國人旅遊每年2月、7月和8月是國人從事國內旅遊的旺季，這與學校假期有關。旅遊人潮集中於寒暑假，帶動住宿體系的房價的高漲，尤以南投縣、宜蘭縣、花蓮縣、屏東縣和台東縣等國人旅遊住宿比率較高的縣市更為明顯，這對於國內旅遊的發展是一大隱憂。

Chapter 7

旅館業

- 旅館定義與分類
- 全球前十大旅館集團
- 旅館業特性
- 旅館業發展歷程
- 旅館業現況
- 旅館業發展趨勢

　　旅館——一個包羅萬象的天地，變化無窮的小天地，它是旅行者家外之家，渡假者的世外桃源，城市中之城市，文化的展覽櫥窗，國民外交的聯誼所，以及社會的活動中心（詹益政，2001）。旅館業是觀光產業中核心的事業，也是觀光發展的基礎事業。隨著時代的進步以及旅行者生活型態的轉變，傳統只提供住宿和餐飲的飯店，已無法滿足現代化的廣大消費客群。主題性、文化性和創意性的旅館，將會是未來旅館業發展的重要概念。

 # 第一節　旅館定義與分類

　　十八世紀末在法國以「貴族旅館」開始發展的「HOTEL」實為重商主義者之產品，而成為貴族與特權階級之旅館與交際所，因此產生了多采多姿的餐飲服務方式以及日新月異建築式樣，終於建立了今日旅館的設備與旅館之基礎（詹益政，2001）。旅館的基本功能是提供給旅行者作為家外之家，所以它的機能幾乎與「家」完全相同。它的出現與其形態也與旅行的形態有關（薛明敏，1993）。

　　旅館是一提供公眾住宿、餐食以及其他相關服務的商業性設施。詹益政（2001）綜合英美旅館各項定義，提出旅館的定義為：

1.提供餐食及住宿的設施。
2.具有家庭性的設備。
3.為一種營利事業。
4.對公共負有法律上權利與義務。
5.並且提供其他附帶的服務。

一、旅館分類

　　我國旅館業因管理制度不同，分為觀光旅館業及一般旅館業。觀光旅館業係指經營國際觀光旅館或一般觀光旅館，對旅客提供住宿及相關服務

之營利事業。一般旅館業係指觀光旅館業以外，對旅客提供住宿、休息及其他經中央主管機關核定相關業務之營利事業。觀光旅館業之專業管理法令為「發展觀光條例」及「觀光旅館業管理規則」，主要規範重點在就觀光旅館之定義、業務範圍、許可制度、建築及設備標準、等級評鑑制度、營業及從業人員管理、獎勵及處罰等規定管理體制。觀光旅館業因建築設備標準不同，分為「國際觀光旅館」及「一般觀光旅館」。

觀光旅館業之籌設、變更、轉讓、檢查、輔導、獎勵、處罰與監督管理事項，除在直轄市之一般觀光旅館業，得由交通部委辦直轄市政府執行外，其餘由交通部委任交通部觀光局執行之。一般旅館業之主管機關，在中央為交通部；在直轄市為直轄市政府；在縣（市）為縣（市）政府。一般旅館業之輔導、獎勵與監督管理等事項，由交通部委任交通部觀光局執行之。

旅館可以依目標客群、地理位置、規模等而分成不同的類型，茲就地理位置、服務水準、計價方式、規模、經營型態、停留時間、目標市場和星級（**圖7-1**）說明旅館的類型。

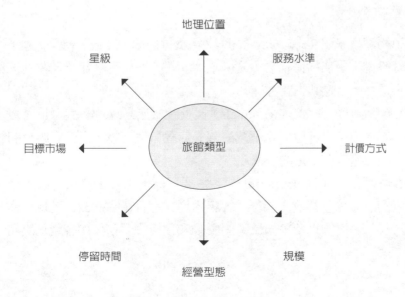

圖7-1　旅館的分類

(一)地理位置

1. 都市旅館（city hotels）：位於都市的旅館，因為交通便利，因此房租較高。

2. 渡假旅館（resort hotels）：位於海邊、森林、小島或湖泊等風景地區，渡假旅館裡提供多樣的遊憩設施，甚至高價的美食，滿足遊客渡假旅遊的需求。

3. 汽車旅館（motel）：位於高速公路附近或公路離城市偏遠的地方的旅館。汽車旅館最大的特色是汽車停車場與住宿房間在同一棟建築物內，通常一樓是停車場，二樓是房間。

4. 郊區旅館（suburban hotels）：位於城市外圍地區的旅館。

5. 機場旅館（airport hotels）：主要提供機場過境旅客短暫住宿需求的旅館。

6. 漂移旅館（floating hotels）：漂浮於水上的旅館，如豪華郵輪。

7. 船屋旅館（boatels）：位於海濱、河畔上面船隻的旅館。

(二)服務水準

1. 經濟型旅館（economy hotels）：提供簡單、舒適、乾淨、大小適中設備之飯店。價格低廉是其最大特點。背包客、年輕學生、家庭、退休人士是其主要客群。

2. 中級旅館（mid-range hotels）：此種飯店是以一般大眾為其目標市場。飯店設施與服務不及豪華飯店奢華與高級，但飯店應有的服務與設施皆有一定的水準。

3. 豪華旅館（luxury hotels）：主要目標市場鎖定高級行政人員、政商名流以及高收入族群。飯店內通常會有寬闊的公共區域，豪華的設施、擺飾以及不同風味的餐廳和頂級的服務，如客製化服務、管家。

(三)計價方式

1. 歐式計價（European plan）：房租未包含任何餐食，房客如要用餐，要另外付費。
2. 美式計價（American plan）：房租包含早餐、午餐和晚餐等三餐。
3. 修正美式計價（Modified American plan）：房租包含早餐和中餐或晚餐。
4. 歐陸式計價（Continental plan）：房租包含歐式早餐（麵包、果醬、奶油，配上咖啡或果汁）。
5. 百慕達計價（Bermuda plan）：房租包含美式早餐（以蛋和培根為主食，搭以麵包、土司，再配上咖啡、茶、果汁或牛奶，較歐式豐盛）。

(四)規模

1. 小型旅館（small hotel）：房間數25間以下旅館。
2. 中型旅館（mid hotel）：房間數25～99間的旅館。
3. 大型旅館（large hotel）：房間數在100～299間的旅館。
4. 巨型旅館（mega hotel）：房間數300間以上的旅館。

(五)經營型態

1. 獨立經營：是指旅館投資業者獨立經營或管理其旅館，未參與其他連鎖系統。
2. 連鎖旅館：連鎖旅館是指兩家以上旅館以某種方式組成的旅館組織。連鎖旅館擁有共有的商標以及相同的旅館風格和服務水準。
3. 管理契約（management contract）：是指旅館的經營權與所有權分開的一種經營型態。旅館投資者因某種因素將旅館委託專業管理顧問公司或旅館經營，以營收中若干百分比為其管理費用。
4. 特許加盟（franchise）：即授權連鎖的加盟方式（吳勉勤，2000）。獨立旅館經由特許加盟方式成為連鎖旅館的一員，使用連鎖旅館的

品牌、商標和經營模式等。

5.會員連鎖（referral group）：由獨立經營旅館因某些共同目的所組成的旅館團體。參加會員連鎖的旅館主要目在於聯合推廣行銷、共同訂房以及提高旅館知名度。

(六)停留時間（詹益政，2001）

1.短期住宿用旅館（transient hotels）：大概供給住宿一週以下的房客。
2.長期住宿用旅館（residential hotels）：一般為住宿一個月以上且有簽訂合同之必要。
3.半長期住宿用旅館（semi-residential hotels）：具有短期住宿用旅館的特點。

(七)目標市場

1.商務旅館（commercial hotels）：以商務旅客為主要客群，大都位於城市之中。旅館內陳設裝潢主要以滿足商務旅客為主，附設有商務中心，裡面提供電腦、上網、傳真等服務。
2.會議旅館（convention hotels）：以參與或舉辦會議之團體為目標客群，旅館內提供舉辦或參與會議之相關設施。
3.青年旅館（youth hostel）：以青年或背包客為主要客源，提供私人或公共房間。旅館主要的特色是提供客廳以及公用空間和廚房等設施，另外還提供寄放行李的服務。
4.賭場旅館（casino hotels）：以觀光或賭博旅客為主要客源，位於賭場內或附近之旅館。

(八)星級

星級是國際間對旅館評等常用的分類方式，一星級表最低，五星級表最高等級，等級的劃分通常是以建築與設備標準和服務品質作為評定的依據。我國旅館星級評鑑於民國98年開始實施，分成一星至五星等五級，其分級標準分為：

1. 一星級：係指此等級旅館提供旅客基本服務及清潔、安全、衛生、簡單的住宿設施。
2. 二星級：係指此等級旅館提供旅客必要服務及清潔、安全、衛生、舒適的住宿設施。
3. 三星級：係指此等級旅館提供旅客親切舒適之服務及清潔、安全、衛生良好且舒適的住宿設施，並設有餐廳、旅遊（商務）中心等設施。
4. 四星級：係指此等級旅館提供旅客精緻貼心之服務及清潔、安全、衛生優良且舒適的住宿設施，並設有二間以上餐廳、旅遊（商務）中心、宴會廳、會議室、運動休憩及全區智慧型網路服務等設施。
5. 五星級：係指此等級旅館提供旅客頂級豪華之服務及清潔、安全、衛生且精緻舒適的住宿設施，並設有二間以上高級餐廳、旅遊（商務）中心、宴會廳、會議室、運動休憩及全區智慧型無線網路服務等設施。

第二節　全球前十大旅館集團

*HOTELS*雜誌從1971年起開始對全球最大的旅館集團和公司進行排名，根據2017年的調查資料，全球前十大旅館集團為萬豪、希爾頓、洲際、溫德姆、錦江、雅高、精品、首旅如家、華住和最佳西方等十家旅館集團，其中錦江、首旅如家和華住為中國旅館集團。

一、萬豪國際集團（Marriott International）

萬豪國際集團創建於1927年，總部位於美國華盛頓，2016年3月收購喜達屋集團，成為全球最大旅館集團。萬豪旗下品牌飯店有：萬豪、J. W. 萬豪、萬麗、萬怡、萬豪居家、萬豪費爾菲得、萬豪唐普雷斯、萬豪春丘、萬豪渡假俱樂部、麗思卡爾頓，以及喜達屋集團之瑞吉、豪華精選、

W酒店、威斯汀、艾美、喜來登、福朋酒店、雅樂軒、源宿等。2017年萬豪國際旅館集團有6,333家旅館，1,195,141間房間（**表7-1**）。

二、希爾頓酒店集團（Hilton）

希爾頓酒店集團成立於1928年，希爾頓的經營理念是「你今天對客人微笑了嗎？」。旗下品牌有：希爾頓酒店、華爾道夫酒店、康萊德酒店、希爾頓逸林、希爾頓花園酒店、希爾頓歡朋酒店、希爾頓欣庭酒店、希爾頓惠庭酒店、希爾頓尊盛酒店等多個品牌。2017年希爾頓旅館集團有5,284家旅館，房間數856,115間，為全球第二大旅館集團。

三、洲際酒店集團（InterContinental Hotels Group, IHG）

洲際酒店集團成立於1777年，旗下擁有洲際酒店、皇冠假日酒店、假日酒店、華邑酒店、英迪格酒店、智選假日酒店等品牌飯店。2017年洲際酒店集團有5,348家旅館，798,075間房間，全球旅館房間數排名第三。

表7-1 2017年全球前十大旅館集團

排序	旅館集團名稱	2017		2016	
		房間數	旅館數	房間數	旅館數
1	萬豪國際集團	1,195,141	6,333	1,164,668	5,952
2	希爾頓酒店集團	856,115	5,284	796,440	4,825
3	洲際酒店集團	798,075	5,348	767,135	5,174
4	溫德姆酒店集團	753,161	8,643	697,607	8,035
5	錦江國際集團	680,111	6,794	602,350	5,977
6	雅高酒店集團	616,181	4,283	583,161	4,144
7	精品國際酒店	521,335	6,815	516,122	6,514
8	首旅如家酒店集團	384,743	3,712	373,560	3,402
9	華住酒店集團	379,675	3,746	331,347	3,269
10	最佳西方	290,787	3,595	293,059	3,677

資料來源：Hotels 325, HOTELSMag.com, 2018 July/August.

四、溫德姆酒店集團（Wyndham Hotel Group）

溫德姆酒店集團總部位於美國新澤西州，旗下知名酒店品牌有：速8酒店、戴斯酒店、豪生酒店、爵怡溫德姆酒店、華美達酒店、華美達安可酒店、蔚景溫德姆酒店、溫德姆花園酒店、溫德姆酒店及渡假酒店、溫德姆至尊酒店等。2017年溫德姆旅館集團有8,643家旅館，753,161間房間，全球旅館排名第四。

五、錦江國際集團

錦江國際集團總部設在中國上海，2003年由錦江（集團）有限公司和上海新亞（集團）有限公司合併組成。2017年有6,794家旅館，680,111間房間，為全球旅館第五大集團。

六、雅高酒店集團（Accor Hotels）

雅高酒店集團1967年成立於法國巴黎，在2016年7月收購FRHI酒店集團及其三個奢華酒店品牌：費爾蒙、萊佛士和瑞士酒店。旗下品牌酒店有：索菲特、鉑爾曼、美憬閣、美爵酒店、諾富特、美居、宜必思、阿爾吉奧公寓酒店、賽貝爾酒店、達拉索海洋溫泉酒店等。2017年有4,283家旅館，616,181間房間，全球旅館排名第六。

七、精品國際酒店（Choice Hotels International）

精品國際酒店成立於1996年，總部設於美國馬里蘭州。旗下知名酒店品牌有：康福特旅館、凱富國際公寓、凱麗大酒店、克拉麗奧酒店、Sleep Inn、Econo Lodge、羅德威旅館、MainStay Suites、郊區長住酒店、Cambria Suites和Ascend Collection。截至2016年12月底止，公司專營約6,514家，包括約516,122間客房

八、首旅如家酒店集團

　　首旅如家酒店集團總部設在中國上海，創立於2002年。旗下品牌酒店有：如家酒店、和頤酒店、莫泰酒店三大品牌。2017年如家酒店集團共有3,712家旅館，384,743間房間，全球旅館排名第八。

九、華住酒店集團

　　華住酒店集團於2005年創立，是中國第一家多品牌的連鎖酒店集團。旗下品牌酒店有：禧玥酒店、全季酒店、星程酒店、漢庭酒店、海友酒店。2017年華住酒店集團有3,746家旅館，379,675間房間，全球旅館排名第九位。

十、最佳西方（Best Western Hotels & Resorts）

　　最佳西方旅館於1946年在美國加州所設立的旅館，1966年將總部遷往亞利桑那州鳳凰城。最佳西方主要採用特許經營方式，2017年有3,595家旅館，290,787間房間，全球旅館排名第十。

第三節　旅館業特性

　　旅館業特性可以從經營、產業以及經濟三個面向加以說明（**圖7-2**）：

一、經營特性

(一)服務性

　　旅館是以服務公眾住宿、餐食與其他相關需求的營利事業，服務是

旅館核心的商品。美國旅館大王史大特拉謂：「旅館是出售服務的企業」（引自詹益政，2001）。由此可見，服務是旅館最佳的代名詞。

(二)公共性

旅館經營的業務包括住宿、餐飲、宴會、會議、俱樂部、精品百貨等，任何人可自由進出旅館大廳、會議室、宴會廳，旅館自然成為眾人聚集的公共場所。

(三)綜合性

旅館的服務包羅萬象，除了基本的住宿與餐食的提供之外，電腦、傳真機、上網、旅遊諮詢、代訂機票、洗衣機、烘衣機、健身器材、自行車以及免費點心吧的供應，應有盡有，幾乎涵蓋日常生活中食、衣、住、行、育、樂的需求。因此，「家外之家」的稱號，真是恰如其分。

(四)無歇性

新旅館開幕的時候，通常會有將旅館大門鑰匙拋向門外的儀式，代表此後大門不再關閉，永遠為賓客而開，也意謂著全年365天，全天候的服務從此展開。

(五)地區性

旅館是民眾對觀光旅遊的引申需求（derived demand），因此一地區的旅遊市場興衰，對於旅館的營運績效有很大的關聯。國內知名南投縣盧山溫泉區，區內大小旅館四處林立，2011年經濟部中央地質調查所發現，盧山北坡母安山潛伏地層滑動危機，南投縣政府規劃將溫泉區產業遷往埔里福興農場，盧山溫泉區將公告廢止，區內的溫泉旅館也會隨著溫泉區的廢止，而宣告結束營運。

(六)豪華性

　　旅館建築外觀雄壯、氣派、獨特，內部裝潢富麗堂皇、絢麗，是旅館給人的第一個印象。這除了旅館本身扮演接待國外觀光客、代表國家門面外；另外，豪華的設計也是吸引遊客造訪住宿消費的重要原因，如杜拜的帆船酒店。

(七)不可儲存性（易逝性）

　　住宿的房間是旅館主要銷售的產品，每日能出售的房間數量固定，如果當天沒有銷售出去的房間，則無法挪到明天再銷售，此即所謂的不可儲存性或易逝性。旅館業者為降低不可儲存性對營收的影響，利用大型旅展銷售住宿票券，以便宜的價格出售住宿率低的離峰時期或淡季的房間，增加旅館的營收與住用率。

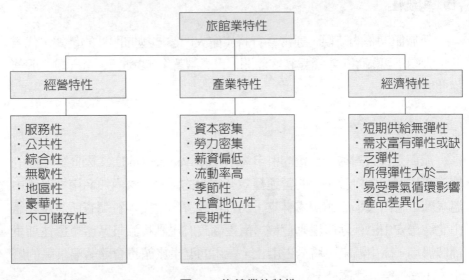

圖7-2　旅館業的特性

二、產業特性

(一)資本密集（capital-intensive）

　　旅館是一高資本投資的事業，從土地取得到旅館興建完成，需要大筆資金的投入。根據交通部觀光局資料顯示，2014年至2017年興建或籌建的觀光旅館有50家，計畫投資金額在2.2億元至109億元之間，20億元以上投資的觀光旅館有14家。

(二)勞力密集（labour-intensive）

　　旅館是服務性的事業，人力的多寡是服務品質重要的關鍵，尤以房務和餐廳需要大量的人力，因此旅館是勞力密集的事業。在國內的旅館，以平均每間房間員工人數觀察，民國106年一般旅館是0.33人，一般觀光旅館是0.74人，國際觀光旅館是1.06人。若以一間旅館房間數200間而言，一般旅館的平均員工數是66人；一般觀光旅館是148人；國際觀光旅館是212人，三者之間人力需求比約是1：2：3。

(三)薪資偏低

　　薪資的高低是由市場勞動供給與勞工需求共同決定。旅館業的基層員工無特殊的技能與證照的要求，在年齡方面也無限制。因此旅館勞動市場可供給的人數相當的多，這樣的勞動市場特性是造成旅館業員工薪資偏低的重要原因。

(四)流動率高

　　旅館業員工從事的工作多以房務整理和餐飲服務為較多，工作內容單調，工作壓力大且成就感低，加以假日時間工作最為忙碌，無法與家人或朋友相聚，長久下來對於家庭或朋友情感的維繫是種挑戰，而且薪資水準偏低，因而使得旅館員工流動率高於其他行業。

(五)季節性

旅遊市場會因自然、制度性、社會壓力與時間、體育季和慣性與傳統因素而產生季節性（Butler, 1994）。旅館的需求會隨著旅遊市場的變化而受影響，因此季節性的產生自然無法避免。

(六)社會地位性

旅館的投資者會因旅館經營績效與口碑，受到社會大眾的矚目與肯定，進而提升其社會地位。近年國內鄉林建設投資興建的涵碧樓，以及遠雄建設的花蓮遠雄悅來大飯店建立，對於投資者與其企業集團的知名度和社會地位的提升都有很大的幫助。

(七)長期性

旅館從籌設、興建到營運，通常需要二至五年時間。興建旅館投入的資金多，回收的時間長，因此旅館是屬於一種長期性投資經營的事業。

三、經濟特性

(一)短期供給無彈性

旅觀從籌設、興建到營運至少要二年至五年，短期旅館的房間數量是固定的，因此市場價格的變動對於旅館的家數或房間數供給並不會造成影響，亦即不管旅館房價是上漲或下跌，旅館的供給量不會因而增加或減少。就經濟學的觀點而言，這樣的現象稱之為供給彈性無彈性。

(二)需求富有彈性或缺乏彈性

旅館屬於非民生必需品，民眾住宿需求對住房價格的變動應較為敏感，亦即旅館需求屬於富有彈性（吳勉勤，2000）。然而在許多的旅館需求的實證研究發現，旅館需求屬於缺乏彈性（Greenberg, 1985; Qu, Xu &

Tan, 2002; Tran, 2011；陳宗玄，2003）。

(三)所得彈性大於一

旅館住宿屬於奢侈商品，非日常生活需要消費商品，所得彈性屬於富有彈性。即隨著所得的增加，民眾對於旅館需求會大幅的提升。

(四)易受景氣循環影響

景氣循環（business cycle）亦稱為經濟循環或商業循環，係指國民所得沿著長期成長趨勢線，出現一種由衰退、蕭條、復甦與繁榮等週而復始的現象。當經濟處於復甦與繁榮階段，對於旅館需求會有正向的助益；反之，當經濟處於衰退和蕭條階段，旅館需求會受到負面的影響。

(五)產品差異化

旅館業屬於不完全競爭市場，旅館業者可自由進出市場（國際觀光旅館除外），市場旅館家數眾多，旅館提供的產品具有差異化，因此個別旅館業者對於產品售價具有控制力或影響力。產品差異化自然成為旅館業者在市場競爭中追求獲利的最大利器。

 ## 第四節　旅館業發展歷程

有關旅館業的發展，詹益政（2001）在《旅館經營實務》一書中分為五個階段：傳統式旅社時期（民國34～44年）、觀光旅館發軔時期（民國45～52年）、國際觀光旅館時期（民國53～65年）、大型化國際觀光旅館時期（民國66～78年）、國際性旅館連鎖時期（民國79～88年）。加上民國89年週休二日的施行以及97年開放陸客來台，將國內旅館業發展分成以下七個發展時期：

一、傳統式旅社時期（民國34～44年）

台灣的旅館，起自專做小販歇腳的「販仔間」，後來由「客棧」取而代之，那個時候的客房，只有木板隔間，置木床、凳子，另有一間公共浴室的簡陋設備而已，再演變爲旅社而有較舒適的彈簧床，附設私人浴室（陳世昌，1993）。

台灣於民國34年光復，而政府於38年遷台時，因國家處境極爲艱困，百廢待舉，故無暇顧及觀光事業。當時的旅社在台北市只有永樂、台灣、蓬萊、大世界等旅社專供本地人住宿，以及圓山、勵志社、自由之家、中國之友、台灣鐵路飯店及涵碧樓等招待所可供外賓接待之用。其中圓山飯店可視爲現代化旅館之先鋒。全省旅館共有483家（詹益政，2001）。

二、觀光旅館發軔時期（民國45～52年）

台灣光復後，政府面臨預算赤字、外匯短缺和通貨膨脹的經濟困境，如何發展產業，賺取大量的外匯，成爲政府極力思索的問題，發展國際觀光自然就成爲當時最佳的選擇。至民國45年，台灣可供接待外賓的觀光旅館只有圓山大飯店、台北招待所、中國之友社、自由之家、勵志社、台灣鐵路飯店、台南鐵路飯店及日月潭涵碧樓招待所等8家，客房僅有154間而已（陳世昌，1993）。國際觀光必須要有充分的住宿設備供應才能發展，民國46年2月台灣省政府公告「新建國際觀光旅館建築及設備標準要點」與「觀光旅館最低設備標準要點」，以爲審查華僑及本國人士申請投資興建觀光旅館之標準依據，觀光旅館客房規定20間以上即可。

民國49年9月政府公布「獎勵投資條例」將國際觀光旅館列爲獎勵事業之類別，使新投資設立之國際觀光旅館，均可申請選擇連續五年免徵營利事業所得稅或固定資產加速折舊，對提升民間投資意願極有助益（交通部觀光局，2001）。民國50年1月，台灣觀光協會提出「無旅館即無觀光事業」，呼籲興建觀光旅館，以配合觀光事業的發展。

民國52年9月，政府爲鼓勵民間投資興建觀光旅館，訂頒「台灣省觀

光旅館輔導辦法」，將觀光旅館依建築設備標準之不同分為明訂「國際觀光旅館」及「一般觀光旅館」，興建完成經勘驗合格者，均發給觀光旅館登記證及專用標識，以資識別而利營業（張錫聰，1993）。

這個時期興建的飯店有紐約飯店、石園飯店、綠園、華府、國際、台中鐵路飯店、高雄圓山、高雄華園、中國飯店、台灣飯店等等，共興建26家觀光旅館（詹益政，2001）。

三、國際觀光旅館時期（民國53～65年）

台灣經濟在這時期屬於出口擴張和進口替代時期，進出口貿易明顯增加，對於旅館的發展是有所助益的。民國54年越南戰爭美軍來華渡假，旅館酒吧應運而生。57年政府訂定「台灣地區觀光旅館輔導管理辦法」，將原來觀光旅館最低房間數提高為40間，並規定國際觀光旅館的房間數在80間以上。62年台北希爾頓大飯店成立（現名台北凱撒大飯店），為我國第一家參加國際連鎖組織經營的旅館，開啟我國觀光旅館國際性連鎖經營的時代。

民國53年來台旅客只有95,481人，65年來台旅客人數大幅增加為1,008,126人。隨著來台旅客人數的快速增加，帶動旅館住宿需求的提升，觀光旅館的家數在此時期快速成長，詹益政（2001）稱此時期為我國旅館業的黃金時代。根據交通部觀光局台灣地區觀光旅館營運分析報告資料顯示，65年時國內共有21家國際觀光旅館，75家一般觀光旅館，客房數計有11,596間。

四、大型化國際觀光旅館時期（民國66～78年）

民國62年全球遭遇第一次石油危機，台灣面臨停滯性通貨膨脹（stagflation）的困境，政府頒布禁建令，大幅提高稅率與電費，使得新的大型觀光旅館不敢貿然投資，63年至65年期間新增的國際觀光館只有一家，造成66年旅館供應不足的「旅館荒」。

民國66年政府鑒於觀光旅館嚴重不足，分別頒布「都市住宅區內興建國際觀光旅館處理原則」和「興建國際觀光旅館申請貸款要點」，除了可貸款新台幣28億元外，並有條件准許在住宅區內興建國際觀光旅館，在這些辦法鼓勵下，台北市兄弟、來來、亞都、美麗華、環亞、福華、老爺等國際觀光旅館如雨後春筍般興起（葉樹菁，1994）。

民國72年開始對觀光旅館實施等級區分評鑑，評鑑標準分為二、三、四、五朵梅花等級，評鑑項目包括建築、設備、經營、管理及服務品質等五項。評鑑的目的在於促使業者重視觀光旅館的硬體與軟體，對於觀光旅館設備的更新與提升服務品質均有不錯的成效。

民國75年屏東墾丁凱撒大飯店成立，凱撒大飯店係日本青木建設公司與日本亞細亞航空公司共同出資興建的觀光旅館，為台灣第一家渡假休閒旅館。75年起，因歐洲恐怖組織活動頻繁，韓國主辦亞運及日圓大幅升值等原因，使得國際觀光客轉向亞洲開發中國家渡假，造成來華人數激增。76年對觀光旅館房屋稅減半優待，但獎勵投資條例及房屋稅減半優待於79年底終止。

這個時期國際觀光旅館由23家增加為43家，一般觀光旅館則是由83家減少為54家，國際觀光客房數成長率（150.58%）遠超過來台旅客的成長（80.52%）。

五、國際性旅館連鎖經營時期（民國79～88年）

凱悅、麗晶及西華等三家大飯店於民國79年分別開幕後，台灣的旅館經營已堂堂邁入國際化連鎖的時代（詹益政，2001）。80年波斯灣戰爭發生，全球旅遊人數下滑，加上國內新台幣大幅升值與物價水準的上揚，導致來台旅客出現負成長，對於觀光旅館的經營產生不小的衝擊。業者為強化經營體質與市場競爭力，鞏固市場客源，紛紛引進國外旅館的經營管理的新觀念，甚至加盟國際觀光旅館連鎖系統，以追求觀光旅館更大的成長空間。

民國80年台北凱悅大飯店（現名君悅）加入君悅（Hyatt）國際連

鎖；西華大飯店於83年成為「世界傑出旅館」（Leading Hotels of the World）訂房系統的一員，台北西華大飯店亦是Preferred Hotels訂房系統的一員，這些訂房系統旗下所擁有的旅館在世界均有很高的知名度，尤其「世界傑出旅館」更是舉世聞名。88年營運之六福

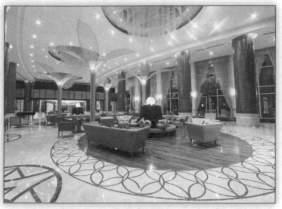

國際連鎖的旅館引進歐美的管理技術與人才，加速台灣旅館的經營朝向過際化邁進

皇宮亦加入威斯汀連鎖旅館系統的一員；華泰大飯店於民國90年加入王子大飯店（Prince）連鎖系統；日月潭涵碧樓大飯店則於民國90年加入GHM旅館經營管理集團；國際連鎖的旅館引進歐美的管理技術與人才，加速台灣旅館的經營朝向過際化邁進（交通部觀光局，2005）。

民國83年1月1日政府宣布對美、日、英、法、荷、比、盧等十二國實施120小時免簽證措施，激勵來台旅客人數的成長，88年來台旅客是241.1萬人次。這個時期國際觀光旅館家數由46家增加至56家，一般觀光旅館由51家減少為24家，國際觀光客房數成長率（19.71%）低於來台旅客的成長（24.67%）。

六、休閒渡假時期（民國89～97年）

民國89年週休二日的施行，開啟我國觀光旅館的休閒渡假時期。民國90年5月行政院院會通過「國內旅遊發展方案」，讓國內旅遊事業的發展更形蓬勃。91年日月潭涵碧樓和花蓮遠來大飯店開幕（現名遠雄悅來大飯店）營運，94年礁溪老爺進入宜蘭旅遊市場，96年11月日月潭雲品酒店（原日月潭中信飯店）正式開業。隨著旅遊人數的大幅增加，業者紛紛看好國內休閒渡假市場，競相投入市場，開創國內觀光旅館的休閒渡假時期。

七、全面發展時期（民國98年迄今）

　　國際觀光旅館向來是來台旅客主要住宿的場所。隨著民國97年7月開放陸客來台觀光之後，來台旅客住宿結構產生明顯的變化，97年來台旅客主要住宿國際觀光旅館比例52.79%，106年住宿比例減少為20.42%；同時期，一般旅館住宿比例由38.47%大幅提升為73.28%（**圖7-3**），一般旅館已成為來台旅客主要住宿的地方。一般旅館市場的崛起，帶動國內各縣市旅館的發展，舊旅館的拉皮、修繕、改建，此起彼落；興建、籌設中的旅館蓄勢待發，國內旅館業進入全面發展時期。

　　民國98年交通部觀光局對領有觀光旅館營業執照之觀光旅館和領有旅館業登記證之旅館實施星級評鑑，希望透過旅館星級評鑑提升國內旅館整體服務水準，同時區隔市場行銷，提供不同客群選擇旅館之參考。截至108年1月國內星級旅館共有442家：五星級旅館64家，四星級旅館47家，三星級旅館201家，二星級旅館124家，一星級旅館6家。

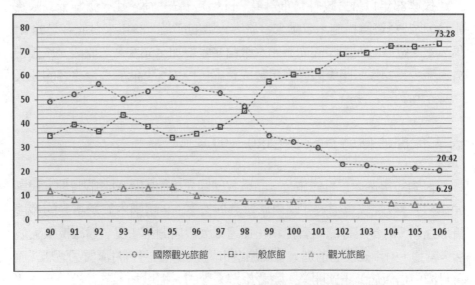

圖7-3　民國90年至106年來台旅客主要住宿旅館類型

資料來源：歷年「來台旅客消費及動向調查報告」，交通部觀光局。

　　民國98年台北諾富特華航桃園機場飯店加入雅高酒店集團（Accor）旗下的Novotel品牌，香格里拉台南遠東國際大飯店加入香格里拉酒店集團（Shangri-La）；99年新竹喜來登大飯店和台北寒舍艾美分別加入喜達屋（Starwood）連鎖旅館集團之Sheraton和Le Meridien品牌，日勝生集團引進日本加賀屋成立北投日勝生加賀屋國際溫泉飯店；100年台北W飯店加入喜達屋連鎖旅館集團旗下之W品牌；103年台北文華東方酒店加入文華東方酒店集團（Mandarin Oriental）；107年底台北威斯汀六福皇宮結束營業。

第五節　旅館業現況

一、家數與房間數

　　民國106年國內旅館家數共計4,028家，較101年成長家數22.1%；一般旅館3,902，國際觀光旅館79家，一般觀光旅館47家（**表7-2**）。在房間數方面，民國106年我國旅館房間數共有199,994間，較101年成長家數30.2%；

表7-2　民國101至106年旅館家數與房間數

年度	一般旅館		觀光旅館				合計	
			國際觀光		一般觀光			
	家數	房間數	家數	房間數	家數	房間數	家數	房間數
101	3,191	128,008	70	20,339	38	5,178	3,299	153,525
102	3,253	134,270	71	20,434	40	5,613	3,364	160,317
103	3,310	141,364	72	20,675	42	6,049	3,424	168,088
104	3,423	150,733	72	21,466	43	6,225	3,538	178,424
105	3,703	160,248	75	21,454	44	6,270	3,822	187,972
106	3,902	170,641	79	22,580	47	6,773	4,028	199,994

資料來源：交通部觀光局行政資訊網，旅館業相關統計，https://admin.taiwan.net.tw/FileUploadCategoryListC003330.aspx? CategoryID=a7cf8979-fa4b-4473-98eb-86467e19dbbb&appname=FileUploadCategoryListC003330。檢索日期：民國107年9月1日。

一般旅館170,641間，占比85.3%；一般觀光旅館6,773間，占比3.4%；國際觀光旅館22,580間，占比12.3%。

在各縣市旅館分布，一般旅館家數以台北市、宜蘭縣和高雄市居前三名，分爲直556家、425家和415家（**表7-3**）；房間數則以台北市、高雄市和台中市爲最多，分別爲28,445間，21,294間、19,557間。觀光旅館主要分布於台北市（45家）、高雄市（12家）、台中市（8家）和桃園市（8家），房間數分別爲11,416間、3,996間、1,673間和2,085間。

表7-3 民國106年各縣市旅館家數與房間數分布概況

縣市別	一般旅館		國際觀光旅館		一般觀光旅館		合計	
	家數	房間數	家數	房間數	家數	房間數	家數	房間數
新北市	288	13,235	3	693	5	448	296	14,376
台北市	556	28,445	27	8,908	18	2,508	601	39,861
桃園市	282	11,035	4	1,268	4	817	290	13,120
台中市	384	19,557	5	1,135	3	538	392	21,230
台南市	265	10,013	6	1,429	1	40	272	11,482
高雄市	415	21,294	10	3,599	2	397	427	25,290
宜蘭縣	425	8,435	5	893	3	304	433	9,632
新竹縣	46	1,760	1	386	1	384	48	2,530
苗栗縣	67	2,141	0	0	1	191	68	2,332
彰化縣	82	2,633	0	0	0	0	82	2,633
南投縣	190	8,642	3	399	0	0	193	9,041
雲林縣	89	3,242	0	0	0	0	89	3,242
嘉義縣	86	3,471	0	0	3	236	89	3,707
屏東縣	171	7,018	3	851	1	234	175	8,103
台東縣	130	7,883	2	459	1	290	133	8,632
花蓮縣	163	8,096	6	1,519	0	0	169	9,615
澎湖縣	60	2,761	1	331	1	78	62	3,170
基隆市	32	1,304	0	0	1	141	33	1,445
新竹市	64	3,596	2	465	0	0	66	4,061
嘉義市	80	4,569	1	245	1	120	82	4,934
金門縣	21	1,335	0	0	1	47	22	1,382
連江縣	6	176	0	0	0	0	6	176
總計	3,902	170,641	79	22,580	47	6,773	4,028	199,994

註1：一般旅館家數與房間數包括合法與非法旅館。

資料來源：本書整理。

二、住用率與平均房價

(一)住用率（occupancy rate）

　　住用率是係指旅館客房住用數與可用客房數的比率，是衡量旅館經營績效重要的指標。民國103年是近年旅館住用率表現最佳的一年；一般旅館住用率53.79%，國際觀光旅館73.51%，一般觀光旅館住用率是66.62%（**表7-4**）。104年隨著陸客來台觀光緊縮以及旅館供給量大幅成長，造成觀光旅館的住用率明顯下滑，106年一般旅館住用率47.28%，國際觀光旅館66.53%，一般觀光旅館住用率是59.19%，旅館住用率減少均在6%以上。

表7-4　民國101年至106年旅館住用率與平均房價

年度	一般旅館		觀光旅館				觀光旅館	
			國際觀光		一般觀光			
	住用率	平均房價	住用率	平均房價	住用率	平均房價	住用率	平均房價
101	48.02	1,967	70.93	3,628	66.21	2,654	70.0	3,445
102	49.49	2,013	71.02	3,821	62.76	2,769	69.30	3,621
103	53.79	2,099	73.51	3,906	66.62	2,936	72.02	3,714
104	52.57	2,183	70.96	3,986	63.59	3,068	69.28	3,794
105	49.17	2,254	67.61	4,000	62.13	3,168	66.39	3,827
106	47.28	2,208	66.53	3,941	59.19	3,136	64.83	3,772

資料來源：同**表7-2**。

(二)平均房價（average room rate）

　　平均房價是指每間客房的平均出租價格，係以房租總收入除以出租客房住用總數得之。平均房價與住用率一樣，可以反映旅館的營運績效。當旅館的住用率提升時，平均房價通常會跟著上漲；反之，住用率下降時，平均房價可能會隨之下跌。因此，旅館住用率和平均房價可視為旅館業經營績效的櫥窗，觀察其變化就可窺探旅館產業的表現。106年國內旅館平

均房價以國際觀光旅館3,941元最高,一般觀光旅館3,136元次之,一般旅館平均房價2,208元最低,和105年平均價相較,一般旅館和觀光旅館平均房價均呈現小幅下滑。。

三、住宿人數

民國106年國內旅館住宿人數規模達6,204.4萬人次(**表7-5**),其中一般旅館住宿人數4,994.4萬人次,占比80.50%,國際觀光旅館住宿人數957.1萬人次,占比15.43%,一般觀光旅館住宿人數252.8萬人次,占比4.08%。就近六年旅館住宿人數變化可以發現,一般旅館住宿人數成長逐漸趨緩,這部分與入境旅客結構改變有所關聯(**圖7-4**)。

四、營業收入

房租和餐飲是旅館主要收入來源。尤以國際觀光旅館在房間數固定,房租收入成長不易的思維下,擴大餐飲營運規模,增加營收成為國際觀光旅館營運的重要策略。民國106年國內旅館營收總金額達1,353.8億元,其中一般旅館營收765.1億元,國際觀光旅館494.9億元,一般觀光旅館93.7億元(**表7-6**)。

表7-5 民國101年至106年觀光旅館住宿人數

| 年度 | 一般旅館 | 觀光旅館 | | | | 觀光旅館 | | 總計 |
| | | 國際觀光 | | 一般觀光 | | | | |
		國人	小計	國人	小計	國人	小計	
101	38,831,897	3,647,208	8,985,159	561,395	1,967,748	4,208,603	10,952,907	49,784,804
102	41,287,133	3,914,097	9,177,503	585,971	2,007,155	4,500,068	11,184,658	52,471,791
103	47,550,302	4,074,281	9,502,846	664,509	2,218,517	4,738,790	11,721,363	59,271,665
104	48,788,975	4,102,525	9,579,490	769,074	2,404,099	4,871,599	11,983,589	60,772,564
105	48,752,937	4,164,954	9,512,946	844,242	2,416,323	5,009,196	11,929,269	60,682,206
106	49,944,833	4,471,910	9,571,169	971,745	2,528,985	5,443,655	12,100,154	62,044,987

資料來源:同**表7-2**。

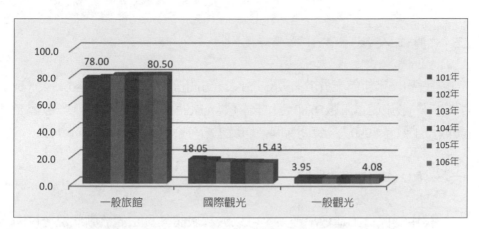

圖7-4 民國101年至106年旅館住宿人數占比變化情形

在觀光旅館的營收結構方面，國際觀光旅館餐飲的收入高於房租收入；一般旅館和一般觀光旅館的房租收入高於餐飲的收入。觀察近年觀光旅館營收變化發現，國際觀光旅館房租收入將要超越餐飲的營收；一般觀光旅館餐飲收入也逐漸逼近房租的收入，兩種類型旅館營收比重似乎逐漸轉變之中。

表7-6 民國101年至106年旅館業房租、餐飲與總營收 單位：百萬元

年	一般旅館			觀光旅館						合計	總計
				國際觀光			一般觀光				
	房租	餐飲	總營收	房租	餐飲	總營收	房租	餐飲	總營收		
101	37,342	9,291	51,906	19,140	20,142	45,603	3,258	2,903	6,918	52,521	104,427
102	41,097	10,646	57,322	20,066	20,961	47,512	3,424	3,337	7,577	55,089	112,410
103	49,383	12,308	68,681	21,507	21,805	50,036	4,050	3,698	8,672	58,709	127,389
104	53,875	13,818	74,120	21,261	22,161	49,346	4,296	3,993	9,233	58,579	132,699
105	55,884	14,041	70,633	21,271	22,471	49,666	4,428	3,886	9,251	58,917	129,551
106	55,627	14,212	76,517	21,116	22,509	49,491	4,490	3,906	9,376	58,867	135,384

資料來源：同表7-2。

五、員工人數

民國106年旅館業員工人數85,651人，每間房間平均員工數是0.43人（**表7-7**）；一般旅館員工數56,804人，國際觀光旅館員工數23,857人，一般觀光旅館員工數是4,990人。每間房間平均員工數分為0.33人，1.06人，0.74人。

六、進入率與退出率

經由受僱員工進退率觀察，可以瞭解旅館業員工的流動狀況。民國106年旅館業受僱員工進入率4.40%，退出率4.17%，流動率是4.29%，明顯高於服務業的2.57%，顯示旅館業受僱員工工作的穩定性較低（**表7-8**）。

七、薪資與工時

民國106年旅館業每人每月平均薪資是37,497元；男生平均薪資43,025元，女生平均薪資33,515元（**表7-9**）。旅館業員工平均薪資相較於服務業平均薪資少了將近14,000元。在平均工時方面，民國106年旅館業每月平均工時是161.4小時；男生平均工時是161.9小時，女生161.2小時（**表7-10**），較服務業平均工時少了4.7小時。

表7-7 民國101年至106年旅館員工人數與每間房間員工人數

年度	一般旅館		國際觀光		一般觀光		旅館業	
	員工數[1]	員工數/房間	員工數	員工數/房間	員工數[1]	員工數/房間	員工數	員工數/房間
101	40,069	0.31	21,827	1.07	3,584	0.69	65,480	0.43
102	42,753	0.32	22,123	1.08	3,794	0.68	68,670	0.43
103	46,690	0.33	22,496	1.09	4,225	0.70	73,411	0.44
104	56,428	0.37	22,540	1.05	4,684	0.75	83,652	0.47
105	54,533	0.34	23,648	1.10	4,685	0.75	82,866	0.44
106	56,804	0.33	23,857	1.06	4,990	0.74	85,651	0.43

註1：員工人數係以年報資料除以12得之。

資料來源：同**表7-2**。

表7-8　民國101年至106年旅館業與服務業進入率與退出率

年	旅館業			服務業		
	進入率（%）	退出率（%）	流動率（%）	進入率（%）	退出率（%）	流動率（%）
101	3.24	2.93	3.09	2.36	2.22	2.29
102	3.57	3.42	3.50	2.42	2.28	2.35
103	4.34	4.10	4.22	2.68	2.5	2.59
104	4.35	3.72	4.04	2.57	2.42	2.50
105	3.88	3.82	3.85	2.49	2.39	2.44
106	4.40	4.17	4.29	2.65	2.48	2.57

註1：進入率係當年進入的受僱員工人數/去年受僱員工人數。
註2：退出率係當年退出的受僱員工人數/去年受僱員工人數。
註3：流動率=（進入率+退出率）/2。
資料來源：行政院主計總處，「薪資及生產力統計」。

表7-9　民國101年至106年旅館業與服務業平均薪資

年度	住宿服務業			服務業		
	平均	男	女	平均	男	女
101	34,584	38,532	31,552	46,850	50,817	43,381
102	34,814	38,977	31,635	46,921	50,879	43,490
103	36,302	40,852	32,827	48,815	52,594	45,600
104	36,142	41,353	32,215	49,861	53,433	46,847
105	35,955	41,230	32,153	50,146	53,633	47,207
106	37,497	43,025	33,515	51,374	54,952	48,365

資料來源：行政院主計總處，「薪資及生產力統計」。

表7-10　民國101年至106年旅館業與服務業平均工時

年度	住宿服務業			服務業		
	平均	男	女	平均	男	女
101	178.2	176.2	179.7	174.7	177	172.7
102	174.4	173.7	174.8	172.7	175.2	170.5
103	173.1	170.9	174.8	173.4	176.1	171.2
104	173.4	172.0	174.6	171.4	173.8	169.3
105	166.1	165.7	166.5	166.2	168.7	164.2
106	161.4	161.9	161.2	166.1	168.4	164.3

八、季節性

　　我國一般旅館、一般觀光旅館和國際觀光旅館住宿人數的季節性型態相似，每年3月、4月、7月、8月、10月至12月是旅館住宿需求的旺季，其中以7月、8月和12月是住宿人數較多的月份（**圖7-5**）；每年1月、2月、5月、6月和9月，是觀光旅館住宿需求的淡季，其中以1月和9月是住宿需求較低的月份。4月份是一般觀光旅館和一般旅館的住宿旺季，而國際觀光旅館為住宿淡季。

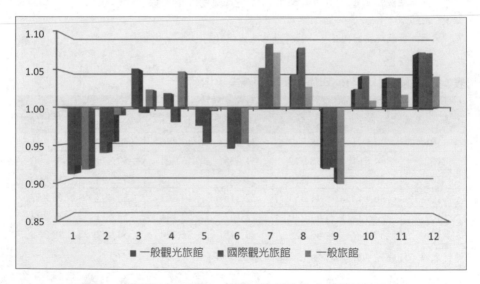

圖7-5　國際觀光旅館和一般觀光旅館住宿人數季節性因素

註：觀光旅館資料期間民國91年1月至106年12月，一般旅館100年1月至106年12月。
資料來源：本書計算。

 ## 第六節　旅館業發展趨勢

一、產業環境

(一)廉價航空興起

　　廉價航空創立於1992年美國西南航空公司，近年在亞洲地區逐漸興起。聯價航空對於帶動區域性國際旅遊市場的成長，有很大的助益。隨著低價航空的盛行，有助於鄰近國家或地區來台旅遊市場的成長，這對於國內旅館業的發展是一大利多因素。根據統計，民國100年廉價航空飛台的家數只有6家，載客量是91萬人，106年廉價航空飛台家數增加為21家，載客人數902萬人，占台灣國際與兩岸航線旅客量之16.6%。

(二)旅遊市場成長

　　隨著「觀光客倍增計畫」與「觀光拔尖領航方案」的施行，來台旅客由民國91年的297.7萬人次，106年增加為1,073.9萬人次，來台旅客成長2.61倍。在國內旅遊市場方面，91年國人從事國內旅遊10,627.8萬旅次，106年18,344.9萬旅次，旅遊人次成長72.61%。旅遊市場的成長對於住宿需求的提升有很大的助益。

(三)國人國內旅遊型態改變

　　民國90年週休二日施行，國人擁有更多的可自由分配時間從事休閒活動與旅遊，每個月至少四次兩天假期，對於增進國內多天期的旅遊應有很大助益。根據觀光局資料顯示，民國86年國人國內旅遊一日遊比例是50.4%，二日遊比例26%，三天及以上只有23.6%；106年一日遊比例69.5%，二日遊比例19.6%，三天及以上只有10.9%。當天來回的比例提高

以及多天期旅遊比例降低,住宿需求的比例也跟著下滑。

91年國人從事國內旅遊住宿於民宿和旅館的比例是20.1%,106年住宿民宿和旅館比例為20.2%,其中7.1%住宿民宿,13.1%住宿於旅館。面對國人國內旅遊型態改變,國內旅遊市場的旅館需求會受到影響。

(四)東協10國崛起

東南亞國家協會成立於1967年8月8日,原始會員國家有印尼、馬來西亞、新加坡、菲律賓和泰國,後來增加越南、緬甸、寮國、柬埔寨和東帝汶共10國。東協10國的經濟規模占全球在3%左右,2001年以來的經濟成長,大都在5%以上,對全球經濟成長的貢獻也大都維持在0.15個百分點左右,因此整體東協10國的經濟表現,絲毫不遜色於經濟大國(蔡依恬、葉華容、詹淑櫻,2014)。

根據觀光局觀光年報資料,民國90年馬來西亞、新加坡、印尼、菲律賓和泰國來台旅客人數只有267,035人,其中以新加坡96,777人為最多(圖**7-6**);106年來台旅客人數提升為1,726,545人,旅客人數成長5.46倍。東協10國人口有6億之多,加以近年經濟的表現,將會是我國入境觀光的重要

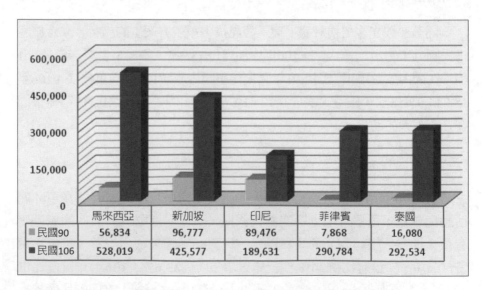

	馬來西亞	新加坡	印尼	菲律賓	泰國
民國90	56,834	96,777	89,476	7,868	16,080
民國106	528,019	425,577	189,631	290,784	292,534

圖7-6 民國90年和106年東協主要國家來台觀光人數變化

來源市場，這對於我國旅館業而言，是未來成長重要的來源。

(五)產業競爭益趨激烈

根據交通部觀光局資料顯示，至民國106年旅館家數4,015家；其中觀光旅館126家，一般旅館3,889家，相較於100年，旅館數增加731間，房間數增加87,386間。觀光旅館住用率106年是64.8%；一般旅館106年住用率47.55%，較103年高點減少6.6%。

面對來台旅客和國內旅遊市場成長趨緩，國內旅館大幅供給情況下，旅館供需失衡的現象恐會日益嚴重，如果再加上政治不確定因素的干擾，未來旅館的發展有其隱憂。

二、發展趨勢

(一)國際化

我國觀光旅館的國際化可從民國62年國際希爾頓酒店集團（Hilton）在台北設立希爾頓飯店開始。目前在台的國際連鎖系統主要有喜達屋集團、洲際酒店集團、雅高酒店集團、香格里拉酒店集團、王子大飯店集團、萬豪國際集團、君悅集團和文華東方集團（**圖7-7**），其中以加入喜達屋集團和洲際酒店集團飯店為較多。

民國101年台北大倉久和大飯店加入日本大倉集團；103年台北文華東方酒店加入文華東方酒店集團（Mandarin Oriental Hotel Group）。為提升接待國際旅客能力，業者積極加入國際連鎖組織，藉由引進國際連鎖組織之經營管理、專業理念及管理技術與人才，以增加國際客源，擴大市場規模，並提升我國觀光旅館服務品質、經營水準、國際知名度及產品行銷推廣，以利與國際接軌，加速了台灣旅館的經營朝向國際化邁進（交通部觀光局，2015）。

(二)連鎖多品牌化

隨著旅遊市場的成長，國內主要飯店集團，如晶華、國賓、六福、雲

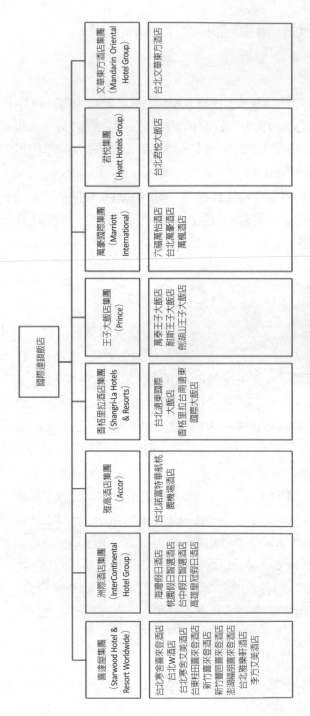

圖7-7 台灣主要參加國際連鎖集團之飯店

富達屋集團 (Starwood Hotel & Resort Worldwide)	洲際酒店集團 (InterContinental Hotel Group)	雅高酒店集團 (Accor)	香格里拉酒店集團 (Shangri-La Hotels & Resorts)	王子大飯店集團 (Prince)	萬豪國際集團 (Marriott International)	君悅集團 (Hyatt Hotels Group)	文華東方酒店集團 (Mandarin Oriental Hotel Group)
台北寒舍喜來登酒店 台北W酒店 台北寒舍艾美酒店 台東桂田喜來登酒店 新竹喜來登酒店 新竹豐邑喜來登酒店 澎湖福朋喜來登酒店 台北雅樂軒酒店 李方艾美酒店	海灣假日酒店 桃園假日智選酒店 台中假日智選酒店 高雄星冠假日酒店	台北諾富特華航桃 園機場酒店	台北遠東國際 大飯店 香格里拉台南遠東 國際大飯店	萬泰王子大飯店 耐斯王子大飯店 劍湖山王子大飯店	六福萬怡酒店 台北萬豪酒店 萬楓酒店	台北君悅大飯店	台北文華東方酒店

郎觀光、福容飯店、華泰、國泰商旅、台北商旅、瑞石旅館事業等，均朝樣多品牌的方式發展（**表7-11**），經由不同品牌旅館市場定位，爭取不同市場消費客群，擴大市場營運規模，強化市場競爭力。

表7-11　台灣主要飯店集團之飯店品牌

飯店集團	飯店品牌
晶華國際酒店集團	晶華、Regent麗晶、晶英、Just Sleep捷絲旅
雲郎觀光集團	君品、雲品、翰品、兆品、中信
國賓飯店集團	國賓、amba
福容飯店集團	福容、A maz Inn美棧
寒舍餐飲集團	台北喜來登飯店、寒舍艾美酒店、寒舍艾麗酒店
華泰大飯店集團	華泰王子大飯店、華泰瑞苑、華泰瑞舍、闊旅館Hotel Quote
國泰商旅	Cozzi和逸酒店、Madison台北慕軒
台北旅店	喜瑞、新驛、新尚、丹迪
福泰飯店連鎖	福泰商旅、桔子商旅
六福旅遊集團	六福客棧、六福莊、六福居、萬怡酒店
瑞石旅館事業集團	創意時尚飯店、奇異果快捷飯店、哈密瓜時尚旅店

資料來源：本書整理。

(三)多元化

隨著週休二日的施行以及來台旅客大量的成長，讓國內旅館業呈現多元的發展。國際化品牌旅館和本土化品牌旅館在市場相互競爭與成長；高房價商務型旅館和經濟型背包客旅館提供不同消費族群選擇；都會型旅館和城鄉型旅館提供旅館不同消費體驗。

(四)科技化

旅館業是一傳統產業，經由資訊科技的導入，可以提高服務品質、顧客滿意度以及營運績效，對於旅館競爭力提升與追求成長是關鍵的重要因素。雲郎觀光集團旗下之雲品酒店投資七千萬於資訊科技，建造一智慧型飯店營運模式。雲品飯店首創RFID門鎖系統應用、虛擬管家平台以及IP Phone觸控服務，透過IP Phone觸控螢幕，房客能設定房間內溫度、燈光明

亮度和房門開關等各式各樣的自動化房控系統。經由智慧型飯店的建立，提升住宿房客的體驗價值，進而提升品牌忠誠度。

華泰大飯店於民國97年首先導入ERP系統於旅館的經營管理，經由ERP系統的建構可將後端的採購系統和前端營運資訊系統加以整合，提供資訊供管理者擬定營運策略之用。ERP系統的建置對於旅館營運成本的掌控有很大助益，進而可以提高旅館的獲利。

(五)集中化

在我國的旅館業中，從住宿人數觀察，超過八成以上人數住宿於一般旅館；國際觀光旅館住宿人數比例則由民國99年的20.08%，下滑至106年的15.43%；一般觀光旅館住宿人數比例大致維持在4%左右。由旅館住宿人數結構可以察覺，一般旅館是國內主要接待國外旅客與國人住宿的場所，這與過去一般我們認為觀光旅館是接待觀光客的主要場所，有明顯的認知差異。

旅館住宿人數集中於一般旅館，對於國際觀光旅館的發展可能會有影響。未來國際觀光旅館房價可能會往高價發展，以及餐飲部門會是國際觀光旅館的發展重心。

(六)主題化

在國內最常見的旅館類型是商務旅館和渡假旅館。近年隨著旅遊風氣盛行以及生活型態的轉變，旅館業出現主題化的新風潮，創造旅館營運特色，滿足特定消費族群的需求。墾丁悠活渡假村於民國97年和98年分別成立「兒童旅館」和「單車旅館」兩座主題化旅館。99年以動物、生態為主題的關西六福莊生態渡假旅館開幕。103年以文創、藝術為主題的台中紅點文旅，跳脫傳統旅館設計模式，大膽在飯店中擺設一座兩層樓高的金屬溜滑梯，104年被英國《每日郵報》譽為全球最好玩的飯店。高雄也有以樹為主題的樹屋旅店，南投有妖怪村主題飯店，台北有一以城堡外觀設計的主題飯店——莎多堡飯店。以健康、休閒與深度人文為主題的北投老爺酒店，以及以國際會議為主的台北萬怡酒店。另外，綠建築和綠色環保也是未來飯店發展的重要主題。

Chapter 8

餐飲業

- 餐飲業定義與分類
- 餐飲業商品構成要素
- 餐飲業特性
- 餐飲業發展歷程
- 餐飲業現況
- 餐飲業發展趨勢

餐飲是日常生活中重要的一部分。在傳統的農業社會中，餐食大都是家庭自己料理，除了參加婚喪喜慶的聚餐外，較少有機會到外面餐廳用餐，因此這時期餐飲業的發展較爲困難。隨著工商業的發展，人們爲了工作、求學離開家鄉，移居城市，已婚婦女爲了經濟因素投入職場工作，降低人們在家「內食」的次數，外食逐漸成爲國人三餐的重要選項，餐飲業也找到成長的動力來源。近年來台旅客大幅成長，對於餐飲市場的擴張有很大的助益，但國內人口畢竟只有2,300萬之多，市場胃納終有其極限。因此，爲追求餐飲業的永續發展，國際化是未來重要的方向。

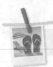 第一節　餐飲業定義與分類

一、定義

餐飲業（Food and Beverage Industry）就字義上而言，係指提供餐食和飲料相關服務之營利事業。

依據「中華民國行業標準分類」將餐飲業定義爲：從事調理餐食或飲料供立即食用或飲用之行業；餐飲外帶外送、餐飲承包等亦歸入本類。

二、分類

(一)稅務行業標準分類

我國稅務行業標準分類係參照聯合國「國際行業標準分類」（International Standard Industrial Classification of All Economic Activities, ISIC）架構，並適切反映國內經濟發展趨勢及產業結構變遷而加以修正訂定。依據中華民國稅務行業標準分類第八次修訂（民國106年）版本，餐飲業主要分成餐食業、外燴及團膳承包業和飲料業三大業別（**圖8-1**）。

圖8-1 我國餐飲業的分類

資料米源：財政部「中華民國稅務行業標準分類」第八次修訂，民國106年8月。

◆**餐食業**

從事調理餐食供立即食用之商店及攤販：

1.餐館：從事調理餐食供立即食用之商店；便當、披薩、漢堡等餐食外帶外送店亦歸入本類。

　(1)早餐店：包括提供顧客內用或外帶之餐點服務，並以三明治、漢堡等西式早點或饅頭、燒餅、飯糰、豆米漿等中式早點或其他各類型早點為主要商品之商店。

　(2)便當、自助餐：包括以便當、餐盒等固定菜餚或以自助型式提供顧客選取菜餚，供顧客於店內食用或外帶（外送）之商店，顧客多於進食前付帳，產品價格平價。

　(3)麵店、小吃店：包括提供各種傳統麵（米）食、道地小吃等，供顧客於店內食用或外帶之商店，產品價格低廉，店內多為座位有

限，繁忙時間需與他人共用餐桌。亦包括粥品店。

(4)連鎖速食店：包括以連鎖方式經營，提供櫃檯式的自助或半自助的快速出餐等服務，供顧客於店內食用或外帶，具有簡單有限的菜單，產品價位大眾化，同時有標準化的生產技術。

(5)餐館、餐廳：包括各式本國及異國料理餐廳，主要以供應食物和飲品供現場立即食用之商店，多為顧客入座後點菜，由服務人員送上菜餚。

(6)有娛樂節目餐廳：不包括酒家、歌廳、舞廳。

(7)吃到飽餐廳：包括無限量供應餐點，顧客可自行取用或點菜且消費價格按人數（依年齡或用餐時段等標準）定額收費之各式吃到飽餐廳。

2.餐食攤販：從事調理餐食供立即食用之固定或流動攤販，包括麵攤、小吃攤、快餐車等。

◆外燴及團膳承包業

從事承包客戶於指定地點辦理運動會、會議及婚宴等類似活動之外燴餐飲服務；或專為學校、醫院、工廠、公司企業等團體提供餐飲服務之行業；承包飛機或火車等運輸工具上之餐飲服務亦歸入本類。

1.外燴（辦桌）承包。

2.團膳承包：包括員工、學生等團體膳食承包。

3.學校營養午餐供應：包括專營學校委託辦理學生餐點，且該等餐點之銷售價格受教育主管機關監督或由教育主管機關全額編列預算支應（即免費營養午餐）之餐飲服務。

4.其他外燴及團膳承包：包括交通運輸工具上之餐飲承包服務（如飛機空中餐點承包）、月子中心月子餐、彌月油飯承包等。

◆飲料業

從事調理飲料供立即飲用之商店及攤販：

1.飲料店：從事調理飲料供立即飲用之商店；冰果店亦歸入本類。

(1)冰果店、冷（熱）飲店：包括豆花店和冰淇淋店等。

(2)咖啡館：不包括提供餐食爲主之咖啡館（廳）和有提供侍者陪伴之咖啡館（廳）。

(3)茶藝館：不包括提供餐食爲主之茶藝館（茶室）和有提供侍者陪伴之茶藝館（茶室）。

(4)飲酒店：不包括有提供侍者陪伴之飲酒店。

2.飲料攤販：從事調理飲料供立即飲用之固定或流動攤販，包括冷飲攤、行動咖啡車等。

(二)服務方式分類

餐飲業中的餐廳依服務方式可分爲餐桌服務的餐廳、櫃檯服務的餐廳、自助餐服務的餐廳和其他供食服務的餐廳等四種服務方式（蘇芳基，2011）：

◆餐桌服務的餐廳（table-service restaurant）

餐桌服務的餐廳，又稱爲全套服務餐廳（full-service restaurant）。此類型餐廳供食方式，均依客人需求來點菜，再由專業服務人員送至餐桌給客人，較高級餐廳則兼採旁桌服務。

◆櫃檯服務的餐廳（counter-service restaurant）

櫃檯服務之餐廳，均設有開放式廚房，其前方擺設服務檯，直接將烹調好之食品，由此服務檯送給客人。

◆自助餐服務的餐廳（self-service restaurant）

自助式的餐廳，通常係將各式菜餚準備好，分別放置於長條桌上，並加以裝飾華麗動人，由客人手持餐盤，選擇自己所喜愛的餐食。自助餐服務方式創始於美國，其型態可分爲兩種，一種是速簡的自助餐廳（cafeteria），另一種是歐式自助餐廳（buffet）。

◆其他供食服務的餐廳（others）

自動販賣機式的餐廳、自動化餐廳、汽車餐廳、得來速、外送服務。

(三)經營方式分類

◆獨立經營

獨立經營係指個人或數人合資經營之方式。此經營方式獨立自主，較能快速因應市場變化而調整營運方針。但也因為獨立經營，資金和人力有限，市場知名度和品牌建立需要較長時間，市場競爭壓力大，存活率較低。

◆連鎖經營

連鎖經營的型式，概可分為直營連鎖（regular chain company owned）和加盟連鎖（franchising）（蘇芳基，2011）。直營連鎖，顧名思義，就是指餐飲業者經營二家以上之直營店，使用共同的商標，銷售相同的產品。直營店的經營權和所有權皆屬於連鎖總公司所有。加盟連鎖是指加盟店支付一筆加盟金、權利金等費用，取得連鎖總公司之產品銷售權，並可以使用連鎖公司之品牌商標、產品服務、廣告行銷和業務執行等相關事務。

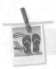

第二節　餐飲業商品構成要素

餐飲業商品構成要素，薛明敏（1990）認為有四種構成要素（**圖8-2**）：

一、支援設施（supporting facilities）

例如：建築、裝潢、設備、餐具、布巾以及其他物品等。這些項目僅止於租用或借貸性質，是餐飲業的支援體。

圖8-2　餐飲業商品構成要素

二、促成貨品（facilitating goods）

例如：餐點、餐飲，以及諸如火柴、紙巾等客用消耗品。這些項目完全由客人消費掉，是餐飲業所出售的實質貨品。但是若強調餐飲業是服務業時，這些項目僅是促成這種服務業存在的貨品而已。

三、外顯服務（explicit services）

例如：色香味、清潔、衛生、氣氛以及人的服務等。這些項目都可由人的五官來認知，是故具有感官效益。

四、內隱服務（implicit services）

例如：舒適、方便、身分以及幸福感等。這些項目都是心裡的感覺，是故具有心理效益。

由上可以清楚瞭解到，餐飲業產品包含有形的商品以及無形的服務。

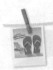 ## 第三節　餐飲業特性

餐飲業的特性可以從經營特性、產業特性和經濟特性三方面加以說明（圖8-3）：

一、經營特性

(一)服務性

服務是餐飲業重要的特徵，服務內容包含外顯服務與內隱服務，經由人員親切、熱誠、及時與貼心的服務，可以有效提升顧客的體驗價值，創造顧客忠誠度。

圖8-3　餐飲業的特性

(二)公共性

餐飲業是提供公眾用餐的地方，每日會有大量人群進出店家，是群眾聚集的公共場所，因此對於公共安全與衛生要特別小心與注意。

(三)綜合性

餐飲業除了供應餐食與飲料之外，還提供書報雜誌、電腦、無線網路、會議室、親子遊戲室、閱讀區等設施，擴展餐飲服務的內涵，滿足不同消費客群的需求。

(四)地域性

餐飲業設置地點與營運績效有很大的關聯。人口集中、捷運站以及車流量大的地點，通常會有較多消費人潮出現，對於餐飲業的集客有很大的助益。近年由於生活型態的改變，外食消費族群的快速增加，餐飲業是否有足夠的停車空間，也是影響民眾用餐選擇的重要因素。

(五)不可觸知性

一般商店銷售的3C產品、服飾、書報雜誌或汽車，消費者大都可以經由試用或試穿瞭解商品的規格大小、品質與特性，再決定是否購買消費。然而餐飲業在你還沒離開店家之前，是無法完全瞭解產品的內容以及服務的品質。餐飲業的不可觸知性提高了消費者知覺風險，如何有效降低則有賴於經營者長期口碑的建立以及增加產品的資訊。

(六)不可儲存性

餐飲業每日開店營業時，有些食材、原料會在客人尚未進入店內用餐之前調理烹煮完畢，等待客人點餐食用，如自助餐廳。如果這些餐食當天未銷售完畢，則無法留存到隔日再銷售，對於業者經營成本是一大負擔。

二、產業特性

(一)薪資偏低

餐飲業是一勞力性的事業,工作時間長,體力負荷大,但薪資普遍不高。薪資不高主要是勞動市場有大量可供僱用的人力,勞動力供給無虞,業者無須支付較高薪資即可找到所需人力,這是薪資無法提高的主因。

(二)流動率高

餐飲業由於工作環境特性與薪資待遇不高,造成員工流動率偏高,這對於餐飲業經營者維持穩定的服務水準與品質會有影響。

(三)季節性

餐飲業屬於基本民生需求行業,理論上應沒有淡季旺季之分。但由於公司行號的年終尾牙、學校畢業季的謝師宴、暑假的旅遊人潮以及春節長假效應,都會造成餐飲營運高峰,形成明顯的旺季。餐飲業的季節性對於業者人力資源的運用造成很大的困擾。

(四)難以標準化

工業產品最大的特徵就是產品標準化,產品的外觀、形狀和甚至品質都極盡的相同。餐飲業的產品很難達到標準化的要求,從食材的挑選、處理到最後的烹調,這中間過程充滿許多不確定的因素,因此消費者最後所食用的餐食口味與品質,很難要求每次都一樣。

(五)顧客集中性

餐飲業營業的時間很長,但民眾消費用餐的時間經常會集中於某些時段,如早上7點至9點,午間12點至下午2點,晚上6點至9點。顧客集中化使得店家在極短時間內湧入大量人潮,業者如何維持現場用餐秩序和服務品

質,都是一項艱難的挑戰。

(六)易複製

餐飲業是一容易複製的事業。隨著生產流程與配方研發的標準化,以及中央工廠和物流中心的建立,讓餐飲產品可以大量複製生產,快速送達各地區銷售。餐飲的易複製性對於加盟連鎖推展有很的助益。

(七)毛利率高

餐飲業是一毛利率高的事業。毛利率是毛利占營業收入的百分比:毛利等於營業收入減去營業成本。國內知名上市櫃餐飲公司如王品、F-美食和瓦城,民國103年毛利率分為51.1%、56.3%和51.5%,毛利率均超過50%。

三、經濟特性

(一)需求缺乏彈性

餐飲需求屬於日常生活基本的需求,產品價格的變動,對餐飲需求量影響不會很大,亦即餐飲需求價格彈性小於一。

(二)所得彈性小於一

所得彈性旨在衡量所得變動對需求量影響的程度。外食已成為國人主要的飲食型態,當所得增加時,民眾不會花費更多的支出在餐飲方面,會將所得用於其他的商品支出。餐飲消費的所得彈性小於一。

(三)受景氣循環影響

餐飲業和其他行業一樣,營業收入會受到景氣循環的影響。雖然民眾日常三餐是餐飲業的重要收入來源,受景氣循環影響較小,但公司行號與社團法人的餐會以及旅遊的餐飲支出,都會受到明顯景氣循環的影響。整

體而言，餐飲業的營運表現會隨著景氣循環而變動。

(四)商品售價易受生產因素價格影響

餐飲業的營業支出項目中，原材物料及燃料耗用支出約占總支出的一半（經濟部統計處，2014），生產因素的價格上漲，會導致餐飲業營運成本的增加，營業利潤嚴重受到影響。因此，業者為維持一定的營業利潤，會將生產要素價格上漲反應在產品的售價上。

(五)產品差異化

餐飲業會因食材處理、烹調方式、人員服務、建築設備裝潢與地點的不同而呈現明顯的差異。

第四節　餐飲業發展歷程

民以食為天，餐飲是人類生活中基本的需求，也是文化組成中重要的一部分。陳厚耕（2014）將台灣餐飲業發展分為形成期（1985～1979年）、成長期（1980～1999年）和成熟期（2000～2014年）三個時期。本書以陳厚耕各時期餐飲經營的型態予以分期，並加入近年餐飲和百貨公司、量販店異業結盟，共四個時期：

一、獨立經營時期（1895～1979年）

台灣早期餐飲的水準不高。明末清初鄭成功將荷蘭人趕出台灣，駐守台灣時，將福建菜引進了台灣。甲午戰爭，中日簽訂馬關條約，將台灣割讓給日本，此時日本的飲食料理方式傳入台灣。民國前17年台南度小月擔仔麵開設。38年國民政府來到台灣，大陸各地的飲食料理，如川菜、湘菜、粵菜、江浙菜、北京菜等，也傳入國內，進而與台灣飲食相互結合。

民國47年鼎泰豐創立，61年由原來的調油行轉型經營小籠包和麵點

生意，黃金18摺小籠包是店中的招牌，馳名國內外，82年鼎泰豐榮獲《紐約時報》評選為全球十大特色餐廳之一。民國63年本土炸雞店頂呱呱炸雞於台北市西門町店誕生。64年高雄海霸王餐廳成立。66年欣葉餐廳成立，是國內第一家將台灣筵席菜帶入台菜的餐廳。92年欣葉餐廳與華航空廚合作，經由亞洲到歐洲航線，將台菜的精髓帶到世界各地。這個時期國內餐飲業是以台菜料理為主，經營方式大都以獨立經營為最多。

二、連鎖經營時期（1980～1999年）

民國69年以後，台灣的經濟改革成效顯著，加上西風東漸，歐美講求生活及品質管理的觀念漸漸影響國人的經營及消費方式，強調衛生、講究服務、注重品質、增加氣氛、提高休閒服務等，除了成為餐飲業者滿足顧客的基本需求外，亦是決定產業競爭的重要因素（陳厚耕，2014）。在這個階段台灣餐飲業開始注重品牌的建立，並以授權或直營方式擴大經營規模；因此具特色餐飲商品開發，標準化作業流程的建置、複製與管理，一致性的品質要求，以及品牌的經營與維護，為業者所重視的要項（周勝方，2010）。

這個時期是國內餐飲進入連鎖加盟時期，民國71年日本芳鄰餐廳進入國內，展店家數最多達19家之多，後來轉型為加州風洋食館。73年美國知名連鎖店麥當勞進入我餐飲市場，以品質Q（Quality）、服務S（Service）、衛生C（Cleanliness）和價值V（Value）為其經營理念，對國業者帶來不小衝擊與啟發。是年，台灣第一家台式料理速食餐廳三商巧福成立，是我國知名牛肉麵連鎖店；鬥牛士同年於台北市長安東路成立第一家牛排專賣店。74年溫娣漢堡、肯德基和龐德羅莎進入國內市場。84年貴族世家成立。85年爭鮮迴轉壽司成立。87年統一星巴克咖啡在台北市天母開幕。

民國70年國內餐飲業家數15,969家，平均每家營業額是143.6萬元；88年餐飲業家數49,645家，每家平均營業額543.2萬元，較70年成長2.78倍。

三、多品牌和集團化時期（2000～2011年）

　　這個時期企業經營型態開始走向多品牌和集團化趨勢（陳厚耕，2014）。由**表8-1**資料顯示，國內目前主要餐飲集團有王品、瓦城泰統、F-美食、六角國際、爭鮮、大品、鼎王、乾杯、東元和統一食品等，其所擁有的品牌眾多，其中以王品和東元集團品牌數最多。

　　民國92年85度C成立，93年第一家直營店在新北市永和開幕，以「五星級饗宴，平價化體驗」成功將「咖啡、蛋糕與烘培」的組合在國內外銷售。六角國際成立於93年，旗下有日出茶太、仙Q甜品、La Kaffa、銀座杏子日式豬排等四個品牌，日出茶太是集團主要收入來源，珍珠奶茶是其主要商品。

　　民國89年國內餐飲業家數52,993家，平均營業額是561.3萬元；100年餐飲業家數106,287家，每家平均營業額358.4萬元，較89年衰退36.2%。

表8-1　我國餐飲業業者主要餐飲品牌

廠商	餐飲品牌	合計
王品集團	王品牛排、夏慕尼、藝奇ikki、原燒、西堤牛排、陶板屋、聚鍋、品田牧場、舒果、石二鍋、花隱日本料理（中國）、LAMU慕新香榭鐵板料理（中國）、hot 7新鐵板料理、ita義塔、PUTIEN莆田、鵝夫人（中國）、Cook BEEF酷必牛排飯、麻佬大川味麻辣燙、乍牛、沐越、青花驕、12MINI、舞漁（中國）和三哇造面（中國）、Su/food歐陸輕食、享鴨、丰禾日麗、樂越	28
瓦城泰統集團	瓦城泰國料理、非常泰、1010湘、大心新泰式麵食、十食湘BISTRO（中國）、Eggs'n Things、時時香RICE BAR	7
美食達人集團	85度C（中國、澳洲、台灣、美國）、這一鍋（台灣和中國）、燒肉同話、這一小鍋	4
雅茗天地集團	仙蹤林、快樂檸檬、游香食樂、alma（中國）、茶閣裡的貓眼石（中國）、喝嘛（中國）、RBTea	7
六角國際	日出茶太（關島、英國、法國、美國、澳洲、菲律賓、斐濟、馬爾地夫、印尼、阿曼、加拿大、哥倫比亞、比利時、義大利、瑞典）、仙Q冰菓室、六角咖啡、烘焙密碼、杏子日式豬排、段純貞牛肉麵（台灣、中國）、大阪王將、春上布丁蛋糕、英格莉莉、茶時光	10

（續）表8-1　我國餐飲業業者主要餐飲品牌

廠商	餐飲品牌	合計
爭鮮股份有限公司	爭鮮迴轉壽司、爭鮮日式火鍋、迴轉回鍋、迴轉燒肉、定食8、點心道	6
大品餐飲集團	聚粵軒、新港茶餐廳、麵屋武藏、東京山本漢堡排	4
乾杯餐飲集團	乾杯、老乾杯（我國和中國）、八兵衛、季月鐵板懷石料理、黑毛屋、本場香川宮武讚岐烏龍麵、KUA'AINA	7
墨力國際集團	喬治派克、牧島燒肉、查查路、樂昂、澄川黃鶴洞銅盤烤肉、江原慶白菜、麻三里、雞肉男雞排專賣店、鹿谷製茶、佳佳正木瓜牛奶、一芳水果茶（我國、中國、加拿大、越南、菲律賓）	11
漢來美食	漢來翠園小館、漢來海港自助餐廳、漢來蔬食、翠園粵菜餐廳／漢來軒、漢來名人坊、紅陶／漢來上海湯包	6
東元集團	摩斯漢堡、樂雅樂、小高玉迴轉壽司、高樂鐵板料理、餡老滿、樂利、Miss Croissant、ABCCooking Studio、MaidoOokini食堂、HAMURA創意料理、UMAYA驛站餐廳、La Dolce Vita、DolcePark、羽村懷石料理、串家物語	15
大成餐飲有限公司	鼎泰豐（中國）、勝博殿豬排店、PECK、意曼多精品咖啡（illy）、丹尼斯小廚、欣葉（中國）、中一排骨、度小月、杵屋丼丼亭、龍涎居、香港檀島茶餐廳	11
統一	統一星巴克、酷聖石冰淇淋、Mister Donut、21世紀風味館、聖娜多堡	5
全家便利商店	大戶屋、VOLKS沃克牛排館	2
50嵐	KOI（新加坡、越南、緬甸、柬埔寨、馬來西亞、菲律賓）	1
億可國際	CoCo都可（台灣、美國、加拿大、韓國、南非、泰國、印尼、越南、菲律賓、英國和澳洲）	1
貢茶國際	貢茶（台灣、紐西蘭、澳洲、中國、香港、澳門、新加坡、印尼、汶萊、越南、美國和加拿大）	1

資料來源：修改自陳厚耕（2018）。〈我國餐飲業景氣現況與發展趨勢〉。台灣經濟研究院。

四、異業結盟時期（2012年迄今）

民國101年國內百貨公司美食街出現了重要的變化，遠東百貨將板橋與台中大遠百的美食街，交給新加坡商——大食代餐飲公司承包，打破過去美食街是百貨公司附屬產品概念，大食代成為第一家進駐百貨公司美食街的專業餐飲團隊，從此美食街就像女裝、男裝、珠寶等類別，成為百貨

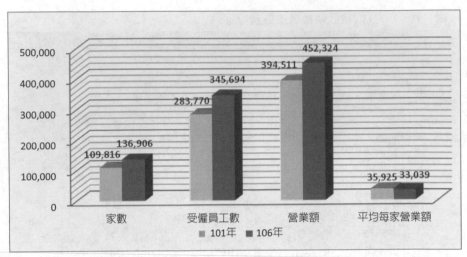

註：營業額單位百萬，平均每家營業額單位百元。

圖8-4　民國101年和106年餐飲業家數、受僱員工數和營業額

商場裡一項專門業種（陳彥淳，2013）。隨著電子商務的快速發展。對於傳統百貨零售的銷售業績產生很大的威脅與衝擊，百貨公司引入餐飲如同「魚幫水，水幫魚」一般，互蒙其利，共榮成長，目前餐飲已成為百貨公司重要的營收來源。

民國104年中國海底撈火鍋來台展店，106年日本一蘭拉麵來台展店。民國101年國內餐飲業家數109,816家（**圖8-4**），平均每家營業額是359.2萬元；106年餐飲業家數136,906家，平均每家營業額330.3萬元，較101年衰退8.0%。

百貨公司引入餐飲如同「魚幫水，水幫魚」一般，互蒙其利，共榮成長

第五節　餐飲業現況

一、營業額

民國106年我國餐飲業營業額是4,523.2億元（**表8-2**），較105年營業額成長2.94%。餐館業營業額3,828.5億元，占比84.6%，飲料店營業額509.4億元，占比11.3%，其他餐飲業185.2億元，占比4.1%。觀察**表8-2**可以發現，近年餐飲業仍處於成長的階段，這可能與家庭外食支出和來台旅客成長有關。

二、家數

民國106年國內餐飲業有136,906家（**表8-2**），較105年家數成長4.79%。餐館業家數103,969家，占比75.9%，飲料店業21,346家，占比15.6%，其他餐飲業11,591家，占比8.5%。

表8-2　民國101至106年我國餐飲業營業額與家數　　　單位：百萬元、家

年	餐飲業		餐館業		飲料店業		其他餐飲業	
	營業額¹	家數²	營業額	家數	營業額	家數	營業額	家數
101年	394,511	109,816	335,998	82,201	41,632	14,985	16,880	12,630
102年	400,699	113,413	338,352	85,135	44,974	15,886	17,373	12,392
103年	412,940	117,307	349,208	88,579	45,873	16,836	17,859	11,892
104年	424,065	124,124	358,708	94,177	47,296	18,363	18,061	11,584
105年	439,409	130,651	371,992	98,927	49,125	20,121	18,292	11,603
106年	452,324	136,906	382,855	103,969	50,942	21,346	18,526	11,591

資料來源：1.經濟部統計處統計，批發、零售及餐飲業統計調查，https://dmz26.moea.gov.tw/GMWeb/investigate/InvestigateEA.aspx。檢索日期：民國107年10月10日。

2.財政部財政統計資料庫查詢，http://web02.mof.gov.tw/njswww/WebProxy.aspx?sys=100&funid=defjspf2。查詢日期：民國107年10月10日。

就餐飲業營運據點分布觀察，民國106年北部地區有58,807家餐飲業，占比42.95%（**表8-3**），中部地區餐飲業30,879家，占比22.55%，南部地區餐飲業40,947家，占比29.91%，東部地區4,813家，占比3.52%，離島地區餐

表8-3 民國106年餐飲業營運據點區域分布概況　　　　　　　　單位：家、%

地區 業別	北部地區		中部地區		南部地區		東部地區		離島地區		總計
	家數	比重	家數	比重	家數	比重	家數	比重	家數	比重	家數
餐飲業	58,807	42.95	30,879	22.55	40,947	29.91	4,813	3.52	1,460	1.07	136,906
餐館業	47,007	45.21	23,653	22.75	28,464	27.38	3,716	3.57	1,129	1.09	103,969
早餐店	6,466	42.95	3,474	23.08	4,404	29.26	622	4.13	87	0.58	15,053
便當、自助餐	2,160	34.39	1,716	27.32	2,152	34.26	194	3.09	59	0.94	6,281
麵店、小吃店	20,428	40.84	12,235	24.46	14,828	29.64	1976	3.95	557	1.11	50,024
連鎖速食店	1,018	54.47	393	21.03	404	21.62	40	2.14	14	0.75	1,869
餐館	16,853	55.2	5,781	18.93	6,604	21.63	881	2.89	412	1.35	30,531
有娛樂節目餐廳	22	66.67	1	3.03	10	30.3	0	0	0	0	33
吃到飽餐廳	60	33.71	53	29.78	62	34.83	3	1.69	0	0	178
飲料店業	7,405	34.69	4,847	22.71	8,230	38.56	578	2.71	286	1.34	21,346
冰果店、冷（熱）飲店	5,172	30.08	4,171	24.25	7,152	41.59	465	2.7	237	1.38	17,197
咖啡館	1,762	55.11	543	16.98	764	23.9	95	2.97	33	1.03	3,197
茶藝館	184	59.74	71	23.05	39	12.66	12	3.9	2	0.65	308
酒精飲料店	287	44.57	62	9.63	275	42.7	6	0.93	14	2.17	644
攤販餐飲	3,426	37.48	1,759	19.24	3,487	38.15	443	4.85	26	0.28	9,141
餐食攤販	3,268	38.67	1,643	19.44	3,086	36.52	429	5.08	25	0.3	8,451
調理飲料攤販	158	22.9	116	16.81	401	58.12	14	2.03	1	0.14	690
其他餐飲業	969	39.55	620	25.31	766	31.27	76	3.1	19	0.78	2,450
外燴（辦桌）承辦	173	20.79	254	30.53	359	43.15	32	3.85	14	1.68	832
團膳供應	213	42.18	116	22.97	153	30.3	21	4.16	2	0.4	505
學校營養午餐供應	9	31.03	15	51.72	4	13.79	0	0	1	3.45	29
末分類其他餐飲	574	52.95	235	21.68	250	23.06	23	2.12	2	0.18	1,084

註：北部地區包含台北市、新北市、基隆市、宜蘭縣、桃園縣、新竹市、新竹縣。中部地區包含苗栗縣、台中市、南投縣、彰化縣、雲林縣。南部地區包含嘉義縣、嘉義市、台南市、高雄市、屏東縣。東部地區包含台東縣、花蓮縣。離島地區包含澎湖縣、金門縣、連江縣。

資料來源：整理自財政部財政統計資料庫查詢，http://web02.mof.gov.tw/njswww/WebProxy.aspx?sys=100&funid=defjspf2。查詢日期：民國107年10月10日。

飲業1,460家，占比1.07%。餐館業以北部地區占比45.21%為最多；飲料店業以南部地區占比38.56%最多；攤販餐飲以南部地區占比38.15%最多，其中調理飲料攤販有五成八的店家集中於南部地區；其他餐飲業以北部地區占比39.55%為最多。

民國106年餐飲業各種經營型態店家中，以麵店、小吃店50,024家為最多（**表8-3**）；餐館30,531家居次；冰果店、冷（熱）飲店17,197家第三；早餐店15,053家第四；餐食攤販8,451家，排第五。

不同經營型態的餐飲業，平均每家年營收以學校營養午餐供應商3,245.1萬元為最多（**圖8-5**），吃到飽餐廳2,434.4萬居次，連鎖速食店2,346.3萬元第三，團膳供應2,030.9萬第四，有娛樂節目餐廳2,005.6萬元第五。調理飲料攤販每家平均年營收95.5萬元，排名最後。

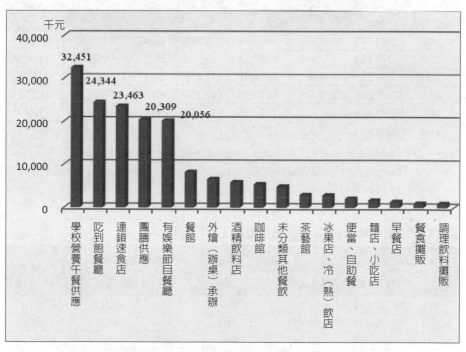

圖8-5　民國106年不同經營型態餐飲業平均每家年營業額

三、受僱員工人數與薪資

民國106年餐飲業受僱員工人數345,694人,男性受僱員工數148,398人,女性受僱員工數197,296人(**表8-4**),女性員工是男性員工的1.33倍。在薪資方面,106年餐館業每月平均薪資30,848元,男生每月平均薪資32,526元,女性每月平均薪資是29,484元(**表8-5**);其他餐飲業每月平均薪資39,700元,男生平均每月薪資41,701元,女生每月平均薪資38,592元。我國餐飲業受僱員工明顯女性員工數多於男性員工數;男性平均月薪高於女性平均月薪。

表8-4 民國101年至106年餐飲業受僱員工人數

年	總計	餐館業			其他餐飲業		
		小計	男	女	小計	男	女
101	283,770	230,350	99,774	130,576	53,420	18,162	35,258
102	295,126	237,349	104,264	133,085	57,777	19,808	37,969
103	309,285	246,567	109,091	137,476	62,718	22,787	39,931
104	321,103	255,306	113,099	142,207	65,797	24,225	41,572
105	331,879	262,652	117,795	144,857	69,227	25,780	43,447
106	345,694	273,822	122,777	151,045	71,872	25,621	46,251

資料來源:行政院主計總處,「薪資及生產力統計」資料查詢,網址http://win.dgbas.gov.tw/dgbas04/bc5/EarningAndProductivity/QueryPages/More.aspx。檢索時間:民國107年10月11日。

表8-5 民國101年至106年餐飲業受僱員工平均月薪

年	餐館業			其他餐飲業		
	平均月薪資	男	女	平均月薪資	男	女
101	27,494	29,249	26,154	36,165	41,185	33,579
102	28,033	30,194	26,340	35,871	40,218	33,603
103	29,256	30,847	27,995	36,809	40,097	34,933
104	30,444	31,915	29,275	37,245	40,770	35,190
105	30,217	31,646	29,054	38,308	41,373	36,489
106	30,848	32,526	29,484	39,700	41,701	38,592

資料來源:同**表8-4**。

四、進入率與退出率

　　餐飲業是服務業中流動率較高的事業。民國106年餐飲業受僱員工進入5.23%，退出率4.82%，流動率是5.03；其他餐飲業受僱員工進入率3.81%，退出率3.51%，其他餐飲業受僱員工的流動率是3.66%（**表8-6**）。同時期，服務業受僱員工的進入率是2.65%，退出率是2.48%，整體服務業受僱員工的流動平均是2.57%。

表8-6　民國101年至106年餐飲業受僱員工進入率、退出率與流動率 單位：%

年	餐館業			其他餐飲業		
	進入率	退出率	流動率	進入率	退出率	流動率
101	3.44	3.15	3.30	4.13	3.09	3.61
102	4.18	3.86	4.02	3.41	3.03	3.22
103	5.23	4.93	5.08	4.15	3.45	3.80
104	5.19	4.93	5.06	3.71	3.36	3.54
105	4.97	4.72	4.85	3.5	3.18	3.34
106	5.23	4.82	5.03	3.81	3.51	3.66

註：民國98年之後進入率與退出率以餐館業資料表示。
資料來源：同**表8-4**。

五、營業淨利與稅前純益率

　　民國104年餐飲業營業淨利是592億元（**表8-7**），其中餐館業的營業淨利是496億元，飲料店業79億元，其他餐飲業是16億元。餐飲業營業利益率14.0%，餐館業是13.8%，飲料店業16.8%，其他餐飲業營業利益率是9.1%。

表8-7　餐飲業營業淨利與稅前損益　　　　　　　　　　　　　　單位：億元、%

餐飲業	項目	101	102	103	104
餐館業	營業淨利	432	437	413	496
	營業利益率	12.9	12.9	11.8	13.8
飲料店業	營業淨利	61	66	63	79
	營業利益率	14.8	14.8	13.6	16.8
其他餐飲業	營業淨利	16	18	15	16
	營業利益率	9.7	10.2	8.2	9.1
餐飲業	營業淨利	510	522	490	592
	營業利益率	12.9	13	11.9	14

資料來源：「民國103年、105年商業經營實況調查報告」，經濟部。

六、連鎖餐飲業

　　民國104年我國餐飲業連鎖店總部家數905家（**表8-8**），較103年增加115家。連鎖店總店數31,038家，每四家餐飲業中就有一家屬於加盟連鎖店。連鎖餐飲業直營店近年呈現逐年成長，由99年5,287家增至104年7,811家，增幅47.73%；同時期，加盟店由24,010加減少為23,227家，減幅3.26%。此現象可能與國內餐飲業市場競爭激烈，連鎖店選擇加盟店日趨謹慎有關。近六年國內餐飲業家數成長21.53%，連鎖餐飲業總店數僅成長5.94%。

表8-8　我國餐飲連鎖店家數

年 類型	99	100	101	102	103	104
總部家數	526	557	624	706	790	905
平均店數	55.7	55.2	46.3	42.5	38.8	34.3
直營店	5,287	5,636	6,297	7,005	7,257	7,811
比重（%）	18.05	18.34	21.8	23.37	23.65	25.17
加盟店	24,010	25,095	22,583	22,969	23,429	23,227
比重（%）	81.95	81.66	78.2	76.63	76.35	74.83
總店數	29,297	30,731	28,880	29,974	30,686	31,038
餐飲業家數	102,129	106,287	109,816	113,413	117,307	124,124
比例（%）	28.69	28.91	26.3	26.43	26.16	25.01

資料來源：整理自台灣加盟店年鑑。

七、季節性

　　我國餐飲業每年的1月、2月、5月、7月、8月和12月是營運的旺季（圖**8-6**）。餐館業是餐飲業的主要核心事業，營運旺季是1月、2月、5月、7月、8月和12月；飲料店業營運旺季集中於每年5月至8月和12月；其他餐飲業營運旺季是4月至6月、10月和12月。每年4月、9月和11月是餐飲業營運淡季。

註：資料期間民國91年1月至106年12月。

圖8-6　台灣餐飲業季節性因素

第六節　餐飲業發展趨勢

一、產業環境

(一)外食

　　經濟成長、可支配所得提高、人口由鄉村往都會地區移動、社會結構與家庭結構變遷、小家庭增加與婦女就業人口逐年提升，帶動家庭外食消費支出明顯的增加。家庭外食消費市場的擴張，是餐飲業持續成長的主要動力來源（陳宗玄，2010）。根據行政院主計處家庭收支調查資料顯示，民國80年家庭用於外食消費支出金額1,068.0億元，91年外食支出超過3,000億元，106年家庭外食消費總支出是7,227.8億元，二十六年來家庭外食支出成長5.76倍，顯示未來外食市場的發展仍是影響餐飲業成長關鍵的因素。

(二)來台旅客

　　觀光業是台灣發展的新興產業。民國97年7月開放陸客來台觀光，開啟台灣觀光成長的密碼，來台旅客成年快速成長。97年來台旅客384.5萬人次，106年來台旅客人次1,073.9萬人次。來台旅客增加帶來龐大的餐飲商機（**圖8-7**），90年來台旅客旅館外餐飲支出是198.3億元，97年減為150.6億元，106年來台旅客旅館外餐飲支出大幅增加為711.2億元。

　　台灣位於東亞的中心，北邊有日本、韓國，南方有東協十國，西隔台灣海峽與中國大陸相望，周遭國家人口數20多億人，約占全球人口28%。面對如此有利於發展國際觀光的地理條件，相信未來台灣的觀光發展仍有很大的成長空間，這對於國內餐飲的持續發展有很大的助益。

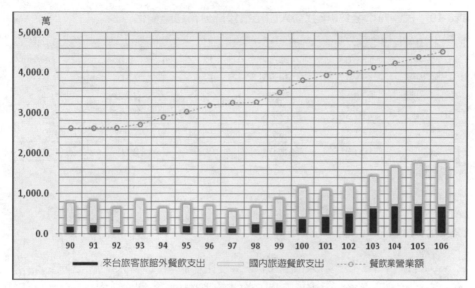

圖8-7　旅遊市場餐飲支出與餐飲業營業額

(三)人口結構

　　台灣人口由於育齡婦女低生育率，以及國人平均壽命的延長，少子化和老化已成為未來人口結構變化的兩大特徵。民國106年國內育齡婦女平均生育率是1.125，即平均每位育齡婦女一生所生嬰兒數是1人。國人平均壽命是80.4歲，男生平均壽命77.3歲，女生平均壽命83.7歲。

　　表8-10是民國70年至150年我國人口結構年齡分布趨勢，70年0～14歲人口占比是31.63%，110年人口占比降為12.22%，150年0～14歲人口占全部人口僅有8.67%；15～29歲人口70年占比是31.42%，150年占比減為11.02%。由**表8-10**中可以看到0～14歲和15～29歲人口占比減少速度相當驚人。同時期，65歲以上人口占比由4.41%增加為40.97%。人口結構改變對於餐飲業的發展是一大挑戰，如何面對逐漸衰退的年輕族群市場及開拓銀髮族消費市場，這些都是餐飲業未來所要面臨的問題。

表8-10　民國70年至150年我國人口結構年齡分布趨勢變化　　　單位：%

年齡	70年	90年	110年	130年	150年
0～14歲	31.63	20.81	12.22	9.85	8.67
15～29歲	31.42	24.95	17.6	12.64	11.02
30～49歲	21.68	32.76	30.65	23.22	20.47
50～64歲	10.86	12.68	22.59	23.19	18.87
65歲以上	4.41	8.81	16.94	31.1	40.97
合計	100.0	100.0	100.0	100.0	100.0

資料來源：本書整理。

(四)單人經濟

　　大前研一在《一個人的經濟》一書中，揭露一個人的經濟時代的來臨。書中提到日本在2010年一個人的家庭將突破1,500萬戶，占日本總戶數的三成以上，顯示一個人經濟的商機充滿無限的想像。在國內，根據行政院主計處人口及住宅普查資料顯示，民國89年家庭總戶數是668.2萬戶，單人家庭占比21.5%；99年家庭總戶數793.7萬戶，單人家庭占比22.0%。隨著生活型態與人口結構的改變，一個人的消費市場商機應會逐漸地擴展，對於餐飲業而言，這是一種新型態的市場，餐飲業者應審慎樂觀迎接此市場的來臨，提早布局規劃一個人的餐飲消費經營模式，開創市場新商機。

(五)便利超商鮮食的崛起

　　便利超商屬於零售業，但其積極布局搶攻外食市場，對於餐飲業市場的擴張也會有所影響。2014年國內三大超商7-11、FamilyMart和Hi-Life家數分為5,025家、2,935家1,296家。便利超商以多樣化的便當、三明治、飯糰、關東煮、燴飯、涼麵、義大利麵、沙拉、配菜類等鮮食以及冷凍微波即時食品，切入早餐、午餐甚至晚餐的市場。根據統計，2014年7-11和FamilyMart兩大超商鮮食商機將達650億元，由此可見未來餐飲業最大的競爭者是便利超商。

(六)消費潮

　　經濟學需求理論認為人口是影響需求的重要因素，亦即人口數與需求呈現正向關係，人口數越多需求越大，人口數越少需求越小。鄧特二世在《2014-2019經濟大懸崖》一書中，提出「消費潮」（spending wave）指標，用於預測國家未來經濟的發展情況。消費潮指標是以每年出生人數作為基準，將時間軸往後挪移若干年，就可成為經濟發展的領先指標。鄧特二世指出台灣個人消費支出的高點約在47歲，本書認為55歲較為適宜。因此將每年出生人數往後挪移五十五年，就成為台灣消費潮指標，如**圖8-8**所示。由圖中可清楚看到台灣消費有兩個高峰時期，一是民國106～107年，另一高峰期出現在民國120～123年。**圖8-8**中顯示台灣的消費會在108年之後進入衰退，直到120年消費將會出現短暫的反彈，再來就呈現長期走下坡。

　　台灣目前餐飲業正值蓬勃發展，展望未來仍不可忽略消費潮可能帶來的衝擊。

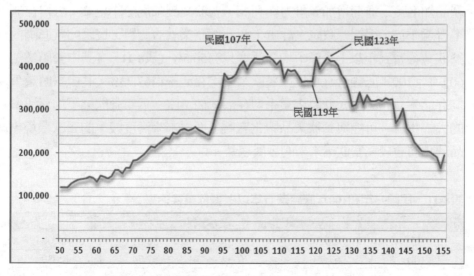

圖8-8　台灣消費潮指標（落後出生年五十五年）

二、發展趨勢

(一)連鎖化

因餐飲業進入門檻低，造成同業競爭相當激烈，而近年來的異業競爭，更加深化台灣餐飲業「進入快、成長高、存活低」的特質。而連鎖化發展，可降低獨立創業或單店經營的風險性，克服存續期短的困境。根據中華徵信所的統計資料顯現，我國前20大餐飲業中，有一半以上的業者其經營方式是採連鎖經營。除了連鎖化之外，也透過異業或同業的策略聯盟，共同開發市場，以提高市場占有率，如餐飲業與休閒產業的結合等（林嘉慧，2011）。

(二)品牌化

在競爭激烈的餐飲市場中，品牌建立可以有效提升產品形象，提高產品知名度，進而增加競爭力與利潤。餐飲業大都屬於小企業，公司存活率普遍不高，根據行政院主計處工商及服務業普查資料，民國95年底國內餐飲業經營五年以上企業平均存活率只有56.5%（**表8-11**），其中餐館業是60.6%；100年底經營五年以上餐飲業平均存活率為67.73%，其中餐館業平均存活率是70.37%，飲料店業平均存活率52.74%。近年餐飲業平均存活率的大幅提升，可能與餐飲業品牌化有關。面對未來高度競爭的餐飲環境，品牌化將會成為餐飲業未來的發展趨勢。

表8-11　民國95年和100年底經營五年以上餐飲業存活率　　　　單位：%

年度	餐飲業	餐館業	飲料店業	其他餐飲業
95	56.5	60.6	38.51	44.06
100	67.73	70.37	52.74	85.39

資料來源：民國95年和100年「工商及服務業普查」，行政院主計總處。

(三)國際化

台灣人口2,300萬，餐飲市場商機有其侷限性。因此，國際化自然就成為餐飲業者追求永續成長的重要經營策略。國內鼎泰豐海外展店遍布全世界，包括日本、美國、中國、新加坡、香港、澳門、杜拜、馬來西亞、印尼、泰國、菲律賓、南韓、澳洲及英國等國。2018年12月底前，全球分店包括台灣（10家）共有153家。85度C全球門市1,092家（2018年8月底），其中台灣有435家門市、中國有589家、美國44家、香港8家、澳洲16家，中國門市占一半以上。創立於2004年的六角國際，以賣一杯杯手搖珍珠奶茶起家，2017年六角全球拓點達35個國家，茶飲品牌「日出茶太」全球總店數近2,000間。

(四)科技化

台灣連鎖餐飲業透過資訊化設備進行前中後台的資訊整合，如使用POS（Point of Sale）系統精準地掌握消費及金流資訊，並應用於物流、銷售分析等管理上；透過EOS（電子訂貨系統）連結食材供應商，整合上下游供應鏈，準確地管理存貨等。資訊系統的導入除了金流外，在資訊流及物流上也發揮效益，更整合了餐飲業自總公司、店鋪、配銷中心、存貨管理及食品供應商的供應鏈運作系統，有助於餐飲業對經營與管理資訊的掌握與分析、提升服務品質以及成功地發展連鎖化（林嘉慧，2011）。此外，在消費端方面，近年由於智慧型手機和平板電腦的流行，使得APP軟體的使用變得普遍與頻繁，餐飲業者可以經由APP軟體開發設計，讓消費者直接於網路訂位、點餐，甚至可以直接使用手機付費。這對於餐飲業的經營管理與顧客關係的維護都有極大的助益。

(五)健康化

近年國內有關食品安全問題層出不窮，如民國100年5月爆發塑化劑事件，101年美牛瘦肉精，102年順丁烯二酸酐化製澱粉事件，103年劣質回收油事件，104年潤餅添加甲醛（俗稱吊白塊）和海帶添加碳酸氫鈉等，讓民

眾對於食安的問題更為重視,消費飲食的習慣開始有明顯的改變。如有機食品的盛行以及健康蔬食的餐飲風,都顯示國人對於健康飲食的重視與實踐。此外,隨著高齡社會來臨,提供銀髮族群少油、少鹽的健康餐食也是餐飲市場未來重要的商機。

(六)視覺化

　　餐飲業屬於不完全競爭的產業,差異化是餐飲業競爭最大的利器,差異化的來源主要有產品本身、人員服務以及建築設計與裝潢等。近年餐飲業者為強化競爭力以及爭取特定消費族群,紛紛在建築物的外觀和內部裝潢著實花費不少心力與金錢,強調餐廳建築整體的設計美感與視覺效果,型塑差異化,進而吸引顧客的青睞與口耳傳播效果,提升餐廳整體營運績效的表現。

餐廳建築整體的設計美感與視覺效果,型塑差異化,進而吸引顧客的青睞與口耳傳播效果

Chapter 9

旅行業

- 旅行業定義
- 旅行業分類
- 旅行業特性
- 旅行業發展歷程
- 旅行業現況
- 旅行業發展趨勢

　　旅行代理的起源可追溯到公元第五、六世紀之間，在義大利東部的威尼斯已有宗教人士為參加朝聖的人預約船位的事蹟。可是把這種代理事務當為賺取利益而成為旅行業的第一人，大家都說是英國人湯瑪士‧庫克（Thomas Cook, 1808-1892）（薛明敏，1993）。旅行社是扮演旅遊顧問，並且為航空公司、郵輪公司、鐵道、巴士、飯店與租車業者銷售的中間人。旅行社業者可以販售整個觀光系統或數個觀光要素的單一部分，如機票與郵輪票；旅行社扮演掮客的角色，將顧客（買方）與供應商（賣方）集結在一起；旅行社同時也擁有取得時間表、費率與專業情報的捷徑，以提供顧客關於各個目的地之所需（Walk, 2008；李哲瑜、呂瓊瑜譯，2009）。

第一節　旅行業定義

(一)定義

　　旅行業依據「發展觀光條例」第2條第十款的定義：「指經中央主管機關核准，為旅客設計安排旅程、食宿、領隊人員、導遊人員、代購代售交通客票、代辦出國簽證手續等有關服務而收取報酬之營利事業。」

　　美洲旅行協會（American Society of Travel Agents, ASTA），將旅行業分成旅行代理商及旅遊經營商兩類，定義如下（**表9-1**）：

1. 旅行代理商（travel agent）：凡個人或公司、行號，接受一家或一家以上的業主之委託，從事於代理銷售旅行業務及提供相關之勞務者。
2. 旅遊經營商（tour operator）：凡個人或公司、行號，專門從事安排、設計及組成標有訂價之個人或團體行程者。

　　薛明敏（1993）對旅行業的看法是：旅行業即指一般所謂「旅行社」，也就是英文travel agent的同等名詞，若能直譯為「旅行代理業」或

表9-1 各國旅行業的定義

國家	旅行業定義
美國	依據美洲旅行協會（ASTA），將旅行業又分成旅行代理商及旅遊經營商兩類，定義如下： 1.旅行代理商（travel agent）：凡個人或公司、行號，接受一家或一家以上的業主之委託，從事於代理銷售旅行業務及提供相關之勞務者。 2.旅遊經營商（tour operator）：凡個人或公司、行號，專門從事安排、設計及組成標有訂價之個人或團體行程者。
日本	依據日本旅行業法第2條之定義為： 1.為旅行者，因運輸或住宿服務之需求，居間從事代理訂定契約、媒介或中間人之行為。 2.為提供運輸或住宿服務者，代予向旅行者代理訂定契約，或媒介之行為。 3.利用他人經營之運輸機關或住宿設施，提供旅行者運輸住宿之服務行為。 4.前三項行為所附隨，為旅客提供運輸及住宿以外之有關服務事項，代理訂定契約、媒介，或中間人之行為。 5.前三項所列行為附隨之運輸及住宿服務以外之有關旅行之服務事項，為提供者與旅行者代理訂定契約或媒介之行為。 6.第一項到第三項所列舉之行為有關事項，旅行者之導遊、護照之申請等向行政廳之代辦，給予旅行者方便所提供之服務行為。 7.有關旅行諮詢服務行為。 8.從事第一項至第六項所列行為之代理訂定契約之行為。
韓國	依據韓國觀光事業法第2條第二項所稱旅行業，係指收取手續費，經營下列事項者： 1.為旅客介紹有關運輸工具、住宿設施及其他附隨旅行之設施，或代理契約之簽訂。 2.為運輸業、住宿及其他旅行附隨業界介紹旅客，或為代理契約之簽訂。 3.利用他人經營之運輸、住宿及其他旅行附屬設施，向旅客提供服務。 4.為旅客代辦護照、簽證等手續，但不包括移民法第10條第一項所規定之事務。 5.其他交通部命令規定與旅行行為有關之業務。
新加坡	根據新加坡共和國旅行業條例第4條對旅行業之定義為：有下列各款行為之一者，視為經營旅行業務： 1.出售旅行票券，或以其他方法為他人安排運輸工具者。 2.出售地區間之旅行權力給不特定人，或代為安排，或獲得上述地區之旅館或其他住宿設施者。 3.實行預定之旅遊活動者。 4.購買運輸工具之搭乘權予以轉售者。

資料來源：整理自楊正寬（2007）。《觀光行政與法規》，頁263-266。

「旅行斡旋業」，則其名稱就比較能表達其業務的內容。不過國人自民國16年在上海成立第一家由國人自營的「中國旅行社」以來，旅行社一詞已延用至今，並不曾有任何的不便，法令上也以「旅行業」稱之。

容繼業（2012）綜合各國有關機關、法令規章與專家之闡釋，將旅行業定義爲：

1. 旅行業係介於旅行大眾與旅行有關行業之間的中間商，即外國所稱之旅行代理商（travel agent）。
2. 旅行業係一種爲旅行大眾提供有關旅遊專業服務與便利，而收取報酬的一種服務事業。
3. 旅行業據其從事業務之內容，在法律上可區分爲代理、中間人、利用等行爲。
4. 旅行業是依照有關管理法規之規定申請設立，並經主管機關核准註冊有案之事業。

第二節　旅行業分類

一、依行政法規

我國旅行業依經營業務分爲綜合旅行業、甲種旅行業及乙種旅行業三種，其中乙種旅行業之經營範圍僅限於國內旅遊業務方面；甲種旅行業除可經營國內旅遊業務外，亦得經營國外旅遊業務；而綜合旅行業之經營範圍除涵蓋甲種旅行業之營業範圍外另可經營批售業務（交通部，2002）。茲就三種旅行業所經營業務範圍、成立資本總額與保證金說明如下：

(一)綜合旅行業

綜合旅行業經營下列業務：

1. 接受委託代售國內外海、陸、空運輸事業之客票或代旅客購買國內外客票、託運行李。
2. 接受旅客委託代辦出、入國境及簽證手續。
3. 招攬或接待國內外觀光旅客並安排旅遊、食宿及交通。
4. 以包辦旅遊方式或自行組團,安排旅客國內外觀光旅遊、食宿、交通及提供有關服務。
5. 委託甲種旅行業代為招攬前款業務。
6. 委託乙種旅行業代為招攬第四款國內團體旅遊業務。
7. 代理外國旅行業辦理聯絡、推廣、報價等業務。
8. 設計國內外旅程、安排導遊人員或領隊人員。
9. 提供國內外旅遊諮詢服務。
10. 其他經中央主管機關核定與國內外旅遊有關之事項。

綜合旅行業成立資本總額與保證金:

1. 資本總額:綜合旅行業不得少於新台幣3,000萬元,國內每增設分公司一家,須增資新台幣150萬元。但其原資本總額,已達增設分公司所須資本總額者,不在此限。
2. 保證金:新台幣1,000萬元,每增加一間分公司新台幣30萬元。

(二)甲種旅行業

甲種旅行業經營下列業務:

1. 接受委託代售國內外海、陸、空運輸事業之客票或代旅客購買國內外客票、託運行李。
2. 接受旅客委託代辦出、入國境及簽證手續。
3. 招攬或接待國內外觀光旅客並安排旅遊、食宿及交通。
4. 自行組團安排旅客出國觀光旅遊、食宿、交通及提供有關服務。
5. 代理綜合旅行業招攬前項第五款之業務。
6. 代理外國旅行業辦理聯絡、推廣、報價等業務。

7.設計國內外旅程、安排導遊人員或領隊人員。

8.提供國內外旅遊諮詢服務。

9.其他經中央主管機關核定與國內外旅遊有關之事項。

甲種旅行業成立資本總額與保證金：

1.資本總額：甲種旅行業不得少於新台幣600萬元，國內每增設分公司一家，須增資新台幣100萬元。但其原資本總額，已達增設分公司所須資本總額者，不在此限。

2.保證金：新台幣150萬元，每增加一間分公司新台幣30萬元。

(三)乙種旅行業

乙種旅行業經營下列業務：

1.接受委託代售國內海、陸、空運輸事業之客票或代旅客購買國內客票、託運行李。

2.招攬或接待本國觀光旅客國內旅遊、食宿、交通及提供有關服務。

3.代理綜合旅行業招攬第二項第六款國內團體旅遊業務。

4.設計國內旅程。

5.提供國內旅遊諮詢服務。

6.其他經中央主管機關核定與國內旅遊有關之事項。

前三項業務，非經依法領取旅行業執照者，不得經營。但代售日常生活所需國內海、陸、空運輸事業之客票，不在此限。

乙種旅行業成立資本總額與保證金：

1.資本總額：乙種旅行業不得少於新台幣300萬元，國內每增設分公司一家，須增資新台幣75萬元。但其原資本總額，已達增設分公司所須資本總額者，不在此限。

2.保證金：新台幣60萬元，每增加一間分公司新台幣15萬元。

二、依經營型態

　　以觀光的形式而言，旅行業業務主要可分成出境、入境和國內觀光，其中入境觀光和國內觀光皆屬一國境內的觀光，因此就經營型態可分成海外旅遊業務和國內旅遊業務，以及旅行業獨特經營的航空票務與聯營（PAK）等四大類（**圖9-1**）。

(一)海外旅遊業務

◆躉售業務（wholesale）

　　係指旅行業自行規劃、開發的套裝旅遊商品（package tour），經由不同行銷通路銷售。躉售業務是國內綜合旅行業主要業務之一。

◆直售業務（retail agent）

　　為一般甲種旅行業經營的業務，以現成式的遊程，或依據旅客的需求而安排「訂製式旅程」（tailor made tour），以本公司的名義直接招攬業

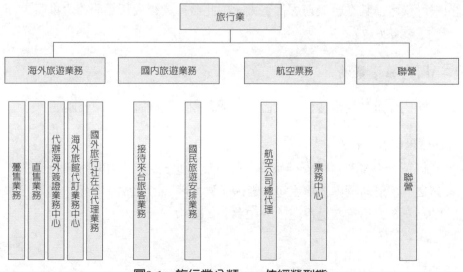

圖9-1　旅行業分類──依經營型態

務，一般稱為直售（director sale）；並為旅客代辦出國手續，自行聯絡海外旅遊業，一貫作業的獨立出團（林燈燦，2009）。簡言之，直售業務就是旅行業直接面對消費者，銷售旅遊行程、代購機票、代辦簽證與代訂飯店等業務。

◆代辦海外簽證業務中心

基於分工與效率原則，出境旅遊團客量較大的旅行業者，會委託代辦海外簽證業務中心（visa center）辦理團體簽證事宜，以節省人力與時間成本。

◆海外旅館代訂業務中心

代訂旅館是旅行業重要業務之一，海外旅館代訂業務中心基於個別旅客的需求和旅行的業務需要，向國外特定旅館爭取優惠房價，並簽訂合約，再轉售國內同業或旅客。

◆國外旅行社在台代理業務

國內海外旅遊日盛，海外旅遊點的接待旅行社（ground tour operator）紛紛來台尋找商機和拓展其業務，為了能長期發展及有效投資，委託國內的旅行業者為其在台業務之代表人，由此旅行業來做行銷服務之推廣工作（容繼業，2012）。

(二)國內旅遊業務

國內旅遊業務包含接待來台旅客業務和國民旅遊安排業務兩種。

◆接待來台旅客業務

接待國外觀光客並安排旅遊、食宿及交通，是綜合和甲種旅行業主要業務之一。目前國內入境旅遊人數最多為大陸（273.2萬），第二名是日本（189.8萬），第三名是香港（169.2萬）（**圖9-2**）。

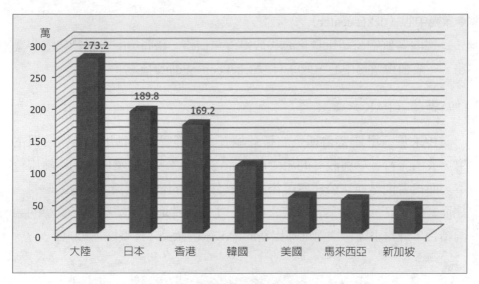

圖9-2　民國106年我國入境旅遊人數前七大國家（地區）

◆國民旅遊安排業務

國民旅遊雖是旅行業重要的業務，隨著週休二日休假制度的施行，公司獎勵旅遊的盛行，以及銀髮族群的旅遊機會增加，對於國民旅遊的業務發展有新的氣象。

(三)航空票務

航空票務主要包括航空公司總代理和票務中心（林燈燦，2009）：

◆航空公司總代理

所謂總代理之權源自General Sales Agent（GSA），意謂航空公司授權各項作業及在台業務推廣的代理旅行社，也就是航空公司負責提供機位，GSA負責銷售的總責。一般以離線（off-line）的航空公司為常見型態，或是一些航空公司僅將本身工作人員設置於旅行社中，以便利作業，來節約經營成本和節制管理流程；但亦有由航空公司授權旅行社，全程以航空公司型態經營。

◆票務中心（**ticket center**）

逕向各航空公司以量化方式取得優惠價格，藉同業配合以銷售機票業務，一般稱為票務中心，或亦有以ticket consolidator稱之。

(四)聯營（PAK）

PAK旅行社聯營俗稱是旅行社相互之間經營共同推出由航空公司主導，或由旅行社參與設計的旅遊產品而言。前者多為財務健全的甲種旅行業，而後者則是航空公司與薹售旅行業有良好的合作關係而衍生的聯營。總而言之，交通運輸業（航空公司、巴士）及當地住宿業與觀光資源的共同結合，針對不同特性而推陳出新的PAK旅遊產品（林燈燦，2009）。

第三節　旅行業特性

一、經營特性（圖9-3）

(一)服務性

服務是旅行業的核心商品，也是旅行業唯一的商品。旅行業沒有有形實體的商品，只有無形的服務。旅行業服務的項目包含代購代售交通客票、代辦出國簽證，以及為旅客設計安排旅程、食宿、領隊人員、導遊人員等。

(二)整合性

套裝行程（package tours）是旅行社重要的業務之一，一個完整的套裝行程包含許多重要的旅遊元件，如交通工具（飛機、火車、遊覽車、郵輪）、餐飲、住宿、景點規劃、氣候掌握、領導和導遊人員安排等，這些都需要旅行業以專業的方式加以整合，以提供旅客高品質的遊程體驗。

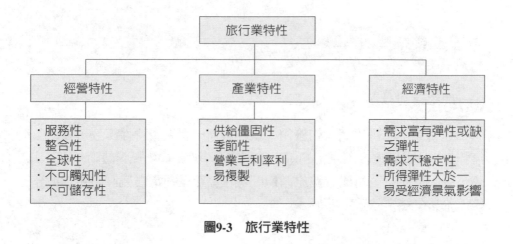

圖9-3　旅行業特性

(三)全球性

　　旅行業的旅遊行程通常遍布全球各地，因此規模較大業者為提升服務水準以及精準掌握世界各地旅遊資訊，會在全球各地成立服務的據點，如分公司或辦事處。國內雄獅旅行社在洛杉磯、溫哥華、雪梨、奧克蘭、東京、曼谷、上海、昆山、廈門和香港皆設有服務的據點。

(四)不可觸知性

　　旅行業所提供的旅遊規劃商品，消費者事先只能經由書面或網路的資訊瞭解商品的內容，無法接觸到實體商品，一切只能等到參與遊程，才可真實感受到商品的內涵。

(五)不可儲存性

　　旅行業是以銷售服務為主的事業，服務是無形的商品，無法被儲存再銷售。

二、產業特性

(一)供給僵固性

旅行業上游供應商，如旅館、航空公司，因生產特性導致短期供給無彈性。因此當旅行業規劃的遊程碰到突發事件，如颱風、暴動、傳染病等，受限於航空公司機位與旅館房間數，旅行業通常很難調整遊程的路線，尤其在旅遊的旺季期間。

(二)季節性

旅行業主要經營入境和出境旅遊相關的業務，因此營收會與旅遊市場變化有直接關聯。季節性是旅遊市場重要的特徵，因此旅行業營收會明顯受到季節性的影響。

(三)營業毛利率低

旅行業是旅行者和交通運輸業、餐飲業、旅館業和其他相關事業之間的媒介，旅行業只從中賺取佣金或利潤，因此旅行業的毛利率不高。國內雄獅旅行社民國102年毛利率是14.59%，營業率2.18%；103年毛利率14.06%，營業率1.90%。

(四)易複製

旅遊行程規劃是旅行業重要的業務，經過精心縝密規劃的行程，無法申請專利受智慧財產權的保護，熱銷的行程很容易為同業所模仿、複製，對旅行業的經營是一大挑戰。

三、經濟特性

(一)需求富有彈性或缺乏彈性

旅行業的需求來自於民眾對旅遊商品的引申需求。就經濟學的觀點，旅遊商品屬於非民生必需品，且占支出比重較大，需求彈性屬富有彈性，因此旅行社的需求彈性也應屬富有彈性。但就時間而言，出國旅遊通常需要長天數的假期，因此價格可能不是旅遊的重要影響因素，亦即旅遊商品價格變動對於旅遊決策影響不大，旅行社的需求價格彈性有可能屬於缺乏彈性。

(二)需求不穩定性

國際旅遊市場環境多元而敏感，容易受到天災、戰爭、恐怖活動、傳染病、政治活動等因素影響，造成旅遊市場短期的波動，觀光需求呈現不穩定性。

(三)所得彈性大於一

隨著所得的增加，民眾在辛苦工作之餘，開始追求悠閒的生活，旅遊需求隨之大幅提升，即所得彈性大於一。

(四)易受經濟景氣影響

經濟景氣的波動對於家庭所得與公司的營運績效皆會有明顯的關聯。景氣好，個人或家庭的旅遊以及公司的獎勵旅遊需求會增加，旅行社的業績會明顯的成長；當景氣衰退時，個人或家庭的旅遊以及公司的獎勵旅遊需求會減少，旅行社的業績會明顯的下滑。

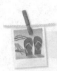 *休閒* 產業概論

第四節　旅行業發展歷程

　　有關我國旅行業的發展歷程，容繼業（2012）在《旅行業實務經營學》一書中，分成萌芽時期、開創時期、成長時期、擴張時期、統合時期、通路時期、再造時期和創新時期等八個時期。近年旅行業將品牌化視爲重要發展略，因此加上近年品牌化時期，旅行業發展可分成九個時期，分述如下：

一、萌芽時期（民國45～59年）

　　民國45年是我國發展觀光元年，由「台灣省觀光事業委員會」成立揭開序幕。49年5月由台灣省交通處所接管日據時代之「東亞交通公社台灣支部」，後更名「台灣旅行社」，核准開放爲民營公司。初期來台觀光市場以美國人爲主，至民國53年，適逢日本開放國民海外旅遊，大量日本觀光客來台觀光，因應市場的需要，新的旅行社紛紛成立，民國55年已有50家旅行社成立（觀光局，2001）。

　　民國57年，台灣省觀光局爲調整所有旅行社步調，邀請中國、東南、歐亞、台新、亞士達、台友、裕台、遠東等八家旅行社，進行協調，獲得一致意見，再由台北市政府社會局徵詢整合，同意籌組台北市旅行商業同業公會，於58年4月10日在台北市中山堂堡壘廳正式成立，當時會員旅行社有55家（江東銘，2002）。

二、開創時期（民國60～67年）

　　民國60年「台灣省觀光事業委員會」改爲交通部觀光局，綜攬全國觀光事業之發展、執行與管理（唐學斌，1994）。這個時期來台旅客突破百萬，帶動國內觀光產業發展，旅行社家數也呈現倍數的成長。民國60年旅

行社家數160家，67年家數增為337家，旅行社家數成長1.1倍。

　　民國67年，可以說是此時期的一個轉捩點，由於旅行業家數的急遽成長，造成過度膨脹導致旅行業產生惡性競爭，影響了旅遊品質，形成不少旅遊糾紛，破壞國家形象，政府乃決定宣布暫停甲種旅行社申請設立之辦法（容繼業，2012）。

三、成長時期（民國68～76年）

　　這個時期是旅遊開放時期，也是旅行社業務由單向邁入雙向時期。民國68年政府開放國人出國旅遊，76年開放國人赴大陸探親，旅遊政策的開放，帶動國人旅遊出國的風潮。民國68年國人出國旅遊人數僅有32.1萬人次，76年出國人數大幅增加為105.8萬人次，出國人數成長2.29倍。同時期來台旅客由134.0萬人次增為176.0萬人次。

　　這個時期雖然入境市場與出境市場人數大幅成長，但旅行社卻因民國66年起凍結增設旅行社的影響，旅行社家數不增反減，68年旅行社家數349家，76年旅行社家數減少為302家。

四、擴張時期（民國77～80年）

　　民國77年元月旅行業執照重新開放核發（觀光局，2001），並將旅行業由原先的甲、乙兩種劃分為綜合、甲種和乙種三大類。在旅行業執照凍結期間，國內入境和出境市場皆呈現大幅成長，因此凍結令取消後旅行業的家數呈現倍數成長。77年旅行業家數559家，80年增加為1,373家，旅行業家數成長1.45倍。民國80年國人出國和來台人數分為336.6萬人次和185.4萬人次。

　　在政策和法規部分，民國78年6月外交部修改護照條例，將護照有效期限延長為六年，並採一人一照制。同年10月中華民國品質保障協會成立，79年2月開放基層公務人員赴大陸探親。79年內政部出入境管理局取消「出入境證」，改以條碼代之，簡化國人出入境繁雜手續。

五、統合時期（民國81～85年）

　　由於受到新台幣升值與日本泡沫經濟的影響，來台旅客呈現衰退。民國83年對美、日、英等12國的120小時免簽證，以及84年1月延長為14天之措施，讓來台旅客快速恢復往日榮景與成長。在國人出國方面，呈現逐年增加的趨勢，85年國人出國人數是571.3萬人次。

　　容繼業（2012）認為，此一階段中旅行業面臨了經營環境上的新變革，無論在政府法規、消費者價值意向、電腦科技之驅動、航空公司角色之轉變，均帶給旅行業前所未有的經營挑戰，旅行業經營者莫不積極尋找轉型應變，以達到更寬廣的生存空間。民國81年旅行業家數1,540家，85年增加為2,041家，旅行業家數成長32.53%。

　　在政策與法規部分，民國81年4月旅行業管理規則修訂，明定綜合、甲種旅行業的經營業務範圍。85年11月21日行政院觀光發展推動小組成立。

六、通路時期（民國86～89年）

　　隨著電腦科技的快速發展，以及網際網路（Internet）的應用普遍使用，為電子商務發展奠下了基礎。利用網際網路平台從事電子商務商品銷售，具有即時性、普遍性、低成本、互動性和全年無休的特性，這對於旅行業業務的推展有很大的助益。這個時期是網路虛擬旅行業醞釀發展時期，也是旅行業通路改革時期，網路虛擬的世界為旅行社的發展帶來新的氣象。

　　民國86年來台旅客和國人出國人數計有853.3萬人次，89年人數大幅成長為1,222.4萬人次。同時期旅行業由2,215家增加為2,449家，旅行業家數成長10.56%。民國87年國內實施隔週休二日，89年實施週休二日，對於國人出國旅遊市場的提升應有正向的助益。

七、再造時期（民國90～94年）

民國90年國內經濟受到全球經濟不景氣的衝擊，出口產業受到重創，經濟成長率出現罕見的負成長。出口市場的受挫，讓政府將經濟成長的重心放在內需市場，觀光業因此而受到政府的重視。民國91年8月行政院推出「觀光客倍增計畫」，計畫目標97年將來台旅客倍增至500萬人次。旅遊內需市場的成長，帶動實體與網路虛擬旅行業的成長與發展，旅行業的發展進入了新的紀元。

民國90年來台旅客和國人出國人數是261.7萬人次、718.9萬，94年人數分別成長爲337.8萬和820.8萬人次。同時期，國內旅行業由2,484家增加爲2,621家，成長率5.52%。

八、創新時期（民國95～102年）

這個時期是我國觀光發展最爲快速的時期（**圖9-4**）。民國97年7月開放陸客來台觀光；98年2月觀光旅遊被定位爲六大關鍵新興產業；同年8月行政院核定「觀光拔尖領航方案行動計畫」；100年6月開放陸客來台觀光自由行。民國95年來台旅客351.9萬人次，國人出國旅遊人數867.1萬人次；103年來台旅客大幅成長至991.0萬人次，國人出國旅遊1,184.4萬人次，兩者合計超越2,000萬人次。

面對國內入境和出境旅遊市場快速成長，旅行業如何在市場清楚定位，尋找更爲有利的競爭利基，創新服務，提升消費者體驗價值，以及結合實體店面與虛擬網路的創新經營模式，是旅行業此時期發展的重點。民國95年旅行業家數2,700家，103年增加爲3,457家，家數成長28.04%。

九、品牌化時期（民國103年至迄今）

交通部觀光局爲輔導旅行業發展優質品牌，創新產業附加價值，以提升國際競爭優勢，促進產業優化轉型升級，於民國102年7月4日發布「交通

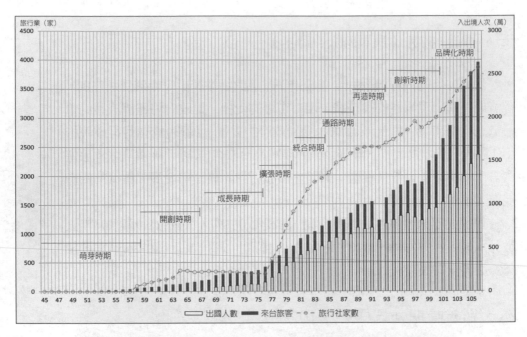

圖9-4　民國45年至106年出國人數、來台旅客與旅行社家數變動情形

部觀光局輔導建立品牌旅行業獎勵補助要點」，帶動國內旅行業者強化品牌形象，開創市場商機。

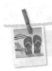

第五節　旅行業現況

一、家數

依「旅行業管理規則」，我國旅行業區分為綜合旅行業、甲種旅行業及乙種旅行業三種。民國77年綜合旅行業只有4家，甲種旅行業533家，乙種旅行業22家，旅行業全部家數559家（**表9-2**）。106年綜合旅行業家數606家（總公司和分公司），占比15.67%；甲種旅行業3,007家，占比

77.74%；乙種旅行業255家，占比6.59%（**圖9-5**），三者共計3,868家，較77年成長5.91倍。

　　國內旅行業以甲種旅行業為最多，經營業務主是以出境業務為主，乙種旅行業為最少，這顯示國人從事國內旅遊主要的型態為自行規劃為多，乙種旅行業能夠發揮的空間相當受限。

表9-2　民國60年至106年旅行業家數

年	綜合		甲種		乙種		合計		
	總公司	分公司	總公司	分公司	總公司	分公司	總公司	分公司	總計
77	4	-	533	-	22	-	559	-	559
80	22	54	894	366	36	1	952	421	1,373
90	85	173	1,648	458	107	13	1,840	644	2,484
100	97	331	2,038	349	177	9	2,312	689	3,001
101	101	362	2,121	360	183	11	2,405	733	3,138
102	114	383	2,203	361	195	11	2,512	755	3,267
103	124	422	2,322	375	210	4	2,656	801	3,457
104	130	453	2,433	382	216	2	2,779	837	3,616
105	136	467	2,545	382	232	3	2,913	852	3,765
106	134	472	2,630	377	254	1	3,018	850	3,868

資料來源：交通部觀光局行政資訊網，觀光業務統計，https://admin.taiwan.net.tw/FileUploadCategoryListC003330.aspx?Pindex=2&CategoryID=b701d7ba-2e01-4d0c-9e16-67beb38abd2f。檢索時間：民國107年9月2日。

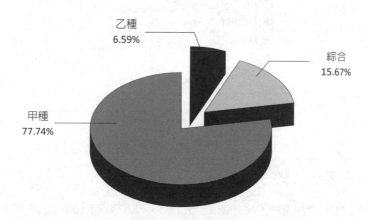

圖9-5　民國106年綜合旅行業、甲種旅行業和乙種旅行業家數比例

休閒 產業概論

二、營業額

我國旅行業民國92年營業額是118.6億元（**表9-3**），100年營業額突破200億元，104年旅行業營業額為歷年的高點，營業總金額395.0億元，平均每家旅行業營業額1,092.9萬元。106年旅行業營業額減為333.3億元，較104年衰退15.61%；平均每家旅行業營業額862.1萬元，較104年衰退21.11%。

三、受僱員工與薪資

106年旅行業受僱員工人數28,670人，較105年呈現些微減少，男性受僱員工數13,846人，女性受僱員工數14,824人。在薪資方面，106年旅行業每月平均薪資43,426元，男生每月平均薪資48,361元，女性每月平均薪資是

表9-3　民國92年至106年旅行業營業額與平均每家營業額

年度	銷售額總計（仟元）	平均每家營業額（元）
92	11,869,122	4,760,980
93	14,264,379	5,567,673
94	15,436,529	5,898,559
95	15,865,283	5,873,855
96	17,392,164	6,368,423
97	16,410,141	5,896,565
98	14,784,302	5,200,247
99	18,796,657	6,424,011
100	22,932,637	7,546,113
101	28,004,837	8,842,702
102*	31,143,037	9,483,263
103	36,637,814	10,564,537
104	39,508,496	10,929,045
105	35,693,109	9,505,488
106	33,338,337	8,621,240

註：*表旅行社營業額資料因保密關係無法取得，改以旅行及相關代訂服務業資料替代之。

資料來源：本書整理。

250

38,816元。在平均工時方面，106年平均工時163.8小時，男生平均164.0小時，女生163.7小時。我國旅行業受僱員工明顯女性員工數多於男性員工數；男性平均月薪高於女性平均月薪；平均工時男生多於女生（**表9-4**）。

四、進入率與退出率

旅行業受僱員工的進入率和退出率較旅館業和餐飲業低。民國106年旅行業受僱員工進入率是2.49%，退出率2.19%，流動率2.34%，較服務業2.57%低（**表9-5**）。

表9-4　民國101年至106年旅行業受僱員工人數、平均月薪與平均工時

年	受僱員工人數（人）			平均月薪（元）			平均工時（小時）		
	總計	男生	女生	平均	男生	女生	平均	男生	女生
101	25,496	12,192	13,304	39,411	44,438	34,803	170.3	170.3	170.3
102	25,867	11,843	14,024	38,406	43,537	34,073	169.1	169.5	168.7
103	27,937	12,924	15,013	41,177	46,546	36,556	168.7	175.7	162.6
104	29,222	13,509	15,713	43,246	48,360	38,849	165	164.7	165.1
105	29,323	13,822	15,501	42,840	47,437	38,741	159.8	159.6	160.1
106	28,670	13,846	14,824	43,426	48,361	38,816	163.8	164	163.7

資料來源：行政院主計總處，「薪資及生產力統計」資料查詢，網址http://win.dgbas.gov.tw/dgbas04/bc5/EarningAndProductivity/QueryPages/More.aspx。檢索時間：民國107年9月2日。

表9-5　民國101年至106年旅行業和服務業進入率與退出率　單位：%

年	旅行業			服務業		
	進入率	退出率	流動率	進入率	退出率	流動率
101	3.20	2.91	3.06	2.36	2.22	2.29
102	3.13	2.84	2.99	2.42	2.28	2.35
103	2.56	1.95	2.26	2.68	2.51	2.60
104	2.71	2.45	2.58	2.57	2.42	2.50
105	2.3	2.62	2.46	2.49	2.39	2.44
106	2.49	2.19	2.34	2.65	2.48	2.57

資料來源：同**表9-4**。

第六節　旅行業發展趨勢

一、產業環境

(一)國際觀光持續成長

　　根據世界觀光組織的預測，2030年全球觀光人數將達18.09億人次，較2013年10.87億人次，人數增加7.22億人次。就全球五大區域觀察人數成者最多地區是亞洲太平洋地區，其次是歐洲，第三是中東，增加人數分別為2.86億、1.80億和9,740萬人次（**圖9-6**）。

　　國內近十年入境旅遊和出境旅遊市場也表現相當亮眼，民國90年出入境旅遊人數共有998萬人次，106年人數大幅成長至2,639.3萬人次。國際旅遊市場的持續成長，有助於旅行業的發展。

圖9-6　全球五大區域觀光客預測人數變化

(二)廉價航空興起

隨著廉價航空的興起,對於國外旅客來台觀光,或是國人出國旅遊都會有正向的影響,旅行業因此而受惠。

(三)銀髮社會來臨

根據聯合國世界組織的定義,一國65歲以上人口占總人口數比例達7%時,稱為「高齡化社會」（ageing society）,達14%時稱為「高齡社會」（aged society）,當65歲以上人口比例達20%時,稱為「超高齡社會」（super-aged society）。

民國82年我國65歲以上人口比例超過7%,表示我國已進入高齡化社會。根據行政院經建會人口預測資料,107年65歲人口比例14.64%,將成為「高齡社會」,115年65歲人口比例達20.9%,我國屆時邁入超高齡社會。隨著銀髮人口的增加,旅遊的商機隨之擴增,對旅行業而言,是開拓市場的新契機。

隨著廉價航空的興起,對於國外旅客來台觀光,或是國人出國旅遊都會有正向的影響,旅行業因此而受惠

(四)MICE產業的推展

會展產業包括會議（meeting）、獎勵旅遊（incentive）、大型國際會議（convention）以及展覽（exhibition），一般稱為MICE產業。會展產業對當地經濟可產生直接效益，包括門票及營收所得、就業機會的增加，又因會展產業具有多元整合特性，舉辦會展活動可帶動周邊產業如住宿、餐飲、運輸、旅行、裝潢等行業之發展，促進有形商品和無形商品之銷售，形成龐大產業關聯效果，同時能樹立國際形象，具有行銷國家或城市之功能（經濟部，2010）。

行政院經濟建設委員會於民國93年底經行政院核定之「全國服務業發展綱領」中將會展服務業列為重要新興服務業之一。經濟部商業司為積極推動會展服務業，擬訂「會議展覽服務業發展計畫」，實施期間自民國94年至97年共計四年，97年底辦理完竣之後，基於會展產業具促進經濟成長及帶動貿易出口效果，為整合經濟部資源並推動會展產業進一步發展，本工作自民國98年起由經濟部國際貿易局接續辦理，並執行「台灣會展躍升計畫」，推動期間至民國101年止，為期四年（經濟部，2010）。會展產業已是我國重要發展的產業，隨著會展產業的拓展，定會帶動國內旅行業的發展。

會展產業已是我國重要發展的產業，隨著會展產業的拓展，定會帶動國內旅行業的發展

二、發展趨勢

(一)品牌化

品牌是產品銷售者與購買者之間的溝通橋樑，也是行銷的基礎，更是區隔競爭者重要的策略。隨著我國邁入千萬觀光大國，以及旅遊服務業市場面臨開放，爲強化競爭力與擴大經營規模，旅行業品牌化將是未來不可避免的趨勢。交通部觀光局於民國102年7月推動旅行業品牌化經營，透過財務補助措施，輔導業者健全財務結構、調整企業體質，並藉由貸款利息補貼措施，鼓勵業者創新旅遊產品，以提升旅遊信賴度及品牌知曉度，進而促進產業轉型及升級。

(二)大型化

我國旅行業多屬中小企業，民國106年每家旅行業（含分公司）平均受僱員工數7.4人。國內旅行業規模過小，又屬低毛利率事業，面對將來旅遊服務業的開放，小規模旅行業缺乏競爭優勢，很難於市場中勝出。因此，大型化或合併將是未來旅行業強化競爭必走的路。

(三)國際化

觀光業是全球性的產業，國際觀光客分布全球五大洲，旅行業的服務也會在世界各地出現。因此，旅行業本應屬於國際化的事業，惟國內旅行業規模過小，要走向國際是有一些困難。面對未來旅遊服務業的開放競爭以及國內觀光與國際觀光的持續成長，國內旅行應大步邁向國際化，與世界接軌，提供全球化的專業旅遊服務，迎接全球觀光發展的果實。

(四)電腦資訊化

旅行業是一服務性事業，服務的內涵有很大部分屬於旅遊資訊的提供與諮詢。全球觀光旅遊資訊量非常龐雜，若無電腦科技加以處理，恐

無法提供即時的服務與滿足顧客的需求。此外，公司內部的「企業資源規劃」（Enterprise Resource Planning, ERP）、「顧客關係管理」（Customer Relationship Management, CRM）、「知識管理」（Knowledge Management, KM）等系統，均需電腦科技才能建置與導入。

　　旅行業的電腦資訊化，可以降低人事成本，提升內部作業效率，維持顧客關係，提供全年無休旅遊諮詢服務，滿足消費者需求。

(五)虛實並進

　　網際網路和電子商務的興起，改變人們消費購物的習慣與模式，對於旅行業也是如此。虛擬的網路平台特色非常適合旅行業旅遊商品與規劃遊程的展示與銷售，因此許多傳統旅行業也紛紛建構網路旅行社，以迎合新消費時代的來臨。相反的，由網路旅行業發跡的業者，在網路發展有了不錯的成績之後，如易飛網、燦星網，也開設實體店面，擴大與消費者的接觸面，補足虛擬網路無法提供的人員服務。旅行業虛實並進、虛實合體，將是旅行業追求成長的不二選擇。

(六)異業結盟

　　旅行業在觀光產業中扮演旅遊中介的角色，本身並無實體產品銷售，唯一商品就是服務。以服務為主要銷售商品的旅行業，如何在旅遊服務業中生存獲利，創造競爭優勢，永續發展，是業者所必須面臨的問題。異業結盟可以讓旅行業的服務提升為核心資源，創造阻絕競爭的優勢，讓旅行業由「提供服務」轉變成為「創造服務」的服務業。

Chapter 10

遊樂園

- 遊樂園定義與分類
- 遊樂園特性
- 遊樂園發展歷程
- 遊樂園現況
- 遊樂園發展趨勢

隨著科技的進步與經濟的繁榮發展，人類的休閒遊憩型態出現很大的轉變，電視和遊樂園就是兩個最明顯的例子。美國遊樂園產業的發展是在1884年，當時，雲霄飛車首建於紐約的Coney Island，往後四十年，設置有雲霄飛車、騎乘設施以及嘉年華會表演型態的樂園在全國各地如雨後春筍般發展起來（杜淑芬譯，1998）。

1920年代，美國遊樂園高達1,500家，1930年代的經濟大恐慌（The Great Depression）、汽車工業的蓬勃發展、電影事業的快速成長、遊樂園的設施缺乏變化與老舊以及服務品質不佳，導致傳統遊樂園逐漸的衰退沒落，取而代之的就是主題遊樂園（theme park）。

華特·迪士尼在成功地建立了他的卡通電影王國之後，發現了一般遊樂園缺少一項他認為很重要的「家庭娛樂」的特質，為了達成個人夢想，他在1955年於洛杉磯開創了「迪士尼」樂園。華特·迪士尼1955年把他在米老鼠、白雪公主等卡通電影中的魅力、幻想、色彩、刺激、娛樂和當時正急速衰退中的遊樂園，重新結合成一個形象鮮明而又充滿活力的主題遊樂園，將其卡通王國賦予全新的視野，重新界定了遊樂園的範疇，並加上騎乘設施、舞台表演、遊戲、賣店和餐飲等，組合營造出乾淨、友善、安全及對古老美好時光的懷念氣氛，把他在卡通電影中所運用的藝術設計和想像力的細節重新發揮在遊樂園裡面，而且都極為成功，所提供的娛樂節目也都充滿歡樂和健康，老少咸宜極適闔家觀賞，因此廣受歡迎（謝其淼，1995）。

 ## 第一節　遊樂園定義與分類

一、定義

遊樂園（amusement park）是指提供娛樂的樂園，園區中會有各式的騎乘設施、娛樂、現場表演、食品飲料、特色禮品商店。有時，遊樂園為

增加吸引力，會選擇與購物中心興建在一起。

　　主題遊樂園是遊樂園的一種型態，與遊樂園最大的差異是，主題遊樂園以特定主題串連園區各種娛樂與環境設施、表演、飲食、商店，讓遊客深刻體驗主題形塑的氛圍，進而提升遊客消費的知覺價值。

　　謝其淼（1995）認為，主題遊樂園是先設定主題，並沿著這個主題塑造所有環境、遊戲、活動、設施及氣氛，並加整合及營運，成為休閒遊樂園形式之一。

　　許文聖（2010）對主題遊樂園的定義是：在遊樂園區內，有乘座、景點、表演和建物等設施或節目，這些設施或節目具有中心主題或多種主題。

　　劉連茂（2000）對主題遊樂園的定義是：主題樂園係指經營者或創造者，先設定所要表達的主題概念後，所有相關遊樂園的場館、設施、活動、表演、氣氛、景觀、附屬設施、商品等皆以此主題為概念而塑造，使相關的配合元素都能於此主題之中心思想下統一，形成一個有主題概念的遊樂園地。

二、分類

(一)依經營主體分類

　　李素馨（1998）依經營主體，將遊樂園區分成公營遊樂區和民營遊樂區兩大類：

1.公營遊樂區：是指政府為因應社會經濟之成長與國民生活作息之改變，或為保存特有資源類型而興建，以提供國民假日休閒之場所者。如國家公園、各級風景區等等，其係基於公眾福利而設立的。

2.民營遊樂區：係由私人企業或個人所經營，以提供大眾娛樂服務之場所，例如六福村、九族文化村等。

(二)依主題性分類

謝其淼（1995）依主題將遊樂園分成九種類型：

1. 外國類：蠻荒世界、西部世界、古今建築、生活、景觀。
2. 文化類：歷史、神話、民俗、小說、童話、傳統服飾、工藝、地方特產、宗教。
3. 教育類：科學、博物、溝通方式。
4. 科技類：航空、太空、電腦、能源、技術、生活智慧。
5. 自然類：動物、植物、海洋、水族、生態。
6. 產業類：衣、食、住、行。
7. 健康類：運動、體能訓練、野地求生、戰地模擬對抗、遊艇、滑翔、賽車、棒球。
8. 娛樂類：幻想、卡通、歌舞、劇場、魔術、科幻、電影、電視。
9. 刺激類：騎乘設備、模擬飛行。

許文聖（2010）將台灣遊樂園分成六種類型：

1. 歷史文化類型：九族文化村、泰雅渡假村、台灣民俗村。
2. 景觀展示類型：小人國主題遊樂區。
3. 生物生態類型：遠雄海洋公園、頑皮世界、六福村野生動物園、野柳海洋世界。
4. 水上活動類型：麗寶馬拉灣。
5. 科技設施類型：劍湖山世界、六福村主題遊樂園、麗寶探索樂園、九族空中纜車及其他機械遊樂設施。
6. 綜合類型：西湖渡假村、小叮噹科學遊樂區、香格里拉樂園、杉林溪森林遊樂區。

(三)依資源類型分類（東海大學環境規劃及景觀研究中心，1990）

◆**自然資源**

1.水資源利用：包括海岸、湖泊、水庫、溪流等。
2.森林、山岳：指利用天然之山岳地形及森林資源的遊憩設施。
3.動物、植物展示：集合各動物、植物，透過各種展示方式，以吸引遊客參觀。
4.其他特殊景觀：利用特殊的景觀資源，方便遊客進行參觀活動的休閒設施。

◆**人文資源**

1.歷史、古蹟、民俗文化：利用當地特有的歷史古蹟或是模仿某種社會之生活方式以吸引遊客。
2.宗教觀光：提供遊客　個信仰的地方，並設有其他像是花園或是遊樂場等設施。

◆**人造景觀**

1.主題公園：以人為造景的方式塑造其特色。
2.產業觀光：像是果園或是牧場。

◆**遊憩設施**

1.機械性遊憩設施：依設置所在不同分為陸域性、水域性和空域性設施。
2.非機械性遊憩設施：像是滑草、住宿、露營。

(四)依觀光局觀光遊樂服務業之經營主題的調查分類

觀光局於民國87年進行的「觀光遊樂服務業調查」中，將遊樂園分成

自然賞景型、綜合遊樂園型、濱海遊憩型、文化育樂型、動物展示型和鄉野活動型等六種類型遊樂園（**表10-1**）。

表10-1　遊樂業經營主題分類

分類基礎	類型	定義
經營主題	自然賞景型	指園區主要為自然景緻之觀賞，其設施配合觀賞、遊憩或體驗該場所之自然風景者。
	綜合遊樂園型	指遊樂型態之綜合體，以機械活動設施為主，配合各種陸域、水域活動者。
	海濱遊憩型	指園區主要為海水浴場或應用海水所從事的動靜態活動者。
	文化育樂型	指園區主要為民族表演、民俗活動、文物古蹟展示活動或具教育娛樂性質之動靜態設施者。
	動物展示型	指園區主要內容為動物之靜態展示或動態表演者。
	鄉野活動型	主要以農果園、農作採擷和野外活動等靜動態活動者。

資料來源：觀光局（1998）。86年觀光遊樂服務業調查報告。

第二節　遊樂園特性

一、經營特性（**圖10-1**）

(一)服務性

　　遊樂園是一開放的遊憩空間，遊客與服務人的接觸並不明顯，這並不代表遊樂園沒有良好的服務。在遊樂園中有旅遊資訊服務中心、物品寄放、路線指示招牌、設施操作人員、清潔服務、餐飲服務等，遊樂園的服務遍及園區的每個角落。

圖10-1　遊樂園業的特性

(二)綜合性

　　遊樂園是一綜合性的產業，園區內有娛樂的設施、刺激的騎乘、餐廳、飲食吧、商店、旅館、表演劇場、展覽館、現場表演秀等，是一多元化的遊憩景點。

(三)公共性

　　遊樂園是一種多遊客聚集的公共場所，平常日遊客較少，假日時成千上萬的遊客同時湧入園區，遊客秩序的維持與安全的維護，就顯得格外重要。尤以擁有水設施的園區，如何將安全性做到無疏漏，對園區而言是一大挑戰。

(四)多樣性

　　面對大眾化消費的年代，消費者的需求是複雜的，尤以不同年齡族群的消費需求更是有明顯的差異。遊樂園通常會以多樣化的遊憩設施與服務滿足遊客不同的需求，甚至在表演節目或活動也會隨著季節更新變化，讓遊客感受不同的園區氛圍。

(五)地域性

人口和交通條件是遊樂園選址設立的重要條件。就一大型主題遊樂園而言,對市場區位的依賴程度極深,周圍一小時車程內主要市場區位的人口,至少要多達200萬人,在二至三小時車程內的次要市場區位的人口,也要旅客可在一天之內來回的,也要有200萬人以上(謝其淼,1995)。

二、產業特性

(一)資本密集

遊客園的投資開發需要大面積的土地與資金,是一資本密集的事業。就國內興建或籌建中的遊樂業觀察,台南市統一夢世界園區預計開發面積152.1632公頃,投入資金136.73億元。

(二)勞力密集

遊樂園區內有需多娛樂設施與餐飲服務,需求很多的服務人員才能滿足遊客的需求。而且遊樂園區廣大,清潔維護工作所需服務人員也不少,因此遊樂園是一勞力需求較大的服務業。根據觀光局資料顯示,民國102年,觀光遊樂業平均每一遊樂業員工人數是188人。

(三)風險性高

謝其淼(1995)認為投資經營遊樂園會面臨消費者風險、開發及營建風險、資金籌措風險和天候風險等四種風險。消費者風險來自民眾消費行為的變化,遊樂園無法掌握所造成。開發及營建風險以及資金籌措風險是遊樂園開發過程中可能遭遇的風險,尤以經濟不景氣或金融風暴時最容易出現資金籌措不易的風險。天候風險則是來自天然氣候條件,如暑假期間經常有颱風侵襲,假期和過年期間遇到下雨,對於經營者而言,都是很大的天候風險。

(四)季節性

季節性普遍存在觀光產業，遊樂園也涵蓋其中。遊樂園旅遊的淡旺季形成原因，主要是受到自然（氣候）與制度性（公共假期）因素的影響。

(五)長期性

遊樂園是投資的資金龐大，要獲利賺錢通常不是三至五年可以達成的，因此遊樂園屬於長期投資的事業，尤其以台灣人口2,300萬的內需市場而言，要短期獲利不是一件容易的事。

三、經濟特性

(一)產品差異化

每個遊樂園構成的基本元素，景觀、騎乘、娛樂、建築、餐飲和表演，通常是大同小異。經由不同主題的展示，或整體園區的規劃，最後所呈現出來的遊樂園風貌都有很大的不同，此即差異化。差異化是遊樂園競爭的利器，也是民眾追求消費最大的誘因。

(二)需求富有彈性

需求彈性旨在衡量消費者面對商品價格變動時，其消費數量變動程度的大小。遊樂園消費屬於非民生必需品，門票價格不低，當遊樂園門票價格有些許變動時，民眾的消費反應會比較大，此即需求富有彈性。如每年兒童節時，有些遊樂園會對國小學童給予門票優惠價格，這樣的價格策略通常會對遊樂園帶來大量的人潮。

(三)所得彈性大於一

所得增加之後，人們會對遊樂園的需求大幅提升，所得彈性大於一。因此，所得是影響遊樂園發展的重要因素。

(四)受景氣循環影響

當經濟處於復甦與繁榮階段，對於遊樂園的消費有正向的影響；當經濟處於衰退和蕭條階段時，遊樂園的消費會受到負向的影響。

第三節　遊樂園發展歷程

一、國外

遊樂園是現代主題遊樂園的前身。遊樂園起源於古代和中世紀的宗教節日和市集（Milman, 2007）。十七世紀法國和中世紀教會，訴求噴泉和花叢的遊樂園概念傳遍歐洲。直到1873年，維也納Prater露天遊樂園，增添了嶄新機械式遊樂設施和歡樂屋。美國遊樂園開始於十八世紀，最初在園內搭建輕軌電車和野餐果園，藉此吸引大批遊客在週末前往。1893年在美國芝加哥舉辦的哥倫比亞博覽會，首先介紹美國遊樂園的主要元素。隨後包括餐飲和遊園車等主要設施，迅速在美國紐約魯林區康尼島等樂園風行（Vogel, 2007；陳智凱、鄧旭茹譯，2008）。1930年代經濟大恐慌席捲美國，百業蕭條之際，大部分的遊樂場都能倖存下來，但其後隨著技術及經濟的更新，帶來休閒欲望及休閒機會的改變，反而預示了一般傳統型遊樂園時代的結束（謝其淼，1995）。

1955年美國洛杉磯「迪士尼樂園」成立，遊樂園正式走向主題遊樂年代。迪士尼樂園是由華特‧迪士尼一手創立，他將米老鼠、白雪公主等卡通人物的魅力、色彩、幻想、刺激、娛樂和遊樂園融合在一起，形塑一個適合「家庭娛樂」的主題樂園。當今迪士尼樂園已是主題遊樂園的代名詞，2017年全世界前十大主題遊樂園中有八個是迪士尼集團的主題遊樂園，分為美國佛州迪士尼魔法王國、美國加州迪士尼樂園、東京迪士尼樂園、東京迪士尼海洋、美國佛州迪士尼動物王國、美國佛州迪士尼未來世

界、上海迪士尼樂園、美國佛州迪士尼好萊塢影城，其中五個遊樂園在美國，兩個在日本，一個在中國，遊客人數合計超過1.15億人次（**表10-2**）。

表10-2 2017年全球25大主題遊樂園

排名	遊樂園名稱	所在國家（地區）和城市	2016年遊客量	2017年遊客量	變動率
1	迪士尼魔法王國	美國，佛羅里達州，布納維斯塔湖	20,395,000	20,450,000	0.3%
2	迪士尼樂園	美國，加利福尼亞州，安納海姆	17,943,000	18,300,000	2.0%
3	東京迪士尼樂園	日本，東京	16,540,000	16,600,000	0.4%
4	日本環球影城	日本，大阪	14,500,000	14,935,000	3.0%
5	東京迪士尼海洋	日本，東京	13,460,000	13,500,000	0.3%
6	迪士尼動物王國	美國，佛羅里達州，布納維斯塔湖，華特迪士尼世界	10,844,000	12,500,000	15.3%
7	迪士尼未來世界	美國，佛羅里達州，布納維斯塔湖，華特迪士尼世界	11,712,000	12,200,000	4.2%
8	上海迪士尼樂園	中國，上海	5,600,000	11,000,000	96.4%
9	迪士尼好萊塢影城	美國，佛羅里達州，布納維斯塔湖，華特迪士尼世界	10,776,000	10,722,000	-0.5%
10	環球影城	美國，佛羅里達州，奧蘭多	9,998,000	10,198,000	2.0%
11	長隆海洋王國	中國，珠海橫琴灣	8,474,000	9,788,000	15.5%
12	巴黎迪士尼樂園	法國，馬恩拉瓦	8,400,000	9,660,000	15.0%
13	迪士尼加州冒險樂園	美國，加利福尼亞州，安納海姆	9,295,000	9,574,000	3.0%
14	冒險島	美國，佛羅里達州，奧蘭多環球影城	9,362,000	9,549,000	2.0%
15	好萊塢環球影城	美國，加利福尼亞州，環球城	8,086,000	9,056,000	12.0%
16	樂天世界	韓國，首爾	8,150,000	6,714,000	-17.6%
17	愛寶樂園	韓國，京畿道	6,970,000	6,310,000	-9.5%
18	香港迪士尼樂園	香港特別行政區	6,100,000	6,200,000	1.6%
19	長島溫泉樂園	日本，桑名市	5,850,000	5,930,000	1.4%
20	海洋公園	香港特別行政區	5,996,000	5,800,000	-3.3%
21	歐洲主題公園	德國，魯斯特	5,600,000	5,700,000	1.8%
22	華特迪士尼影城	法國，馬恩拉瓦，巴黎迪士尼樂園	4,970,000	5,200,000	4.6%
23	艾夫特琳主題公園	荷蘭，卡特斯維爾	4,764,000	5,180,000	8.7%
24	趣伏里主題公園	丹麥，哥本哈根	4,640,000	4,640,000	0.0%
25	新加坡環球影城	新加坡	4,100,000	4,220,000	2.9%
	2017年全球排名前25位主題遊樂園總遊客量		233,057,000	243,926,000	4.7%

資料來源：The global attractions attendance report, *Themed Entertainment Association and the Economics practice at AECOM*, 2017.

1955年美國洛杉磯「迪士尼樂園」成立，遊樂園正式走向主題遊樂年代

二、國內

台灣遊樂園依產業發展過程可分成導入期、萌芽期、主題遊樂期和轉型期等四個時期（**表10-3**）。

(一)導入期（民國35～70年）

這個時期的台灣社會主要是以農業生產為主，國人所得偏低，對於休閒娛樂的要求不高。台灣第一個遊樂園區是日據時期於民國23年設立的「兒童遊園地」（許文聖，2010）。35年台北市政府接管圓山動物園和兒童遊園地。

47年兒童遊園地更名「中山兒童樂園」，並由私人承租經營。56年國內第一家民營遊樂園雲仙樂園誕生，全台唯一交走式高空纜車，是此園區最大的特色。60年台北縣板橋大同水上樂園成立，擁有國內第一座雲霄飛車，園區內有廣大游泳池以及人造浪技術，帶動此時期機械遊樂的黃金十年。61年桃園亞洲樂園開幕，結合機械遊樂設施與石門水庫山光水色，創造不同遊憩體驗。68年六福村野生動物園成立。

表10-3 國內遊樂園發展歷程

年代	重大紀事	成立遊樂園
民國35～70年 導入期	・民國35年台北市政府接管圓山動物園和兒童遊園地。 ・民國47年兒童遊園地承租給民間經營，更名為「中山兒童樂園」。 ・民國56年國內第一家民營遊樂園雲仙樂園誕生，擁有全台唯一交走式高空纜車。 ・民國57台北市政府將「中山兒童樂園」收回，劃歸教育局管理。 ・民國59年台北市將「中山兒童樂園」併入市立動物園附設兒童遊樂場。 ・民國60年陳釙炳先生聘請日本岡本娛樂株式會社、竹商企業公司規劃民營遊樂園——「大同水上樂園」，帶動了台灣各地遊樂園的興建熱潮和不斷引進各式的遊樂機械設施，期間長達十年之久，進入機械式遊樂園的黃金時代。 ・民國68年「六福村野生動物園」成立。 ・民國70年行政院將觀光遊憩事業重整並規劃發展後，遊樂園才逐漸恢復生機，此時發展出的遊樂園型態引進其他不同的活動，如小型動物園、海族館及森林遊樂活動，這是台灣遊樂園轉型的關鍵時刻。	・雲仙樂園（民國56年） ・八卦大佛風景區大同水上樂園（民國60年） ・亞洲樂園（民國61年） ・六福村野生動物園（民國68年） ・杉林溪森林生態渡假園區（民國68年） ・野柳海洋公園（民國69年）
民國71～80年 萌芽期	・民國71年台北市明德樂園開幕。 ・民國72年亞哥花園和73年小人國設立，開啟了台灣的景觀花園和主題園的序幕，改變國人對遊樂園的刻板印象。 ・民國74年亞哥花園創下150.5萬遊客人數。 ・民國75年九族文化村園成立，是一座以台灣原住民九大族群為主題的遊樂園，立下大型遊樂園分期分區發展之模式。 ・六福村野生動物園於民國78年規劃擴建為主題遊樂園，83年第一個園區「美國大西部」完成對外開放。 ・民國78年八仙水上樂園，79年劍湖山世界開幕，重新開創機械遊樂園的新局面。 ・此時期是台灣遊樂園新建家數最多的時期，也是遊樂園走向大型化與分期開發的時期。	・明德樂園（民國71） ・亞哥花園（民國72年） ・潮州假期世界（民國72年） ・卡多里樂園（民國72年） ・小人國（民73年） ・香格里拉樂園（民73年） ・西湖渡假村（民73年） ・九族文化村（民75年） ・火炎山溫泉渡假村（民國76年） ・神去村（民國76年） ・悟智樂園（民國77年） ・東山樂園（民77年） ・八仙水上樂園（民78年） ・六福村主題遊樂園（民國78年） ・阿公店湖濱樂園（民國78年） ・劍湖山世界（民79年） ・小叮噹科學主題樂園（民國79年）

（續）表10-3　國內遊樂園發展歷程

年代	重大紀事	成立遊樂園
民國81～92年主題遊樂期	·民國81年民營觀光區遊客人次突破千萬。 ·民國82年「台灣民俗村」成立，園區內容設定為歷史、古蹟、民俗、文化、教育、遊樂、休閒等七大主題，園內保存許多傳統民俗技藝、遷移的老建築、百年的老樹，但也擁有最新科技的遊樂設施。 ·民國85年六福村締造民營遊樂園入園人數新紀錄，高達230萬人次。 ·民國87年隔週休二日的法令實施，開啓國內休閒旅遊的新世紀。 ·民國88年發生了921大地震，中區觀光產業受到重創。 ·民國89年南台灣最大水上主題樂園布魯樂谷開幕。 ·民國89年7月1日「月眉育樂世界」第一期「馬拉灣水上樂園」正式開園，至10月16日季節性休園，遊客人數約為三十四萬人次；第二期之「探索樂園」在民國90年5月開幕。 ·民國91年花蓮海洋公園開園。	·泰雅渡假村（民國81年） ·台灣民俗村（民國82年） ·頑皮世界（民國83年） ·小墾丁綠野渡假村（民國84年） ·怡園渡假村（民國86年） ·尖山埤江南渡假村（民國89年） ·布魯樂谷主題親水樂園（民國89年） ·月眉育樂世界（民國89年） ·花蓮海洋公園（民國91年）
民國93迄今轉型期	·民國98年九族文化村闢建完成日月潭纜車，連接日月潭青年活動中心與九族文化村，全長1.877公里。 ·民國99年台灣首創希臘情境主題遊樂園義大遊樂世界開幕。 ·民國102年世界著名頂級休閒渡假旅館集團GHM（General Hotel Management）投資神去村70億興建為國際級渡假村 ·民國103年台北市兒童新樂園開幕，收費方式採門票與設施分開計價。 ·民國104年6月27日八仙樂園發生派對粉塵爆炸事故，造成15死484人受傷。 ·107年2月宜蘭縣綠舞日式主題園區開幕，占地5.75公頃，是全台唯一日式庭園主題園區與飯店。	·大路觀主題樂園（民國97年） ·義大遊樂世界（民國99年） ·台北市兒童新樂園（民國103年） ·綠舞日式主題園區（民國107年）

資料來源：本書整理。

(二)萌芽期（民國71～80年）

由於機械遊樂設施相似度高，更新速度緩慢，造成民國60年代遊樂園的經營逐漸出現隱憂。民國70年代交通部與經濟部研議開發大型育樂區計畫，結合聲光科技與觀光遊樂需求，顯示政府開始對遊樂公園與主題公園之重視（楊正寬，2007）。台灣民營遊樂區設立時間多集中於71～80年代（**表10-4**），主要係因當時經濟大幅成長，國民所得和閒暇時間增多，民眾對休閒遊憩多樣性需求所致（觀光政策白皮書，2002）。這個時期是國內遊樂園經營型態轉變的時期，是機械遊樂轉向園藝景觀、動物展示、建築景觀的時期。

民國72年「亞哥花園」開幕，73年「小人國」開幕，其構思和規劃都突破了以機械遊樂設備爲主的一般遊樂園經營型態（謝其淼，1998）。74年亞哥花園締造150.5萬遊客人次紀錄。75年九族文化村成立，建立大型遊樂園分期分區開發展模式。78年六福村野生動物園規劃轉型爲主題遊樂園。79年劍湖山世界成立，爲下一個主題遊樂園時期揭開序幕。

表10-4　民國90年以前民營遊樂區設立時間統計

項目 ＼ 成立時間	65年之前	65～70年	71～75年	76～80年	81～85年	86年以後
家數	5	8	13	23	5	2
百分比（%）	8.6	13.9	22.4	43.1	8.6	3.4

資料來源：交通部觀光局三十年紀念專刊，第60頁，民國90年6月。

(三)主題遊樂期（民國81～92年）

這個時期遊樂園逐漸朝向主題化、大型化與多元化發展，刺激的騎乘設施是園區中不可或缺的核心商品，遊客人數由81年的482.3萬人次，成長到92年的1,087.7萬人次，可說是國內遊樂園發展最爲輝煌的時期。劍湖山世界、六福村和九族文化村是這個時期主題遊樂園的代表。

民國82年「台灣民俗村」成立，園區內容設定爲歷史、古蹟、民俗、

文化、教育、遊樂、休閒等七大主題，園內保存許多傳統民俗技藝、遷移的老建築、百年的老樹，但也擁有最新科技的遊樂設施。84年小墾丁綠野渡假村營運，是一座以休閒渡假為主的遊樂園，88年921大地震重創中部地區遊樂園。89年南部地區最大水上樂園布魯樂谷主題親水樂園開幕，同年國內第一個BOT（Build-Operate-Transfer）遊樂園月眉育樂世界（今麗寶樂園）馬拉灣水上樂園營運。91年東部最大遊樂園遠雄海洋公園開幕。

(四)轉型期（民國93年迄今）

隨著人口結構的改變、觀光產品的多樣化、旅遊型態的轉變以及家庭消費支出沒有明顯成長，導致觀光遊樂業的吸引力與成長動力逐漸消失，尤以機械遊樂為主題的遊樂園受到的影響更為明顯。面對市場的衰退，遊樂園除了更新設施外，舉辦活動吸引不同消費客群，擴大市場邊界，尋找業績成長的動能，是遊樂園此時期重要的策略。

九族櫻花祭是此時期舉辦最具特色與成功的活動，西湖渡假村和香格里拉的桐花祭也吸引相當多的遊客造訪，而小人國以卡通人物哆拉A夢和OPEN小將以及劍湖山世界的阿爾卑斯山少女小天使和北海小英雄為主題的活動，都為園區帶來可觀的遊客人數。

民國98年九族文化村闢建完成日月潭纜車，是台灣第一座BOO（Build-Operate-Own）模式營運的公共纜車系統，連接日月潭青年活動中心與九族文化村，全長1.877公里。99年台灣首創希臘情境主題遊樂園義大遊樂世界開幕。102年世界著名頂級休閒渡假旅館集團

103年台北市兒童新樂園開幕，收費方式採門票與設施分開計價（顏書政拍攝）

GHM（General Hotel Management）投資神去村70億興建為國際級渡假村。103年台北市兒童新樂園開幕，收費方式採門票與設施分開計價。104年6月27日八仙樂園因派對粉塵事故無限期停業。民國107年2月宜蘭縣綠舞日式主題園區開幕，占地5.75公頃，是全台唯一日式庭園主題園區與飯店，裡面有日式庭園、河流、碼頭、綠舞島、水濂洞，是一充滿日式風味的主題樂園。

「活動」是轉型期觀光遊樂業集客重要的工具，新奇與刺激的機械硬體設施成為配角，「家庭娛樂」的概念在遊樂園轉型中逐漸落實。面對高齡社會來臨，遊樂園轉向渡假村或養生村的營運型態，正在悄悄進行中。

 # 第四節　遊樂園現況

一、觀光遊樂業概況

我國遊樂園於2001年代正式納入法定「觀光遊樂業」作為重點觀光產業的一環（許文聖，2010）。民國107年國內領有執照且經營中業者計有24家，分別為雲仙樂園、野柳海洋世界、小人國主題樂園、六福村主題遊樂園、小叮噹科學主題樂園、萬瑞森林樂園、西湖渡假村、香格里拉樂園、火炎山溫泉渡假村、麗寶樂園、東勢林場遊樂區、九族文化村、泰雅渡假村、杉林溪森林生態渡假園區、劍湖山世界、頑皮世界、尖山埤江南渡假村、8大森林樂園、大路觀主題樂園、小墾丁渡假村、遠雄海洋公園、義大世界、怡園渡假村及綠舞莊園日式主題遊樂區。本書依設施與服務內容，分為一般遊樂園、主題遊樂園和渡假村三種類型（**圖10-2**）。

觀察觀光遊樂業歷年遊客人數的變化，可以發現民國92年是一轉折點（**表10-5**），81年遊客人數482.3萬，92年觀光遊樂業遊客人數是1,087.7萬人次，遊客成長125.5%。92～105年遊客人數衰退24.37%。106年觀光遊樂業人數遽增為1,426.1萬人次，遊客大幅成長主要是麗寶樂園新開幕outlet人

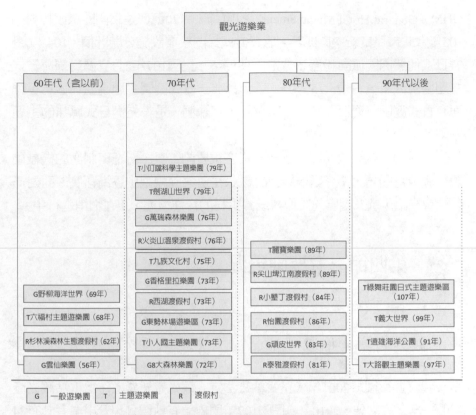

| G | 一般遊樂園 | T | 主題遊樂園 | R | 渡假村 |

圖10-2 台灣觀光遊樂業成立時間與類型

數計入所造成,並非是觀光遊樂業遊客真實的成長。

　　民國81年一般遊樂園遊客人數76.6萬人次(**表10-5**),市場份額15.89%,106年遊客人數91.7萬人次,市場份額減為6.43%。主題遊樂園遊客人數81年323.4萬人次,106年遊客人數為1,194.7萬人次,市場份額83.78%。渡假村81年遊客人數82.2萬人次,市場份額17.06%,106年遊客人數為139.6萬人次,市場份額9.79%。從遊客人數的變化可以看出,一般遊樂園和渡假村都面臨遊客衰退的難題。

表10-5　民國81年至106年台灣觀光遊旅業遊客人數與市場份額　　單位：人次、%

年度	一般遊樂園		主題遊樂園		渡假村		總計
	人次	市場份額	人次	市場份額	人次	市場份額	
81	766,410	15.89	3,234,475	67.06	822,728	17.06	4,823,613
82	863,088	17.74	3,288,741	67.59	714,054	14.67	4,865,883
83	959,856	15.69	4,227,565	69.12	928,757	15.19	6,116,178
84	1,061,866	12.92	6,078,330	73.96	1,078,186	13.12	8,218,382
85	885,434	11.06	6,176,460	77.15	943,513	11.79	8,005,407
86	1,110,148	13.25	6,215,551	74.17	1,053,976	12.58	8,379,675
87	1,134,559	12.83	6,583,178	74.46	1,124,073	12.71	8,841,810
88	990,108	14.64	4,957,550	73.31	815,089	12.05	6,762,747
89	964,052	13.03	6,013,642	81.25	423,388	5.72	7,401,082
90	1,615,843	21.12	5,562,014	72.71	471,288	6.16	7,649,145
91	1,281,563	15.24	6,020,759	71.58	1,108,729	13.18	8,411,051
92	1,252,536	11.51	7,700,574	70.79	1,924,508	17.69	10,877,618
93	1,302,945	12.35	7,115,337	67.45	2,131,408	20.20	10,549,690
94	1,282,477	12.67	7,148,341	70.64	1,689,202	16.69	10,120,020
95	1,372,939	14.25	6,462,883	67.10	1,796,183	18.65	9,632,005
96	1,195,908	14.44	5,620,411	67.87	1,465,186	17.69	8,281,505
97	1,083,204	13.72	5,576,645	70.62	1,237,379	15.67	7,897,228
98	1,186,244	14.04	5,949,561	70.42	1,313,449	15.55	8,449,254
99	1,216,138	12.11	7,390,826	73.60	1,435,294	14.29	10,042,258
100	1,317,254	13.91	6,722,935	71.01	1,427,611	15.08	9,467,800
101	1,330,338	14.66	6,252,695	68.89	1,493,009	16.45	9,076,042
102	1,227,507	13.61	6,244,384	69.26	1,544,377	17.13	9,016,268
103	1,362,184	13.66	6,704,844	67.24	1,904,124	19.10	9,971,152
104	1,275,680	13.66	6,210,066	66.48	1,855,054	19.86	9,340,800
105	1,053,563	12.81	5,710,532	69.42	1,462,451	17.78	8,226,546
106	917,122	6.43	11,947,678	83.78	1,396,257	9.79	14,261,057

資料來源：本書整理。

二、員工人數與營業額

台灣觀光遊樂業民國100年員工人數4,076人，年營收61億元，平均每家遊樂園營收2.44億元。106年台灣觀光遊樂業員工數4,917人，營收是69億元（**表10-6**），平均每家遊樂園營收2.88億元。

表10-6　台灣觀光遊樂業員工人數與營收

年	員工數（人）	營收（億）	家數	平均每家員工數（人）	平均每家營收（億）
100	4,076	61	25	163	2.44
101	4,407	58	23	192	2.52
102	3,791	56	22	172	2.55
103	5,097	67	24	212	2.79
104	4,523	66	24	188	2.75
105	4,846	62	26	186	2.38
106	4,917	69	24	205	2.88

資料來源：整理自民國100年至106年交通年鑑，交通部。

三、遊樂園概況

(一)一般遊樂園

◆野柳海洋世界

野柳海洋世界位於新北市野柳風景區內，是國內第一座以海洋動物為主題的表演館。此外，野柳海洋世界擁有國內首座洞穴海底隧道，全長一百多公尺，隧道內展示百餘種海洋生物，經由大型玻璃讓人有置身於海底的錯覺。園區內主要有海洋劇場、海洋生物展示館和海洋生物標本區三區。民國106年遊客人數17.8萬人次（**表10-7**）。

◆雲仙樂園

　　雲仙樂園位於新北市烏來區，園區以高空纜車聞名，是國內第一家成立的民營遊樂園。園區分成雲仙湖區、原野樂園區、溪流親水區、青年活動中心、雲晴湖區、森林浴區和雲仙飯店別墅區。民國106年遊客人數10.0萬人次。

◆萬瑞森林樂園

　　萬瑞森林樂園位於新竹縣橫山鄉，海拔660公尺，面積38公頃，天然景色宜人四季如春，是全國唯一緊鄰都會地區的原始森林樂園。園區內有115間小木屋住宿、露營區、烤肉區、千人餐廳、室內外山訓場、室內營火場、千人大型會議廳等。民國106年遊客人數3.4萬人次。

表10-7　民國91年至106年台灣遊樂園遊客人數變化情形　　　　　單位：人次

年度	野柳海洋世界	雲仙樂園	萬瑞森林樂園	香格里拉樂園	東勢林場遊樂區	頑皮世界	8大森林樂園
91	156,811	302,188	29,884	197,825	201,924	306,637	86,294
92	124,716	278,632	22,437	255,245	226,794	258,347	86,365
93	140,817	212,524	26,031	362,343	210,662	185,703	164,865
94	144,807	185,198	34,591	282,522	189,005	175,271	271,083
95	150,809	264,386	51,368	259,013	204,372	198,420	244,571
96	144,799	223,267	30,816	189,520	191,767	217,640	198,099
97	130,674	145,273	20,999	225,949	170,607	198,795	190,907
98	119,028	181,837	20,786	269,722	184,410	203,698	206,763
99	129,339	172,567	24,045	275,395	184,434	216,278	214,080
100	124,340	192,362	22,374	298,517	258,128	188,913	232,620
101	111,051	159,260	23,437	359,269	253,167	191,462	232,692
102	134,145	156,175	33,934	288,679	230,573	190,057	193,944
103	196,898	183,423	47,925	260,877	263,337	203,011	206,713
104	200,021	146,369	58,025	224,417	271,466	135,823	239,559
105	190,093	76,579	55,931	134,207	218,500	128,217	250,036
106	178,952	100,980	34,455	99,319	192,762	168,520	142,134

資料來源：整理自民國91年至106年「觀光統計年報」，交通部觀光局。

◆香格里拉樂園

　　香格里拉樂園位於苗栗縣造橋鄉，創立於1990年，以歐式花園為主體。園區內有歡樂廣場、表演劇場、客家博物館和森林步道等遊憩區。客家莊是香格里拉樂園的一大特色，內部以展示客家文物及結合鄉土教學，充分展現客家民俗風。民國101年香格里拉樂園轉手由勤美集團經營管理。106年遊客人數9.9萬人次。

◆東勢林場遊樂區

　　東勢林場遊樂區位於台中市東勢區，由彰化縣農會經營管理。東勢林場是一兼具森林遊樂與休閒農場的遊樂區，有中部陽明山的美號。園區內有豐富的自然生態與四季不同的花卉（春櫻、夏桐、秋楓、冬梅），每年3、4月的螢火蟲季更是國內生態旅遊熱門的景點。民國106年遊客人數19.2萬人次。

◆頑皮世界

　　頑皮世界位於台南市學甲區，占地20公頃，是南部地區第一座野生動物園。園區採半開放式觀賞，園內有300多種動物，擁有全國唯一的南美小豚和科摩多龍。園區每日有精彩的動物表演秀，非常適合親子旅遊的遊樂園。民國106年遊客人數16.8萬人次。

◆8大森林樂園

　　8大森林樂園位於屏東縣潮州鎮。園區內有全國獨一的平地桃花木森林，園區內有水生植物、節目表演、羊羊森林、森林木動村、蝴蝶園、雨林館和機械遊樂等分區，是一親子共遊、寓教於樂的森林樂園。民國106年遊客人數是14.2萬人次。

(二)主題遊樂園

◆小人國主題樂園

　　小人國主題樂園位於桃園市龍潭區，成立於民國73年，以二十五分

之一打造世界各國代表性建築物景觀的主題樂園。園區分成遊世界、遊樂園、水樂園和樂舞秀。97年整合推出轟浪水世界，提供遊客清涼戲水遊憩區，水樂園中擁有亞洲最高十二層樓的水上雲霄飛車以及多樣水上設施。民國92年是小人國近年營運的低點，遊客人數44.5萬人次（**表10-8**），93年之後經由新增騎乘設施與水域設施，以及活動的導入，建構「家庭娛樂」遊憩的環境氛圍，提升遊客的造訪意願。98年遊客人數達98.3萬人次，106年遊客減為64.8萬人次。

表10-8　民國91年至106年台灣主題遊樂園遊客人數變化情形　　單位：人次

年度	小人國主題樂園	六福村主題遊樂園	小叮噹科學主題樂園	麗寶樂園	九族文化村	劍湖山世界	遠雄海洋公園	大路觀主題樂園
91	557,248	1,638,667	174,378	902,370	558,009	1,775,017	-	-
92	445,793	1,203,931	133,776	1,207,168	948,243	2,055,149	1,256,567	
93	522,523	1,038,716	130,754	1,459,627	789,554	1,960,227	907,353	-
94	852,855	1,118,100	145,629	1,480,412	907,574	1,441,298	819,191	-
95	809,989	1,069,279	131,350	1,063,573	919,767	1,407,364	743,810	-
96	718,351	940,577	122,965	910,080	717,640	1,253,291	674,953	-
97	727,689	947,217	135,028	782,544	804,609	1,237,413	622,352	-
98	983,042	1,225,235	163,181	705,268	768,610	1,133,176	515,754	85,705
99	933,352	1,136,533	166,146	827,337	2,017,316	1,272,558	529,580	104,038
100	750,092	1,193,885	175,860	804,785	1,559,764	1,284,988	497,233	104,583
101	706,467	1,189,250	233,319	734,073	1,343,060	1,154,586	488,346	67,900
102	742,970	1,083,798	311,026	1,081,300	1,021,743	1,130,235	535,166	11,433
103	791,190	1,564,754	209,842	1,098,279	937,480	1,121,634	613,674	41,337
104	777,878	1,630,245	238,128	829,838	906,855	1,123,954	577,255	50,881
105	665,718	1,438,172	218,307	914,578	882,803	1,000,515	538,795	51,644
106	648,836	1,286,939	319,857	7,214,438	893,727	1,000,647	496,365	86,869

資料來源：同**表11-7**。

◆六福村主題遊樂園

　　六福村主題遊樂園位於新竹縣關西鎮，前身為民國68成立的六福村野生動物園，78年開始規劃擴建成立主題樂園，83年6月美國大西部主題園

區完工對外開放營運。園區有中央魔術噴泉、美國大西部、阿拉伯皇宮、南太平洋非洲部落等區。99年關西六福莊生態渡假旅館開幕，是全國唯一以「動物生態」為主題規劃的旅館。101年投入3.91億元打造全台唯一希臘主題戲水樂園——六福水樂園。多元的遊憩設施，使得六福村主題遊樂園成為北台灣旅遊的熱門景點。民國85年六福村主題遊樂園創下230.6萬的遊客人次紀錄，至今沒有其他遊樂園能夠超越，106年六福村遊客人數是128.6萬人次。

◆小叮噹科學主題樂園

小叮噹科學主題樂園成立於民國79年，當時是由多位熱心科學教育的股東集資，在新竹縣新豐鄉上坑村松柏嶺上，建構一個以科學教育為主題的戶外遊樂園區。園區內有遊樂園區、露營山訓區、生活大師會館與餐飲服務，擁有全唯一750坪室內滑雪場。民國106年遊客人數31.9萬人次。

◆麗寶樂園

麗寶樂園位於台中市后里區，是國內第一個BOT（民間興建營運後移轉模式）的休閒產業開發案。園區內有馬拉灣和探索樂園兩大主題區，是一座包含陸域和水域的遊樂園。民國101年園區內福容大飯店月眉店開幕。「大海嘯」和「斷軌雲霄列車」是麗寶樂園最具代表性的遊樂設施，105年12月outlet mall開始營運，106年遊客人數是721.4萬人次。

◆九族文化村

九族文化村位於南投縣魚池鄉，是一座以台灣原住民九大族群建築與文化為主題的遊樂園。園區內有歐洲花園、歡樂世界、空中纜車、部落景觀、原住民部落區、表演節目和體驗活動區。民國90年九族文化村開始舉行「櫻花季」，帶動國內賞櫻的風潮，九族文化村現已成為日月潭地區賞櫻的重要景點。民國98年12月28日九族文化村日月潭纜車正式營運，99年遊客人數創下201.7萬人次紀錄，106年遊客人數89.3萬人次。

◆劍湖山世界

　　劍湖山世界位於雲林縣古坑鄉，民國79年開幕，占地60公頃。91年增建劍湖山王子大飯店和園外園，102完成小威の海盜村和驚悚電影院，是國內著名的主題複合式遊樂園。園區內有摩天廣場、兒童玩國、小威の海盜村、園外園、雙文創區、驚悚電影院鬼塢、震撼劇場和表演秀。民國87年創下遊客228.1萬人次紀錄，106年遊客人數100.0萬人次。

◆遠雄海洋公園

　　遠雄海洋公園位於花蓮縣壽豐鄉，占地50公頃，是台灣東部唯一的主題遊樂園。園區有海洋村、探險島、海洋劇場、嘉年華歡樂街、海盜灣、布萊登海岸、海底王國和水晶城堡等八大主題區。園區內除了機械騎乘設施外，還有精彩的海獅和海豚表演秀。園區舉辦獨特全台的「海洋夜未眠」兩天一夜體驗營，是認識海豚與海洋生態的深度之旅，晚上還可以跟海洋動物一起睡覺，是一座結合遊樂與教育意義的休閒園區。民國92年遊客人數125.6萬人次，106年遊客人數是49.6萬人次。

◆大路觀主題樂園

　　大路觀主題樂園位於屏東縣高樹鄉，占地53.6公頃，是客家大路觀文化及原住民排灣族文化匯集之地。民國97年10月對外正式營運，園區內有山水樂園、仙人掌世界、熱帶植物園區、表演廣場等，是一處結合人文和教育的主題休閒園區。民國98年遊客人數8.5萬人次，106年遊客人數8.6萬人次。

(三)渡假村

◆火炎山溫泉渡假村

　　火炎山溫泉渡假村位於苗栗縣苑裡鎮，原為台灣少林寺，地處台灣八大奇景火炎西麓。園區內有廣闊的林間步道、烤肉區、溫泉會館等，是一個兼具自然生態、文化和藝術的遊憩景點。民國101年火炎山溫泉渡假村遊客人數7,967人（**表10-9**）。

表10-9　民國91年至106年台灣渡假村遊客人數變化情形　　　　　單位：人次

年度	火炎山溫泉渡假村	西湖渡假村	杉林溪森林生態渡假園區	泰雅渡假村	尖山埤江南渡假村	小墾丁渡假村
91	74,889	683,385	-	166,057	88,737	-
92	44,154	1,043,699	230,851	146,907	171,312	199,165
93	126,912	740,759	416,523	234,852	291,766	251,635
94	46,059	389,295	470,190	226,696	241,627	226,973
95	132,229	470,048	496,912	239,982	172,387	221,463
96	81,662	418,877	363,388	186,275	167,971	182,034
97	83,257	318,327	330,728	153,436	142,778	156,442
98	145,368	265,190	355,802	165,956	149,690	187,408
99	56,305	256,696	385,922	231,974	210,729	202,802
100	18,617	265,366	461,217	225,059	228,832	198,230
101	7,967	358,247	473,420	246,596	223,030	183,749
102	-	423,912	477,101	251,827	206,331	185,206
103	-	542,996	573,459	236,594	360,120	190,955
104	-	535,439	622,175	241,211	286,950	169,279
105	-	205,653	605,418	187,227	338,609	125,544
106	-	154,508	640,718	163,699	339,130	98,202

資料來源：同表11-7。

◆西湖渡假村

　　西湖渡假村位於苗栗縣三義鄉，成立於民國78年，屬歐式景觀花園渡假村。園區內有凡爾賽花園、巨蛋多功能會議廳、叢林生態教室、安徒生異想世界、名人表演廣場、環教中心以及西湖渡假大飯店、松園會館和荷蘭式森林小木屋住宿設施。92年獲「聖恩全生涯事業」投資，增設休閒養生事業，計畫將西湖渡假村打造為一座健康養生、幸福的休閒園區。106年遊客人數15.4萬人次。

◆杉林溪森林生態渡假園區

　　杉林溪森林生態渡假園區位於南投縣竹山鎮，和溪頭森林遊樂園相聚17公里，海拔高度約1,600公尺，占地40公頃。園區中有十二生肖區、健康茶區、野生食物區和專業藥用區，一年四季花期不斷，是一處充滿原始森

林風味的生態渡假園區。民國88年921地震，因聯外道路坍方造成交通中斷，杉林溪封閉停止營業近四年，92年8月30日重新對外開放。106年遊客人數64.0萬人次。

◆泰雅渡假村

泰雅渡假村位於南投縣仁愛鄉，於民國81年開幕營運。園區內有泰雅歐式花園、台灣島、中國山水、天然木化石、植物生態、渡假木屋、汽車露營區等，是一座適合家庭渡假、學校校外教學的戶外生態園區。民國106年遊客人數16.3萬人次。

◆尖山埤江南渡假村

尖山埤江南渡假村位於台南市柳營區，尖山埤原為供應台糖公司用水的水庫，民國88年台糖公司將水庫規劃為尖山埤江南渡假村。園區內有寬闊的水庫景致和豐富的自然生態以及醉月水樓、原木屋和江南會館住宿設施，是南部地區休閒旅遊新興景點。民國106年遊客人數33.9萬人次。

◆小墾丁渡假村

小墾丁渡假村位於屏東縣滿州鄉，占地40餘公頃，擁有309棟進口原木建造的小木屋。原名小墾丁綠野渡假村，在營業七年之後，於91年7月由會員俱樂部渡假村轉型為一般渡假村，並改名為小墾丁渡假村。園區內有室外游泳池、水療SPA、KTV、保齡球、紅番射箭區等休閒設施。民國106年遊客人數9.8萬人次。

(四)興建或籌建中觀光遊樂業

目前正在興建或籌建的觀光遊樂業共有18件（**表10-10**），總開發面積約921公頃，投入資金780.89億元。興建、籌建中的觀光遊樂業以花蓮縣、台中市和台南市開發面積與投資金額較多（**圖10-3**）。

表10-10 興建或籌建中觀光遊樂業──重大投資案件

縣市別	案件名稱	申請總面積（公頃）	投資金額（億元）
新北市	達樂花園	22.6592	2.21
桃園市	桃源仙谷遊樂區	163.7772	12.68
桃園市	小人國主題樂園	2.1388	3.5
台中市	月眉育樂世界	199.2208	141.89
台中市	東勢林場遊樂區	39.9925	15.59
苗栗縣	香格里拉樂園	29.6948	58.26
南投縣	埔里赤崁頂遊樂區	27.7193	22.79
嘉義縣	石棹旅遊休憩中心	15.5495	29.42
台南市	統一夢世界園區	152.1632	136.73
高雄市	義大科幻樂園	16.443817	56.2
花蓮縣	遠雄海洋公園	22.5003	19.5
花蓮縣	怡園渡假村	12.7183	5.69
花蓮縣	理想渡假村	133.2163	186
花蓮縣	林田山休閒渡假園區	28.8491	17.68
台東縣	寶盛水族生態遊樂區	7.2929	7.78
台東縣	滿地富遊樂區	10.42	26.34
台東縣	杉原棕櫚濱海渡假村	25.7582	17.22
台東縣	黃金海都蘭灣休閒渡假村	11.3208	21.41
合計	18件	921.435017	780.89

資料來源：交通部觀光局行政資訊系統，http://admin.taiwan.net.tw/public/public.
aspx?no=247，檢索日期107年10月11日。

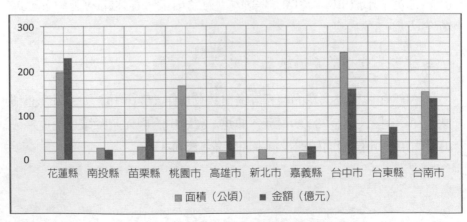

圖10-3 各縣市籌建中遊樂園面積與金額

(五)季節性

我國觀光遊樂業每年2月、4月、7月和8月是遊客人數較多的旺季（**表 10-11**）。每年2月是一般遊樂園、主題遊樂園和渡假村的旺季；4月是一般遊樂園和渡假村的旺季；7月是主題遊樂園和渡假村的旺季；8月是主題遊樂園的旺季（**圖10-4**）。三種型態遊樂園在1月、3月、6月、9月、11月和12月均為遊客人數較少的淡季。

表10-11　觀光遊樂業遊客人數季節指數

月份	一般遊樂園	主題遊樂園	渡假村	觀光遊樂業
1	89.8	75.4	80.5	79.2
2	177.7	150.1	112.6	148.0
3	87.7	75.9	90.5	80.2
4	153.2	84.3	143.2	103.8
5	101.6	71.2	118.4	84.3
6	71.4	79.0	76.4	77.6
7	90.1	157.3	116.3	139.9
8	82.5	179.2	96.8	153.3
9	68.0	81.1	79.8	78.4
10	103.5	90.1	102.9	92.5
11	96.3	82.3	97.0	86.6
12	78.3	74.3	85.6	76.3

註：資料期間民國91年1月至106年12月。

資料來源：本書計算。

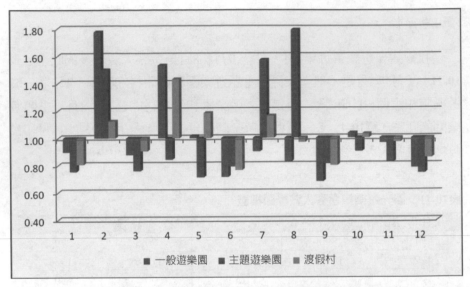

圖10-4　一般遊樂園遊客人數季節指數分布

第五節　遊樂園發展趨勢

一、產業環境

(一)經濟成長

　　經濟成長是所得提升重要的關鍵因素。我國經濟成長率在民國50年代和60年代，年平均成長率均在10%以上（**圖10-5**），帶動家庭所得快速增加。70年代之後年平均成長率逐漸下滑，90年年平均成長率是4.23%，家庭所的成長逐漸趨緩。所得是家庭支出的主要來源，隨著家庭所得成長的趨緩，家庭在消費支出也不可能出現大幅成長，這對於高價位的遊樂園消費，是一不利的影響因素。

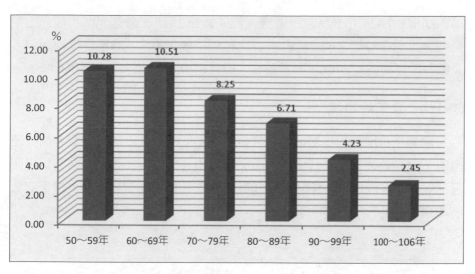

圖10-5 民國50年至106年經濟年平均成長率

(二)少子化

　　台灣觀光遊樂業遊客人數主要集中於主題遊樂園，而青少年是主題遊樂主要的消費客源。隨著少子化的來臨，國內青少年人數逐漸減少，民國100年12～24歲青少年人口數408.9萬，人口比例是17.61%，110年青少年人口數是313.9萬，人口占比13.33%，120年人口數減為253.7萬人，人口占比10.91%。展望未來，台灣觀光遊樂業若沒有改變目前經營模式，少子化的浪潮勢必衝擊遊樂園的營運。

(三)公營觀光區興起

　　民國70年國內只有故宮博物館、石門水庫、鳳凰谷鳥園、曾文水庫、珊瑚潭和澄清湖等七處公營觀光區，80年新增台北市動物園、情人湖公園、萬壽山動物園和台灣電影文化城四處觀光區，90年公營觀光區增為47處，106年公營觀光區多達81處。隨著公營觀光區景點的增加，遊客人數呈現快速的增加，民國71年公營觀光區遊客人數776.1萬人次，106年遊客人數12,200.5萬人次，遊客人數成長約14.7倍；同時期觀光遊樂業遊客人數由52.2

萬人次增為1,426.1.1萬人次,遊客人數成長26.2倍。公營觀光區和觀光遊樂
業遊客人數在87年之前,兩者遊客人數差距變化不大,87年之後兩者遊客
人數差距逐漸擴大,106年兩者遊客人數差距10,774.7萬人次(**圖10-6**)。

(四)競爭產業的出現

　　隨著所得增加、生活型態轉變以及產業的轉型,旅遊市場觀光品推陳
出新,觀光遊樂業的經營備受挑戰。購物中心的出現,讓都會區的居民假
日休閒有更多的選擇;休閒農場和觀光工廠多樣化的遊憩資源,是家庭旅
遊與學校戶外教學不錯的選擇。

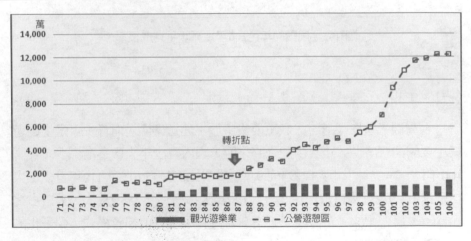

圖10-6　民國71～106年觀光遊樂業與公營觀光區遊客人數變化情形

(五)多元節慶活動

　　節慶活動屬於觀光景點的一種類型(**圖10-7**),具有短期吸引大量遊
客的特性。交通部觀光局自民國90年2月推廣十二項大型民俗節慶活動,
包括台灣慶元宵、高雄內門宋江陣、媽祖文化節、三義木雕藝術節、慶端
陽龍舟賽、宜蘭國際童玩藝術節、中華美食節、雞籠中元祭藝文華會、花
蓮國際石雕藝術季、鶯歌陶瓷嘉年華、亞洲盃國際風浪板巡迴賽和台東南

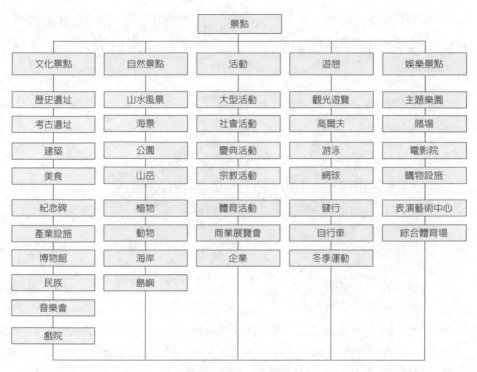

圖10-7　景點分類總覽

資料來源：吳英瑋、陳慧玲譯（2013）。Goeldner & Ritchie著（2012）。《觀光學總論》
（*Tourism: Principles, Practices, Philosophies*）

島文化節。自此，節慶活動逐漸成爲國內中央與地方縣市政府常態化、大
型化與多元化舉辦的活動，帶動地方觀光產業的發展有很大的效益，對於
觀光遊樂業的集客應有一定的影響。

二、發展趨勢

(一)「家庭娛樂」主流化

「家庭娛樂」是1955年加州迪士尼樂園成立時，所建立的重要旅遊
特質。國內遊樂園主要的市場在青少年學生族群，對於家庭市場的重視與

經營略顯不足。面臨將來青少年人口數減少趨勢的挑戰，遊樂園應要找回家庭的市場，塑造家庭旅遊環境，以維持遊樂園的發展與永續經營（陳宗玄，2006）。

(二)渡假村化

為提升競爭力與集客力，結合購物廣場與住宿設施的休閒渡假村將成為遊樂園發展的新方向。此外，遊樂園區擁有廣大的園區面積，豐富的遊憩資源、景觀園藝設施與生態，甚至有茂密的樹林，因應未來高齡社會的到來，養生渡假村也是遊樂園未來發展的方向。

(三)集中化

台灣觀光遊樂業在過去十年之中，市場遊客人數並未見成長，這對於遊樂園的經營造成很大的壓力，尤其是同業之間的競爭更是明顯。遊樂園業者為提高遊客造訪意願，紛紛新增遊樂設施，以提升遊樂園人數的成長，尤以主題遊樂園更為明顯。民國101年六福村新增「水樂園」，小叮噹科學主題樂園建造「室內滑雪場」，麗寶樂園新建「福容大飯店」，102年劍湖山建造「小威の海盜村」。

106年觀光遊樂業遊客人數1,4261萬人次，其中有八成四的遊客分布於主題遊樂園，展望未來遊客集中於主題遊樂園，將成為觀光遊樂業明顯的特徵。

(四)活動化

民國88年921大地震重創中部遊業園，園區業者經由活動的導入，快速的將失去的遊客找回，讓中部遊樂園恢復往日商機，自此「活動」成為遊樂園集客的重大利器。九族的櫻花祭、劍湖山和義大世界的跨年煙火、西湖渡假村和香格里拉樂園的桐花祭等，都是遊樂園廣為熟知的大型活動。在國內，「騎乘設施」和「活動」可說是遊樂園兩大重要元素。

(五)主題化

　　「主題化」經營是世界知名遊樂園的共同特徵。國內大型遊樂園往往僅具其名而無其實。業者往往過度重視單一遊憩設施對於園區的集客效果，忽略園區整體主題的塑造與氛圍，因而造成消費民眾無法深深感受遊樂園所欲傳達「主題化」的信息。遊憩的效益來自於體驗，主題化的經營可使消費者遊憩體驗獲得更大的滿足，提升休閒遊憩的價值。就消費行為而言，產品消費「價值」來自消費者所付代價與獲得回饋間之差距。遊樂園經營者應思考如何強化遊樂園整體的主題性，進而提高消費價值，遊客重遊的機會自然會增加（陳宗玄，2006）。

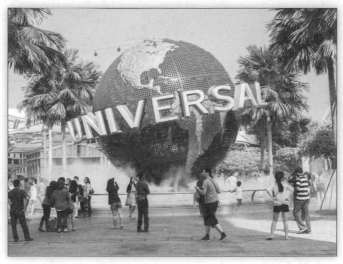

「主題化」經營是世界知名遊樂園的共同特徵

Chapter 11

民宿業

- 民宿定義與分類
- 民宿業的特性
- 民宿業發展歷程
- 民宿業現況
- 民宿業發展趨勢

　　民宿的概念起源於歐洲，起初是於私人家中過夜的住宿方式。真正的民宿主人就住在該建築內或附近的住宿設施，提供清潔怡人的環境與早餐，通常是令人難忘的當地風味餐。民宿主人也會協助房客關於方向與餐廳的訊息，並且建議當地的娛樂或風景名勝。民宿有許多不同的種類，可以是古意盎然的農舍，周圍有像薑餅屋的白色籬笆、充滿小巧溫馨的氣氛，且通常有2～3間客房。也有洛磯山脈中漫布的牧場、大都市中的樓房、農場、磚造別墅、小木屋、燈塔與宏偉的豪宅。這些種種都是民宿體驗的趣味、浪漫與魅力所在（Walker, 2008；李哲瑜、呂瓊瑜，2009）。

　　綜觀世界各國的民宿發展，以英國、奧地利、法國、瑞士、德國、義大利、西班牙、葡萄牙、芬蘭、挪威、瑞典、丹麥等歐洲國家最爲普遍，連美國、加拿大、日本、紐西蘭、澳洲等先進國家亦十分發達，其中更以源於英國的B&B、歐洲各國的「農莊民宿」（accommodation in the farm），以及紐西蘭、澳洲的「農莊住宿」（farm stay）、鄰近日本的民宿（minshuku）舉世聞名（鄭健雄、吳乾正，2004）。

第一節　民宿定義與分類

一、定義

　　民宿（Bed and Breakfasts, Guest Houses, Inns）給人的印象是一幢優雅獨棟的小屋、親切待人的民宿主人、美味的佳餚，還有民宿所提供的休閒活動等。民宿無法提供商務旅行者和會展人士一些會議設備，如傳真機、房間的咖啡機等等。國際旅館管理人專業協會（Professional Association of Innkeepers International）僱用Highland Group顧問公司去研究其經營方式、市場行銷以及財務狀況。研究顯示一間民宿平均有6個房間，平均房價在150美元，平均住房率爲41%（Goeldner and Brent Ritchin, 2012；吳英瑋、陳慧玲譯，2013）。

鄭詩華（1992）將民宿定義為：民宿為一般個人住宅將其一部分居室，以「副業方式」所經營的住宿設施。其性質與一般飯店、旅館不同，除了能與「遊客交流認識」之外，更可享受經營者所提供之當地「鄉土味覺」及有如在「家」之感覺。

「民宿管理辦法」第2條對民宿的定義：「指利用自用住宅空閒房間，結合當地人文、自然景觀、生態、環境資源及農林漁牧生產活動，以家庭副業方式經營，提供旅客鄉野生活之住宿處所。」

依上定義，民宿具有幾項特點：

1.民宿經營是以家庭副業為之，而非主業經營方式。
2.民宿是以自用住宅空閒房間為營運的場所。
3.民宿位於非都市地區。
4.民宿結合當地自然、人文資源以及農業生產活動，提供旅客不同的住宿體驗。

二、分類

依據「民宿管理辦法」第4條：「民宿之經營規模，應為客房數八間以下，且客房總樓地板面積二百四十平方公尺以下。但位於原住民族地區、經農業主管機關核發許可登記證之休閒農場、經農業主管機關劃定之休閒農業區、觀光地區、偏遠地區及離島地區之民宿，得以客房數十五間以下，且客房總樓地板面積四百平方公尺以下之規模經營之。」

民宿之設置，以下列地區為限，並須符合各該相關土地使用管制法令之規定：

1.非都市土地。
2.都市計畫範圍內，且位於下列地區者：
　(1)風景特定區。
　(2)觀光地區。
　(3)原住民族地區。

(4)偏遠地區。

(5)離島地區。

(6)經農業主管機關核發許可登記證之休閒農場或經農業主管機關劃定之休閒農業區。

(7)依文化資產保存法指定或登錄之古蹟、歷史建築、紀念建築、聚落建築群、史蹟及文化景觀，已擬具相關管理維護或保存計畫之區域。

(8)具人文或歷史風貌之相關區域。

3.國家公園區。

　　由民宿管理辦法對於民宿設置地點與規模的規定，可以發現民宿設置地點與規模有關係。民宿設置地點位於非都市土地和國家公園區之民宿，客房數最高上限8間。民宿設置地點位於都市計畫範圍內者，分成兩類：風景特定區、依文化資產保存法指定或登錄之古蹟、歷史建築、紀念建築、聚落建築群、史蹟及文化景觀，已擬具相關管理維護或保存計畫之區域和具人文或歷史風貌之相關區域，客房數8間以下；觀光地區、原住民族地區、經農業主管機關核發許可登記證之休閒農場、經農業主管機關劃定之休閒農業區、偏遠地區和離島地區，客房數15間以下（**表11-1**）。

表11-1　民宿設置地點與經營規模

設置地區	經營規模
1.非都市土地。 2.風景特定區。 3.依文化資產保存法指定或登錄之古蹟、歷史建築、紀念建築、聚落建築群、史蹟及文化景觀，已擬具相關管理維護或保存計畫之區域。 4.人文或歷史風貌之相關區域。 5.國家公園區。	客房數8間以下，且客房總樓地板面積150平方公尺以下。
1.觀光地區。 2.原住民保留地。 3.偏遠地區。 4.離島地區。 5.經核發經營許可登記證之休閒農場。 6.經劃定之休閒農業區。	客房數15間以下，且客房總樓地板面積200平方公尺以下。

資料來源：民宿管理辦法，民國106年11月14修正。

 # 第二節　民宿業的特性

一、經營特性

(一)服務性

民宿主人的親自接待以及和客人寒暄、交流與互動,是民宿最為特別的服務,也是民宿與一般飯店最大差異地方。

(二)公共性

民宿是眾多住宿房客進出的公共場所,對於居住設施衛生與消防安全的維護甚為重要。

(三)綜合性

民宿提供的服務雖無法像飯店一樣,包羅萬象,但基本的餐飲服務、客房服務、書報雜誌提供、當地環境導覽活動、交通服務、娛樂、Wi-Fi上網服務等,讓住宿者有「家」的感覺。

(四)地域性

國內民宿大都位居偏遠的風景地區,因民眾旅遊而產生的引申需求。目前民宿較多的地方如宜蘭縣的五結鄉、冬山鄉和礁溪鄉,花蓮的吉安鄉,屏東縣的恆春鎮,新北市的瑞芳區九份,苗栗縣的南庄鄉,南投縣的仁愛鄉和魚池鄉等,此顯示民宿地域性與觀光客有很大的關聯。

(五)不可儲存性

民宿銷售主要商品是房間,當日房間若沒有旅客住宿,則無法保留至

明天日之後銷售，房間無法儲存的特性對於低住宿率的民宿業者，是一大
考驗。

二、產業特性

(一)家庭副業經營

　　民宿以「家庭副業」經營之主要精神在於，家庭將自宅空閒房間出
租給旅客，增加家庭收入，期以經由遊客的導入帶動地方產業的發展。副
業經營和主業經營最大的差異是稅賦，根據財政部民國90年12月27日台財
稅字第0900071529號函釋，「鄉村住宅供民宿使用，在符合客房數五間以
下，客房總面積不超過一百五十平方公尺以下，及未僱用員工，自行經營
情形下，將民宿視為家庭副業，得免辦營業登記，免徵營業稅，依住宅用
房屋稅率課徵房屋稅，按一般用地稅率課徵地價稅及所得課徵綜合所得
稅。」

　　基於賦稅衡平原則，財政部上開函釋民宿家庭副業之認定基準，不因
「民宿管理辦法」第4條修正而改變。

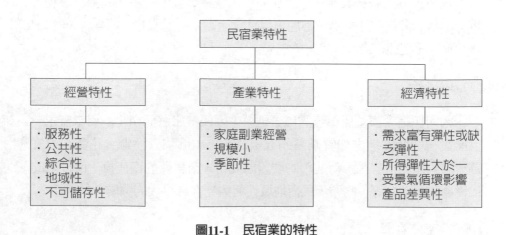

圖11-1　民宿業的特性

(二)規模小

民宿依其設立地點的不同,房間數分成8間以下和在15間以下兩種規模。民宿規模過小,對於床單與毛巾的清洗與更換是一大問題。

(三)季節性

民宿位於風景地區,住宿與旅遊有密切關係,因此旅遊人潮的變動,對於民宿營運會造成明顯的季節變動。

三、經濟特性

(一)需求富有彈性或缺乏彈性

民宿是旅遊時所延伸的需求,是旅遊過程中的一種消費行為,屬非民生必需品,因此價格需求彈性富有彈性;但也可能因國人隔夜旅遊每年平均次數不超過兩次,因而對於民宿價格的變動較不敏感,價格需求彈性缺乏彈性。

(二)所得彈性大於一

隨著所得的增加,民眾對於不同的旅遊和住宿體驗需求會隨之大幅提升,所得彈性大於一。

(三)受景氣循環影響

景氣循環高低與民眾所得有直接的關聯。當經濟景氣處於繁榮時期,民眾所得會增加,對於民宿的需求會有正向的影響;當經濟景氣處於衰退時期,民眾所得會減少,對於民宿需求會產生負向的影響。

(四)產品差異性

民宿會因立地條件的不同,呈現不同建築風貌、設計風格與餐飲特

色，提供旅客不同的遊憩體驗價值。

 ## 第三節　民宿業發展歷程

　　台灣民宿發展最大的推手是政府的農業部門。因應台灣加入世界貿易組織（World Trade Organization），開放農產品進口，農業可能因而受到重創，農業部門推展休閒農業與民宿，減緩農產品進口帶來的衝擊。民國90年全球經濟不景氣，造成台灣經濟成長率出現四十年來首見的負成長現象，迫使政府重視國內旅遊市場的發展，這給予民宿發展創造良好的機會。同年12月「民宿管理辦法」施行，確立民宿的法源地位，民宿進入有法可依循的年代，民宿正式成為住宿體系的一員。

　　台灣民宿業的發展可分成三個時期：(1)發展初期；(2)農業民宿推展時期；(3)成長時期（陳宗玄，2007）（**圖11-2**）。茲就各時期發展情形說明如下：

一、發展初期（民國70～77年）

　　民宿的發展起源於民國70年（旅遊局，1999）。這個時期屬於我國觀光發展的初期，加以國人所得不高，因此旅遊住宿的提供並不充足。觀光旅遊熱門景點如墾丁、阿里山和溪頭等地區，每逢旅遊旺季，風景地區湧入大量遊客人潮，由於當地旅館所能提供住宿容量有限，無法滿足遊客住宿需求，當地居民便將家中多餘的房間稍加整修後提供遊客住宿，賺取額外收益。此時期的民宿發展是屬於「需求創造供給」時期（**表11-2**）。

　　風景遊樂地區發展民宿的主要原因是基於解決遊客住宿問題，此時期的民宿具有下列共同的特質（旅遊局，1999）：

1.假日時遊客眾多，而非假日則遊客稀少。

2.不提供餐飲服務。

3.皆未接受民宿經營管理之相關訓練。

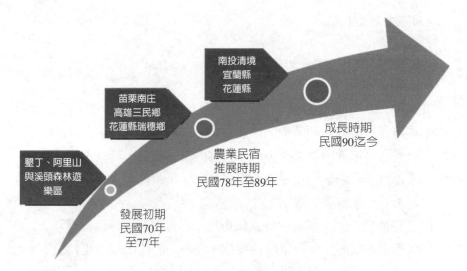

圖11-2 台灣民宿業發展歷程

表11-2 台灣早期風景地區民宿概況

地區	分布地點	發展時間	客房類型	客房數	戶數	地方特色
墾丁地區	凡是聚落發展區皆有提供住宿之服務	民國71年左右	套房	2～15間客房	100多戶	·水上活動 ·森林遊樂區 ·史蹟之保存 ·地質之欣賞 ·賞鳥、觀日、觀星 ·海底奇觀 ·健行、登山
阿里山森林遊樂區	鄉林村中正村中山村	民國71年左右	套房	6間客房以下	59戶左右	·森林浴 ·森林鐵路 ·日出 ·林木欣賞 ·高山植物欣賞 ·古老火車頭及車廂展示
溪頭森林遊樂區	內湖村	民國70年	套房	不一定	不一定	·森林浴、林木欣賞

資料來源：「觀光旅遊改革論報告」，台灣省政府交通處，民國88年6月。

4.缺乏整體之規劃。

二、農業民宿推展時期（民國78～89年）

此時期民宿的發展和農業部門的發展有密切的關係。農業對於台灣早期的經濟成長扮演重要角色，扶植台灣工業的發展，提供充分的糧食供給。惟自民國50年代中期以後，由於工業的快速發展，農業工資顯著的上揚，農業部門與非農部門所得差距日益擴大，大量農業人口外移，農業對於台灣經濟的貢獻日顯式微。

隨著經濟成長，工商業與就業機會集中於都市，使得農村青年人口大量外移，農業人口老化，農業所得偏低，農場內的收入無法維持農家生活之所需，農民被迫需到農場外工作，以追求更高收入來源，兼業農家比例因而快速上升，農業經營面臨困境。

為了提升農業所得，留住農業人才，突破農業發展瓶頸，提高農民所得及繁榮農村社會。有識之士便醞釀利用農業資源吸引遊客前來遊憩消費，享受田園之樂，並促銷農特產品，於是農業與觀光結合的構想便應運而生（陳昭郎，2005）。休閒農業與農業民宿於是就在此環境下而產生的事業。民國78年4月28日至29日，行政院農業委員會委託台灣大學農業推廣系舉辦「發展休閒農業研討會」，會中確立休閒農業名稱，開啓台灣休閒農業發展的新紀元，也給予農業民宿發展帶來機會。民國80年6月農委會提出「農業綜合調整方案」，揭示政策三大目標之一即為：確保農業資源永續利用，調和農業環境關係，維護農業生態環境，豐富綠色資源，發揮農業休閒旅遊功能。至此，農業民宿成為農業政策積極推展的事業，期能達到提高農民所得之目的。

根據台灣省交通處「觀光旅遊改革論報告」（1999）資料顯示，農業民宿最早出現的地方是在苗栗縣南庄鄉，時間是民國78年（**表11-3**）。民國80年代起，隨著政府開始輔導推動休閒農業計畫，以及當時台灣省山胞行政局開始推動山村輔導設置民宿計畫，從此，許多農村或原住民部落陸續出現民宿（鄭健雄、吳乾正，2004）。88年九二一地震重創南投縣觀光產

表11-3 台灣早期休閒農業地區民宿概況

地區	分布地點	發展時間	客房類型	客房數	戶數	地方特色
南投縣鹿谷鄉	鳳凰地區	民國80年	·套房 ·通舖	5 10	3 2	·產茶 ·發展製茶、飲茶相關活動 ·看星星 ·欣賞田園景觀 ·眺望茶園之美
	凍頂地區		·套房 ·雅房 ·通舖	3 7	3 3	
	永隆地區		·套房 ·雅房 ·通舖	5 12	4 3	
苗栗縣南庄鄉（八卦力休閒民宿村莊）	東河	民國78年	·雅房 ·套房	1 2	3 5	·桂竹 ·高冷蔬菜 ·桂竹之旅 ·體驗賽夏族文化
	三角湖		·雅房 ·套房			
嘉義縣阿里山鄉	來吉村	民國81年	·套房 ·通舖	2 3 5 6 8 12	4 2 3 1 1 2	·體驗曹族文化
屏東縣霧台鄉	好茶村	民國81年	·通舖為主	1 2 3	2 10 1	·體驗魯凱族之文化
南投縣仁愛鄉	新生村	民國81年	·通舖為主	1 2 3	4 6 1	·體驗泰雅族之文化 ·種植李為主
台東縣海端鄉	利稻村	民國81年	·通舖為主	1-9間	9	
高雄縣三民鄉	民權村 民生一村 民生二村	民國79年	·套房 ·通舖	1 2 3 4 5	5 8 4 4 2	·體驗布農族之文化 ·玉米、生薑、芋、豆類
台北縣烏來鄉	福山村	民國79年	·通舖	1 2	4 1	
桃園縣復興鄉	義盛村	民國79年	·套房為主	1 2 3	4 1 1	
新竹縣五峰鄉	桃山村	民國79年	·套房 ·通舖	1 2 3	3 2 1	
花蓮縣瑞穗鄉	奇美村	民國79年	·通舖	1 2	2 2	

資料來源：同**表11-2**。

業，災後重建帶動清境地區民宿業的蓬勃發展，清境地區幾乎成為今日台灣民宿的代名詞。此時期的民宿發展也可稱之為「供給創造需求」時期。

三、成長時期（民國90年～迄今）

農業民宿經過多年的推廣與輔導，其成果有限。主要的原因在於民宿設施基準與經營規模沒有明確的法令加以規範，使得農業民宿發展受到限制。民國83年農委會委託中興大學鄭詩華教授研擬民宿輔導管理辦法草案，經過幾年的周折，於87年在經建會為主的部會協調中，決定將前項管理辦法移由交通部觀光局主政，觀光局並重擬前項草案（林梓聯，2001）。由於民宿輔導管理辦法沒有法源依據，交通部必須先修正「觀光發展條例」，將「民宿」納入該條例中（林梓聯，2001）。民國90年台灣經濟受到全球經濟不景氣的衝擊，導致國內經濟出現少見的負成長，使得政府部門開始強調內需市場的重要性，民宿發展出現契機。90年5月2日行政院院會通過「國內旅遊發展方案」，其目的在於擴展旅遊市場，發展觀光旅遊產業，吸引國人在國內旅遊消費，促進國家經濟發展以及發展傳統產業，帶動地區經濟發展。同年12月12日，交通部頒布實施「民宿管理辦法」，確定民宿的法源地位，為台灣民宿業發展奠定基礎。

自「民宿管理辦法」發布施行至今十七年，民宿業的發展速度甚為驚人。根據交通部觀光局觀光網站資料顯示，92年，全國申請通過合法的民宿家數只有309家，1,342房間數，106年全國合法民宿已達7,793家，合法房間數高達31,581間（**圖11-3**），民宿市場規模成長24.2倍。

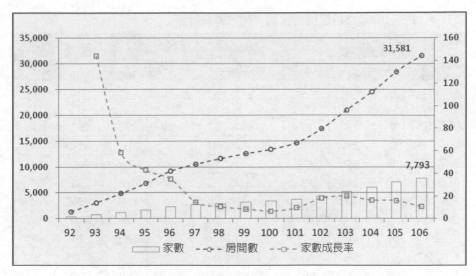

圖11-3 民國92年至106年民宿合法家數、房間數與家數成長率

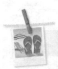 第四節 民宿業現況

一、家數與房間數

民國107年12月民宿家數總計有9,085家，其中合法民宿8,464家（**表11-4**），占比93.1%；未合法民宿621家，占比6.8%。就民宿的分布而言，以花蓮縣、宜蘭縣、台東縣、屏東縣和南投縣為最多（**圖11-4**），五縣市民宿家數共有6,351家，占全部民宿之69.9%。六都民宿家數共有779家，市場比8.6%。新竹市沒有民宿。。

民國107年12月民宿房間數共有38,427間，其中合法民宿房間數35,067間，市場占比91.2%；未合法民宿房間數3,360間，市場占比8.7%。

表11-4　民國107年12月份民宿家數、房間數統計表

縣市別	合法民宿			未合法民宿			小計		
	家數	房間數	經營人數	家數	房間數	經營人數	家數	房間數	經營人數
新北市	243	816	330	23	127	52	266	943	382
臺北市	1	5	1	0	0	0	1	5	1
桃園市	49	211	88	21	87	28	70	298	116
臺中市	93	353	152	17	118	8	110	471	160
臺南市	264	947	394	2	15	2	266	962	396
高雄市	61	252	73	5	23	4	66	275	77
宜蘭縣	1,417	5,471	1,838	67	371	48	1,484	5,842	1,886
新竹縣	76	314	104	13	66	13	89	380	117
苗栗縣	304	1,088	403	1	3	1	305	1,091	404
彰化縣	57	235	91	2	8	2	59	243	93
南投縣	673	3,293	864	136	677	121	809	3,970	985
雲林縣	67	301	74	6	20	5	73	321	79
嘉義縣	199	688	366	38	164	43	237	852	409
屏東縣	757	3,246	1,014	183	1,148	155	940	4,394	1,169
臺東縣	1,235	5,357	1,646	41	147	29	1,276	5,504	1,675
花蓮縣	1,813	7,097	1,904	29	119	15	1,842	7,216	1,919
澎湖縣	687	3,254	774	32	244	29	719	3,498	803
基隆市	1	5	1	0	0	0	1	5	1
嘉義市	1	6	4	0	0	0	1	6	4
金門縣	325	1,563	525	0	0	0	325	1,563	525
連江縣	141	565	184	5	23	9	146	588	193
總 計	8,464	35,067	10,830	621	3,360	564	9,085	38,427	11,394

資料來源：交通部觀光局行政資訊系統，觀光統計月報，https://admin.taiwan.net.tw/
FileUploadCategoryListC003330.aspx?CategoryID=ddeddb2a-dab1-40df-aef7-4e30
cbdf35e2&appname=FileUploadCategoryListC003330。檢索日期：民國108年6月
12日。

圖11-4　民國107年12月各縣市民宿家數分布概況

二、住用率

台灣民宿業平均住用率不高，民國104年平均住用率是22.74%，107年民宿平均住用率減少為20.09%（**表11-5**）。全國民宿平均住用率最高的縣市是金門縣、連江縣和新北市。平均住用率較低的縣市是基隆市、台北市和雲林縣。

表11-5　民國104年至107年民宿平均住用率和房價

年度\縣市	住用率				平均房價			
	104	105	106	107	104	105	106	107
基隆市	2.54%	1.75%	2.14%	2.36%	2,388	2,734	2,910	2,558
宜蘭縣	17.07%	15.48%	15.05%	16.50%	2,769	2,774	2,675	2,646
台北市	-	2.39%	7.43%	6.74%	-	5,727	4,819	4,736
新北市	26.26%	27.62%	24.26%	24.79%	2,344	2,392	2,344	2,326
桃園市	22.94%	22.06%	20.26%	20.33%	2,443	2,684	2,660	2,598
新竹縣	14.61%	13.06%	13.15%	18.25%	2,628	2,694	3,034	3,030
苗栗縣	20.24%	19.93%	18.95%	19.40%	3,711	3,646	3,568	3,496
台中市	16.50%	15.67%	14.20%	12.62%	2,294	2,416	2,570	2,239
南投縣	27.27%	24.77%	23.74%	21.73%	3,016	3,123	2,955	2,995
彰化縣	15.96%	16.65%	18.26%	18.56%	2,165	2,365	2,158	2,193
雲林縣	13.41%	11.82%	12.00%	11.71%	2,900	2,563	2,305	2,245
嘉義縣	20.78%	22.83%	18.57%	17.21%	2,224	2,257	2,416	2,534
台南市	17.08%	15.53%	17.17%	21.40%	2,493	2,499	2,395	2,234
高雄市	16.94%	17.70%	15.05%	14.37%	1,725	1,840	1,803	2,163
屏東縣	26.59%	25.00%	23.14%	21.15%	2,837	2,826	2,766	2,622
台東縣	24.19%	20.23%	18.61%	19.32%	1,818	1,841	1,877	1,903
花蓮縣	26.73%	21.27%	18.80%	21.69%	2,038	2,054	1,980	1,907
澎湖縣	19.30%	21.11%	20.28%	18.89%	2,165	2,341	2,380	2,275
金門縣	29.33%	26.28%	26.45%	22.83%	1,659	1,811	1,743	1,746
連江縣	27.36%	30.51%	24.77%	25.27%	1,469	1,798	1,778	1,975
平均	22.74%	20.88%	19.60%	20.09%	2,374	2,461	2,420	2,326

資料來源：同**表11-4**。

三、平均房價

　　全台民宿平均房價由民國104年2,374元微幅調整至107年2,326元（**表 11-5**）。107年全台民宿業平均房價以台北市4,738元最高，苗栗縣3,496元為次之，新竹縣3,030元第三。連江縣和金門縣是民宿平均房價較低的縣市。

四、住宿人數

　　民國104年民宿住宿人數339.6萬人次，107年住宿人數429.6萬人次（**表11-6**），人數成長26.50%。107年花蓮縣民宿住數人數78.3萬人次，台東縣住宿人數69.9萬人次，南投縣58.1萬人次，屏東縣住宿人數51.7萬人次，宜蘭縣住宿人數37.0萬人次，是全國住宿人數前五名縣市，占全部住宿人數四成六。

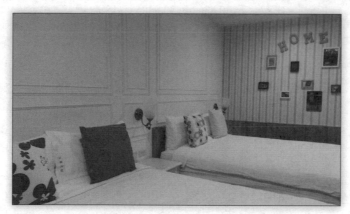

民國107年花蓮縣、台東縣、南投縣、屏東縣和宜蘭縣是全國住宿人數前五名縣市

五、營業收入

民宿的收入主要來自房租的收入。民國104年民宿營業總收入33.63億元，107年民宿營業收入42.92億元（**表11-6**），營收成長27.61%。107年各縣市民宿營收以南投縣6.73億元為最多，較104年5.15億元成長30.68%；花蓮縣6.08億元居次；屏東縣營收5.83億元居第三；台東縣5.62億元第四；宜蘭縣營收4億元居第五，是前五名中唯一衰退者。

表11-6　民國104年至107年民宿住宿人數

年度 縣市	住宿人數				營業總收入（百萬）			
	104	105	106	107	104	105	106	107
基隆市	126	122	134	128	0.1	0.1	0.1	0.1
宜蘭縣	450,595	463,671	495,317	370,578	492.4	509.5	529.5	400.2
台北市	-	21	229	232	-	0.1	0.6	0.6
新北市	158,511	194,309	155,568	156,718	150.2	193.0	168.5	172.1
桃園市	22,109	25,154	27,089	31,517	30.0	34.1	38.1	38.7
新竹縣	33,191	31,274	30,836	32,948	45.9	43.7	46.9	46.6
苗栗縣	132,388	137,168	147,062	157,245	216.1	221.9	232.8	254.7
台中市	33,615	32,561	30,592	29,007	33.4	32.9	35.9	26.8
南投縣	489,861	475,013	561,800	581,514	515.9	566.4	619.4	673.4
彰化縣	13,569	14,893	20,793	26,291	12.5	15.0	18.3	24.3
雲林縣	37,184	32,973	32,363	28,451	61.7	36.8	35.1	30.8
嘉義縣	83,107	95,378	91,219	103,373	75.1	87.0	93.6	103.6
台南市	43,775	42,909	73,538	142,926	51.4	49.4	79.2	137.0
高雄市	33,763	35,977	30,727	30,888	25.8	28.9	24.0	279.0
屏東縣	389,419	477,966	507,795	517,470	426.0	545.0	565.2	583.9
台東縣	600,191	545,555	522,386	699,261	461.6	425.4	407.7	562.8
花蓮縣	452,733	325,086	458,118	783,038	388.1	287.6	374.1	608.9
澎湖縣	229,819	320,454	334,172	351,434	214.0	299.6	343.3	360.0
金門縣	141,044	158,984	168,620	180,907	116.7	150.2	142.7	153.9
連江縣	51,526	43,463	62,247	72,467	47.0	44.0	65.0	86.5
總計	3,396,526	3,452,931	3,750,605	4,296,393	3,363.8	3,570.8	3,819.9	4,292.7

資料來源：同**表11-4**。

六、季節性

　　北部地區（新北市、桃園縣、新竹縣、宜蘭縣）民宿在每年2月、7月和8月是住宿地旺季，其中以7月和8月是住宿的高峰期（**圖11-5**）。

　　中部地區（苗栗縣、台中市、彰化縣、南投縣、雲林縣）民宿在每年的2月、7月和8月是住宿地旺季，其中以2月是住宿人數較多的月份（**圖11-6**）。

註：資料期間民國100年1月至106年12月。

圖11-5　北部地區民宿住宿人數季節性因素

圖11-6　中部地區民宿住宿人數季節性因素

南部地區（嘉義縣、台南市、高雄市、屏東縣）民宿在每年的2月、7月、8月和12月是住宿旺季，其中嘉義縣、台南市和高雄市每年2月是住宿人數較多的月份，屏東縣則以7月和8月是住宿較多的月份（**圖11-7**）。

東部地區（台東縣、花蓮縣）民宿在每年的2月、7月和8月是住宿人數的旺季（**圖11-8**）。

離島地區（澎湖縣、金門縣、連江縣）民宿在每年的5月至9月是住宿人數的旺季，這與離島地區氣候有很大的關聯（**圖11-9**）。

圖11-7　南部地區民宿住宿人數季節性因素

圖11-8　東部地區民宿住宿人數季節性因素

圖11-9　離島地區民宿住宿人數季節性因素

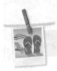第五節　民宿業發展趨勢

一、產業環境

(一)交通網路建構日益完整

　　隨著台灣交通網路建構日益完善，尤以國道三號、國道五號、國道六號、國道十號的開通，以及南迴公路的擴寬改善計畫，讓地處偏遠的民宿更具交通可及性，對於民宿業的發展有正向的幫助。

(二)旅遊市場蓬勃發展

　　旅遊市場的成長會帶動住宿體系的發展，民宿業當然也是受惠的事業。尤以民國98年之後國內來台旅遊以及國內旅遊市場呈現大幅成長，根據觀光局資料顯示，98年來台旅客和國內旅遊人數為439.5萬人次、9,799萬人次，103年遊客人數增分別增加為991萬人次、15,626萬人次，遊客人數成長分為125.4%和59.5%。同期間，來台旅客最主要住宿的地點——民宿之比例以及國人國內旅遊住宿民宿比例皆呈現明顯上升，106年來台旅

客最主要住宿地點為民宿的比例是3.59%，國人從事國內旅遊住宿民宿的
比例是7.1%（**圖11-10**）。

圖11-10　民國92年至106年來台旅客和國人國內旅遊住宿民宿之比例

隨著台灣交通網路建構日益完善，讓地處偏遠的民宿更具交通可
及性，對於民宿業的發展有正向的幫助

(三)電腦科技快速發展

電腦科技的快速發展，帶動網際網路的使用更為普遍與便利，也讓民眾有更多的機會接觸到網路上的旅遊資訊與住宿訊息。經由網際網路住宿資訊的提供，可以有效降低民眾對民宿的知覺風險，提高民眾住宿民宿的意願。此外，網際網路訂房系統的崛起，透過住宿消費者的回饋與評價也大大提升民眾對於民宿的信任感。

(四)綠色旅遊興起

溫室效應與全球暖化使得人民對環保與生態的議題愈加重視，因而帶動綠色旅遊（green tourism）的興起。台灣綠色旅遊協會（2010）也對綠色旅遊做出定義：「旅客以對環境衝擊最小的旅遊形態，秉持『節能減碳』精神，享受『生態人文』的遊程體驗。」綠色旅遊的發展對於民宿會有正向的助益。

二、發展趨勢

(一)副業經營專業化

「民宿管理辦法」中規定，民宿是以家庭副業方式經營。蘇成田（2007）在「民宿經營管理發展趨勢之研究」報告中，調查發現有46%受訪民宿業者是以主業方式經營民宿。展望未來，面對競爭日益激烈的產業環境，民宿專業化經營將會是市場的主流。

(二)分布區塊化

隨著旅遊人潮大量聚集於特定的風景地區，造成民宿發展呈現區塊化。如新北市的九份、屏東縣的墾丁、南投縣的清境、花蓮縣的吉安鄉、宜蘭縣的礁溪、苗栗縣的南庄等，帶動區域觀光產業的發展。

(三)經營年輕化

　　早期民宿經營者年齡層偏高，根據蘇成田（2007）的調查發現，有49%的經營者年齡在50歲以上。隨著民宿的發展，許多年輕人懷著夢想與理想進入民宿業，以及專業經理人的進入，民宿經營者年齡層逐漸的年輕化。

(四)建築美學化

　　自從「民宿管理辦法」通過之後，民宿業呈現快速成長，在眾多的民宿中如何吸引消費者的目光與青睞，是經營者思索的焦點。民宿建築風格的形塑，成為吸引民眾關注的最佳行銷利器。目前國內民宿建築風格呈現多元而豐富，如歐洲風格、巴里島渡假風格、傳統閩建築風格、綠建築風格、日式建築風格、原住民建築風格等，建築設計與內部裝潢加入美學元素，讓民宿變得更有特色，也是吸引民眾住宿的重要因素。

(五)管理經理人化

　　民宿的發展初期，大部分的經營者多以副業方式經營，對於民宿的經營管理欠缺專業的管理知識。隨著旅遊市場的成長和民宿家數大幅的成長，非專業經營的方式無法在競爭激烈的民宿市場中生存，因此民宿業者會找尋專業經理人管理民宿，提高市場競爭力和營業額。

Chapter 12

休閒農業

- 休閒農業定義與範圍
- 休閒農業目的與功能
- 休閒農業發展基本原則
- 休閒農業發展歷程
- 休閒農業的類型
- 休閒農業現況

「休閒農業」主要是結合農業與觀光之特性而形成。台灣位處於亞熱帶與環太平洋地震帶上，擁有豐富的植被景觀以及寶貴的天然溫泉資源，再加上我國饒富特色的農林漁牧及原住民文化，提供農業型休閒與渡假型休閒旅遊良好的發展條件（熊昌仁，2002）。世界各國的休閒農業，以鄰近國家日本、歐洲的英國、奧地利與德國、大洋洲的紐西蘭和澳洲最爲著稱。這些國家的休閒農場每年吸引大量的遊客前往渡假，遊客倘佯於綠色的田野之中，享受大自然及悠閒的農村風光，體驗農村生活樂趣，這樣的遊憩體驗活動，活化農業與農村資源，造就休閒農業永續經營的利基。

台灣的經濟成長帶動都市人口快速的增加，但都市環境品質卻日漸惡化，提供都市民衆從事戶外休閒活動的空間不足，使得生活在都市裡的居民對於戶外休閒需求日益殷切。近年來各風景區、旅遊據點以不同型態紛紛設立，顯示國人參與休閒遊憩活動的風氣正展開。在經濟成長的同時，農業產業的改型成爲解決農業產業問題的重要方向（賴美蓉、王偉哲，1999）。台灣休閒農業經多年的努力，除了成爲國人國內旅遊的重要選擇地點外，國外市場的開拓已逐漸看到成績。

 # 第一節　休閒農業定義與範圍

一、休閒農業定義

「休閒農業」源於民國七十八年「發展休閒農業研討會」後，產官學各界自此才建立共識確立之名稱，並將其定義爲：「休閒農業係指利用農產品、農業經營活動、農業自然資源環境及農村人文資源，增進國民遊憩、健康，合乎利用保育及增加農民所得改善農村之農業經營。」（陳昭郎，2005）

「農業發展條例」所定義的休閒農業是：「指利用田園景觀、自然生態及環境資源，結合農林漁牧生產、農業經營活動、農村文化及農家生

活，提供國民休閒，增進國民對農業及農村之體驗為目的之農業經營。」

段兆麟（2006）認為「農業發展條例」對於休閒農業的定義十分周延，充分詮釋休閒農業的一些特質：

1. 休閒農業的資源主要來自田園景觀、自然生態及環境資源，所以休閒農業屬於自然生態的休閒旅遊事業。
2. 休閒農業的體驗活動是結合農林漁牧生產、農業經營活動、農村文化及農家生產種種，所以休閒農業包括生產、經營、文化、生活等動態的活動。
3. 休閒農業提供國民休閒，增進國民對農業及農村之體驗為目的。這是休閒農業對社會最大的貢獻，讓遊客在休閒的同時能參與農業及農村的體驗。
4. 休閒農業是一種農業經營方式。由於休閒農業提供遊客有關農場生產前、生產中、生產後的體驗活動。包含種植飼養、加工、銷售的流程，故為一、二、三級產業的加總，而為六級產業。所以休閒農業是一種新興的農企業。

二、休閒農業範圍

農業生產原歸屬於一級產業，然而農業產品可經由精緻的加工過程以增加其附加價值將其提升至二級產業，而休閒農業之發展則可將農業提升至提供遊憩之服務業；休閒農業包含了一、二、三級產業之層次，農業之範圍也隨之擴大。因此，休閒農業的範圍可包括以下八項（休閒農業工作手冊，1996）：

1. 農園體驗：包括果園、花園、菜園（圃）、筍園、茶園等經營範圍，並提供民眾進入參觀、採食、購買及實際參與生產、加工作業等活動。
2. 森林旅遊：將砍伐林木出售的經營方式轉變為休閒遊憩活動的經營。如規劃森林浴、森林旅遊、自然生態教室、森林保育、賞鳥等活動。

3.漁業風情：利用水域資源發展水上遊憩、漁業體驗、漁業教育或漁
　業文化等活動，如溪邊垂釣、岸釣、船釣、牽罟、潛水、漁村生活
　體驗、海洋及溪流生態教室等。

4.鄉野畜牧：以圈養或放牧方式飼養乳牛（牛）、迷你馬、肉牛、
　山羊、綿羊、迷你豬及火雞、鵝等家畜（禽），且規劃放牧、擠牛
　（羊）奶、剪羊毛、捉小豬、抓土雞、坐牛車、騎馬等活動。

5.教育農園：以農業生產為主兼具教育消費大眾功能的休閒農業經
　營。如溫室栽培、水耕栽培、陽光農園、藥膳農園、市民農園、親
　子農園、自然教室等。

6.農莊民宿：以農村傳統農莊建築或在不破壞地貌、景觀原則下，於
　農村地區規劃具有農村特色的建築物供遊客休憩、住宿，並且供應
　具鄉土特色的餐飲。如一般農莊聚落、自然休養村、民俗村、老人
　村等。

7.鄉土民俗：利用農村特有的文化或風俗作為休閒農業活動的內容。
　如農村民俗文物館、農村生活、民俗古蹟、地方人文歷史、豐年
　祭、捕魚祭、迎神賽會、童玩活動等。

8.生態保育：以自然生態保育為訴求而發展的休閒農業型態。如有
　機農園、堆肥製作、野生動植物保育講座、螢火蟲之旅、蝴蝶復育
　等。

第二節　休閒農業目的與功能

從提供國人糧食、原料的初級產業，導向提供田園景觀、農林漁牧
生產、農家生活、農村文化資源，涵蓋生產性、教育性、服務性的三級產
業，以整合和強化農業資源維護，擴展農業功能，提供休閒空間，並提高
農民所得，繁榮農村社會發展。何銘樞（1996）指出其主要目的在於：

1.提供需要休閒人口、回歸農村、體驗田園之樂的場所。
2.活用農村自然景觀、田園生態與鄉村文化資源。

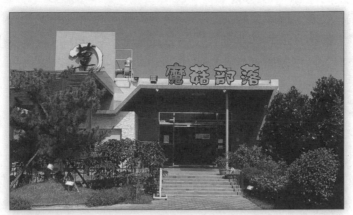

休閒農業是新近發展的農企業，就經濟性目標而言，主要有改善農
業生產結構、繁榮農村經濟、增加農村就業機會提高農所得等功能

3.改善農業生產結構，將農業導向為提供觀光休閒遊憩的三級產業。

4.增加農村就業機會提高農家所得。

5.促進農村社會發展。

　　休閒農業運用了農村的所有資源包括自然景觀、風俗習慣、農業經濟
活動。是一種結合農業與服務業的農企業，其發展是多目標功能的健康政
策。一般而言，休閒農業具有下列七種重要功能（陳昭郎，2005）：

一、經濟功能

　　休閒農業是新近發展的農企業，就經濟性目標而言，主要有改善農業
生產結構、繁榮農村經濟、增加農村就業機會提高農所得等功能。

　　發展休閒農業可增加農村許多就業機會，改善農民所得條件，許多服
務性工作，可由各種基層農業推廣組織、農村婦女或老弱婦孺參與，也可
留住部分青年參與經營，達到農村青年留村、留農的目標。

二、教育功能

　　知識就是力量，知識是解決問題的能力。休閒農業經營類型如休閒農

場、漁場、牧場、林場或觀光、教育農園等都是具有自然開闊的場所，豐富的生態景觀環境，許多生活、民俗及產業文化資源，以及農業生產過程與農業經營活動等等都是戶外教學活生生的教學空間與資源。

三、社會功能

休閒農業在社會性功能方面，主要有四項：(1)促進城鄉交流；(2)增進農村社會發展；(3)提升農村居民生活品質；(4)縮短城鄉差距。

四、環保功能

休閒農業是善用自然景觀資源、生態環境資源、農業生產資源及農村文化資源以吸引休閒遊憩人口。任何一個休閒農場（農漁園區）為吸引遊客前來休閒遊憩，必須主動改善環境衛生，提升環境品質，維護自然景觀生態，並藉由教育解說服務使遊客瞭解環境保護與生態保育的重要性，主動做好資源保護工作，所以，休閒農業在環保功能上扮演重要角色。

五、遊憩功能

休閒農場所規劃的體驗活動大都能滿足遊客的需求，達成休閒遊憩的功能。

六、醫療功能

休閒農場所具有的自然景觀環境，其新鮮的空氣、寧靜的空間、生生不息的動植物、遍地綠色的草木以及隨處的鳥語花香，此種境地具最適合調劑身心以及養生保健的場所。所以，休閒農場具有顯著的醫療功能。

七、文化功能

文化是人類生活的方式，由學習累積的經驗。台灣農村文化非常具有特色與豐富內容，無論物質文化或精神文化，都在傳承與創新上表現了相當獨特和格調。台灣農村中有很多精緻豐富的民俗文化活動，如寺廟迎神賽會、豐年祭、宋江陣、車鼓陣、放天燈等。也有產業文化，如茶葉文化、水稻文化、竹藝文化等。農村中亦存在不少生活文化，如遺址、古井、老街等。同時尚有不少童玩技藝活動，如玩陀螺、竹蜻蜓、灌蟋蟀、跳房子等。

這些農村民俗文化、生活文化或產業文化活動，如能與休閒農業相結合，在休閒農業的經營上，規劃導入這些豐富的文化資源，不但有利於休閒農業的發展，而且將使農村文化生根，繼續傳承下去，並可更加發揚光大。

第三節　休閒農業發展基本原則

休閒農業是以農業資源為主體的新型經營方式，結合農業和休閒旅遊的服務業。休閒農業的發展肩負國內農業發展、提高農民收入與促進農村發展的重要使命。陳昭郎（2005）認為休閒農業的發展應把握下列幾個基本原則：

一、以農業經營為主

休閒農業雖具有三級產業的服務性質，但仍是利用農業經營活動、農村生活、田園景觀及農村文化資源規劃而成的民眾體驗與休閒遊憩之新興事業。基本上並沒有離開農業產銷活動之範疇。農業資源的安善應用，是休閒農場經營的基本生存條件，所以休閒農業仍以農業為主體。

二、以自然環境生態保育為重

　　休閒農業之發展應充分利用當地景觀與生態資源，但不應與環境生態保育相衝突，也不應破壞自然資源。

三、以農民利益為依歸

　　休閒農業之經營應考慮遊客的需求，符合消費者取向，但其最終目的乃應以農民利益為依歸，提高農民收益為宗旨。休閒農場經營者可藉著農特產品的直銷，以及從服務之提供，獲得合理之報酬而增加所得。

四、以滿足消費者需求為導向

　　休閒農業為服務性的產業，亦為提供大家休閒遊憩的一種商品，消費者對商品需求的滿足，是市場導向經濟的最佳銷售策略，休閒農業的經營應以滿足消費者為導向。

第四節　休閒農業發展歷程

　　國內休閒農業的發展歷程，參考陳昭郎（2005）和段兆麟（2006）兩位學者的劃分方式，分成四個時期：自然發展時期（1980年以前）、觀光農園時期（1980～1989年）、休閒農業倡導期（1989～2000年）與休閒農業發展期（2000年～迄今）。茲將各時期發展分數如下：

一、自然發展時期（1980年以前）

　　台灣的休閒農業的發展，可溯至民國六〇年代在田尾、大湖等地即有以個別農戶為單位，開放遊客在農園購買或品嚐農產品，由於大湖「採

草莓」活動在當時造成風潮，經營成果斐然，因而乃群起效法（陳麗玉，1993）。這個時期由於農業產值的萎縮，導致結合農業資源與觀光之新型態的農業經營方式出現，奠定日後台灣休閒農業發展的基石。自然發展時期第一家觀光農園成立於民國54年（台灣休閒農業學會，2004）。

二、觀光農園時期（1980～1989年）

民國68年台北市政府與台北市農會召開「台北市農業經營與發展研討會」，會中商研在不利農業經營之都市環境下農業該何去何從，認為觀光與農業配合應是可行之道，後乃大力倡導，並於民國69年創辦「木柵觀光茶園」，此乃行政單位與及農民團體參與休閒農業之始（陳麗玉，1993）。

鑑於台北市觀光果園之發展經驗，台灣省便自民國71底開始執行「發展觀光農業示範計畫」。彰化縣農會之東勢林場森林遊樂區之開發，以及台南縣農會走馬瀨農場之結合觀光休閒活動，都算是開休閒農業之先河。東勢林場從民國68年起確立了森林多角化經營方針，68年到72年間以建設農村青年活動中心為主，73年正式開放遊客旅遊並加強並公共公用設施，74年至75年間引進森林浴活動以及休閒活動的遊樂施設。76年委託規劃並依規劃逐步開發更多休閒項目與據點，同時採行森林遊樂解說服務，頗具休閒林場之氣勢（陳昭郎，2005）。

走馬瀨農場則自民國72年起引進新興的畜牧作物開發為現代農場經營型態，74年完成規劃先行以現代化農牧經營為主，觀光為輔原則開發，在開發過程中慕名而來的遊客迅速增加，影響農牧經營，迫使農場調整以觀光為主，農牧為輔之經營策略，並於77年正式開始開放提供國民體驗農業之農場（陳昭郎，2005）。

三、休閒農業倡導期（1989～2000年）

休閒農業倡導期是台灣休閒農業發展重要的時期，這個時期確定了休閒農業的名稱，讓休閒農業的發展與定位有了明確的方向；「休閒農業區設置管理辦法」的制定，使得休閒農業的發展有法規可以依循；此外，

「休閒農業輔導辦法」中區別了休閒農業區與休閒農場的概念，提供休閒農業更大的發展空間（**表12-1**）。

民國78年4月28至29日，農委會委託台灣大學農業推廣學系舉辦「發展休閒農業研討會」，會中確定「休閒農業」名稱，並將其定義為：「休閒農業係利用農業產品、農業經營活動、農業自然資源環境及農村人文資源，增進國民遊憩、健康，合乎利用保育及增加農民所得改善農村之農業經營。」

表12-1　休閒農業發展紀事

年份	紀事
1980年	・台北市政府在木柵推行觀光茶園
1982年	・台灣省執行「發展觀光農業示範計畫」
1984年	・彰化縣農會「東勢林場」正式營運
1988年	・台南縣農會「走馬瀨農場」正式營運 ・宜蘭縣香格里拉休閒農場開始營運
1989年	・農委會委託台灣大學農業推廣系舉辦「發展休閒農業研討會」，確定休閒農業之名稱
1992年	・農委會訂定「休閒農業區設置管理辦法」，規定50面積公頃以上為設置休閒農業區的條件
1994年	・桃園縣龜山鄉成立台灣第一個市民農園
1996年	・農委會將前法修訂為「休閒農業輔導辦法」，區別「休閒農業區」與「休閒農業」的概念及不同的輔導方式 ・編定《休閒農業工作手冊》
1999年	・農委會修定「休閒農業輔導辦法」，規定休閒農場土地得予變更，並對已經營之休閒農場列入專案輔導
2000年	・「農業發展條例」增列關於休閒農業的基本規定 ・農委會制定「休閒農業輔導管理辦法」，放寬申請休閒農場的面積規定
2001年	・行政院經建會公布「國內旅遊發展方案」，揭櫫推動文化旅遊、生態旅遊、健康旅遊的發展策略 ・農委會推行「一鄉一休閒農漁園區」計畫
2002年	・交通部觀光局公布「民宿管理辦法」 ・農委會開始推行「休閒農漁園區」計畫
2004年	・農委會修定「休閒農業輔導管理辦法」及其他相關法規 ・全國服務業發展會議上，「觀光運動休閒服務業部門」建議規劃與推動具國際觀光水準之休閒農業區計畫

資料來源：段兆麟（2006）。《休閒農業——體驗的觀點》，頁23-24。

　　民國81年農委會訂定「休閒農業區設置管理辦法」，辦法中規定設置休閒農業區面積須超過50公頃以上。「休閒農業區設置管理辦法」公布實施之後，休閒農業的推廣並不順遂，其主要的原因在於休閒農業區設置面積要求須在50公頃以上，這對於小農國家的我們，實在不易做到；另外，休閒農業設施的多種營建行爲廣受限制，難以突破。

　　民國85年12月農委會將「休閒農業區設置管理辦法」修訂爲「休閒農業輔導辦法」，辦法中首次區別休閒農業區與休閒農場，並予以不同的輔導方式。

　　根據台灣休閒農業學會執行的「休閒農業場家全面性調查計畫」資料顯示，民國78年有182家休閒農場，89年時休閒農場的家數增加爲737家。

四、休閒農業發展期（2000年～迄今）

　　民國89年農委會修訂「農業發展條例」，增列休閒農業的基本規定，使得休閒農業的發展有了法源的基礎。同年農委會修正「休閒農業輔導辦法」爲「休閒農業輔導管理辦法」，管理辦法中放寬申請休閒農場的面積到0.5公頃以上，大幅降低休閒農場設置的規模標準，符合我國農業生產特性，對於休閒農業的推展工作，注入一股強心劑。民國90年行政院經建會公布「國內旅遊發展方案」，積極發展國內旅遊市場，提供休閒農業發展的新契機。91年觀光局公布「民宿管理辦法」，讓休閒農場經營民宿取得法源基礎，休閒農場的經營更加多元，農民的收入得以提升。休閒農業發展時期是休閒農場家數成長最爲快速時期（**圖12-1**）。

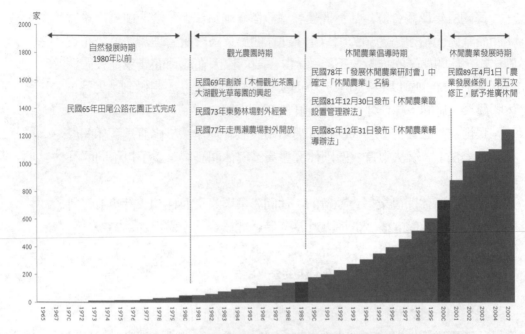

圖12-1　休閒農發展歷程與休閒農場家數變化

 ## 第五節　休閒農業的類型

　　台灣的休閒農業依其性質，段兆麟（2006）將其分成四種類型：(1)休閒農場；(2)觀光農園；(3)教育農園；(4)市民農園（**圖12-2**）。

一、休閒農場

　　休閒農場係指經主管機關輔導設置經營休閒農業之場地。依農場產品屬性，休閒農場可細分成：休閒農場、休閒林場、休閒牧場與休閒漁場。依據「休閒農業輔導管理辦法」第9條規定，休閒農場內之土地得分為農業經營體驗分區及遊客休憩分區。兩者申請條件與土地使用內容均不相同（**表12-2**）。休閒農場之申請設置面積最小不得低於0.5公頃。

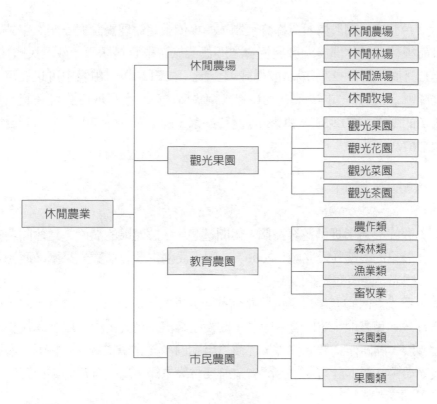

圖12-2　休閒農業類型

資料來源：段兆麟（2006）。《休閒農業——體驗的觀點》，頁151。

表12-2　休閒農場經營型態、申請條件與土地使用內容

經營型態	申請條件	土地使用內容
農業經營體驗分區	土地應完整，並不得分散，其土地面積不得小於0.5公頃。	作為農業經營與體驗、自然景觀、生態維護、生態教育之用。
遊客休憩分區	位於非山坡地土地面積1公頃以上者。 位於山坡地之都市土地在1公頃以上或非都市土地面積達10公頃以上者。	作為住宿、餐飲、自產農產品加工（釀造）廠、農產品與農村文物展示（售）及教育解說中心等相關休閒農業設施之用。

資料來源：「休閒農業輔導管理辦法」，民國95年4月。

　　台灣的休閒農場設置採許可制，農場依規定辦理籌設與登記之申請。目前根據台灣休閒農業發展協會休閒農業旅遊網資料顯示，截至民國107年11月底，已有322家成功取得許可登記（**附表12-1**）。由表中可以發現，宜蘭縣、苗栗縣、屏東縣、台中市、南投縣、彰化縣是取得許可登記家數較多的縣市（**圖12-3**），六縣市計有223家，占全國取得許可登記休閒農場數之67.2%。。

二、觀光農園

　　觀光農園指提供遊客採摘、休閒遊憩、生態體驗的農園，是休閒農業發展最早的型態（段兆麟，2006）。觀光農園主要包括觀光果園、觀光花園、觀光菜園與觀光茶園。

　　觀光農園的發展最早可追溯到苗栗大湖的「採草莓」。國71年底政府為有效利用農地，並使農業除了一般性之經濟生產外，尚可配合國民旅遊之發展，開闢作為觀光資源，促使農業朝向多元化層次發展，特頒「發展觀光農業示範」計畫，由台灣省政府農林廳主辦，縣政府及鄉鎮市公所或

圖12-3　各縣市取得許可登記休閒農場家數分布

農會負責推動，推行迄今，成果甚為豐碩，廣受農民與遊客喜愛，每年輔導地點及面積、種類、規模均不斷成長（李蕙瑩，1999），目前國內觀光農園主要是以觀光果園為最多。

三、教育農園

教育農園係指以農業生產為主兼具教育消費大眾功能的休閒農業經營。如溫室栽培、水耕栽培、陽光農園、藥膳農園、市民農園、親子農園、自然教室等（休閒農業工作手冊，1996）。教育農園分成農作類、森林類、漁業類和畜牧類等四種類型的教育農園。

四、市民農園

市民農園係指利用都市或都市近郊之農地，規劃成不同面積的小坵塊，出租給有耕種意願之市民，種植蔬菜、水果、花卉或保健植物，讓承租者體驗田園生活之樂趣。市民農園主要分成菜園類與果園類兩種。

市民農園起源自德國的Klien Garten，乃是19世紀下半葉德人Schreber及其女婿Hauschild醫生創始的。台灣市民農園最早開始於民國79年，台北市農會規劃設置的北投第一市民農園，開創了台灣都市農業經營的新型態與理念，其後之前四年只在台北、台中大都會區輔導設置，直到83年農委會成立「發展都市農業先驅計畫」，開始在各縣市以示範性的輔導設置生活體驗型的市民農園，受到承租市民熱烈回應與肯定，而奠定其後積極推動輔導之信心與蓬勃發展之基礎（邱發祥，2002）

民國96年市民農園有55家（**表12-3**）。面積以未滿0.5公頃的場家數最多，有36場家，占有市民農園場家的65.45%；坵塊數以未滿10塊的場家數較高，有25場家（占45.45%）；承租人數則是以未滿20人的34場家（占61.81%）為較高。

表12-3　民國96年市民農園面積、坵塊數與承租人數

市民農園		場家數	百分比
農園面積	未滿0.5公頃	36	65.45
	0.5公頃～未滿2公頃	10	18.18
	2公頃以上	9	16.36
	總和	55	100
農園坵塊數	未滿10塊	25	45.45
	10塊～未滿20塊	3	5.45
	20塊～未滿50塊	8	14.55
	50塊～未滿100塊	7	12.73
	100塊以上	12	21.82
	總和	55	100
承租人數	未滿20人	34	61.81
	20人～未滿50人	7	12.73
	50人～未滿100人	7	12.73
	100人以上	7	12.73
總和		55	100

資料來源：民國93年、96年「休閒農業場家全面性調查計畫」，行政院農委會。

第六節　休閒農業現況

　　休閒農業的發展肇始政府為改善農業生產結構，提高農民所得，以農業經營為主體，著重自然環境生態保育，提供國人旅遊體驗的新型態農業經營模式。台灣休閒農業發展至今已四十餘年，近年台灣休閒農業已逐漸成為國人與國際觀光客旅遊喜好的景點。以下茲就台灣休閒農業學會於民國93年和96年所進行的「休閒農業場家全面性調查計畫」資料，說明台灣休閒農業的發展概況。

一、休閒農業場家數

民國96年台灣休閒農業的產業規模是1,244場，較93年增加142家。休閒農業發展多集中於北區（**圖12-4**），這與可能北部人口眾多，工商業發達，平日人民生活步調緊湊，假日時對於抒解身心、消除疲勞的休閒生活有較高的需求有關。以縣市單位觀察，96年南投縣136座休閒農場居最多，宜蘭縣134座居次（**表12-4**），二縣場數共占五分之一。其次為桃園縣、台中縣、苗栗縣、台北市，以上六市縣農場總數達全台休閒農業場數之半。

圖12-4　台灣休閒農場家數區域分布

表12-4 休閒農業場家數及比例

區域別	縣市	93年		96年		場數變化
		場數	%	場數	%	
北區	宜蘭縣	128	11.62	134	10.77	6
	基隆市	10	0.91	11	0.88	1
	台北縣	65	5.9	82	6.59	17
	台北市	91	8.26	84	6.75	-7
	桃園縣	94	8.53	104	8.36	10
	新竹縣	34	3.09	46	3.7	12
	苗栗縣	70	6.35	86	6.91	16
	小計	492	44.65	547	43.97	55
中區	台中市	24	2.18	23	1.85	-1
	台中縣	74	6.72	90	7.23	16
	南投縣	100	9.07	136	10.93	36
	彰化縣	62	5.63	58	4.66	-4
	雲林縣	55	4.99	58	4.66	3
	小計	315	28.58	365	29.34	50
南區	嘉義縣	37	3.36	43	3.46	6
	台南縣	56	5.08	57	4.58	1
	高雄市	6	0.54	13	1.05	7
	高雄縣	38	3.45	41	3.3	3
	屏東縣	33	2.99	38	3.05	5
	小計	170	15.43	192	15.43	22
東區	花蓮縣	50	4.54	60	4.82	10
	台東縣	60	5.44	63	5.06	3
	小計	110	9.98	123	9.89	13
離島	金門縣	6	0.54	8	0.64	2
	澎湖縣	9	0.82	9	0.72	0
	小計	15	1.36	17	1.37	2
總和		1,102	100	1,244	100	142

資料來源：同表12-3。

　　台灣第一個休閒農場成立於民國54年，民國63年設立的休閒農場只有12家（圖12-5），83年休閒農場設立的家數有136家，88年新成立的休閒農場有241家，89年「休閒農業輔導管理辦法」中放寬申請休閒農場面積的規

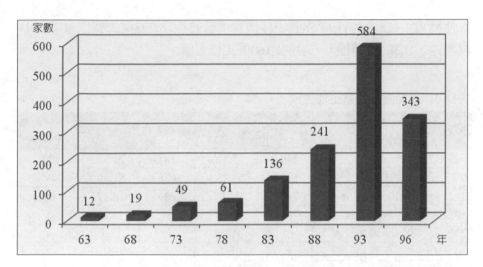

圖12-5　休閒農場歷年設立場數

資料來源：同**表12-4**。

定，民國93年新設立的農場家數激增為584場，占全部休閒農場之53.0%。
96年新成立的農場家數有343家。

二、休閒農業投入資源

96年台灣地區投入休閒農業的總土地面積是6,110.7公頃，較93年
6,589.7公頃減少了479公頃；每場平均4.91公頃。96年有281場的休閒農場
面積在0.5公頃以下（**表12-5**），未達休閒農場籌設門檻面積，有9場達100
公頃以上。大部分休閒農場面積集中在0.5公頃至未滿3公頃（51.29%）和3
公頃至未滿10公頃（18.17%）的規模。

台灣地區休閒農業總投資金額，96年是146.2億元，較93年128.3億元
投資額增加17.9億元。96年平均每場投資1,175.7萬元，93年每場平均投資
金額是1,164萬元。休閒農業投資金額以100萬至未滿500萬的場家為最多
（**表12-6**），500萬至未滿1,000萬次之。

96年休閒農業休閒創造了7,232個常年性工作機會，及12,026個臨時性

工作機會，合計提供19,258個工作機會，較93年18,098個工作機會（6,711常年性、11,387臨時性），增加1,160個工作人數。

表12-5　休閒農業場家土地面積

單位：公頃、%

土地面積	93年		96年		場數變化
	場數	%	場數	%	
未滿0.5公頃	149	13.52	281	22.59	132
0.5公頃～未滿3公頃	589	53.45	638	51.29	49
3公頃～未滿10公頃	249	22.6	226	18.17	-23
10公頃以上～未滿20公頃	56	5.08	51	4.1	-5
20公頃以上～未滿30公頃	19	1.72	15	1.21	-4
30公頃以上～未滿40公頃	9	0.82	7	0.56	-2
40公頃以上～未滿50公頃	9	0.82	5	0.4	-4
50公頃以上～未滿100公頃	13	1.18	12	0.96	-1
100公頃以上	9	0.82	9	0.72	0
總和	1,102	100	1,244	100	142

資料來源：同**表12-3**。

表12-6　休閒農業場家估計投資額

估計資本額	93年		96年		場數變化
	場數	百分比	場數	百分比	
未滿100萬元	153	13.88	131	10.53	-22
100萬～未滿500萬元	423	38.38	418	33.6	-5
500萬～未滿1,000萬元	218	19.78	343	27.57	125
1,000萬～未滿2,000萬元	152	13.79	193	15.51	41
2,000萬～未滿4,000萬元	100	9.07	100	8.04	0
4,000萬～未滿6,000萬元	13	1.18	15	1.21	2
6,000萬～未滿8,000萬元	11	1	11	0.88	0
8,000萬～未滿10,000萬元	6	0.54	6	0.48	0
10,000萬元以上	26	2.36	27	2.17	1
總計	1,102	100	1,244	100	142

註：不包括土地價值。

資料來源：同**表12-3**。

三、休閒農業設施

(一)住宿設施

有近七成的休閒農場未提供住宿設施的服務（**表12-7**）。96年有397場（31.9%）的休閒農場有住宿設施，較93年的334場增加63場。房間數以1～5間者為最多（183場），6～10間居次（94場），11至20間的休閒農場也有58場。房間數51間以上的休閒農場有24家之多，其房間數規模不亞於一般的商務旅館。住宿設施最多受客量以1～25人與26～50人為最多（**表12-8**）。

表12-7 休閒農業場家住宿設施房間數

住宿房間數	93年調查		96年調查		場數變化
	場數	百分比	場數	百分比	
無	768	69.69	847	68.09	79
1～5間	136	40.71	183	46.09	47
6～10間	83	24.85	94	23.68	11
11～20間	54	16.17	58	14.61	4
21～50間	37	11.08	38	9.57	1
51間以上	24	7.19	24	6.05	0
總和	1,102	100	1,244	100	142

資料來源：同**表12-3**。

表12-8 休閒農業場家住宿設施最多受容量

住宿最多受容量	93年		96年		場數變化
	場數	%	場數	%	
無	768	69.69	847	68.09	79
1～25人	110	32.93	147	37.02	37
26～50人	115	34.43	131	33	16
51～100人	58	17.37	67	16.88	9
101～200人	29	8.68	31	7.81	2
201人以上	22	6.59	21	5.29	-1
總和	1,102	100	1,244	100	142

資料來源：同**表12-3**。

(二)餐飲設施

有一半以上的休閒農場有餐飲設施（**表12-9**），顯示餐飲對於休閒農場而言，是一重要的核心資源。96年有室內餐廳者572場，面積較多者為30坪以上未滿60坪者，201場，占35.14%。120坪以上的場家有84場，合占14.7%。

有室外餐飲設施者441場，面積較多者為30坪以上未滿120坪者，226場，占51.2%。餐廳人數容納量以51～100人及101～200人的規模較多。

表12-9　休閒農業場家室內與室外餐飲設施面積

餐飲設施分析		93年調查		96年調查		場數變化
		場數	百分比	場數	百分比	
餐飲設施	有提供餐飲設施	631	57.26	727	58.44	96
	沒有提供餐飲設施	471	42.74	517	41.56	46
	小計	1,102	100	1,244	100	142
室內用餐面積	未滿30坪	131	24.3	141	24.65	10
	30坪～未滿60坪	193	35.81	201	35.14	8
	60坪～未滿120坪	139	25.79	146	25.52	7
	120坪～未滿180坪	29	5.38	35	6.12	6
	180坪以上	47	8.72	49	8.57	2
	小計	539	100	572	100	33
戶外用餐面積	未滿30坪	85	20.33	89	20.18	4
	30坪～未滿60坪	107	25.6	114	25.85	7
	60坪～未滿120坪	111	26.56	112	25.4	1
	120坪～未滿180坪	22	5.26	24	5.44	2
	180坪以上	93	22.25	102	23.13	9
	小計	418	100	441	100	23
最大乘載量	50人以內	136	22.19	145	22.45	9
	51～100人	183	29.85	188	29.09	5
	101～200人	160	26.1	170	26.32	10
	201人以上	134	21.86	143	22.14	9
	小計	613	100	646	100	33

資料來源：同**表12-3**。

四、休閒農業體驗及營運

　　休閒農業是以生產、生活和生態三生一體的方式進行，體驗則是休閒農業最重要的服務與產品。台灣的休閒農場有一半以上的農場提供教育解說服務、教學體驗活動、風味餐飲品嚐、鄉村旅遊與生態體驗（**表12-10**），顯示這五項體驗活動是目前台灣休閒農場中最普遍、常見的經營項目。

表12-10　台灣休閒農業主要的體驗活動或營運項目與農場數目　　單位：場、%

體驗活動營業項目		93年調查		96年調查		場數變化
		農場數目	百分比	農場數目	百分比	
1	教育解說服務	953	86.50	985	79.18	32
2	教學體驗活動	703	63.80	727	58.44	24
3	風味餐飲品嚐	650	59.00	708	56.91	58
4	鄉村旅遊	620	56.30	684	54.98	64
5	生態體驗	568	51.50	670	53.86	102
6	果園採摘	532	48.30	579	46.54	47
7	農作體驗	484	43.90	530	42.60	46
8	農莊民宿	349	31.70	421	33.84	72
9	蔬菜採收	328	29.80	357	28.70	29
10	農業展覽	256	23.20	271	21.78	15
11	民俗技藝體驗	200	18.10	217	17.44	17
12	林場體驗	167	15.20	204	16.40	37
13	牧場體驗	165	15.00	180	14.47	15
14	漁場體驗	123	11.20	128	10.28	5
15	農村酒莊	101	9.20	114	9.16	13
16	市民農園	55	5.00	55	4.42	0

資料來源：整理自「休閒農業場家全面性調查計畫」，行政院農委會，民國93年、96年。

五、遊客人數

96年台灣休閒農場旺季每月人數以100人至499人為最多（304家）（**表12-11**），2,000人至4,999人（274家）居次，較93年增加93家。淡季時每月遊客以100人至499人為最多（502家），較93年增加117家（**表12-12**）。

表12-11　休閒農業場家旺季每月遊客人數　　　　　　　　單位：場、%

旺季遊客人數	93年調查		96年調查		場家變化
	場家數	百分比	場家數	百分比	
99人次以下	121	10.98	112	9.00	-9
100人次～499人次	304	27.59	304	24.44	0
500人次～999人次	188	17.06	181	14.55	-7
1,000人次～1,999人次	176	15.97	222	17.85	46
2000人次～4,999人次	181	16.42	274	22.03	93
5,000人次以上	132	11.98	151	12.14	19
總和	1,102	100	1,244	100	142

資料來源：同**表12-3**。

表12-12　休閒農業場家淡季每月遊客人數　　　　　　　　單位：場、%

淡季遊客人數	93年調查		96年調查		場家變化
	場家數	百分比	場家數	百分比	
99人次以下	410	37.21	394	31.67	-16
100人次～499人次	385	34.94	502	40.35	117
500人次～999人次	109	9.89	144	11.58	35
1,000人次～1,999人次	88	7.99	93	7.48	5
2,000人次～4,999人次	65	5.90	63	5.06	-2
5,000人次以上	45	4.08	48	3.86	3
總和	1,102	100	1,244	100	142

資料來源：同**表12-3**。

六、營運收入

　　96年台灣休閒農業場家有219家（17.6%）收取入園費，全年門票收入約8.8億元。餐飲收入，764場（61.41%）有此項收入，全年餐飲營業收入16.8億元。在場銷售收入，702場（56.43%）有此項收入，全年在場營業收入約12億元。其他收入，有284場有此項收入，全年營收4.5億元。

　　台灣休閒農業場家全年營收以100萬至300萬為最多，93年315家（28.6%），96年增加為353家（28.4%）。96年有近三分之二的農場營收在300萬元以下。有六家農場營收超過1億元（**表12-13**）。

表12-13　休閒農業場家合計收入總額

全年收入分析	93年調查			96年調查			場數變化
	場數	百分比	累計百分比	場數	百分比	累計百分比	
未營運	38	3.4	3.4	14	1.1	1.1	-24
未滿10萬元	32	2.9	6.4	32	2.6	3.7	0
未滿50萬元	246	22.3	28.7	238	19.1	22.8	-8
未滿100萬元	190	17.2	45.9	183	14.7	37.5	-7
未滿300萬元	315	28.6	74.5	353	28.4	65.9	38
未滿500萬元	116	10.5	85.0	214	17.2	83.1	98
未滿1,000萬元	87	7.9	92.9	126	10.1	93.2	39
未滿5,000萬元	61	5.5	98.5	65	5.2	98.5	4
未滿1億元	12	1.1	99.5	13	1.0	99.5	1
1億元以上	5	0.5	100.0	6	0.5	100.0	1
總和	1,102	100		1,244	100		142

資料來源：同**表12-3**。

附表12-1　完成許可登記之休閒農場

地區					
宜蘭縣（47家）	三泰有機農場休閒農場	三富休閒農場	凡梨花休閒農場	千里光藥園休閒農場	大安藥園休閒農場
	大塭休閒農場	大福謙代休閒農場	山水休閒農場	中斋漁業休閒農場	天山休閒農場
	天牛休閒農場	月眉休閒農場	水岸森林休閒農場	北關休閒農場	正統休閒農場
	禾風竹露休閒農場	地熱米休閒農場	好春好然休閒農場	有機可尋休閒農場	庄腳所在休閒農場
	育樺園休閒農場	那山那谷休閒農場	宜蘭厝休閒農場	旺山休閒農場	花泉休閒農場
	金車生物頭城造林園區休閒農場	南澳休閒農場	香格里拉休閒農場	香草星空休閒農場	耕堡休閒農場
	梅花湖休閒農場	祥居雅舍休閒農場	勝洋休閒農場	富盛休閒農場	夢土上休閒農場
	夢想家休閒農場	綠寶石休閒農場	廣興休閒農場	頭城休閒農場	龍煙谷山一方休閒農場
	優勝美地休閒農場	礁溪休閒農業有限公司休閒農場	藏酒休閒農場	雙連埤休閒農場	麗野莊園休閒農場
	櫻花溫泉休閒農場	蘭城花事休閒農場			
基隆市（5家）	大菁休閒農場	文良休閒農場	金明昌休閒農場	葉山藥園休閒農場	綠谷休閒農場
台北市（10家）	二崎生態休閒農場	日月滿休閒農場	白石森活休閒農場	老泉養生休閒農場	杏花林休閒農場
	柏泰園休閒農場	梅居休閒農場	清香休閒農場	鄉村休閒農場	福田園教育休閒農場
新北市（10家）	大屯溪古道休閒農場	大團園休閒農場	北新休閒農場	金山有蜜休閒農場	阿里磅生態休閒農場
	準休閒農場	萬順休閒農場	葵扇湖休閒農場	蕃婆林休閒農場	雙溪平林休閒農場
桃園市（20家）	108賴家休閒農場	九斗休閒農場	千郁休閒農場	大古山休閒農場	大吾疆莊園休閒農場
	小木屋休閒農場	石門森林休閒農場	好時節休閒農場	江陵日觀休閒農場	林家古厝休閒農場
	泉園休閒農場	桃蘆坑休閒農場	高雙休閒農場	捷美休閒農場	晨捷休閒農場
	富田香草休閒農場	酷酷馬休閒農場	蓮荷園休閒農場	豐田休閒農場	戀戀空港灣休閒農場

新竹縣 (14家)	大山背休閒農場	心鮮森林休閒農場	比來特區生態休閒農場	禾豐休閒農場	老大份休閒農場
	明昇生態休閒農場	南園清心園林休閒農場	悅音阿甲休閒農場	淞濤田園休閒農場	陳家休閒農場
	雪霸休閒農場	惠森自然休閒農場	綠世界休閒農場	嶺海山林休閒農場	
苗栗縣 (59家)	507高地美健休閒農場	九份寮休閒農場	十份崠休閒農場	三好休閒農場	三灣四季休閒農場
	三灣星光休閒農場	大湖雅境休閒農場	山上種樹牛樟森林休閒農場	山水居休閒農場	山板樵休閒農場
	內灣休閒農場	天地外休閒農場	火炭谷休閒農場	古月螢休閒農場	永和山古厝休閒農場
	永旺休閒農場	石中臼休閒農場	石門客棧休閒農場	石圍墻休閒農場	全勝休閒農場
	吉平休閒農場	好農村休閒農場	老官道休閒農場	自家烘焙咖啡休閒農場	杉林松境休閒農場
	沐雲山莊休閒農場	侑橘休閒農場	昇泉紅棗休閒農場	花自在休閒農場	花露花卉休閒農場
	初色休閒農場	金生休閒農場	金葉山莊休閒農場	金椿休閒農場	長青谷休閒農場
	阿八窩休閒農場	阿必崎休閒農場	阿連休閒農場	客家鄉下人休閒農場	春口窯休閒農場
	苗5線休閒農場	苗栗縣三義鄉新光樂活休閒農場	飛牛牧場休閒農場	悠然休閒農場	清硯休閒農場
	傑安美桔園休閒農場	富裕休閒農場	嵐湖休閒農場	湖光山舍休閒農場	無為休閒農場
	菊園休閒農場	雲也居一休閒農場	雲霧嶺茶柚休閒農場	想夢蘭休閒農場	新美休閒農場
	福康休閒農場	興民休閒農場	貓頭鷹生態休閒農場	癩蛤蟆休閒農場	

台中市 （30家）	九十度森林休閒農場	大安休閒農場	中華民國農會休閒綜合農牧場休閒農場	五福畊讀休閒農場	心禾園休閒農場
	文山休閒農場	月亮休閒農場	水寨一方休閒農場	可苗花園休閒農場	全一休閒農場
	好農丘休閒農場	羊媽媽休閒農場	沐心泉休閒農場	私房雨露休閒農場	東昇休閒農場
	松竹園休閒農場	星星休閒農場	神安休閒農場	微笑休閒農場	新社莊園休閒農場
	新社蓮園休閒農場	葵海休閒農場	綠朵休閒農場	台中市農會休閒農場	蜻蜓谷休閒農場
	銘珠園休閒農場	禪林休閒農場	薰衣草森林休閒農場	豐甜休閒農場	鶴嶺休閒農場
南投縣 （28家）	七口灶休閒農場	大雁休閒農場	小蕃薯觀光休閒農場	天野青草藥園休閒農場	日正元休閒農場
	水秀休閒農場	水里生態休閒農場	水長流生態休閒農場	古香林休閒農場	台一生態休閒農場
	地球村休閒農場	百勝村休閒農場	快樂谷休閒農場	欣隆休閒農場	武岫休閒農場
	南投休閒農場	咱兜休閒農場	原力生技農業休閒農場	森十八休閒農場	森山休閒農場
	賀芙休閒農場	超翔休閒農場	愛鄉休閒農場	新故鄉自然生態休閒農場	詹園品田生態休閒農場
	福緣休閒農場	箱根休閒農場	養鹿天地休閒農場		
彰化縣 （23家）	一畝田琉璃仙境休閒農場	大山休閒農場	大丘園休閒農場	今夜星辰休閒農場	日月山景休閒農場
	古早雞休閒農場	台大休閒農場	奈米休閒農場	東螺溪休閒農場	金喜休閒農場
	星錡休閒農場	美柏休閒農場	菁芩休閒農場	雅育休閒農場	慈恩休閒農場
	愛蓮莊休閒農場	楊桃園休閒農場	彰化休閒農場	台灣漢寶園休閒農場	劍門生態花果園休閒農場
	稻香休閒農場	雙福休閒農場	魔菇部落休閒農場		
雲林縣 （5家）	仁愛休閒農場	巴登大莊園休閒農場	雲科生態休閒農場	岈角休閒農場	鹽讚休閒農場
嘉義縣 （市） （15家）	一粒一絲瓜休閒農場	大智慧養生休閒農場	向禾休閒農場	老爹生態教育休閒農場	怡馨緣茶花休閒農場
	松山鄉村健康生活休閒農場	阿里山咖啡休閒農場	南宮苑觀光休閒農場	春霖休閒農場	香草山樂齡休閒農場
	陽陽休閒農場	赫采休閒農場	獨角仙休閒農場	龍雲休閒農場	五柳園休閒農場

台南市 （8家）	大坑休閒農場	仙湖休閒農場	台南鴨莊休閒農場	吉園休閒農場	走馬瀨休閒農場
	南元休閒農場	春園休閒農場	關子嶺開心休閒農場		
高雄市 （15家）	凡心花緣休閒農場	大崗山生態休閒農場	小份尾幸福田休閒農場	老爸休閒農場	角宿休閒農場
	昇泰有機休閒農場	河堤休閒農場	張媽媽休閒農場	第一景休閒農場	華一休閒農場
	菱角園休閒農場	雲之谷生態休閒農場	農友種苗休閒農場	蝶戀花世界休閒農場	蕃薯寮休閒農場
屏東縣 （36家）	上庄休閒農場	士文自然休閒農場	士嫻休閒農場	大武山休閒農場	大津休閒農場
	大茉莉休閒農場	大漢山休閒農場	大鵡家觀光休閒農場	不一樣鱷魚生態休閒農場	中原世紀休閒農場
	天使花園休閒農場	可茵山可可莊園休閒農場	白鶴咖啡休閒農場	石板屋休閒農場	仰山休閒農場
	沐雨鍾林生態心靈休閒農場	沐涵軒休閒農場	枋山休閒農場	金石咖啡休閒農場	阿信巧克力休閒農場
	柚園生態休閒農場	根源自然生態休閒農場	桐德休閒農場	乾坤有機生態休閒農場	傳奇教育休閒農場
	福灣莊園休閒農場	銘泉生態休閒農場	學橋教育休閒農場	穎達生態休閒農場	龍子泉休閒農場
	優生美地休閒農場	鴻旗有機休閒農場	薰之園香草休閒農場	鯨魚園休閒農場	鵝園休閒農場
	蘭欣辣汗花果休閒農場				
台東縣 （4家）	大頭目知本溫泉休閒農場	竹湖山居自然生態休閒農場	卑南休閒農場	東遊季休閒農場	
花蓮縣 （2家）	君達休閒農場	新光兆豐休閒農場			
金門縣 （1家）	金門縣農業試驗所附屬休閒農場				

資料來源：台灣休閒農業發展協會（2018）。休閒農業旅遊網，http://www.taiwanfarm. com.tw/，檢索日期：2018年12月16日。

Chapter 13

休閒運動業

- 休閒運動定義與功能
- 休閒運動產業之分類
- 休閒運動設施分配狀況
- 民眾休閒運動行為
- 休閒運動產業現況

休閒若是被定義爲相對自由、活動與內在滿足感，則對多數運動參與者而言，運動當然是休閒（Kelly，1996）。休閒運動是指休閒活動中的動態活動，而且這些動態活動是以增進體能及娛樂爲其目的（張廖麗珠，2001）。隨著所得的提升、休閒時間的增加與健康意識的抬頭，民衆對於休閒運動的需求益顯重視。

行政院經建會於93年底提出「觀光及運動休閒服務業發展綱領與行動方案」，打造台灣爲全民運動王國，並爲國人建構優質運動休閒環境爲未來發展願景。以運動人口於96年倍增爲目標，積極改善運動休閒服務業投資環境，鼓勵業界規劃軟體性國際及國內各項活動，提供便捷完善服務產品，期能每年增加50萬運動人口，逐步達到人人喜愛運動水準，並形成龐大關聯服務產業網絡（行政院經建會，2004）。99年體委會爲營造優質運動環境、推廣全民運動以促進國民健康體能，提出「改善國民運動環境與打造運動島計畫」，積極推展全民運動，增強國民參與運動意識。

 ## 第一節　休閒運動定義與功能

休閒運動與運動休閒是目前國內普遍使用的兩個名詞，張廖麗珠（2001）於〈「運動休閒」與「休閒運動」概念歧異詮釋〉一文中，對於兩者的差異性有清楚的論述。惟目前國內相關研究與資料文獻並未清楚區分兩者之差異，雖然用詞不一樣，但有可能所言所指是相同的事。因此，本書並未嚴格區分兩者之差異，將它視爲相同之意，書中將會有兩個名詞交互出現之現象。

一、休閒運動的定義

沈易利（1998）將休閒運動定義爲休閒時間內以動態性身體活動爲方式，所選擇具有健身性、遊戲性、娛樂性、消遣性、創造性、放鬆性等，以達身心健康與抒解壓力目的之運動（不包括觀賞運動比賽）。

黃金柱（1999）認為休閒運動是在自由休閒時間內，為獲得本身樂趣，經由選擇參與的體能性運動或娛樂性運動，可區分為球類運動、戶外運動、民俗性運動、舞蹈、健身運動、技擊運動、水中暨水上運動、空中運動暨其他休閒性運動等。

二、休閒運動的功能

黃金柱（1999）綜合專家學者的看法，認為休閒運動具備以下的功能：

1.促進健康體適能：積極推動休閒運動，應可有效促進健康體適能。
2.抒解各種壓力：現代社會生活，充滿著工作壓力、婚姻生活壓力、激烈競爭壓力等多重壓力。休閒運動可抒解壓力，促使身心健康，故成為人類健康生活的最重要活動之一。
3.滿足高層次心理需求：在分工精細的工商社會中，工作已不易滿足高層次心理需求；透過休閒運動的自由參與、自主活動，人們可獲得人際歸屬、愛與自尊，以及自我實現的滿足。
4.提升工作服務效能：推展職工休閒運動，一方面可強化職工體能，減少因病請假的機會，並可提振工作精神與士氣。其次，可促進工作場域裡的人際和諧協調，化解衝突對立，使人更喜愛工作場域，提升工作效率等功能。
5.提高生活品質：沒有健康，一切生活品質都免談，故應積極推動休閒運動，俾確保健康，以提高生活品質。
6.其他：休閒運動可作為競技比賽的項目，成為謀生的職業；其次，休閒運動具有心理、學習、社會、治療等功能，有助於身心的復健。

第二節　休閒運動產業之分類

　　林房儹等（2004）對於「運動休閒產業」的定義爲：「運動休閒產業係指可提供消費者參與或觀賞運動的機會及可提升運動技術的產品，或爲可促進運動推展的支援性服務和可同時促進身心健康的身體性休閒活動之市場。」依此定義，將運動休閒產業分爲五類：

1. 服務性運動休閒商品：是由運動組織或民間企業所提供的運動機會，例如：運動俱樂部提供會員從事某種特定運動（**表13-1**）。
2. 觀賞性運動休閒商品：乃指以提供大衆娛樂、觀賞爲主之運動，或以運動競賽爲業之職業運動，如高爾夫球、職業保齡球等行業。
3. 實體性運動休閒商品：以運動用品製造及販售業爲大宗。
4. 支援性運動休閒商品：支援性運動休閒商品本身並未有運動休閒活動的產出，但可促進運動休閒活動的產值，如運動贊助及代言。
5. 大型運動賽會活動：林建元等（2004）依工商及服務業普查所涵蓋之服務業中符合運動休閒服務性質者挑選出來，再綜合「觀光及運動休閒服務業發展綱領及行動方案」所包含之行業類型，將運動休閒服務業分成八種行業類別：
 (1) 運動用品／器材批發及零售業：可定義爲「凡從事運動用品、器材等躉售與零售之行業均屬之。」相關事業考參**表13-2**。
 (2) 運動及娛樂用品租賃業：可定義爲「凡從事運動及娛樂用品租賃而收取租金之行業均屬之」。
 (3) 運動休閒管理顧問業：「係指從事對個人、公司行號或機關團體提供包括公共關係、人事管理、銷售管理、財務管理、研究發展、生產管理、組織管理、行銷管理等方面之諮詢及有關問題研討之行業。」而與運動休閒相關之顧問業務，就業界現況而言主要分爲兩類，其一便是以健身中心或運動休閒俱樂部爲主要服務對象，但此種顧問業務大多數是由一般企業管理顧問公司承接，

Chapter **13** 休閒運動業

表13-1 運動休閒產業之分類

主要分類	子項目		
服務性運動休閒商品	1.運動健身俱樂部	2.運動休閒技術指導	3.有會員制度的運動休閒組織
	4.私人營業運動休閒（如3-3籃球賽）	5.公營運動休閒	6.業餘運動組織（如路跑協會）
	7.運動育樂營	8.運動觀光	
觀賞性運動休閒商品	職業運動比賽		
	1.門票收入	2.飲食收入	3.商品販售
	4.停車費	5.球團營運費	6.賽事營運費
	業餘運動比賽		
	1.門票收入	2.飲食收入	3.商品販售收入
	4.停車費收入	5.賽事營運費	
實體性運動休閒商品	1.運動服飾（批發與零售）	2.運動鞋（批發與零售）	3.運動器材（批發與零售）
	4.運動休閒設施	5.運動休閒場館	6.運動出版品（報紙、雜誌、期刊、書籍）
	7.運動電玩（如藝電EA之產品）	8.授權商品	
支援性運動休閒商品	1.媒體（轉播權利金）	2.廣告（電視、廣播、網路、平面媒體、球場看板、大型廣告看版）	3.贊助（sponsorship）·賽會贊助（event）·單一運動團隊贊助·個人運動員贊助·聯盟贊助·聯合贊助
	4.代言（endorsement）·個人代言·團隊代言·聯盟／組織代言	5.運動休閒管理／行銷顧問服務	6.經紀仲介費
	7.運動建築顧問費	8.財務、法律與保險費	9.運動傷害防護醫療
大型運動賽會活動	大型運動賽會		
	1.管理諮商費	2.轉播權利金	3.票房收入
	4.廣告贊助	5.政府補助款	

資料來源：整理自林房儧等（2004），「我國運動休閒產業發展策略之研究」，行政院體委會，民國93年12月。

351

表13-2 運動休閒服務業的分類

主要分類	事業範圍
運動用品／器材批發及零售業	從事體育用品、登山用品、露營用品、釣具、運動器材、自行車等批發及零售之行業
運動及娛樂用品租賃業	體育器材出租、健身用品出租、登山用具出租、腳踏車出租、露營用品出租、遊艇出租、馬匹出租和海灘椅出租等
運動休閒管理顧問業	運動經紀服務業
運動休閒教育服務業	凡公私立大學、獨立學院及專科學校均屬之
運動傳播媒體業	ESPN、緯來、年代、東森和衛視等體育頻道；另外則是體育專業報紙《民生報》等；專業運動資訊網站則如好動網、MVP168等
運動表演業	舞蹈演出、歌舞劇演出、冰上節目演出、馬戲團、雜技表演、巴蕾舞演出以及水上節目演出等七項
職業運動業	職業棒球運動和職業高爾夫
運動場館業	體育館、健身中心、籃球場、棒球場、壘球場、網球場、手球場、羽球場、排球場、足球場、田徑場、撞球場、壁球場、合球場、桌球館、技擊館、拳擊館、柔道館、跆拳道館、空手道館、合氣道館、舉重館、保齡球館、溜冰場、滑雪場、滑草場、滑冰館、射擊場、馬術場、高爾夫練習場、棒球打擊場、游泳池、海水浴場、沙灘排球場、攀岩場、漆彈運動場等

資料來源：整理自林建元等（2004）。「我國運動休閒服務業人才供需調查及培訓策略研究」，行政院體育委員會。

且業務比重相對較小，因此並未於「管理顧問業」中再細分出來；其二則是以運動經紀服務為主，服務對象為運動員、運動組織、贊助者以及大眾傳播媒體，業務內容則包括運動員經紀（個人或團隊）、運動組織顧問、運動賽事經營等。

(4)運動休閒教育服務業：係指「凡公私立各級學校，各種社會教育機構如圖書館、博物館以及其他教育訓練事業等均屬之」。

(5)運動傳播媒體業：包括社會服務業中的出版業與廣播電視業。與運動休閒相關之傳播媒體業，主要是將國內或國外運動相關訊息提供給社會大眾，以補充、更新閱聽人的認知狀態，滿足求知欲望，創造效用。這些運動訊息可以透過電子媒體（包括電視與廣播）、平

面媒體（包括報紙、雜誌）以及電腦網路來傳播。運動資訊大眾傳播業基本的價值則包括：活動採訪、錄影、編輯、轉播、印刷、上線等（高俊雄，1997）。

(6)運動表演業：係屬於藝文類之技藝表演業中之一部分，技藝表演業之範圍定義為「凡從事各種戲劇、歌舞、話劇、音樂演奏、民俗、雜技等表演及其組織經營之行業均屬之」。

(7)職業運動業：凡從事以提供大眾娛樂、觀賞為主之職業運動如職業棒球、職業籃球，或從事以運動競賽為業之職業運動如高爾夫球、職業保齡球等行業均屬之。

(8)運動場館業：乃指從事競技及休閒體育場館（包括各種練習場）經營之行業。

第三節　休閒運動設施分配狀況

　　運動場館數量與民眾參與休閒運動的便利性有很大的關聯。根據行政院體育署全國運動場館資訊和財政部統計資料庫資料，彙整公部門非營利場館與民營營利性場館，民國106年我國運動場館數量共有11,043座，其中有35.45%分布在北部地區，中部地區和南部地區也各有28.05%和28.72%，而東部地區和離島地區運動場館數分別只占全國之5.79%和1.98%（**圖13-1**）。

　　各類型運動場館以田徑場數量2,403座最多（**表13-3**），占全部運動場館數之21.76%（**圖13-2**），高雄市、台中市和新北市為前三多縣市；籃球場有2,189座，占比19.82%，高雄市、新北市和彰化縣是前三多縣市。活動中心數量1,171座，占全國運動場館數之10.60%，台北市、高雄市和桃園市是活動中心前三多縣市。游泳池數量616座，是全國運動場館數量第四，占比5.58%，台北市、高雄市和台中市是游泳池數量前三多縣市。體育館數量589座，居全國運動場館數第五，占比5.33%，新北市、台中市和台北市是體育館前三多縣市。

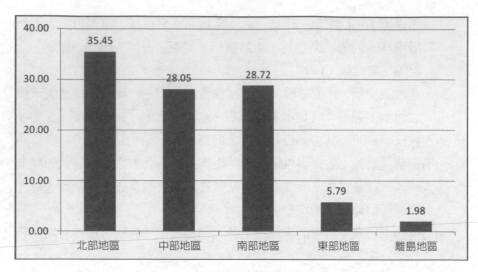

圖13-1　我國各類運動場館分配比例

表13-3　民國106年我國縣市各類運動場館數量

縣市	田徑場	籃球場	活動中心	游泳池（館）	體育館	健身中心、健康俱樂部	網球場（館）	環形／直線慢跑道	其他運動場館	撞球場
宜蘭縣	55	66	22	12	41	9	5	10	2	10
基隆市	18	21	35	10	11	3	2	6	1	6
台北市	123	110	115	99	56	81	37	23	91	27
新北市	205	224	86	53	67	67	31	37	72	47
桃園市	163	122	106	38	44	28	17	27	30	46
新竹縣	70	62	39	14	20	12	12	11	6	11
新竹市	43	34	19	18	21	16	11	3	12	13
苗栗縣	108	82	50	17	10	7	13	14	3	10
台中市	211	159	100	69	62	42	29	30	33	28
南投縣	94	78	64	17	12	7	24	31	2	10
彰化縣	189	193	69	18	13	15	31	32	5	12
雲林縣	184	182	67	18	20	8	26	4	0	5
嘉義縣	82	90	35	14	12	1	9	26	1	3
嘉義市	31	19	14	12	11	7	5	2	3	3
台南市	192	169	93	50	43	38	36	29	24	22
高雄市	260	284	114	80	52	65	43	32	26	32

屏東縣	158	128	51	28	26	8	21	19	11	10
台東縣	78	57	28	14	14	1	5	6	7	4
花蓮縣	86	67	37	23	20	17	21	16	4	6
澎湖縣	27	19	14	3	15	1	0	5	3	3
金門縣	23	12	12	7	16	1	2	0	1	9
連江縣	3	11	1	2	3	0	0	1	0	1
總計	2,403	2,189	1,171	616	589	434	380	364	337	318

（續）表13-3　民國106年我國縣市各類運動場館數量

縣市	棒（壘）球場及打擊練習場	排球場（館）	羽球場（館）	高爾夫球場及練習場	運動中心	桌球場（館）	躲避球場	滑輪場（直排輪場）	足球場	其他場館	總計
宜蘭縣	9	6	2	3	5	5	6	1	5	25	299
基隆市	1	3	3	2	3	1	1	0	1	9	137
台北市	16	28	27	30	22	8	3	7	3	57	963
新北市	35	31	21	42	18	11	9	17	7	76	1,156
桃園市	10	7	16	39	8	9	6	4	2	48	770
新竹縣	9	7	8	18	6	6	1	5	3	23	343
新竹市	8	10	3	5	2	8	2	0	0	19	247
苗栗縣	18	2	7	6	5	3	2	3	3	24	387
台中市	22	23	48	19	14	9	13	8	4	59	982
南投縣	6	11	8	8	12	0	0	1	0	20	407
彰化縣	11	9	12	8	14	21	19	5	0	49	725
雲林縣	18	18	9	2	1	3	2	3	2	25	597
嘉義縣	8	12	4	2	5	1	4	1	0	14	331
嘉義市	9	9	5	2	2	2	0	0	0	8	144
台南市	29	29	28	17	16	6	4	4	5	39	873
高雄市	33	29	44	21	22	15	7	3	4	69	1,235
屏東縣	16	24	9	6	13	5	7	2	1	46	589
台東縣	21	5	2	1	3	4	1	1	3	15	270
花蓮縣	15	10	5	2	4	3	0	0	10	23	369
澎湖縣	5	0	2	0	2	2	0	0	0	4	105
金門縣	1	2	0	0	0	1	0	0	0	2	89
連江縣	0	0	3	0	0	0	0	0	0	0	25
總計	300	275	266	238	177	125	87	64	56	654	11,043

資料來源：整理自行政院體育署全國運動場館資訊和財政部統計資料庫查詢。

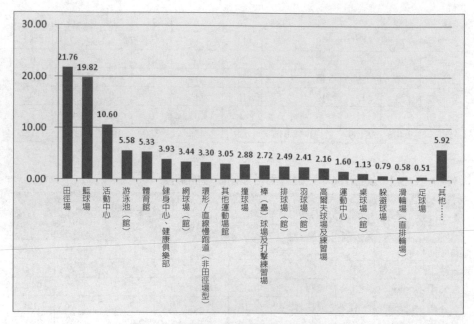

圖13-2　民國106年各類型運動場館比例

第四節　民眾休閒運動行為

　　為推展全民運動，強化運動意識，行政院體育委員會推動「打造運動島計畫」，鼓勵全民動起來，以「樂在運動，活得健康」之理念，積極推展全民運動，提高國民參與運動率及提升國民的健康意識。在硬體設施方面，在全國各都會區興設「國民運動中心」，並在全國各地進行改善國民運動設施；而在軟體方面，戮力營造優質全民運動環境，並提供多元化、生活化、專屬化的運動指導與服務，透過在全國各地建設各項基礎的運動設施，並引進相關的體育專業人員及建構運動地圖網，希望將台灣打造成一個「運動之島」（運動城市調查，101）。

　　2017年更通過「運動產業發展條例」部分修正案，將「電子競技」及「運動經紀及管理顧問」納入運動產業範疇，整合各運動產業間資源，營造運動產業完善的經營環境。除此之外，為持續促進國人運動風氣，政府致力於推動全民運動相關政策，如「運動i台灣」、「學生觀賞運動補助」、鼓勵女性加入運動的行列等，藉此提升全民參與運動的興趣，進而擴大運動市場的需求（台灣趨勢研究，2018）。

一、運動人口

　　根據體委會「運動城市調查」和「運動現況調查」資料，民國101年之後，我國運動參與人口逐年上升，規律運動人口由30.4%，106年提升為33.2%（**表13-4**），顯示體委會推動全民運動已見相當成效。所謂規律運動人口是針對平常有運動的民眾計算，如果運動狀況是：(1)每週運動3次以上；(2)每次運動30分鐘以上；(3)運動時會流汗也會喘（60歲以上民眾會流汗也納入計算）。以上三項皆符合者屬於規律運動，符合二項屬於偶爾運動，有符合 一項屬於低度運動，三項皆不符合屬於極少運動，沒有運動民眾則歸於沒有運動。在不運動的人口比例方面，101年是18.0%，106年減少為14.7%。

表13-4　我國歷年運動人口比例變化　　　　　　　　　　　　　　　單位：%

年度	不運動	有運動		
		不規律運動	規律運動	合計
101	18.0	51.6	30.4	82.0
102	17.9	50.8	31.3	82.1
103	17.6	49.4	33.0	82.4
104	17.0	49.6	33.4	83.0
105	17.7	49.3	33.0	82.3
106	14.7	52.1	33.2	85.3

資料來源：整理至101年至104年「運動城市調查」和105年至106年「運動現況調查」資料。

二、運動時間

國人每次平均運動時間超過一個小時（**圖13-3**），101年國人平均運動時間74.13分鐘，106年平均運動時間減少為62.67分鐘。平均每次運動時間超過30分鐘以上的比例由101年的72.1%提升至76.6%；同時期，每次運動不到30分鐘的比例則由26.9%減少為22.1%。

三、運動次數

民眾每週運動次數以每週2次、3次和7次及以上為較多（**表13-5**）。民國106年民眾每週運動2次的比例是18.1%，每週運動3次比例17.4%，每週運動7次及以上的比例是17.6%。每週運動1次（含）以下的比例是30.2%。

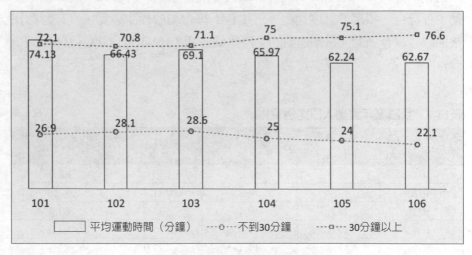

圖13-3 民眾每次平均運動時間

表13-5 民眾平均每週運動次數

年度	沒有運動	一週不到1次	每週1次	每週2次	每週3次	每週4次	每週5次	每週6次	每週7次及以上
101	18	2.8	10.7	16.9	18.8	6.4	6.8	2.5	15.4
102	17.9	3.3	12.6	15.5	18.4	6.4	7.1	2.3	14.3
103	17.6	2.3	8.8	16.8	18.3	6.8	7.1	2.8	19.2
104	17	2.6	9.9	16.4	17.7	7.5	7.3	2.6	18.9
105	17.7	3	9.8	15.7	18.3	7.4	7.3	2.6	17.9
106	14.7	2.3	13.2	18.1	17.4	6.4	7.5	2.4	17.6

資料來源：同**表13-4**。

四、運動強度

民眾每次運動強度以會流汗會喘爲最多，106年有45.6%民眾運動屬於這種情形，其次，有34.9%民眾運動強度屬於會流汗不會喘情形，1.0%民眾運動強度爲不流汗會喘，有3.8%民眾運動強度屬於不喘不流汗。

五、運動目的

民眾從事運動的主要目的前三大因素是：爲了健康、爲了身材和興趣／好玩／有趣。民國106年民眾爲健康因素而從事運動的比例有75.5%；因爲身材因素從事運動的比例有15.2%；純粹興趣／好玩／有趣而從事運動的比率有9.2%。將運動視爲生活習慣的民眾比例只有3.6%。

六、運動類型

體育署運動調查中將民眾從事運動的類型分成戶外休閒運動、球類運動、武藝／伸展／舞蹈、水域活動和室內運動等五種類型。戶外休閒運動是民眾從事運動主要的類型，民國106年民眾參與比例是82.4%（**表13-6**）；球類運動民眾參與比例19.1%居次，武藝／伸展／舞蹈參與比例13.0%第三；水域活動和室內運動民眾參與比例分別爲7.0%和8.9%。

表13-6　民眾最常從事之運動類型

年	戶外休閒運動	球類運動	武藝／伸展／舞蹈	水域活動	室內運動	不知道／拒答
101	78.7	26.6	14.0	10.4	2.7	0.2
102	82.0	25.4	15.2	8.2	2.7	0.2
103	80.4	20.6	15.7	7.3	7.1	0.7
104	81.1	20.3	15.6	7.6	8.6	0.1
105	82.5	19.8	16.0	8.0	10.7	0.3
106	82.4	19.1	13.0	7.0	8.9	0.1

資料來源：同**表13-4**。

七、運動項目

　　在民眾最常從事的運動項目方面，「散步／走路／健走」、「慢跑」和「爬山」是前三名，民國106年民眾參與比例依序是53.2%、24.4%、11.6%（**表13-7**）。「騎腳踏車」和「籃球」都曾是民眾非常喜歡從事的運動項目之一，106年參與比例卻呈現大幅滑落。騎腳踏車民眾參與比例101年是16.5%，106年減少為11.4%；101年民眾打籃球的參與比例是17.0%，106年減為10.9%。

在民眾最常從事的運動項目方面，「散步／走路／健走」、「慢跑」和「爬山」是前三名

表13-7　民眾最常從事之運動項目

年度	散步/走路/健走	慢跑	籃球	騎腳踏車	爬山	游泳	羽球	伸展操	桌球	棒球
101	48.0	23.1	17.0	16.5	13.8	10.3	6.7	6.0	2.0	-
102	49.3	25.7	15.5	16.5	15.4	8.2	7.0	7.0	2.0	1.5
103	51.3	25.7	13.4	14.4	9.9	7.2	4.8	7.8	1.7	1.0
104	50.3	27.8	12.7	12.5	9.9	7.6	4.7	8.0	1.6	1.0
105	52.0	27.5	12.4	11.9	12.4	7.9	5.2	8.1	1.7	0.9
106	53.2	24.4	10.9	11.4	11.6	6.9	5.2	6.7	1.6	0.9

資料來源：同**表13-4**。

八、沒有運動原因

「沒有時間」是民眾沒有參與運動最主要的原因。民國106年有46.5%民眾因為沒有時間而未參與運動。「工作太累」和「懶得運動」則是民眾沒有參與運動的第二和第三原因，分別有27.8%和19.2%民眾因此沒有參與運動。有8.3%民眾因為身體狀況沒有參與運動，有7%民眾則因沒有興趣而未參與運動。

九、運動消費支出

教育部體育署在「我國民眾運動消費支出調查」中，將民眾參與運動支出分成參與性運動消費支出、觀賞性運動消費支出、運動彩券支出、運動裝備消費支出和電競消費支出等五大項目。民國106年國人運動總支出金額是1,268.4億元（**表13-8**），其中參與性運動消費支出是287.5億元，觀賞性運動消費支出46.5億元，運動彩券支出330.5億元，運動裝備消費支出597.4億元，電競消費支出6.2億元。在參與性運動消費支出項目中，則以「運動課程費」、「入場費、會員費、場地設備出租費」和「參加運動比賽衍生費」三個項目支出較多，106年分別為111.7億元、78.8億元和61.3億元（**圖13-4**）。

表13-8　民國101年至106民眾各項運動消費支出總金額　　　　單位：百萬元

項目＼年	101	102	103	104	105	106
參與性運動消費支出	**26,698.7**	**27,728.5**	**28,210.9**	**28,127.1**	**28,340.1**	**28,756.5**
運動課程費	10,237.7	10,609.9	10,837.9	10,909.0	10,971.8	11,171.1
單純運動指導費	1,890.3	1,922.5	1,938.4	1,915.1	1,930.2	1,963.6
入場費、會員費、場地設備出租費	7,717.5	7,806.2	7,836.7	7,702.5	7,769.5	7,884.6
運動社團費	1,609.7	1,630.3	1,634.6	1,616.2	1,606.2	1,607.1
參加運動比賽衍生費	5,243.5	5,759.7	5,963.3	5,984.2	6,062.4	6,130.1
觀賞性運動消費支出	**4,265.8**	**4,252.4**	**4,395.1**	**4,530.6**	**4,585.0**	**4,655.8**
觀賞運動比賽門票費	343.7	514.1	494.1	587.6	626.1	697.8
看運動比賽衍生費	310.1	416.5	394.3	450.4	478.4	537.9
購買、訂閱媒體費	3,612.1	3,321.8	3,506.7	3,492.6	3,480.5	3,420.1
運動彩券支出	**15,146.5**	**14,933.6**	**24,048.1**	**28,152.2**	**31,124.2**	**33,058.4**
台灣運動彩券費用	15,146.5	14,933.6	24,048.1	28,152.2	31,124.2	33,058.4
運動裝備消費支出	**57,867.0**	**58,947.1**	**59,256.3**	**58,085.8**	**58,662.8**	**59,748.5**
運動服	26,436.4	26,823.2	26,838.0	26,237.4	26,671.1	27,153.4
運動鞋	10,714.4	10,937.3	10,976.9	10,787.2	10,817.5	10,980.7
運動穿戴裝置	-	-	-	-	-	1,006.8
購買及維修運動用品與器材	20,716.3	21,048.3	21,297.2	20,905.3	21,010.5	20,453.6
運動軟體	-	138.3	144.1	156.0	163.6	154.1
電競消費支出	**-**	**-**	**-**	**-**	**-**	**629.8**
電競消費支出	-	-	-	-	-	629.8
總計	103,978.0	105,861.6	115,910.4	118,895.7	122,712.1	126,849.0

資料來源：106年度我國民眾運動消費支出調查，教育部體育署，民國107年6月。

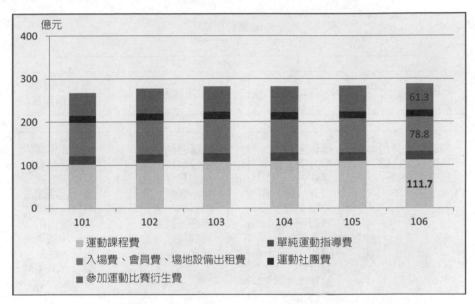

圖13-4 參與性運動消費支出結構變化情形

 第五節 休閒運動產業現況

休閒運動產業包括戶外遊憩業之「運動服務業」和「運動及娛樂用品租賃業」，分成職業運動、運動場館業、其他運動服務業和運動及娛樂用品租賃業等四種業別（**圖13-5**）。

一、職業運動業

職業運動的項目主要分成個人與團體，個人的職業運動以網球和高爾夫球為主，團體職業運動則以棒球和籃球最為常見。職業運動的本質為提供高水準的運動技術表演，而追求經濟利益的商業行為也就不可避免，一般而言，職業運動聯盟與球隊本身營運的收入可以分為四大領域：門票收

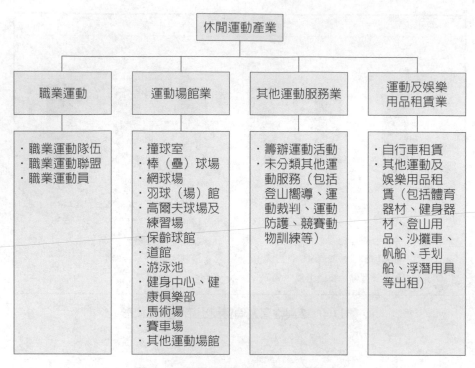

圖13-5 我國休閒運動產業分類與範疇

入、電視轉播權利金、球場相關收入如（包廂、販賣部）及贊助與授權商品（黃煜、蔡明政，2005）。

　　棒球與籃球原是我國較為風行之職業團體運動，但現存職業聯盟以職業棒球較為興盛，職業籃球因內部經營問題及與轉播媒體契約之糾紛，於1999年3月14日起停賽，因此目前並無職業籃球聯盟。除了上述兩項團體運動外，其他如保齡球、撞球、高爾夫球等，也有職業比賽和職業球員，但因性質上屬個人競技運動，目前尚未有職業聯盟成立（周婥娥，2005）。

　　民國102年職業運動的家數有4家（**表13-9**），106年職業運動家數增加為10家，營業總營收2,419.4萬元（**表13-10**）。

表13-9 民國102年至106年休閒運動產業家數

業別	行業名稱	102年	103年	104年	105年	106年
運動及娛樂用品租賃業	自行車租賃	0	0	0	92	114
	其他運動及娛樂用品租賃	442	435	460	246	315
	小計	442	435	460	338	429
職業運動	職業運動	4	6	6	9	10
	小計	4	6	6	9	10
運動場館業	撞球室	403	349	320	309	307
	棒（壘）球場	5	5	7	8	8
	網球場	13	14	12	11	12
	羽球（場）館	41	46	50	59	56
	高爾夫球場及練習場	178	171	172	170	168
	保齡球館	65	60	58	55	54
	道館	29	25	25	21	27
	游泳池	209	220	216	217	211
	健身中心、健康俱樂部	149	168	225	299	369
	馬術場	0	0	1	2	2
	賽車場	5	4	6	11	13
	其他運動場館	143	168	206	264	337
	小計	1,240	1,230	1,298	1,426	1,564
其他運動服務業	籌辦運動活動	34	50	57	77	91
	未分類其他運動服務	184	208	263	323	375
	小計	218	258	320	400	466
總計		1,904	1,929	2,084	2,173	2,469

資料來源：整理自財政部財政統計資料庫查詢，http://web02.mof.gov.tw/njswww/
WebProxy.aspx?sys=100&funid=defjspf2。查詢日期：民國107年12月10日。

表13-10　民國102年至106年休閒運動產業營業金額　　　　單位：仟元

業別	行業名稱	102年	103年	104年	105年	106年
運動及娛樂用品租賃	自行車租賃	0	0	0	-	161,730
	其他運動及娛樂用品租賃	856,273	831,752	927,144	341,998	752,083
	小計	856,273	831,752	927,144	341,998	913,813
職業運動	職業運動	-	148,662	-	-	24,194
	小計	-	148,662	-	-	24,194
運動場館業	撞球室	663,714	593,045	540,934	528,144	536,843
	棒（壘）球場	-	5,384	11,155	-	-
	網球場	48,563	54,721	68,443	83,291	59,060
	羽球（場）館	167,490	192,446	152,150	123,955	178,505
	高爾夫球場及練習場	11,933,043	6,197,307	6,305,391	6,281,381	6,388,574
	保齡球館	518,528	503,306	481,240	543,025	544,824
	道館	531,177	528,749	479,092	454,109	441,815
	游泳池	1,483,929	1,742,295	1,923,562	2,051,381	2,211,095
	健身中心、健康俱樂部	3,019,263	4,018,021	5,157,715	6,221,009	7,869,185
	馬術場	0	0	-	-	-
	賽車場	-	3,531	-	-	169,865
	其他運動場館	1,272,481	1,825,580	1,985,997	2,567,520	2,567,180
	小計	19,638,188	15,664,385	17,105,679	18,853,815	20,966,946
其他運動服務業	籌辦運動活動	237,659	179,837	160,855	348,965	431,915
	未分類其他運動服務	818,675	1,055,911	1,600,608	2,238,946	2,736,850
	小計	1,056,334	1,235,748	1,761,463	2,587,911	3,168,765
總計		21,550,795	17,880,547	19,794,286	21,783,724	25,073,718

註：-表示不陳示數值以保護個別資料。

資料來源：同表13-9。

二、運動場館業

運動場館業是指從事競技及休閒體育場館（包括各種練習場）經營的行業，如體育館、健身中心、籃球場、棒球場、壘球場、網球場、技擊館、拳擊館、柔道館、跆拳道館、空手道館、保齡球館、馬術場、高爾夫球練習場、棒球打擊場、游泳池、海水浴場、沙灘排球場、攀岩場、漆彈

運動場等。

　　民國102年運動場館家數1,240家，營業總金額是196.3億元；106年運動場館家數增爲1,564家，營業總金額209.6億元，分別較106年成長26.12%和6.77%。在運動場館家數變化方面，撞球室、網球場、高爾夫球場及練習場、保齡球館和道館等家數是均爲減少，其中以撞球室減少96家最多。棒（壘）球場、羽球（場）館、游泳池、健身中心、健康俱樂部、賽車場和其他運動場館呈現增加，其中健身中心、健康俱樂部和其他運動場館家數成長較大，家數成長分別是1.47倍和1.35倍。近年隨著國人健康觀念的強化以及婦女和年輕族群對健美體態的重視，帶動健身需求市場的發展。102年國內健身中心、健康俱樂部家數149家，106年增加爲369家，同時期健身中心、健康俱樂部的營業金額由30.1億元提升爲78.6億元，平均每家營業金額由2,026.4萬元增加爲2,132.6萬元（**圖13-6**）。

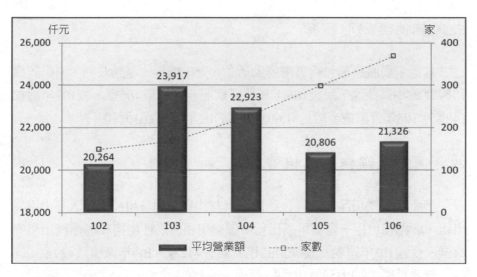

圖13-6　民國102年至106年健身中心、健身俱樂部家數與平均營業金額

近年隨著國人健康觀念的強化以及婦女和年輕族群對健美體態的
重視，帶動健身需求市場的發展

三、其他運動服務業

其他運動服務業包括籌辦運動活動、登山嚮導、運動裁判、運動防護
和競賽動物訓練等，民國106年其他運動服務業家數466家，較102年增加
148家；106年營業總金額是31.6億元，較102年增加21.1億元。

四、運動及娛樂用品租賃業

運動及娛樂用品租賃業包括體育器材出租、健身用品出租、登山用具
出租、腳踏車出租、露營用品出租、遊艇出租、馬匹出租和海灘椅出租等
事業。民國102年運動及娛樂用品租賃業有442家，106年減少為429家；同
時期營業金額由8.5億元增加為9.1億元。

購物中心

- 購物中心的定義與定位
- 購物中心之功能
- 購物中心之類型
- 台灣購物中心發展與現況
- 購物中心案例介紹——台茂為例

　　與歐洲人相比，美國人一年當中花在逛街購物上的時間要多出3～4倍。大型購物中心（megamalls）的出現正好迎合人們購物逛街的休閒需求，就如州際高速公路的興建完成，促使開車兜風成為1970年代全美排名第一的戶外遊憩活動。購物中心如今已成為青少年放學後聚集的場所，老年人做運動的地方，也是各種社區活動與展覽的地點，當然更是許多人閒晃與消磨時間的去處（葉怡矜等譯，2005）。

　　購物中心是現代商業經濟快速發展的產物，提供家庭購物、休閒與娛樂的場所。購物中心除了提供人們物質消費的選擇外，對於精神文化需求與休閒遊憩的功能也能滿足，是現代人生活與休閒不可或缺的地方。

 # 第一節　購物中心的定義與定位

一、購物中心的定義

　　購物中心最早發跡於美國。購物中心之商業型態，是近數十年來人類商業活動發展中一重大變革，也是美、日等先進國家最蓬勃發展的行業之一，反觀經濟活動已朝向多元化發展的我國，對於大型購物中心的發展仍處於起步階段。

　　美國國際購物中心協會（International Council of Shopping Center, ICSC）（1960）對於購物中心的定義是：「購物中心是由開發商規劃、統一管理的商業設施，擁有廣大的停車場與大型核心店，能滿足消費者的比較購買。」

　　中華民國購物中心發展協會的定義：「購物中心」係以一具有單一開發性主體所規劃的商業型態，可同時提供購物、休閒、餐飲娛樂、文教及生活服務等功能的複合型商業空間，此空間須以高品質之購物環境，滿足消費者購物方便性、消費舒適性及娛樂的選擇性，並同時具備以下要領：

　　1.總營業面積不得小於1,000坪。

2.全部賣場內共包含15家以上獨立營業之商家。

3.賣場營業面積最大之營業單位，其面積不大於賣場總面積80%以上。若其他零售商店之總營業面積已超過1,000坪，則不受此規定限制。

4.全部營業單位應共同成立管理委員會，進行整體廣告行銷或管理維護的工作。

根據《卡本特之購物中心管理──原則與實務》（*Carpenter's Shopping Center Management─Principles & Practices*）一書所下的定義：「購物中心是由一組零售商及其相關的所有服務性、商業性設施所共同組合而成，其土地、建築及相關服務內容必須經過完整的規劃、開發及一致的經營管理，附設等量的停車場，而所包含的商店業種數量必須大致滿足所將提供服務的鄰近地區。」（經濟部商業司，1996）。

根據上述對於購物中心完整的定義，再佐以其他現代購物中心所應具有的功能，則一個購物中心應該具有下列的特點（經濟部商業司，1996）：

1.有一塊完整的地基，而其開發利用除了必須考慮到提供當前及未來將運用到的足量商業及停車空間外，還應考量到自然環境、生態、水土保持等相關環保問題。

2.有一致而整體的建築設施規劃。建築設施強調其特色及景觀的一致性及主題性，同時並能提供足夠的商業服務空間給經過選擇並統一管理的整組零售店頭。

3.與所提供服務的商圈或住宅區之間，必須有完善的道路交通系統，使消費者可以迅速的到達或離開。

4.有足量的停車空間，同時停車場的出入位置與購物中心的出入口及店頭消費步道間的聯絡方便。

5.所提供之服務及商店業種呈多元性及多樣化，而且其選擇及設計完全是針對鄰近商圈或住宅區之需求。並且購物中心內的店家通常由一到數家主要承租戶（或稱主力商店）（anchor tenant）及許多一般

的承租戶組合而成。

6. 集中而統一的經營策略及店頭管理。例如目標客層設定、商品的編排及展示方式、商場的平面規劃及內部裝潢設計、行銷推廣策略、整體的形象推廣等相關議題，都由統一的管理單位來負責。

7. 強調安全舒適且具有獨立個性「購物環境」的塑造。從外圍的建築景觀、綠地林園、指標設計，到內部消費動線的安排，燈光及色彩的設計、從業人員的服務態度等，都必須注重一致性及協調性，使消費者同時獲得物質與精神需求的雙重滿足。

二、購物中心的定位

為了同時滿足消費者之基本需求與精神需求，同時亦考量未來人們的生活型態，楊忠藏（1992）認為購物中心的定位是：

1. 含購物中心、生活文化主流業種之綠地中心。
2. 以家庭參與為周邊副都心設施之藍本。
3. 主都會中心購物部分以中階社會層生活提升為藍本。
4. 講求生活品味的提高，並以文化藝術為長遠目標。
5. 集購物、住宿、遊樂、休閒、教育、文化、生活品味之商業中心。

第二節　購物中心之功能

大型購物中心通常具有商業、文化、服務與娛樂等四項功能，並以休閒綠地、停車場、公共設施貫穿期間（**圖14-1**），此四項功能具有相輔相成的效果，使購物中心集合購物、休閒、文化與觀光於一身，進而創造一個多元性的現代商業中心。購物中心在商業、文化、娛樂與服務的功能如下（楊忠藏，1992）：

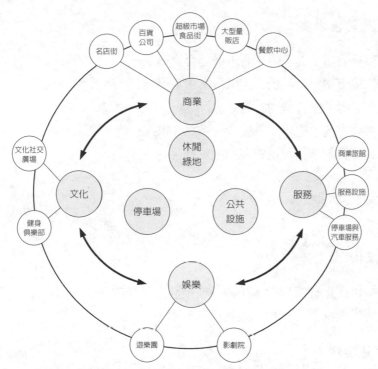

圖14-1　大型購物中心關聯功能設施概念

資料來源：楊忠藏（1992）。《大型購物中心之研究》，頁46。

一、商業功能

(一)規劃理念

1.建立都會區副都市型之大型購物中心。

2.提供單站購足之機能。

3.滿足未來生活品質之需求，可做多功能之使用。

(二)常見業種內容

1. 百貨公司：提供中、高水準之百貨商品。
2. 超級市場、食品街：提供日常生活必需品。
3. 名店街：集合國內外各式專門店。
4. 餐飲中心：提供中外美食、名點、家鄉小吃、宴席與速食等。
5. 大型量販店：提供物美價廉之商品。

二、文化功能

(一)規劃理念

1. 提供文化社交場所，兼顧各種不同文化層面之活動需求。
2. 提供健身體育場所，滿足運動需求。

(二)常見業種內容

1. 文化社交廣場：視聽室、圖書館、博物館、沙龍與室外廣場等。
2. 健身俱樂部：室內外各式球場、健身房、三溫暖、游泳池與冰宮等。

三、娛樂功能

(一)規劃理念

1. 提供多種功能之娛樂設施，滿足多樣化之精神生活。
2. 造就完善之室內外環境品質，調劑各種生活層面之需求。

(二)常見業種內容

1. 遊樂園：科技、奇幻、冒險等遊樂空間。

2.影劇院：電影、小型劇場、地方民藝場等。

四、服務功能

(一)規劃理念

1.提供遊客停留的服務空間及設施。
2.提供遊客交通、資訊、金融之服務空間及設施。
3.提供社會服務之空間及設施。

(二)常見業種內容

1.停車場與汽車服務：停車場、加油站、保養場等。
2.社會服務與遊客服務：托兒所、老人服務中心、社區活動中心、診
　所、郵局與銀行等。
3.商業旅館：旅社、飯店等。

第三節　購物中心之類型

　　購物中心（shopping center）一詞最先於1950年的美國出現，而因應不同經濟情況的轉變，復加上時代潮流的日益繁複，購物中心的分類也就更加多樣化。依國際購物中心的分類，大型購物中心共分為：鄰里型購物中心、社區型購物中心、區域型購物中心、超區域型購物中心、時裝精品購物中心、大型量販（業種）購物中心、主題與節慶購物中心與工廠直銷購物中心，以下分述各類型購物中心特色（經濟部商業司，1996）：

一、鄰里型購物中心

　　鄰里型購物中心（neighborhood shopping center），以提供最鄰近地區

（不論是住宅區或商業區），最基本、每日必需的便利消費為基本設計理念。它強調與住宅區或商業區的結合，而因為其主要是提供基本的日常消費，因此鄰里型購物中心有一半以上是以「超級市場」為主要商店，販售各類日常用品及服務，再佐以銷售藥品、蔬貨、零食糖果、衣物及個人服務的各類較小型商店。次要的主要商品為小型的蔬貨藥品店，約有三分之一的鄰里型購物中心是以此為重心。

二、社區型購物中心

社區型購物中心（community shopping center）的基本設計理念與鄰里型購物中心大致相同，但是卻比鄰里型購物中心提供範圍更廣泛的成衣及紡織類（soft goods）產品。最常見主要承租商店有超級市場、蔬貨店、連鎖藥品百貨店及中小型的折扣百貨店等，再附屬以例如衣物、家庭五金／家具、玩具、家電及運動用品等折價專賣店。以主要承租戶而言，近年來較大型的全國性連鎖店已逐漸取代了中小型百貨店，成為大多數社區型購物中心的主要重心。

三、區域型購物中心

區域型購物中心（regional shopping center）大都建築在交通樞紐地區，服務也以提供給大型商圈或住宅區為主。所提供的商品種類既深且廣（所增加的商品種類大部分是衣物紡織類），而所提供的服務也多樣且深入。區域型購物中心對消費者最主要吸引力為其主力商店：傳統的大型百貨公司、大型量販店或者是精品專賣店。

區域型購物中心的周邊土地運用也呈現多樣化，除了提供以購物中心為目的的建築物之外，其土地建築規劃還包括提供辦公、住宿、娛樂、餐飲、電影等各類型活動；從而使得區域型購物中心的功能除了購物消費外，更擴大到休閒、社交、商業服務、娛樂等。

四、超區域型購物中心

超區域型購物中心（super-regional shopping center）大致上類似區域型購物中心，但卻有更多的主力商店（主要是大型的百貨公司，通常是三個以上），以及更深入且多樣的商品及業種，而所服務的商圈人口數也更為龐大。商圈服務人口至少有30萬以上。

五、時裝精品購物中心

時裝精品購物中心（fashion/ specialty center）的最大特色通常是沒有主力商店。主要的商品為高品質及高單價的各類成衣精品、古董藝術品店，或是手工藝品店。雖然一般並沒有主力商店，但有時也有以連鎖的餐廳或娛樂設施（例如電影院）以吸引人潮。這類型中心一般座落於觀光地點或高收入地區，而整個建築實體的設計也非常繁複而多樣，強調裝潢的高貴及景觀設計的精緻。

六、大型量販（業種）購物中心

大型量販（業種）購物中心（power center）通常由好幾個互不相屬的主要承租戶組成，包括大型百貨公司、量販店（如Wal-Mart、K-Mart等）、倉儲式量販俱樂部（warehouse club，如Sams和Price Club），以及對某類型貨品提供低價且多樣選擇的「單一業種量販店」（category killer），幾乎所有的power center都採用開放式購物的建築。其商店的業種安排考慮的標準並不在商店規模的大小，而是以消費者的生活及購物為取向，此種購物中心在不同層面與傳統的社區型或區域型購物中心競爭，也給傳統的購物中心嚴重的打擊。

七、主題與節慶購物中心

典型的主題／節慶購物中心（theme/ festival center）會選擇一個主題，而這項主題則由個別商家的建築設計，甚至是商品的設計造型所共同表現出來。其主要訴求是針對地區外來的觀光客，有時會有餐廳及娛樂設施為其主力商店。主題／節慶型購物中心通常位於郊外，而且多數是由一些老建築物或是具有歷史價值的古建築物改建而成。

八、工廠直銷購物中心

工廠直銷購物中心（outlet center）主要是由生產製造商（manufacturer）組成，以低價銷售其本身的自有品牌的零碼商品及剩餘貨品。根據資料顯示，1987年全美大約有115個工廠直銷式的購物中心，但到1990年，這個數目已增加到280個，其增加的速度大約是每年30個。工廠直銷式的購物中心通常占地非常廣大，甚至超過區域型及超區域型的購物中心。

在70年代中期，工廠直銷式的購物中心是為了處理瑕疵品或調整庫存而成立的。初期是以廉價的商品力號召，並且有許多賣場都是以無裝潢的倉庫型態出現。近年來為了改變消費者認為此類購物中心缺乏精緻和高尚物品的拙劣形象，有愈來愈多的工廠直銷式的購物中心也強調展示空間及裝潢的設計，以求達到更高雅的購物環境塑造。

第四節　台灣購物中心發展與現況

一、台灣購物中心發展

台灣購物中心的發展，最早可追溯至民國78年，台灣第一家「倉儲

批發店」——萬客隆的開業。萬客隆提供了充足的停車空間，解決都會居民購物時車位難求的窘境，店內提供多樣化的商品選擇，以及合理化的價格，以至於開業不久即吸引大量人潮前往消費購物。

根據歐、美、日等先進國家經濟發展的經驗，當一國國民每人平均所得達到10,000美元時，量販店就會開始盛行，當平均每人所得超過12,000美元時，以服務品質為導向的購物中心就會出現（**表14-1**）。萬客隆的經營成功，吸引知名的量販店，如家樂福、大批發百貨等，紛紛加入市場經營的行列，奠定下國內購物中心發展的雛形。

民國83年，遠東集團在台北市敦化南路底的「遠企購物中心」（The Mall）正式向國人報到，也將國內大型購物中心的發展推向另一個階段（經濟部商業司，1996）。遠企購物中心是我國第一個成立的購物中心，當時國人平均每人國民所得是11,040美元。

表14-1　國民所得與消費習性及業態發展之關聯　　　　單位：美元

每人國民所得	發展蓬勃之業態	消費特性	每人國民所得	
1,000	百貨公司	喜愛多種品項、高品質商品	民國64年	956
3,000	超級市場	重方便、快適、清潔、衛生	民國73年	3,046
6,000	便利商店	要求便利、時效、明亮賣場	民國77年	6,333
10,000	量販店	追求低價格商品、大量購買需求	民國81年	10,202
12,000	購物中心	多元化的購物便利、講究品味氣氛		
15,000	DIY（自己動手組合商品）Home Center（家用品中心）Non-Store Retailing（無店鋪販賣）	勞工昂貴、個人休閒時間增多、希望從工作中獲得樂趣、講求個性化、品味化		

資料來源：賴杉桂（1995）。〈「我國商業發展現況與趨勢（上）」〉。《商業現代化雙月刊》。

　　隨著經濟的快速成長，國民所得大幅提升，消費型態也會隨之轉變。而休閒時間增長、生活型態改變，使人們對於休閒設施之需求，在質與量上均需明顯地提升，此亦正是結合購物、休閒、娛樂與文化多功能使用之大型購物中心最佳的發展契機（賴杉桂，1995）。然而因台灣複雜的土地分區管制規定，限制了國內大型量販店或購物中心大型開發案的土地取得，導致購物中心無法在國內蓬勃的發展。

　　政府為了改善國民整體生活品質與有效利用土地資源，於民國83年6月1日以「行政命令」之形式，由經濟部與內政部共同發布「工商綜合區設置方針暨工商綜合區開發設置管理辦法」，使得購物中心依法可以在工商綜合區內設立。希望藉由工商綜合區之設置與開發，配合國家整體之發展，協助業者突破工商用地取得不易之瓶頸，並滿足新產業活動對土地之需求，以促進商業、服務業等第三級產業之現代化。

　　根據行政院全國工商服務入口網，規劃設置工商綜合區資料顯示，截至民國101年11月，獲得經濟部推薦工商綜合區總共有54案件，其中4案件為已開幕（**圖14-2**），2案件已完工，6案取得開發許可，3案件申請開發許可，16案件用地變更審議，21案件撤銷，2案件為其他。目前工商綜合區已開幕的購物中心有桃園台茂、大江國際與台南台糖量販嘉年華購物中心，

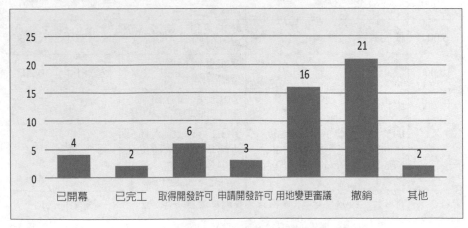

圖14-2　已獲推薦工商綜合區案件與進度

其中桃園台茂購物中心是工商綜合區中，第一個興建營運的購物中心。台
東鹿鳴溫泉酒店則是國內第一家在工商綜合區內興建的飯店。

二、台灣購物中心現況

　　經濟的蓬勃發展，國民所得和消費能力的大幅提升，是購物中心發展
的重要條件。遠企購物中心是我國第一家購物中心，位於台北市，民國83
年3月開幕，88年7月桃園台茂購物中心開幕，是我國首座位於工商綜合區
的購物中心。從第一家購物中心的成立，十年之內總共只有19家購物中心
相繼成立，爾後隨著經濟發展、國人所得提升以及生活型態的轉變，帶動
購物中心快速的成長，93年至102年新增33家購物中心，103年至105則增
加了31家購物中心（**圖14-3**）。至105年底，國內共有83家購物中心（**表14-
2**），其中有33家位於台北市，新北市15家，台中市11家，桃園市和高雄市
各有6家，台南市2家（**圖14-4**），六都購物中心合計71家，占比85.5%，顯
示國內購物中心主要是集中於大都市。

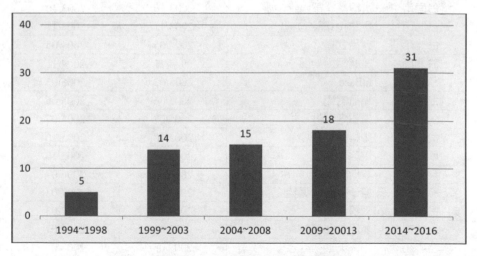

圖14-3　民國83年至105年購物中心開幕家數

表14-2　2016年底全台購物中心

縣市	名稱	最近開幕時間	第一次開幕時間
台北市	遠企購物中心	1994/03	1994/03
台北市	誠品敦南	1996/10	1996/10
台北市	誠品西門	1997/09	1997/09
台北市	華納威秀A+B	1998/01	1998/01
台北市	西門X52	2012/05	1998/08
新北市	誠品板橋	1999/02	1999/02
台北市	微風南京東路店	2013/08	1999/04
桃園縣	台茂購物中心	1999/07	1999/07
台北市	Att 4 Fun	2011/10	2000/04
桃園縣	大江購物中心	2001/03	2001/03
台中市	大魯閣新時代	2015/07	2001/09
台北市	微風廣場復興店	2001/10	2001/10
台北市	Neo19	2001/10	2001/10
台北市	京華城	2001/11	2001/11
台中市	老虎城購物中心	2002/11	2002/11
新竹市	遠東巨城購物中心	2012/04	2003/07
新北市	南山威力廣場	2003/10	2003/10
台南市	台糖嘉年華購物中心	2003/10	2003/10
台北市	台北101購物中心	2003/11	2003/11
台北市	誠品武昌	2004/05	2004/05
台北市	美麗華百樂園	2004/11	2004/11
台北市	InBase	2005/03	2005/03
台北市	誠品信義	2005/06	2005/06
台北市	禮客內湖01	2005/07	2005/07
台中市	中科購物廣場	2005/10	2005/10
新北市	環球中和	2005/12	2005/12
嘉義市	耐斯廣場	2006/07	2006/07
高雄市	統一夢時代購物中心	2007/03	2007/03
台中市	新國自在	2007/03	2007/03
台北市	微風台北車站	2008/01	2008/01
台中市	日曜天地	2008/05	2008/05
高雄市	漢神巨蛋購物廣場	2008/07	2008/07
台中市	勤美誠品綠園道	2008/09	2008/09
宜蘭縣	蘭城新月廣場	2008/10	2008/10
台北市	寶麗廣場	2009/09	2009/09

（續）表14-2　2016年底全台購物中心

縣市	名稱	最近開幕時間	第一次開幕時間
台北市	禮客公館	2009/11	2009/11
台北市	京站時尚廣場	2009/12	2009/12
新北市	環球板橋車站	2010/04	2010/04
台北市	慶城街1號	2010/11	2010/11
高雄市	義大世界購物廣場	2010/10	2010/10
桃園縣	特力家居生活購物中心	2011/09	2011/09
台中市	大遠百台中	2011/12	2011/12
新北市	大遠百板橋 01	2012/01	2012/01
新北市	蘆洲徐匯廣場	2012/01	2012/01
台中市	金典綠園道	2012/01	2012/01
屏東市	環球屏東	2012/12	2012/12
新北市	誠品生活新板店	2012/12	2012/12
新北市	HiMall麗寶廣場	2013/01	2013/01
高雄市	環球左營新站	2013/04	2013/04
台北市	幸福市集CityLink松山	2013/05	2013/05
台東縣	秀泰廣場台東	2013/07	2013/07
台北市	誠品松菸	2013/08	2013/08
金門縣	金門金湖昇恆昌	2014/05	2014/05
桃園縣	中美村CMV	2014/07	2014/07
新北市	三猿廣場	2014/07	2014/07
新北市	大遠百板橋 02（擴）	2014/07	2014/07
台中市	禮客台中	2014/09	2014/09
金門縣	風獅爺購物中心	2014/09	2014/09
台北市	微風松高	2014/10	2014/10
新北市	晶冠購物中心	2014/10	2014/10
台北市	中國信託金融園區	2014/12	2014/12
台北市	幸福市集南港車站	2014/12	2014/12
台南市	南紡夢時代	2014/12	2014/12
台北市	三創生活園區	2015/05	2015/05
苗栗縣	尚順購物廣場	2015/07	2015/07
高雄市	台鋁生活商場MLD	2015/07	2015/07
台北市	禮客內湖 02（擴）	2015/07	2015/07
新北市	亞昕林口昕境廣場	2015/07	2015/07
新北市	遠雄購物中心U-TOWN	2015/10	2015/10
台北市	微風信義A3	2015/10	2015/10

休閒 產業概論

（續）表14-2　2016年底全台購物中心

縣市	名稱	最近開幕時間	第一次開幕時間
新北市	環球購物中心林口A8	2015/05	2015/05
台中市	大雅購物中心	2015/12	2015/12
桃園縣	華泰名品城01	2015/12	2015/12
新北市	三井林口Outlet Park	2016/01	2016/01
嘉義市	秀泰廣場 嘉義	2016/01	201601
台中市	特力屋複合商場	2016/01	2016/01
台北市	西門阿曼TIT商場（原Neo West）	2016/02	2013/01
台北市	長虹新時代廣場	2016/03	2016/03
高雄市	大魯閣草衙道	2016/05	2016/05
台北市	環球購物中心南港	2016/09	2016/09
桃園市	華泰名品城02（擴）	2016/12	2016/12
新竹市	晶品購物城	2016/12	2016/12
台北市	台北COMMUNE A7貨櫃市集	2016/12	2016/12

註：最近開幕時間是購物中換經營者後之開幕時間，與第一次開幕時間不同。

資料來源：陳奕賢、葉上瑜（2017）。〈2016零售業不動產市場分析〉。《新市集》，第14期。中華民國購物中心協會。

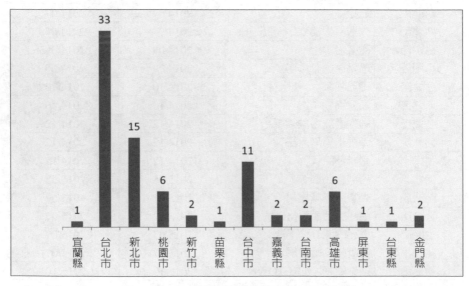

圖14-4　2016年底各縣市購物中心分布概況

384

　　在營運的績效表現，目前國內並無購物中心的單獨營業資料，因此只能從零售業之百貨公司的營業資料觀察購物中心營運表現。根據經濟部批發、零售及餐飲業動態調查資料，民國95年百貨公司整體的營業額是2,115.7億元（**表14-3**），占全部綜合商品營業額之27.02%，106年百貨公司營業額是3,346.3億元，占全部綜合商品營業額之27.22%，十一年來百貨公司營業額增加1,230.6億元，營業額成長58.2%，每年平均成長率4.28%。觀察百貨業營業額成長率可以發現（**圖14-5**），百貨業營業額成長率在99年的高點之後，營業額成長率逐漸下滑，顯示百貨公司業績表現逐漸出現瓶頸。

表14-3　綜合商品零售業營業額　　　　　　　　　　　　　單位：億元

年	綜合商品	百貨公司業	超級市場業	連鎖式便利商店業	零售式量販業	其他綜合商品零售業
95	7,830.5	2,115.7	1,029.7	2,055.0	1,324.3	1,305.7
96	8,167.3	2,251.6	1,109.5	2,096.5	1,371.9	1,337.7
97	8,350.2	2,247.8	1,213.1	2,119.9	1,452.2	1,317.1
98	8,532.3	2,319.2	1,268.3	2,120.7	1,477.7	1,346.3
99	9,130.4	2,511.1	1,335.8	2,304.6	1,563.7	1,415.3
100	9,735.0	2,701.9	1,434.0	2,459.8	1,665.4	1,473.9
101	10,227.2	2,799.9	1,518.9	2,677.0	1,707.4	1,524.1
102	10,524.0	2,886.4	1,587.5	2,760.6	1,715.6	1,574.0
103	11,065.1	3,061.4	1,672.2	2,891.7	1,758.2	1,681.6
104	11,509.7	3,189.0	1,804.0	2,949.9	1,829.9	1,736.8
105	12,046.8	3,331.5	1,972.7	3,088.1	1,913.2	1,741.3
106	12,295.1	3,346.3	2,095.7	3,173.1	1,971.5	1,708.5

資料來源：經濟部統計處（2018）。經濟部統計處，調查資料庫商業營業額調查，http://dmz9.moea.gov.tw/gmweb/investigate/InvestigateEA.aspx。檢索日期：2018年9月13日。

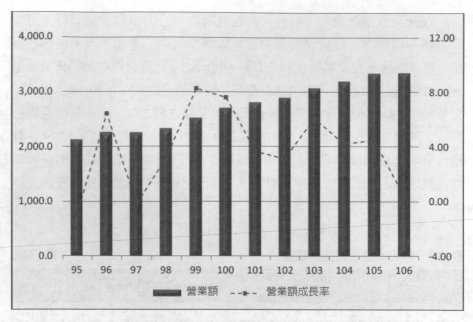

圖14-5　民國95年至106年百貨公司營業額與營業額成長率

百貨業營業額成長率在2010年的高點之後，營業額成
長率逐漸下滑，顯示百貨公司業績表現逐漸出現瓶頸

第五節 購物中心案例介紹——台茂爲例

桃園理成（台茂）南崁工商綜合區於民國88年7月正式開幕（**表14-4**），這個台灣第一座在工商綜合區開幕的購物中心，將對台灣的生活型態帶來革命性的改變，也把台灣的商業現代化帶入一個新紀元。

一、發展簡史

台茂南崁購物中心自民國88年7月4日開幕以來，受到各界之關注與指教，從硬體與軟體各方面來說，台茂南崁是一個相當成功的案例，其對台灣消費形態、休閒生活模式所帶來的衝擊與提示是不容忽視的。以休閒娛

表14-4 台茂購物中心的開發過程

時間	籌備進度
1995年4月	獲得經濟部土地變更許可
1996年2月	通過環境評估審查
1996年12月	完成土地使用分區變更
1997年1月	台茂開發股份有限公司 成立資本額3,500萬元
1997年3月	台茂動土典禮
1997年6月	獲桃園縣政府核發建照及執照
1997年12月	與新加坡亮閣控股公司簽約
1998年7月	上樑典禮
1998年7月	招商進度達七成
1998年12月	招商說明會
1998年12月	招商進度達八成三
1999年4月	招商進度達九成五
1999年4月	舉行「快樂找頭路」聯合徵才活動
1999年6月	舉行試賣
1999年7月	台茂正式開幕營運

資料來源：台茂歡樂報第四期。

樂為主的購物中心，其基本條件是應具有獨特的建築風格、符合機能要求的硬體設備、特殊色彩及圓滿的招商成果、明確的經營理念，以及有組織、有系統的經營團隊。

台茂南崁購物中心建築設計的初始是由台茂公司先行擬定開發計畫、總招商計畫方針來勾勒出建築設計的方向，初期由美國Callison Architects執行購物中心基本架構規劃，擬定主要水平、垂直動線、結構及機電系統相關功能之原則，中期由美國設計公司EME與台茂公司共同研討並定訂本購物中心之主題，後期由美國DDG建築師事務所（Development Design Group）發展主題設計、細部設計、室內主題設計及基本建材之建議。華業建築師事務所則配合國外設計師，負責審核本地建築相關法規，提供施工圖說、規範及技術問題之諮詢。台茂公司設計部負責總合因應經營理念、招商條件及營運需求之改變及整合各相關顧問之工作界面。

在這整體規劃、設計、施工、內裝的過程中，經歷各層面及不同角度的挑戰，不論是由規劃面來觀之，配合營運招商之設計修正，配合建築法規在設計方法之克服，承租戶施工規範之制定與執行，每一項目均伴隨著其深奧的專業智慧與從錯誤中學習成長的經驗累積。

二、Learning from Las Vegas

在台茂南崁家庭娛樂購物中心整體規劃發展過程中，經常被問及為什麼台茂南崁的建築設計理念是如此的「特別」，具有個性，甚至「卡通虛擬」。不論是承租廠商、開發同業、建築同業，對台茂南崁均懷著一份憧憬、或幻想、或誤解。

建築設計的過程是具邏輯性的。通常而言，設計者由觀察基地的景觀現況開始，融入以往的經驗，與歷史上的典範，企圖賦予每一個設計案獨特的風格、主題，並藉由建築的語彙來表達設計的意念。美國內華達州沙漠中的賭城Las Vegas，就是我們在開發工業用地成為商業用休閒、娛樂、購物中心時的原始借鏡。Las Vegas耀眼的標的物、誇張的招牌、人文主義的大膽嘗試，在建築上大放光彩。其建築設計本身不再局限於傳統學派，

或任何主流的設計規範。台茂南崁的設計出發點亦是藉著塑造的環境而刺激人的潛在意念，引導人進入歡樂愉快的意境聯想：商業建築理應是一種象徵性的表率，它象徵著一種美滿充沛的環境，商業建築扮演的角色應如同沙漠中的綠洲，負擔起抒解壓力的社會責任，並圓滿生活的品質，滿足實際生活的幻想層面。

台茂所追求、所企圖塑造的建築精神是無法以一般建築語彙來表達或解釋，而卻能在Las Vegas的建築中獲得啓發與激勵，就如同每一個藝術家都有其各自風格的根源與發展起始。

三、夢幻城堡

隨著開發主題、經營招商策略之成熟，台茂南崁的建築設計亦日趨具體化。我們想塑造的是一個嘉年華的熱鬧市街，有廣場、有鐘塔、有聚落、有露台，有城門、市集，有象徵權力的中心，有亮麗不俗的商店，城堡的意象就在集思廣益的過程中，由虛擬的理想發展成具象的設計案。

台茂很主觀的選擇了中古世紀的英國式城堡爲設計的主題，我們運用中古世紀充滿傳奇故事與奇幻魔術的背景歷史，發展出台茂南崁各主要區域的設計主體、設計元素與設計的風格。購物中心的主體建築在反映中古世紀城堡與城邦（township）的關係，主體建築的背景代表中古世紀時代自然與人爲景觀：依山勢發展的城鎮。城塔、城門、城牆、鐘樓則爲主體建築的前景，臨南向的商家店面是城鎮、聚落的代表，東南角城堡三塔是設計的重心與整體基地規劃的中心。景觀之鋪面地坪設計、材料、顏色的選擇，完全搭配中古時代的設計元素與色調，南向的大親水池與中央廣場是抽象的護城河與drawbridge。

購物中心的室內空間是主題延伸發展的更上一層樓，中央鐘塔挑空區與城堡挑空區是市鎮的聚集點，基本設計之元素如拱造型、石立柱造型、石柱欄杆串成室內空間的時代背景與空間層次，城鎮的繽紛色彩與嘉年華的歡樂，則必須由台茂的承租廠商參與而共同織出的理想。

四、關懷認同的建築

　　台茂南崁的開發精神是結合娛樂、休閒與購物為一體，在建築設計規劃的構思是創造地方上的地標。商業建築是滿足社會需求的目的地，其對社會的責任是造就社會的期望。業者希望由台茂南崁強勢的主題設計來提醒大眾，尤其是建築同業們對現代建築有更敏銳細膩的體認。建築設計原本是表達意念的方法，建築是一種社會溝通的工具，藉著設計來傳釋其涵蓋的機能與代表的意象。商業建築的美仍然在於講究：比例的平衡、色彩的協調、幾何的搭配與材料的選擇，但是建築不應僅僅拘泥於「精緻文化」。建築主題設計是一種徵象，是設計者對社會關懷認同的表徵，亦深信這是在為消費者創造一個休閒娛樂及購物空間的必然趨勢。

Chapter 15

國家公園

- 國家公園定義與功能
- 台灣國家公園
- 台灣國家公園遊客人數

國家公園可視為地球上較特殊且具代表性的自然界樣本區，經由各國政府刻意的保護與經營，以為後世子孫享用的一種自然資源保護體系。換句話說，國家公園是讓人們永續享用而加以保護的自然環境，是全球自然保育最重要的方式之一（游登良，1994）。

 ## 第一節　國家公園定義與功能

一、國家公園的定義

「國家公園」是指具有國家代表性之自然區域或人文史蹟（營建署，2018）。國際自然保育聯盟（IUCN）在1974年出版之《國家公園及同等保護區名冊》，所明定的國家公園選定標準，目前仍是國際間被公認最具代表性者（黃文卿，2002）：

1. 不小於1,000公頃面積之範圍內，具有優美景觀的特殊生態或特殊地形，具有國家代表性，且未經人類開採、聚居或開發建設之地區。
2. 為長期保護自然、原野景觀、原生動植物、特殊生態體系而設置保護區之地區。
3. 由國家最高權宜機構採取步驟，限制開發工業區、商業區及聚居之地區，並禁止伐林、採礦、設電廠、農耕、放牧、狩獵等行為之地區，同時有效執行對於生態、自然景觀維護之地區。
4. 在一定範圍內准許遊客在特別情況下進入，維護目前的自然狀態作為現代及未來世代科學、教育、遊憩及啟智資產之地區。

我國「國家公園法」第6條規定，國家公園選定標準如下：

1. 具有特殊自然景觀、地形、地物、化石及未經人工培育自然演進生長之野生或孑遺動植物，足以代表國家自然遺產者。

2.具有重要之史前遺跡、史後古蹟及其環境,富有教育意義,足以培育國民情操,需由國家長期保存者。

3.具有天賦育樂資源,風景特異,交通便利,足以陶冶國民情性,供遊憩觀賞者。

國家公園在經營管理上可區分成五大使用分區,根據「國家公園法」第12條規定,國家公園得按域內現有土地利用型態及資源特性,劃分下列各區管理為:

1.一般管制區:係指國家公園區域內不屬於其他任何分區之土地與水面,包括既有小村落,並准許原土地利用型態之地區。

2.遊憩區:係指適合各種野外育樂活動,並准許興建適當育樂設施及有限度資源利用行為之地區。

3.史蹟保存區:係指為保存重要史前遺跡、史後文化遺址,及有價值之歷代古蹟而劃定之地區。

4.特別景觀區:係指無法以人力再造之特殊天然景緻,而嚴格限制開發行為之地區。

5.生態保護區:係指為供研究生態而應嚴格保護之天然生物社會及其生育環境之地區。

二、國家公園之功能

國家公園兼具保育和遊憩理念,是一國邁向文明開發,執行環境保育政策之指標。國家公園具有下列的功能(游登良,1994):

(一)提供保護性環境

國家公園地區具有成熟的生態體系,且常存有終極生物群落(climax community),品類繁複,穩定性特高。對缺少生物機能之都市體系及以追求生產量為目的的農業生態體系產生中和功用,同時由國家最高權宜機構直接有效地經營國家公園暨保護資源,對於國民的生活環境品質及國土保

安均極具意義。

(二)保存遺傳物質

　　自然生態體系中，每一階段的每一生物均是經長時間的演替作用而遺存者，無論是動物或植物，在今日不能利用的，不一定就沒有明日的利用價值。若任由伐木、狩獵、濫墾等不當行為持續進行，將使生物大量滅絕，並間接消滅了人類賴以維生的動物或植物，使生態體系趨於瓦解。因此，國家公園具有保存自然資源及孕育豐富生物基因庫（gene pool）之功能。

(三)提供國民遊憩及繁榮地方經濟

　　雄偉獨特的景觀及變幻無窮的大自然可陶冶人性，啟發靈感。在今日都市經濟快速發展及工商繁忙之餘，大都會居民對戶外遊憩的需求更為迫切。因此在國土計畫中除了地方性公園及都市綠地之配置外，實應安排適宜的大型公園及曠野地區，並審慎地考量各區的機能、時序及空間上的配合關係，如此方有助於國民遊憩問題的解決。國家公園的品質條件實在有益於國民戶外遊憩；同時因國家公園本質上並非大規模開發區內土地，較少提供膳宿等各項旅遊服務，將可給予區外或周邊市鎮服務事業發展之機會，進而繁榮地方經濟。

(四)促進學術研究及環境教育

　　大自然本為宇宙知識百科全書的彙集。國家公園係為保存原始自然資源而設，其間之地形、地質、氣候、土壤、河流溪谷、山岳景觀，以及生活其間的動植物均未經人為干擾或改變，不僅可提供一般國民接觸自然及瞭解生態體系的最直接機會，更可作為特殊地形地質、動植物等科學研究之最佳戶外實驗室。

 ## 第二節　台灣國家公園

一、台灣國家公園發展歷程

　　台灣地區早在民國24年起之日據時代，即由當時之台灣總督府依據島嶼資源與景觀之條件，選定三處國家公園預定地，分別是「新高阿里山國立公園」、「次高太魯閣國立公園」、「大屯國立公園」。三處國立公園總面積約達46萬公頃，占全台灣島面積之13%，惟因太平洋戰爭爆發而僅止於調查研究。民國51年規劃完成「陽明山國家公園計畫」，惟當時缺乏法令依據而未推動實施。民國61年，內政部成立「國家公園法擬訂小組」，結集熱心資源保育之學者專家及相關機構進行「國家公園法」之起草工作，並於同年6月13日由總統明令公布之。民國66年當時擔任行政院長之前總統蔣經國先生指示：「從事建設應顧及天然資源與生態之保護，從恆春到墾丁鵝鑾鼻這一區域可依國家公園法規劃為國家公園，以維護該區優良之自然景觀。」經內政部會商有關機關決定優先規劃墾丁地區為我國第一座國家公園。民國68年，行政院通過「台灣地區綜合開發計畫」，指定玉山、墾丁、雪山、大霸尖山、太魯閣、蘇花公路、東部海岸公路、蘭嶼、南橫縱谷等地區為國家公園預定區域（徐國士等，1997）。

　　民國71年完成「墾丁國家公園計畫」，73年1月1日成立國家公園管理處，依據「國家公園法」及該計畫執行保育、研究與育樂目標。內政部繼墾丁之後，在民國74年4月10日成立「玉山國家公園管理處」，同年9月16日成立「陽明山國家公園管理處」，加入國家公園保育的行列。在進行玉山國家公園規劃之時，也因新中橫公路開發計畫案與保育之爭論，開啟我國環境影響評估之鑰，讓新中橫公路建設計畫成為國內第一個因生態影響而納入評估的案例。民國75年11月28日成立「太魯閣國家公園管理處」，使得國人正視集水區保育與水力發電孰優孰後發展的議題，以及台灣開發

礦產的經濟效益。民國81年7月1日成立「雪霸國家公園管理處」，87年10月18日成立屬於福建省轄區的「金門國家公園管理處」，使得我國的國家公園系統，除了自然生態保育目標之外，亦有人文史蹟保存之實績（黃文卿，2002）。政府為保育東沙環礁獨特的生態系及地景，行政院業於95年12月19日核定「東沙環礁國家公園計畫」，並於96年1月17日正式公告。98年10月18日，台江國家公園公告成立，澎湖南方四島國家公園於103年6月8日正式公告設立，為我國第九座國家公園。

二、台灣國家公園

(一)墾丁國家公園

墾丁國家公園位於台灣最南端的恆春半島，是我國第一座國家公園。其位置三面環海，東面太平洋，南瀕巴士海峽，西鄰台灣海峽，是同時涵蓋陸域與海域的國家公園，擁有多樣的地理景觀及豐富的生資源。百萬年來地殼運動使陸地和海洋深入交融，造成本區奇特的地理景觀與多樣性，包括豐富的海洋生物、珊瑚礁地形、孤立山峰、湖泊、草原、沙丘、沙灘及石灰岩洞。每年還有大批候鳥自北方過境，蔚為奇觀。

墾丁國家公園屬於熱帶氣候性，孕育海岸林帶的植物群落為當地獨特植物景觀。南仁山石板屋和鵝鑾鼻燈塔等人文景觀，亦是珍貴的人文資產。

(二)玉山國家公園

玉山國家公園位於台灣中央地帶，是島內面積最大的國公園。區內高山崢嶸，超過3,000公尺列名台灣百岳的山峰有30座之多，不愧是台灣的屋脊。由於地形地式的變化，具有寒、溫、暖、熱帶四大氣候類型，林帶豐富而變化，有熱帶雨林、暖溫帶雨林、暖溫帶山地針葉林、冷溫帶山地針葉林、亞高山針葉林等。豐富的植物與自然地形，提供生物良好的棲息環境，本區約有50種哺乳動物，其中包括台灣黑熊、長鬃山羊、水鹿和山羌

玉山國家公園位於台灣中央地帶，是島內面積最大的國公園

等珍貴動物。鳥類約有150種，包括帝雉、藍腹鷴等台灣特有種。清代開闢
的八通關古道和原住民布農族歌舞、編織是本區獨特之人文藝術。

(三)太魯閣國家公園

太魯閣國家公園位於台灣東部，座落於花蓮縣、台中縣與南投縣，
是我國第四座國家公園。山清水秀的太魯閣，區內高山峽谷多，高落差地
勢，豐富的植物資源，成爲野生動物重要的棲息地。瀑布是太魯閣國家公
園重要的景觀，著名的有白楊瀑布、銀帶瀑布、綠水瀑布等。

(四)陽明山國家公園

陽明山國家公園位於台灣的北端，區內以特有的火山地形、地貌著
稱，以大屯山火山群彙爲主。園區內大小油坑、馬槽、大磺嘴等地，可見
強烈的噴氣孔活動，多處溫泉遠近馳名。園區的溪流主要依著山勢呈放
射狀，瀑布、峽谷特別多，著名的瀑布有絹絲瀑布、大屯瀑布、楓林瀑布
等。本區受地理位置與季風的影響，植群帶有亞熱帶雨林、暖溫帶長綠闊
葉林、山脊矮草原與水生植物群。代表性植物有台灣水韭、鐘萼木、台灣

掌葉槭、八角蓮、台灣金線蓮、紅星杜鵑、四照花等等，都是特有或罕見種類。

陽明山國家公園緊鄰台北都會區，提供都會居民休閒遊憩的場所，是一都會型的國家公園。

(五)雪霸國家公園

雪霸國家公園位於本島的中北部，成立於民國81年。區內高山林立，景觀壯麗，以台灣第二高峰雪山和大霸尖山最為著名。雪霸國家公園有豐富的動植物與人文資源，稀有植物有台灣擦樹、雪山綠綠等，並有櫻花鉤吻鮭、台灣黑熊、帝雉、藍腹鷴、台灣山椒魚等珍貴野生動物。

(六)金門國家公園

金門國家公園是一以文化、戰役史蹟保護為主的國家公園。園區內主要為花崗片麻岩所構成，特殊植物生態、豐富的野生動物以及保存完整傳統聚落與戰地遺跡，是國內第一座以維護歷史文化遺產與戰役紀念為主，

雪霸國家公園位於本島的中北部，內高山林立，景觀壯麗，以台灣第二高峰雪山和大霸尖山最為著名

兼具自然資源保育之國家公園。

(七)東沙環礁國家公園

東沙環礁國家公園成立於民國96年1月，位於南海上方。區內擁有豐富的生態環境，包括東沙群島和環礁，陸域總面積174公頃，海域總面積達353,493公頃，是我國面積最大的國家公園。東沙島呈馬蹄形，長年露出水面。環礁底部位於大陸斜坡水深約300～400公尺的東沙台階上，有潟湖、沙洲、礁台、淺灘、水道和島嶼等特殊地形。

(八)台江國家公園

台江國家公園成立於民國98年10月，位於台灣本島西南部，海埔地是台江國家公園區域海岸地理景觀與土地利用的一大特色。園區總面積合計39,310公頃；陸域部分包括台南市鹽水溪至曾文溪沿海公有地及台南縣的黑面琵鷺保護區、七股潟湖等範圍，面積4,905公頃，強調以孕育生物多樣性濕地、先民移墾歷史及漁鹽產業文化三大特色為計畫主軸：海域部分包括沿海等深線20公尺範圍，鹽水溪至東吉嶼南端等深線20公尺所形成之寬約5公里，長約54公里之海域，亦即以漢人先民渡台主要航道中東吉嶼至鹿耳門段為參考範圍，面積34,405公頃。

(九)澎湖南方四島國家公園

澎湖南方四島國家公園成立於民國103年6月8日，是我國第九座國家公園，也是第二座海洋型國家公園。澎湖南方四島是指東吉嶼、西吉嶼、東嶼坪嶼、西嶼坪嶼等四個島嶼，除了面積較大的四個主要島嶼外，還包括周邊的頭巾、鐵砧、鐘仔、豬母礁、鋤頭嶼等附屬島礁。澎湖南方四島國家公園由於交通不便，人口外移，因此在自然生態、地質景觀或人文史跡等資源都維持原始風貌，海域珊瑚生長繁密，是珍貴的海洋資產。

表15-1 台灣國家公園分布表

區域	國家公園名稱	主要保育資源	面積（公頃）	管理處成立日期
南區	墾丁國家公園	隆起珊瑚礁地形、海岸林、熱帶季林、史前遺址海洋生態	18,083.50（陸域） 15,206.09（海域） 33,289.59（全區）	民國73年01月01日
中區	玉山國家公園	高山地形、高山生態、奇峰、林相變化、動物相豐富、古道遺跡	105,490	民國74年04月10日
北區	陽明山國家公園	火山地質、溫泉、瀑布、草原、闊葉林、蝴蝶、鳥類	11,455	民國74年09月16日
東區	太魯閣國家公園	大理石峽谷、斷崖、褶皺山脈、林相富變化、動物相豐富、古道遺址	92,000	民國75年11月28日
中區	雪霸國家公園	高山生態、地質地形、河谷溪流、稀有動植物、林相富變化	76,850	民國81年07月01日
福建省	金門國家公園	戰役紀念地、歷史古蹟、傳統聚落、湖泊濕地、海岸地形、島嶼形動植物	3,719.64	民國84年10月18日
南海區	東沙環礁國家公園	東沙環礁為完整之珊瑚礁、海洋生態獨具特色、生物多樣性高、為南海及台灣海洋資源之關鍵棲地	174（陸域） 353,493.95（海域） 353,667.95（全區）	東沙環礁國家公園於96年1月17日正式公告設立 海洋國家公園管理處於96年10月4日正式成立
南區	台江國家公園	自然濕地生態、台江地區重要文化、歷史、生態資源、黑水溝及古航道	4,905（陸域） 34,405（海域） 39,310（全區）	台江國家公園於98年10月15日正式公告設立
離島	澎湖南方四島國家公園	玄武岩地質、特有種植物、保育類野生動物、珍貴珊瑚礁生態與獨特梯田式菜宅人文地景等多樣化的資源	370.29（陸域） 35,473.33（海域） 35,843.62（全域）	澎湖南方四島國家公園於103年6月8日正式公告設立

資料來源：台灣國家公園（2019）。營建署全球資訊網站，http://np.cpami.gov.tw/index.php。檢索日期：2019年1月6日。

第三節　台灣國家公園遊客人數

一、墾丁國家公園

　　墾丁國家公園自民國73年成立以來，其遊客量一直呈現平穩的增加，87年隔週週休二日的施行，89年2月國立海洋生物博物館「台灣水域館」開館，90年屏東縣政府首次舉辦「黑鮪魚文化觀光季」，帶來大量的遊客湧向墾丁國家公園，91年遊客人數高達456.4萬人次，92年受到SARS事件影響遊客人數銳減為366.5萬人次，103年遊客人數816.1萬人次，為歷年的高點，106年遊客人數減為304.3萬人次（**表15-2**）。

　　墾丁國家公園屬於熱帶性氣候，夏季相當漫長，受季風影響很大，每年10月到隔年3月東北季風在當地地形的效應下，形成著名的強勁「落山風」，對於旅遊的發展是一大限制。根據季節性指數可以觀察到，2月、7月、8月暑假期間和10月是墾丁國家公園的旅遊旺季（**表15-3**），遊客人數約占全年人數之四成。

每年10月到隔年3月東北季風在當地地形的效應下，形成著名的
強勁「落山風」，對於墾丁國家公園旅遊的發展是一大限制

表15-2 各國家公園遊憩據點遊客人數

單位：人次

年度	合計	墾丁	玉山	陽明山	太魯閣	雪霸	金門	東沙環礁	台江	澎湖南方四島
91	15,115,155	4,564,798	1,335,454	4,317,096	2,906,370	554,484	1,436,953			
92	14,968,187	3,665,953	1,534,104	4,559,489	3,332,000	787,781	1,088,860			
93	15,785,561	4,416,243	1,254,867	4,859,703	3,551,037	608,475	1,095,236			
94	16,364,623	4,075,861	1,349,281	3,915,307	5,598,963	423,146	1,002,065			
95	18,203,069	4,298,546	1,387,161	4,823,394	6,279,061	456,531	958,376			
96	15,817,833	3,605,196	1,349,311	4,619,109	4,812,614	473,496	958,107			
97	16,528,471	3,770,775	1,707,968	4,180,636	5,370,497	611,126	887,469			
98	18,239,377	4,489,635	1,428,731	4,205,795	6,501,603	794,766	806,657	12,190		
99	16,658,391	6,349,733	718,879	3,779,349	3,702,083	829,981	1,020,861	9,526	247,979	
100	17,304,798	6,163,823	973,821	3,367,445	3,687,050	916,095	1,319,227	9,657	867,680	
101	19,434,952	6,865,652	1,002,090	3,625,783	4,819,139	826,703	1,479,779	7,325	808,481	
102	20,619,884	7,063,958	1,121,303	4,087,216	4,776,482	1,343,443	1,389,216	14,294	823,972	
103	23,583,571	8,161,878	1,008,746	4,106,750	6,279,617	1,195,222	1,842,914	15,431	973,013	
104	24,428,835	8,054,971	1,044,994	4,537,781	6,605,985	1,255,406	2,029,898	10,680	881,842	7,278
105	21,226,391	5,834,294	1,167,291	4,483,982	4,504,850	1,180,071	3,350,806	7,134	688,506	9,457
106	13,536,256	3,043,761	732,524	3,727,228	3,267,612	777,810	1,465,931	7,418	505,569	8,403

資料來源：同表15-1。

表15-3　我國主要國家公園遊客人次季節指數

月份	陽明山國家公園	墾丁國家公園	玉山國家公園	太魯閣國家公園	雪霸國家公園	金門國家公園
1	74.8	72.0	118.5	95.3	87.8	61.3
2	283.9	104.5	127.1	113.7	134.2	65.7
3	339.2	78.1	108.3	94.4	91.4	78.9
4	90.6	100.3	110.7	104.6	91.8	102.8
5	49.9	100.0	92.0	99.3	87.9	123.6
6	48.6	97.7	83.4	91.2	85.4	115.4
7	67.8	132.7	99.8	122.1	135.6	148.6
8	64.2	122.4	88.1	108.6	109.8	115.6
9	49.2	94.2	75.2	80.1	72.4	92.6
10	47.8	118.0	94.8	93.0	104.7	119.1
11	43.7	94.5	100.5	100.6	104.1	102.7
12	40.1	85.7	101.8	97.1	94.9	73.8

註：資料計算期間，民國91年1月至106年12月。

資料來源：本書計算求得。

二、玉山國家公園

玉山國家公園地幅廣闊（105,490公頃），為島內最大之國家公園。民國84年以前，遊客人數呈現穩定的成長。民國85年賀伯颱風重創全台，致玉山國家公園境內多處爆發土石流，嚴重影響遊客量。88年9月21日發生集集大地震，使得玉山國家公園受創嚴重，遊客人數驟減。隨著災區重建工作的完成，遊客慢慢的又回到園區，91年遊客人數高達133.5萬人次，97年是近年遊客人數的高峰，106年遊客人數為73.2萬人次。

玉山國家公園地處台灣的中心與東埔溫泉，均是園區知名的景點。1月至4月以及12月是玉山國家公園的旅遊旺季，遊客人數約占全年人數之五成。6月、8月至9月則是遊客較少的月份。

三、太魯閣國家公園

太魯閣國公園是一座三面環山，一面緊鄰太平洋之山岳型國家公園。園最著名的「中部橫貫公路」，開鑿過程艱辛，一斧一鑿的血汗開拓，成就風景優美的國家景觀道路。太魯閣國家公園也是來華旅客最喜歡遊覽的景點之一。民國89年首屆「太魯閣國際馬拉松」開跑，91年12月花蓮遠雄海洋公園營運，同年第一屆「太魯閣峽谷音樂季」舉辦，太魯閣國家公園的遊客人數逐漸增加，98年時遊客人數為650.1萬人次。106年遊客人數為326.7萬人次。

太魯閣國家公園知名的景點有長春祠、燕子口、九曲洞、錐麓斷崖、慈母橋、天祥等，每年2月、4月、7月和8月是旅遊的旺季，遊客人數約占全年人數之三成八。旅遊人潮較少的月份是6月、9月和10月。

四、陽明山國家公園

陽明山國家公園屬於目的型的觀光景點，臨近台北市成為市民假日休閒景點，前往的遊客多屬家庭團體型式。陽明山國家公園假日休閒景點的形象塑造，提供國人休閒生活的選擇，且其具較其他國家公園而言有較佳的可及性。民國91年遊客人數為431.7萬人次，93年遊客人數達485.9萬人次，是近年遊客人數最多的一年，106年遊客人數是372.7萬人次。

2月和「3月櫻花季」是陽明山國家公園旅遊的旺季，遊客人數約占全年人數之四成五，其他的月份均為旅遊的淡季。

五、雪霸國家公園

雪霸國家公園是台灣第三座山岳型國家公園，在成立之初，嚴格規定入山證的申請程序，遊客人數並不多。區內以武陵、觀霧與雪見三個遊客中心為門戶，提供園區各種遊憩資訊和解說服務，是遊客探訪雪霸國家公園最佳的起點。民國91年遊客人數是55.4萬人次，102年達134.3萬人次的高

峰，106年遊客人數減為77.7萬人次。

　　每年2月、7月和8月是雪霸國家公園的旅遊旺季，遊客人數約占全年人數之三成四。5月和9月則是旅遊人數較少的月份。

六、金門國家公園

　　金門國家公園是我國第一座離島的國家公園，分為古寧頭區、太武山區、古崗區、馬山區、復國墩區及烈嶼區等六區，於民國84年成立。90年1月小三通的開辦，91年遊客人數為143.6萬人次，105年遊客人數高達335.0萬人次高峰，106年遊客人數減為146.5萬人次。金門國家公園的旅遊旺季是4月至8月、10月和11月，1月、2月、3月和12月則是旅遊人數較少的月份。

七、東沙環礁國家公園

　　東沙環礁國家公園我國面積最大的國家公園，海洋生態獨具特色、生物多樣性高、為南海及台灣海洋資源之關鍵棲地。由於交通因素，到此國家公園的遊客人數並不多。民國98年遊客人數12,190人，106年遊客人數為7,418人。

八、台江國家公園

　　台江國家公園，是我國首座都市型國家公園。台江一詞，源自歷史上的台江內海，現多已陸化為濕地或魚塭。台江國家公園內著名景點有黑面琵鷺生態保護區、四草溼地、四草綠色隧道、鹿耳門天后宮、七股潟湖、七股鹽田等。民國99年遊客人數24.7萬人次，103年遊客人數達97.3萬人次高峰，106年遊客數減為50.5萬人次。

九、澎湖南方四島國家公園

　　澎湖南方四島國家公園具有特有種植物、保育類野生動物、珍貴珊瑚礁生態以及獨特梯田式菜宅人文地景等多樣化的資源，是我國面積最大的國家公園。由於成立時間較晚，以及交通不甚便利，因此遊客數並不多。民國106年遊客人數8,403人。

Chapter 16

博物館

- 博物館的定義與功能
- 博物館的分類
- 台灣博物館的發展歷程
- 博物館現況

　　博物館是20世紀重要的人文工程，也是一個國家、社會開發程度的指標。博物館除了作為研究機構、教育機構外，也提供人們瞭解一個國家或地區的自然、歷史、文化的發展與資源，更逐漸成為文化觀光的主要焦點。而從一個國家或地區博物館的演進與發展，便可解讀出該國或地區的社會進展與文化樣貌（黃光男，2007）。

　　21世紀被稱為是博物館的世紀，博物館的社會角色日趨多元，社會責任日益加重，這是有雙重的原因；從外而言，民眾的閒暇時間增加了，對知性和美感的休閒生活有更多的需求，希望博物館能提供的服務項目愈來愈多，對博物館的期望也一天天提高，從內而言，博物館專業社群的水準逐步提升，博物館界的自我期許也比以前明顯增加了很多（張譽騰，2003）。

 第一節　博物館的定義與功能

一、定義

　　博物館有多種不盡相同的定義。目前最為全世界普遍接受的當為國際博物館協會（International Committee of Museums, ICOM）的定義，自從1946年至今，ICOM隨著博物館功能及其呈現方式的轉變，對於博物館的定義曾做過幾次修定（**表16-1**），現行博物館定義是2007年在維也納召開的第22屆大會時所修訂：「博物館為一非營利、常設性機構，為了服務社會與促進社會發展，開放給大眾，而從事蒐集、維護、研究、溝通與展示人類的有形與無形文化遺產，以及其環境的場所。」

　　在國內，根據「博物館法」第3條對博物館的定義是：「指從事蒐藏、保存、修復、維護、研究人類活動、自然環境之物質及非物質證物，以展示、教育推廣或其他方式定常性開放供民眾利用之非營利常設機構。」

表16-1 ICOM博物館定義

年代	定義	分析
1946	博物館是向公眾開放的美術、工藝、科學、歷史和考古學藏品的機構,包括動物園和植物園,但圖書館如無常設陳列室者則除外。	當時的博物館是以公開陳列、保管文物和標本為主要業務及其特徵。博物館就類型展開了美術、科技、工藝、自然科學、歷史和考古等分類方式。
1951	博物館是運用各種方法保管和研究藝術、歷史、科學和技術方面的藏品,以及動物園、植物園、水族館等具有文化價值的資料和標本,供參觀欣賞、教育並公開開放為目的,為公共利益而進行管理的常設機構。	顯現出對博物館從事保存與研究工作的重視,強調文化價值的意義,並重視博物館對大眾教育和公共利益的服務責任。更重要的是提出「常設機構」要件,因為博物館謀求社會大眾的公共利益,需要永久機構的組織模式以獲得大眾的公信。
1962	以研究、教育和欣賞為目的,收藏、保管具有文化或科學價值的藏品,並進行展出的一切常設機構,均應視為博物館。	將博物館的功能置於前提,強調博物館之目的在於提供研究教育和欣賞,並對博物館收藏品的價值與意義,由蒐藏珍貴稀有物的傳統觀點,轉向詮釋文化與科學價值。此外,更擴大對博物館的形式認定範圍。
1974	博物館是一個不追求營利、為社會發展服務的公開且永久性機構。將蒐集、保存、研究有關人類及環境見證物當作自己的基本職責,以便展出,公諸於世,提供學習、教育、欣賞的機會。	博物館應以不營利為目的,屬於非營利專業組織－此一條件是由美國的代表強調此意見而增訂,起因於非營利組織可以配合稅法制度,有利於博物館的徵募稅助和財務管理。非營利組織依法須成立財團法人基金會管理財務與運作。博物館的收入若來自社會大眾,須有公信力的董事會來管理與監督。博物館的目的是為了幫助社會發展,管理上需要凝聚社會資源,建立公眾信心,方易獲得大眾支援與合作,成為永久性的常設機構。
1989	博物館是一個非營利、社會發展與服務的永久性機構,向大眾開放。為了研究、教育及娛樂之目的而致力於蒐集、保存、研究、傳播與展示人類及其環境的物質證據。	自九零年代之後,博物館學的專家學者,強調博物館的基本功能:蒐集、保存、研究、傳播、展示,基於服務社會,向大眾開放,為研究、教育及欣賞娛樂的目的而存在。強調博物館和人與物之間的溝通,利用博物館資源去服務大眾的需求。
目前	博物館為一非營利、常設性機構,為了服務社會與促進社會發展,開放給大眾,而從事蒐集、維護、研究、溝通與展示人類的有形與無形文化遺產,以及其環境的場所。	博物館經過半世紀的發展,其經營管理的理念和方法從針對藏品及展品的陳列、管理、保護等,發展到重視觀眾、吸引觀眾,以至於服務社會、促進社會發展的角色。

資料來源:陳國寧(2018)。〈博物館的定義:從21世紀博物館的社會現象反思〉。中華民國博物館學會。

二、功能

　　博物館的早期的功能主要是保存文物，隨著社會的進步與民眾的需求增加，現代的博物館功能包含研究、教育、娛樂、蒐集、展示與保存等。陳國寧（2003）在其《博物館學》一書中提出，博物館功能有社會任務、教育、休閒娛樂、研究、展示與典藏等六大功能，分述如下：

(一)博物館的社會任務

　　終身學習與終身教育是未來社會的趨勢，人們離開學校後並不代表學習與文化的停止，相對的，在日新月異的社會變遷下，大眾需要學習新知，提升智能，增進生活涵養，提升品味。博物館成為大眾終身學習與文化通重要的場所。

(二)博物館的教育功能

　　博物館的教育對象是社會大眾，是多元的文化教育，具備多元形式的教育設施，是普及教育的最佳場所。

一般大眾的休閒生活多選擇有娛樂性質的趣味性活動，休閒中學習是博物館功能特性之一

(三)博物館的休閒娛樂功能

一般大眾的休閒生活多選擇有娛樂性質的趣味性活動,休閒中學習是博物館功能特性之一。博物館的教育功能是主要的目標,觀眾的休閒取向多數是娛樂,到博物館的觀眾一般想兼具兩方面的效果,一是休閒,二是觀賞中學習。因此博物館應用適當的娛樂方式引導觀眾來館參觀是有必要的。

(四)博物館的研究功能

研究工作是博物館的基本力量,是其他功能發展的基礎。舉凡藏品內容的研究蒐藏政策的方向,藏品來源的調查、蒐集;博物館的建築與空間;展示主題的設計、內容、規劃、文案撰編;教育推廣活動的內容、實施計畫以及觀眾研究等都需研究分析。此外,行政管理制度及作業方法亦需與各部門配合研究。所以說博物館既是社會文化教育機構,也使一所研究單位。

(五)博物館的展示功能

博物館的展示功能,有別於一般的商業展示。其重點在於教育的目標,是否能透過良好的設計,引領觀眾進入情況,深度的認知展示主題與教育意義。

(六)博物館的典藏功能

博物館的典藏業務包括蒐集、登錄、保存與維護藏品。保存維護文物是博物館的基本功能。除了保館文物、支援展示、通過研究教育,使文物充分達到被運用的效果,乃是典藏的真正功能。

第二節　博物館的分類

　　博物館的分類有許多不同的觀點，有的是從博物館的收藏品類加以分類，也有的是從博物館的內容性質加以分類，還有的是從博物館的規模大小或者是主管單位加以分類（歐信宏，2001）。陳國寧（2003）依博物館性質內容將博物館成美術類、歷史類和自然科學類。

一、美術類博物館

　　美術類博物館之藏品應具有審美意義之價值，透過美展與相關之美術教育活動，可以提高大眾之審美眼光與知識。

　　此類博物館之內容包括：繪畫、雕塑、攝影、裝飾藝術、應用與工業美術。若以強調美感為特色之原始美術、民藝與古董亦可歸入美術類博物館之作業方式實施。專題美術館可依時代、地區、畫派或以藝術家為主題之選擇。

二、歷史類博物館

　　歷史類博物館之收藏品與展覽品應具有記年或史證之價值；透過展品與教育活動，可以增進大眾對歷史觀點之認知能力。此類博物館的內容可包括：國家歷史、地方史、名人傳記、產業史、科技史、文化史等。專題性之歷史博物館通常以地區、時代、人物、風俗、宗教、政治、產業類別等區別來設立主題。

三、自然科學類博物館

　　自然科學類博物館之收藏品對展覽應具有科學教育之特性；透過自然標本、機器、模型、實體實驗引起大眾對科學的認知，將科學研究與進步

的訊息表示出來，令大眾對科技進步有分享感，並促使民眾去保護自然生態環境，回歸自然。

　　此類博物館的內容包括：自然科學、理論科學、應用科學、科技、生理人類學與社會人類學等。

　　中華民國博物館學會將國內博物館分成18種類型：

1.人物紀念館。

2.音樂博物館。

3.人類學博物館。

4.專題博物館。

5.工藝博物館。

6.產業博物館。

7.文物館。

8.影像博物館。

9.古蹟及歷史建物。

10.學校博物館。

11.考古博物館。

12.歷史博物館。

13.自然史博物館。

14.戲劇博物館。

15.宗教博物館。

16.藝術博物館。

17.科學博物館。

18.其他。

第三節　台灣博物館的發展歷程

　　台灣博物館發展歷程可分成萌芽時期（1895～1945年）、復原振興時期（1945～1990年）、地方博物館時期（1991～2014年）和博物館多元化時期（2014年～迄今）四個時期（陳冠甫，2015）：

一、萌芽時期（1895～1945年）

　　台灣博物館事業濫觴於日本殖民台灣時期（1895～1945年），1895年中日甲午戰爭發生，中國在戰敗後將台灣割讓給日本。此後的五十年，台灣淪為日本的殖民地。在這段期間，日本前前後後所興建的18座博物館中，大致可分為三類，第一類是商品或物產陳列館，第二類是教育館或衛生參考館，第三為其他類如鄉土館、高山博物館、動物園、植物園或天體觀測館。其中以1908年所創立的台灣總督府博物館（現已改名為國立台灣博物館）規模最為龐大，它隸屬台灣總督府民政部殖產局，是日據時期博物館事業的經典作品（張譽騰，2007）。

二、復原振興時期（1945～1990年）

　　民國35年台灣省立博物館重新正式開館。43年立法院審議通過「社會教育法」，確定博物館的法律地位（陳國寧，2003）。44年成立國立歷史博物館，是台灣光復後所設立的第一座公共博物館，46國立台灣藝術館成立，47年建立國立台灣科學教育館，此三館與中央圖書館並立於台北市南海路植物園內，又稱為「南海學園」。

　　民國50～60年代，此時期國內博物館成立的新家數並不多，主要是以公立博物館為主。民國67年政府推動十二項國家建設計畫，其中第十二項為「建立每一縣市文化中心，包括圖書館、博物館、音樂廳」。

民國70年代，一系列地方特色博物館與國家級博物館的成立，使得博物館事業逐漸在國內紮根與成長。博物館成立的家數明顯較以往增多，總計有71家博物館成立，其中有36家是公立，35家是私立博物館。民國72年台北市市立美術館開館營運，74年吳鳳公園落成開幕，75年國立自然科學博物館成立，77年台灣省立美術館（今國立台灣美術館）成立。

三、地方博物館時期（1991～2014年）

時序來到民國80年代，博物館開始進入快速成長的時期，以往以公立博物館為主的生態面臨改變，私立博物館大量的興建成立，博物館出現以往未有的熱潮。民國80年鴻禧美術館開幕，81年奇美博物館和楊英風美術館成立，83年順益台灣原住民博物館成立，83年3月高雄皮影戲館正式開館營運，樹火紀念紙博物館和朱銘美術館分別於84年88年揭幕。根據中華民國博物館學會統計資料，80年代成立的博物館計有211家，其中公立的有100家，私立的有111家。

為延續社區總體營造成果，激發地方文化活力，文建會積極推動為期六年（91～96年）之「地方文化館計畫」（**表16-2**），主要為輔導地方政府及民間團體以現有及閒置空間再利用的概念，藉由軟體之充實及美化改善，並透過專業團體、地方文史工作者或表演團體之投入，整合地方資源，籌設具創意、地方特色及永續經營能力之各類文化館（表演館或展示館），使其充分展現台灣豐富多元之文化特色，進而成為地方文化據點與旅遊資源，並為地方帶來就業機會與經濟效益（陳國寧，2006）。

文建會為延續推動地方文化館計畫，整合地方文化據點與社區活力，建構脈絡相連的文化生活圈，以提升全民文化參與、創造與分享文化資源、均衡城鄉發展，自97年至104年推動「磐石行動——地方文化館第二期計畫」。民國93年新北市黃金博物館園區成立，97年嘉義縣新港香藝文化園區成立。

四、博物館多元化時期（2014年～迄今）

　　為輔導全國各縣市公、私立博物館發展，並延續地方文化館計畫成效、因應台灣社會人口環境變遷，行政院於民國105年1月15日核定「博物館與地方文化館發展計畫（105-110年）」，計畫目標為「強化博物館之專業功能」、「推動博物館事業的多元發展」、「促進地方文化資源整體發展」、「確保文化平權與民眾參與」、「建立地方文化事業永續經營機制」，國內博物館邁向多元發展與文化平權時期。

　　民國104年12月28日國立故宮博物院南部院區成立，亞洲最大的泰迪熊博物館——小熊博物館，於民國107年9月27日新竹關西鎮開幕。

地方文化館可成為地方文化據點與旅遊資源，並為地方帶來就業機會與經濟效益

表16-2　台灣博物館發展重要紀事

年代	重要發展事項摘要[1]
30	・台灣最早的博物館——省立博物館，於民國35年重新正式開館。 ・故宮博物院於民國38年隨政府遷台，為台灣博物館事業奠定基礎。
40	・教育部同時創設歷史博物館、台灣藝術教育館、台灣科學教育館，並恢復中央圖書館。 ・故宮博物院於民國46年舉辦遷台後第一次文物展。
50	・故宮博物院由台中遷至台北。 ・文化大學創辦台灣第一家學校附設博物館——華岡博物館。
60	・台糖公司於民國69年創設「台灣糖業博物館」，為台灣第一座經濟作物博物館。 ・60年代台灣民俗文物館漸漸抬頭，各項民俗文物得以保存。 ・民國61年設立國父紀念館。 ・民國69年成立中正紀念堂。
70	・民國70年代以後政府開始重視博物館的發展，民國67年政府於十二項建設中列入文化建設。 ・專門性的博物館興起發達。 ・戶外博物館的興起。 ・國立自然科學博物館引進博物館新的觀念「不用藏品作展示」，運用尖端科技配合展示。 ・民國76年台鳳企業首創文化事業與企業合作，爭取名畫家莫內作品來台展出，吸引六十餘萬觀眾參觀。
80	・大規模的私人博物館開始發展，如鴻禧美術館、順益博物館等。 ・故宮博物院突破宮廷的收藏，廣汲現代、時代演進的物件。 ・國立自然科學博物館以自然活潑多樣的社會教育活動強勢吸引觀眾。
90[2]	・文建會積極推動為期六年（91～96年）之「地方文化館計畫」。 ・民營化與地方化是此一時期博物館發展的特色。 ・民國99年10月蘭陽博物館正式開館。
100[2]	・民國104年12月28日國立故宮博物院南部院區成立。 ・成立於民國81年的奇美博物館，遷至台南都會公園內新館，於104年1月1日啟用。 ・行政院於民國105年1月15日核定「博物館與地方文化館發展計畫」（105～110年）。 ・亞洲最大的泰迪熊博物館——小熊博物館，於民國107年9月27日新竹關西鎮開幕。

資料來源：1.30年代～80年代彙整自胡木蘭（1998）、徐鳳儀（2003）。

　　　　2.90年代後本書整理。

第四節　博物館現況

一、博物館分布概況

　　台灣早期的博物館主要功能是保存收藏品，隨著時代的變遷與博物館營運觀念的轉變，如今博物館的功能已由保存轉到教育，其教育的對象是社會大眾。從民國90年迄今，「民營化」或「市場化」成為台灣博物館界最熱門的議題（張譽騰，2007）。根據中華民國博物館學會資料顯示，民國106台灣的博物館家數479家（**表16-3**），台北市89家最多，新北市53家居次，高雄市41家第三，連江縣、金門縣和基隆市是國內博物館家數最少的三個縣市（**圖16-1**）。

　　就區域分布觀察，國內博物館主要集中於北部地區，民國106年北部地區有211家博物館，占比44.05%，中部地區和南部地博物館家數相當，各為109家和114家，東部地區和離島地區博物館家數不多，分為20家和25家。

表16-3　民國106年台灣地區博物館區域分布情形

區域	家數	比例	縣市
北部地區	211	44.05	基隆市、宜蘭縣、台北市、新北市、桃園市、新竹縣（市）
中部地區	109	22.76	苗票縣、台中市、彰化縣、南投縣、雲林縣
南部地區	114	23.80	嘉義縣（市）、台南市、高雄市、屏東縣
東部地區	20	4.18	花蓮縣、台東縣
離島地區	25	5.22	金門、連江縣、澎湖
合計	479	100.00	

資料來源：中華民國博物館學會博物館名錄，http://www.cam.org.tw/museumsintaiwan/。檢索日期：2018年12月1日。

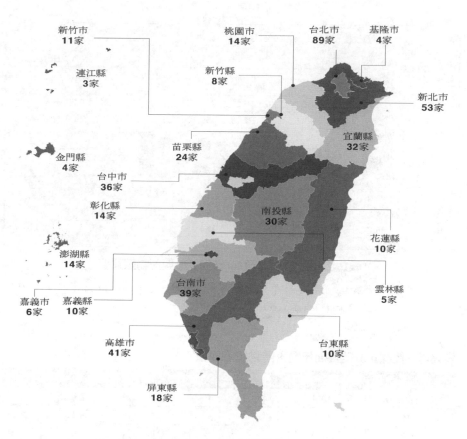

新竹市
11家

桃園市
14家

台北市
89家

基隆市
4家

連江縣
3家

新竹縣
8家

新北市
53家

宜蘭縣
32家

金門縣
4家

苗栗縣
24家

台中市
36家

彰化縣
14家

南投縣
30家

花蓮縣
10家

澎湖縣
14家

台南市
39家

雲林縣
5家

嘉義市
6家

嘉義縣
10家

高雄市
41家

台東縣
10家

屏東縣
18家

圖16-1　民國106年縣市博物館數量分布

二、民眾參與博物館類型與次數

　　民眾對於博物館的參與並不踴躍，根據文化部文化統計資料，民國105/106年有56.1%的15歲以上民眾未曾到過任何一家的博物館參觀。在民眾參觀的博物館類型中以美術館24.8%最高，科學博物館和歷史博物館參與率分為21.6%和20.8%（**圖16-2**）。就全體15歲以上民眾於過去一年內有參觀博物館之參與次數觀察，每人平均的參觀次數為1.2次，有參與者的次數則為2.8次（**表16-4**）。

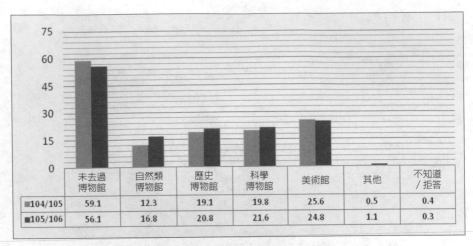

	未去過博物館	自然類博物館	歷史博物館	科學博物館	美術館	其他	不知道/拒答
■104/105	59.1	12.3	19.1	19.8	25.6	0.5	0.4
■105/106	56.1	16.8	20.8	21.6	24.8	1.1	0.3

圖16-2　民國104年至106年民眾參與博物館類型

資料來源：文化部文化統計網-歷年文化統計資料查詢，https://stat.moc.gov.tw/HS_
UserItemResultView.aspx?id=11。查詢日期：民國107年11月8日。

表16-4　民國100年至106年國人博物館參與率

年度	參與率（％）	全體頻率（次／年）	有參與者頻率（次／年）
100	47.4	1.4	2.9
101	42.8	1.3	3,1
102	41.5	1.2	2.9
103/104	40.9	1,1	2,7
104/105	40.9	1.2	3
105/106	43.9	1.2	2.8

資料來源：同圖16-2。

三、博物館遊客人次概況

　　目前國內並沒有完整的博物館遊客人次調查資料，因此本書以交通部觀光局主要遊憩區遊憩景點蒐整相關博物館景點，藉以瞭解國內博物館旅遊概況。民國106年主要觀光遊憩區有55座博物館（**表16-5**），其中北部地

區有29座，占比52.7%；中部地區5座博物館，占比9.1%；南部地區13座，
占比23.6%；東部和離島分別有2座、6座博物館。

表16-5　民國106年台灣各地區主要博物館分布情形

區域	博物館名稱				
北部地區 （29）	陽明書屋	陽明海洋文化藝術館	國立故宮博物院	市立美術館	國立台灣科學教育館
	國立歷史博物館	國立台灣藝術教育館	台北市立動物園	台北市立兒童育樂中心圓山園區	市立天文科學教育館
	國父紀念館	台北二二八紀念館	台北探索館	台北當代藝術館	坪林茶業博物館
	新北市立鶯歌陶瓷博物館	新北市立十三行博物館	新北市黃金博物園區	猴硐煤礦博物園區	朱銘美術館
	航空科學館	國立傳統藝術中心	蘭陽博物館	北投溫泉博物館	台北故事館
	林安泰古厝民俗文物館	順益台灣原住民博物館	林本源園邸（林家花園）	三峽鎮歷史文物館	
中部地區 （5）	木雕博物館	國立自然科學博物館	水里蛇窯	鳳凰谷鳥園	台灣省特有生物研究保育中心
南部地區 （13）	台灣原住民文化園區	台灣鹽博物館	頑皮世界	嘉義市立博物館	壽山動物園
	打狗英國領事館官邸	國立科學工藝博物館	高雄市立美術館	高雄市立歷史博物館	美濃客家文物館
	陽明高雄海洋探索館	國立海洋生物博物館	駁二藝術特區		
東部地區 （2）	花蓮縣石雕博物館	國立台灣史前文化博物館			
離島 （6）	澎湖水族館	綠蠵龜觀光保育中心	古寧頭戰史館	民俗文化村	八二三砲戰紀念館
	澎湖開拓館				

資料來源：整理自民國106年「觀光年報」，交通部觀光局。

　　以**表16-5**中55家博物館彙整的歷年博物館遊客總人次變動情形，列於**表16-6**，由表中可觀察到民國70年博物館遊客人數只有170.9萬人次，75年台北市圓山動物園（今市立動物園）遷至文山區木柵，高雄西子灣動物園搬遷至壽山東南麓，改稱壽山動物園之後，76年博物館參觀人數大幅增加為927.2萬人次，81年遊客人數超過千萬，其中70.1%遊客在北部地區，18.8%遊客在中部地區，11.0%在南部地區。90年博物館遊客人數增加為2,428.6萬人次，其中北部地區市場份額是62.3%，中部地區是14.0%，南部地區因89年國立海洋生物博物館的成立，市場份額大幅提升至20.8%。99年博物館遊客人數3,124.0萬人次，隨著陸客來台觀光以及國內旅遊市場成長，國內博物館旅遊人數明顯提升，100年遊客人數為3,872.0萬人次，101年博物館遊客人次大幅提升至5,087.8萬人次，為歷年高點。106年博物館遊樂人次減為4,075.3萬人次，其中北部地區遊客人次2,497.2萬人次，中部地區344.3萬人次，南部地區1,131.6萬人次，東部28.9萬，離島遊客人數73.0萬人。

四、主要博物館概況

(一)國立故宮博物院

　　國立故宮博物院位於台北市外雙溪，民國54年10月25日興建完工，典藏世界一流的中華瑰寶，品類繁多，包括銅器、玉器、陶瓷、漆器、珍玩、書法、繪畫、古籍與文獻等等，典藏數量超過65萬件，年代跨越七千年。故宮博物院一直是深受來台旅客所喜愛的遊覽地點，民國80年故宮博物院遊客人數是199.6萬人次，84年遊客人數高達367.1萬人次，爾後遊客人數逐漸減少，92年SARA事件影響，遊客人數只有132.7萬人次，是近二十年來的低點，近年隨著陸客來台，遊客呈現逐年增加，106遊客人數是441.0萬人次。

表16-6 台灣博物館各區域遊客人數與百分比　　　　　　　　　單位：人次、%

年	北部地區		中部地區		南部地區		東部地區		離島地區		總計	
	人次	%	人次	%	人次	%	人次	%	人次	%	人次	%
70	1,651,529	96.61	57,950	3.39	0	0	0	0	0	0	1,709,479	100
71	1,778,790	100.00	0	0.00	0	0	0	0	0	0	1,778,790	100
72	1,723,654	100.00	0	0.00	0	0	0	0	0	0	1,723,654	100
73	1,671,083	75.75	534,927	24.25	0	0	0	0	0	0	2,206,010	100
74	1,771,712	81.86	392,677	18.14	0	0	0	0	0	0	2,164,389	100
75	1,789,146	84.73	322,334	15.27	0	0	0	0	0	0	2,111,480	100
76	8,137,218	87.75	288,909	3.12	846,824	9.13	0	0	0	0	9,272,951	100
77	5,648,380	84.04	291,273	4.33	781,183	11.62	0	0	0	0	6,720,836	100
78	6,019,043	85.03	244,781	3.46	815,008	11.51	0	0	0	0	7,078,832	100
79	4,790,693	81.97	181,205	3.10	872,347	14.93	0	0	0	0	5,844,245	100
80	4,897,361	84.81	190,772	3.30	686,592	11.89	0	0	0	0	5,774,725	100
81	8,373,485	70.13	2,252,139	18.86	1,315,045	11.01	0	0	0	0	11,940,669	100
82	8,258,268	68.69	3,024,682	25.16	739,668	6.15	0	0	0	0	12,022,618	100
83	7,758,917	64.94	3,528,097	29.53	660,363	5.53	0	0	0	0	11,947,377	100
84	9,113,483	68.68	3,449,419	26.00	705,689	5.32	0	0	0	0	13,268,591	100
85	8,937,869	69.32	3,308,962	25.66	647,262	5.02	0	0	0	0	12,894,093	100
86	9,165,164	72.67	2,894,807	22.95	552,776	4.38	0	0	0	0	12,612,747	100
87	10,486,267	76.77	2,609,738	19.11	563,104	4.12	0	0	0	0	13,659,109	100
88	11,096,933	66.46	3,217,788	19.27	1,926,546	11.54	0	0	456,223	2.73	16,697,490	100
89	12,581,931	65.22	3,858,200	20.00	2,445,161	12.67	0	0	406,127	2.11	19,291,419	100
90	15,140,527	62.34	3,409,889	14.04	5,063,992	20.85	0	0	672,113	2.77	24,286,521	100
91	12,382,846	58.36	3,082,614	14.53	5,000,681	23.57	0	0	750,188	3.54	21,216,329	100
92	9,703,701	52.55	3,231,142	17.50	4,947,847	26.79	0	0	583,520	3.16	18,466,210	100
93	11,487,717	53.19	3,893,394	18.03	5,047,562	23.37	235,009	1.09	932,450	4.32	21,596,132	100
94	13,439,963	56.79	4,020,926	16.99	4,961,245	20.96	401,731	1.70	843,751	3.57	23,667,616	100
95	13,199,436	55.72	3,806,847	16.07	5,615,643	23.71	258,955	1.09	807,547	3.41	23,688,428	100
96	15,083,358	60.54	3,798,107	15.24	4,936,327	19.81	374,007	1.50	722,291	2.90	24,914,090	100
97	14,883,874	62.14	3,322,956	13.87	4,873,594	20.35	228,569	0.95	641,970	2.68	23,950,963	100
98	17,006,262	63.48	3,661,541	13.67	5,300,837	19.79	233,448	0.87	586,747	2.19	26,788,835	100
99	20,339,910	65.11	3,417,607	10.94	6,694,104	21.43	194,747	0.62	594,091	1.90	31,240,459	100
100	25,858,581	66.78	3,871,844	10.00	8,049,865	20.79	243,553	0.63	697,053	1.80	38,720,896	100
101	35,911,293	70.58	3,406,953	6.70	10,542,092	20.72	255,599	0.50	762,715	1.50	50,878,652	100
102	28,817,373	63.88	3,802,368	8.43	11,289,887	25.03	329,475	0.73	874,742	1.94	45,113,845	100
103	30,814,700	64.11	3,346,139	6.96	12,752,871	26.53	289,116	0.60	863,144	1.80	48,065,970	100
104	27,976,531	64.08	3,477,310	7.96	11,348,152	25.99	269,907	0.62	587,486	1.35	43,659,386	100
105	27,037,743	62.41	3,287,970	7.59	12,013,088	27.73	264,827	0.61	717,134	1.66	43,320,762	100
106	24,972,830	61.28	3,443,998	8.45	11,316,695	27.77	289,822	0.71	730,605	1.79	40,753,950	100

資料來源：整理自歷年「觀光年報」，交通部觀光局。

(二)國立自然科學博物館

國立自然科學博物館是行政院於民國69年公布的國家十二項建設文化建設計畫中三座科學博物館最先實現的一座。籌備處於民國70年成立，行政院聘國立中興大學理工學院院長漢寶德先生主持，確立本館建館目標有二：

1. 展示與教育活動：闡明自然科學之原理與現象，啓發社會大衆對科學之關懷與興趣，協助各級學校達成其教育目標，進而爲自然科學的長期發展建立基礎。
2. 蒐藏與研究：收集全國代表性之自然物標本及其相關資料（包括人類學遺物），以供典藏、研究，並爲展示及教育之用。

各項展示結合科學精妙與藝術之美，展示內容強調「人與自然」的觀念，分四期完成各項建設工程。民國82年7月全館開放後，由於規劃完善，內容充實，景緻優美且兼具休閒、娛樂及教育等多重特色，頓時成爲中部地區教學參觀、旅遊的重點，參觀人數與日俱增。台中市政府復撥交五十四號公園預定地面積4.96公頃，由國立自然科學館規劃建設爲植物園，全區建有一座熱帶雨林溫室及蒐羅700多種台灣原生種植栽，並將台灣低海拔劃分八大生態區，於88年7月23日完成啓用。國立自然科學博物館參觀人數每年均有200萬人次以上的水準，106年時遊客人數是311.4萬人次。

(三)國立海洋生物博物館

民國80年，「國立海洋生物博物館」籌備處正式成立，篳路藍縷的規劃建設工作於焉展開……，歷經無數的努力與挫折，終於在民國89年2月25日完成「台灣水域館」開館，從此正式朝向國際海洋教育與研究的無限領域邁開腳步。在館務多功能性的思考下，除了教育、學術、保育層面的提升外，「國立海洋生物博物館」亦朝向社區性、娛樂性、國際性等全方位的領域拓展；同年7月，館中之水族館部門，在甄選後委由「海景世界企

業股份有限公司」負責專業經營管理。此舉，不僅開創國立社教單位首宗
委外經營的案例，更徹底落實專業分工的合作理念。

國立海洋生物博物館繼「台灣水域館」、「珊瑚王國館」開幕之後，
結合水族館及全數位影像化的方式，介紹涵蓋全球水域、古海洋的「世界
水域館」，透過先端科技的整合展示古代海洋、海藻森林、深海水域、極
地水域等四大主題。使來訪的人們在虛擬和實體結合的情境營造中，達到
寓教於樂的參觀體驗。民國90年海洋生物博物館參觀人數有248.8萬人次，
此後遊客人數逐年減少，106年遊客人數為110.4萬人次（**表16-7**）。

(四)國立台灣科學教育館

國立台灣科學教育館成立於1956年，原本位在台北市南海路之南海學
園，於2003年遷至台北市士林區士商路。科學館設立宗旨在於配合政府推
動大眾科學教育及終身學習，突破以往科學教育之限制，期能將科學之學
習方法與領域帶出實驗室，融入日常生活中，讓民眾在日常生活中即能發
覺科學之樂趣，用以激發探討科學新知之學習力。

科學教育館是一座結合教育、展示、研究及實驗等四大任務之科學教
育園地，館內規劃有生命科學自然科學展示區、疾病防制主題展示區、物
質科學、數學與地球科學展示區、空中腳踏車，以及地底世界和電腦益智
教室等。此外，館內也定期展出最新的互動性科學展覽，讓觀眾體驗到世
界各種具有創意以及寓教於樂的科學應用展示。

館內相當受歡迎的3D動感電影院和4D虛擬實境劇場更是新奇有趣。
3D動感電影院是採用高科技的設計，搭配雙人式液壓動感座椅。在座椅
上就能與螢幕的影像同步的移動，讓觀賞者化身影片主角乘坐運具深入險
境，過程精彩刺激。4D虛擬實境劇場則是運用逼真的4D環境特效立體影
像技術，和高階虛擬實境模擬技術相結合，配上聲光、水霧等環境特效系
統，介紹宇宙與地球的形成，消失的生物恐龍以及海底世界和地底世界等
影片，並藉由震動的座椅和立體眼鏡讓觀賞者彷彿身歷其境。教育館三、
四樓之生命科學、自然科學展示間，可以看到人類演化過程及遺傳和基因
之奧秘。五、六樓展示內容包括各種「力量和運動」之體驗裝置，以科學

表16-7 民國80年至101年主要博物館遊客人次

單位：人次

年度	國立故宮博物院	國立台灣科學教育館	鶯歌陶瓷博物館	國立傳統藝術中心	蘭陽博物館	黃金博物館	國立自然科學博物館	國立科學工藝博物館	駁二藝術特區	國立海洋生物博物館
90	2,149,978	235,611	502,829	-	-	-	3,189,496	846,159	-	2,488,955
91	2,101,217	175,193	376,157	-	-	-	2,666,833	1,036,271	-	2,347,529
92	1,327,727	21,758	289,440	-	-	-	2,551,866	1,451,828	-	1,747,566
93	1,544,755	1,147,591	296,542	-	-	170,278	3,371,334	1,256,906	-	1,837,229
94	2,637,076	819,116	271,124	-	-	930,281	3,505,495	1,476,378	27,520	1,681,652
95	1,995,845	1,175,707	238,796	-	-	791,794	3,364,236	1,642,694	58,075	1,768,290
96	2,650,551	1,274,306	228,702	1,144,754	-	688,300	3,366,965	1,298,552	135,777	1,298,490
97	2,244,284	1,016,885	279,464	1,304,774	-	673,652	2,891,783	1,273,227	166,625	1,339,520
98	2,574,804	689,750	529,693	1,197,157	-	871,785	3,250,298	1,217,771	316,428	1,169,288
99	3,441,238	1,658,074	786,209	1,160,804	-	1,020,050	2,970,941	1,571,586	894,537	1,337,328
100	3,822,938	2,864,856	906,274	1,171,902	-	1,248,149	3,365,639	1,733,808	1,532,857	1,319,267
101	4,360,815	2,321,727	1,064,285	1,199,223	844,240	1,774,515	2,953,923	2,174,953	2,452,276	1,287,657
102	4,412,415	2,202,450	1,121,543	1,266,967	735,291	1,822,248	3,395,799	2,264,799	3,237,932	1,300,556
103	5,402,325	2,326,609	1,185,948	1,373,818	755,139	2,235,430	2,927,214	1,933,777	4,027,709	1,363,364
104	5,287,867	2,437,875	1,153,263	1,361,879	726,145	2,146,304	3,075,120	1,957,579	3,072,233	1,334,493
105	4,665,725	2,956,910	767,277	895,800	915,999	2,184,043	2,943,613	2,350,452	4,372,019	1,276,968
106	4,410,923	2,869,361	648,251	1,133,818	871,617	1,933,380	3,114,583	1,981,091	4,266,022	1,104,743

資料來源：同表14-6。

遊戲之方式體驗科學之奧妙。

民國88年台灣科學教育館遊客人數只有18.8萬人次，93年突破百萬，106年遊客人數爲286.9萬人次。

(五)鶯歌陶瓷博物館

鶯歌陶瓷博物於位於新北市鶯歌區，於民國89年11月26日開館營運，是國內首座以陶瓷爲主題的博物館。鶯歌博物館成立宗旨在於「展現台灣陶瓷文化，激發社會大衆對陶瓷文化的興趣與關懷，提升鶯歌陶瓷產業及地方形象，推展現代陶藝創作，促進國際交流；更積極參與台灣陶瓷文化之調查、收藏、保存與維護工作，提供研究、典藏、展示及教育推廣」。鶯歌陶瓷博物館爲地下兩層地上三層的展覽館，整體建築簡潔、自然，極具風格的建築物，已成爲鶯歌地區的重要地標。

民國90年鶯歌陶瓷博物館遊客人數是50.2萬人次，爾後遊客人數逐漸減少，96年遊客人數只有22.8萬人次，是開館營運以來人數最少的一年，97年之後遊客人數逐漸增加，101年遊客人數破百萬爲106.4萬人次，106年參觀人數是64.8萬人次。

(六)國立傳統藝術中心

國立傳統藝術中心位於宜蘭縣五結鄉冬山河畔，成立於民國91年1月。主要職掌除了負責統籌規劃全國傳統藝術之維護、調查、研究、保存、傳承與發展等業務外，爲導入民間的活力、人力與物力，將屬於公共服務性質及不涉及公權力之設施委託民間專業經營，以拓展傳統藝能的影響層面，因此傳藝中心之組織定位係以「政府機構」爲主，園區部分設施及推廣業務「委託民營」爲輔，雙軌並行。

國立傳統藝術中心民國96年遊客人數114.4萬人次，103年遊客人數爲137.3萬人次是歷年的高點，106年參觀人數減爲113.3萬人次。

(七)蘭陽博物館

蘭陽博物館位於宜蘭縣頭城鎮烏石港區，民國99年10月16開館營運。

蘭陽博物館成立宗旨是「典藏在地文化、研究在地文化、展示在地文化、推薦在地文化和傳承在地文化」。蘭陽博物館建築景觀饒富特色，建築物量體是以北關海岸一帶常見的單面山為設計依據，單面山是指一翼陡峭，另一翼緩斜的山形，是本區域獨有的地理特質。博物館採單面山的幾何造型，屋頂與地面夾角20度，尖端牆面與地面成70度，由土地中成長茁壯，並和地景融合。民國106年蘭陽博物館遊客人數87.1萬人次。

(八)國立科學工藝博物館

國立科學工藝博物館（簡稱科工館）是國內第一座應用科學博物館，位於高雄九如一路，成立於民國86年11月，以蒐藏及研究科技文物、展示與科技相關主題、推動科技教育暨提供民眾休閒與終身學習為其主要功能。科工館建築採高跨矩、高承載設計，以求百年使用為原則，建築本體一次興建完成。建築本身即是展示品，顯現科技博物館的內涵，和台中的國立自然科學博物館、屏東的國立海洋生物博物館，並稱台灣的三大科學博物館。

科工館分南館和北館兩區，南館設置科普圖書館、大型演講廳、研討教室、蒐藏庫、樂活節能屋等場所；北館設置行政中心、常設展示廳、特展廳、大螢幕電影院、開放式典藏庫、文教服務區、禮品中心等觀眾服務設施。

民國90年科工館遊客人數84.6萬，105年參觀人數達235.0萬人次，106年人數減為198.1萬人次。

(九)駁二藝術特區

駁二藝術特區位於高雄市鹽埕區大勇路，原為高雄港二號接駁碼頭旁的廢棄舊倉庫，駁二指的就是第二號接駁碼頭。2001年一群熱心熱血的藝文界人士成立了駁二藝術發展協會，催生推動駁二藝術特區作為南部人文藝術發展的基地，將駁二規劃成一個獨特的藝術開放空間，提供藝術家及學生一個創作發表的環境，同時不定期的舉辦各類藝文活動如高雄設計節、好漢玩字節、鋼雕藝術節、貨櫃藝術節等等，每一個充滿城市創意特

質的展演，活力豐沛的在駁二不斷呈現嶄新的概念與樣貌，構築海港城市的魅力文化與生活美學；創意工坊裡，進駐了不同型態的藝術工作團隊，致力讓藝術創作融入生活中，爲港都帶來濃厚的藝術氣息，駁二藝術特區所建立的不只是藝術創作與新世代創作實驗傳達藝術的精神，也開啓了高雄一股南方藝術的新潮流。

民國94年駁二藝術特區遊客人數只有2.7萬人次，96年遊客人數破10萬，98年駁二藝術特區遊客人數增加爲31.6萬人次，100年大幅成長爲153.2萬人次，106年遊客人數已達426.6萬人次，駁二藝術特區已成爲高雄重要的旅遊景點。

駁二藝術特區所建立的不只是藝術創作與新世代創作實驗傳達藝術的精神，也開啓了高雄一股南方藝術的新潮流

(十)黃金博物館

黃金博物館位於新北市瑞芳區金瓜石金光路。黃金博物園區爲國內第一座以生態博物館爲理念的園區，旨在結合社區力量，將金瓜石地區珍貴的自然、礦業遺址、景觀特色、歷史記憶及人文資產做一完整的保存，並企圖賦予新的生命。園區的各項設施及館舍，將金瓜石的各項資源，以目錄的方式加以呈現，希望引導觀者進入環境，親身體驗環境中的豐富的教育資源。93年11月4日正式開園，創園宗旨及主要經營方向爲：

1.保存與再現礦業歷史與人文特色。
2.成爲環境教育的自然場域，推廣生態旅遊。
3.推展黃金藝術及金屬工藝，建立創意產業。
4.社區生態博物園區。

民國93年黃金博物館遊客人數17.0萬人次，99年遊客人數首次超過100萬人次，106年遊客人數增為193.3萬人次。

附表16-1　民國106年各縣市博物館分布概況

縣市	博物館名稱				
宜蘭縣（32）	二結庄生活文化館	三剛鐵工廠文物館	冬山風箏館	北成庄荷花形象館	北關螃蟹生態館
	台灣戲劇館	白米木屐村	呂美麗精雕藝術館	孝威國小校園博物館	宜蘭酒廠甲子蘭酒文物館
	宜蘭設治紀念館	宜蘭碧霞宮武穆文史館	宜蘭縣冬山鄉珍珠社區	宜蘭縣史館	宜蘭縣自然史教育館
	宜蘭縣無尾港生態社區願景館	林美金棗文化館	林務局羅東林業管理處南澳生態教育館	河東堂獅子博物館	南安國中漁史文物室
	珊瑚法界博物館	畜產試驗所宜蘭分所養鴨成果展示館	陳忠藏美術館	慈林教育基金會—台灣民主運動館‧慈林紀念館	楊士芳紀念林園
	蜂采館	碧涵軒帝雉生態館	福山植物園	廣興農場鴨母寮豬哥窟—生態殺手館	樹木教育農場
	橘之鄉蜜餞形象館	蘭陽博物館			
基隆市（4）	國立海洋科技博物館	基隆中元祭祀文物館	基隆故事館（原地方特色文物館）	陽明海洋文化藝術館	
台北市（89）	八畝園美術館	千蝶谷昆蟲生態農場	士林官邸	大師林文化藝術館	中央研究院民族學研究所博物館
	中央研究院生物多樣性研究博物館	中央研究院植物研究所標本館	中央研究院歷史語言研究所歷史文物陳列館	中央研究院嶺南美術館	中國文化大學華岡博物館
	中環美術館	王秀杞雕塑園	北投文物館	北投溫泉博物館	台北二二八紀念館
	台北市立天文科學教育館	台北市立成功高級中學昆蟲科學博物館	台北市立兒童育樂中心	台北市立美術館	台北市立動物園教育中心
	台北市政府客家事務委員會客家文化會館	台北市政府消防局防災科學教育館	台北佛光緣美術館	台北故事館	台北海洋館

（續）附表16-1　民國106年各縣市博物館分布概況

縣市	博物館名稱				
台北市 （89）	台北偶戲館	台北探索館	台北愛樂暨梅哲音樂文化館	台北當代藝術館	台灣國際視覺藝術中心
	台灣電視博覽館	自來水博物館	吳大猷紀念館（吳大猷學術基金會）	兒童探索博物館	林安泰古厝民俗文物館
	林柳新紀念偶戲博物館	林業試驗所林業陳列館	林語堂故居	胡適紀念館	唐英閣
	師大畫廊	海關博物館	琉園水晶博物館	琉璃工房天母國際藝廊	財團法人土地改革紀念館
	財團法人成陽藝術文化基金會	財團法人國家電影資料館	財團法人張榮發基金會—長榮海事博物館	國父史蹟紀念館	國史館
	國立中正紀念堂	國立台北藝術大學關渡美術館	國立台灣大學人類學系人類學博物館	國立台灣大學昆蟲標本館	國立台灣大學動物博物館（動物標本館）
	國立台灣大學植物標本館	國立台灣大學農業陳列館	國立台灣工藝研究所台北展示中心	國立台灣科學教育館	國立台灣博物館
	國立台灣戲曲學院國劇文物館	國立政治大學民族博物館	國立故宮博物院	國立國父紀念館	國立歷史博物館
	國軍歷史文物館	張大千先生紀念館	袖珍博物館	郭元益糕餅博物館（士林館）	凱達格蘭文化館
	郵政博物館	陽明山國家公園	陽明書屋	順益台灣原住民博物館	黑松世界（黑松博物館）
	楊英風美術館	萬芳美術館	實踐大學服飾博物館	蒙藏文化中心	鳳甲美術館
	瑩瑋藝術翡翠文化博物館	鄭南榕紀念館	震旦藝術博物館	樹火紀念紙博物館	機器人博物館
	錢穆故居	鴻禧美術館	魏錦源樂器博物館	蘇荷兒童美術館	
新北市 （53）	九份金礦博物館	九份風箏博物館	人文遠雄博物館	三寸金蓮文物館	三協成糕餅博物館
	三峽鎮歷史文物館	中華服飾文化中心	牛軋糖博物館	世界宗教博物館	台北縣中和地區農會文物館
	台北懷舊博物館	台灣民間文化館	台灣民窯生態教學園區	台灣交趾陶藝術文物館	台灣玩具博物館

（續）附表16-1　民國106年各縣市博物館分布概況

縣市	博物館名稱				
新北市 （53）	台灣清華石壺藝術中心	台灣煤礦博物館	台灣電力公司核二廠北部展示館	石尚礦物化石博物館	李天祿布袋戲文物館
	李梅樹紀念館	李梅樹教授紀念文物館	坪林茶業博物館	忠藝館	林本源園邸
	信不信由你搜奇博物館	美雅士浮雕美術館	陔虛庝悋�524	泰山鄉娃娃產業文化館	烏來泰雅民族博物館
	財團法人朱銘文教基金會—朱銘美術館	國立中央圖書館台灣分館	國立台灣藝術大學藝術博物館	淡水古蹟園區	淡江大學文錙藝術中心
	淡江大學海事博物館	許新旺陶瓷紀念博物館	陳逢顯毫芒雕刻館	勞工安全衛生展示館	菁桐礦業生活館
	華梵文物館	黃龜理紀念館	新北市立十三行博物館	新北市立烏來國民中小學 民族教育資源中心	新北市立淡水古蹟博物館
	新北市立黃金博物館	新北市立鶯歌陶瓷博物館	新北市客家文化園區	道生中國兵器博物館	釉之華—活的陶瓷教育館
	輔仁大學中國天主教文物館	輔仁大學校史館	蘆洲市紫禁城博物館		
桃園市 （14）	中國古建築藝術館	中壢黑松文物館	世界警察博物館	可口可樂®世界	台塑企業文物館
	長流美術館（桃園館）	洋洋大觀民俗文物典藏館	美華國小陀螺展示館	桃園海洋生物教育館	桃園國際機場航空科學館
	桃園縣中國家具博物館	桃園縣自然史教育館	崑崙藥用植物園	龍華科技大學藝文中心	
新竹縣 （8）	幻多奇另類博物館	北埔地方文化館	台灣高鐵探索館	蛋之藝博物館	新竹縣政府文化局美術館
	瑞龍博物館	德興歷史博物館	德寶博物館		
新竹市 （11）	中華大學藝文中心	艾笛空間藝術中心	李澤藩美術館	國立交通大學藝文中心	國立清華大學藝術中心
	新竹市文化局影像博物館	新竹市立玻璃工藝博物館	新竹市立動物園	新竹市風城願景館	新竹市消防博物館
	新竹市眷村博物館				
苗栗縣 （24）	三義木雕博物館	千岱博物館	心雕居·陳炯輝紀念館	台灣人文窯場展演館—華陶窯	台灣少林寺宗教文物博物館

（續）附表16-1　民國106年各縣市博物館分布概況

縣市	博物館名稱				
苗栗縣 (24)	台灣油礦陳列館	台灣藝術博物館	台灣鐵路管理局苗栗鐵道文物展示館	台灣蠶業文化館	吳濁流藝文館
	育達商業技術學院廣亞藝術中心	苑裡鎮藺草文化館	苗栗縣賽夏族民俗文物館	香格里拉客家庄	草莓文化館
	荒木藝苑	淡水魚博物館	通霄西濱海洋生態教育園區	造橋木炭文物館	雪霸國家公園
	蓬萊國小賽夏文物館	臉譜文化生活館	鬍鬚梅花園博物館	灣麗磚瓦文物館	
台中市 (36)	吉兒家地瓜繁衍主題文化館	七分窯	人類音樂館	大甲稻米產業文化館	大甲鎮瀾宮媽祖文物陳列館
	文英館 （台灣傳統版印特藏室）	古農莊文物館	台中市民俗文物館	台中市立大墩文化中心—兒童館	台中市立港區藝術中心
	台中市立葫蘆墩文化中心編織工藝館	台中市長公館	台灣菇類文化館	台灣煙酒（股）公司台中酒廠—酒文物館	弘光科技大學藝術中心
	石岡客家文物館	立夫中醫藥展示館	立法院議政博物館	行政院農委會農業試驗所昆蟲標本所	岸裡文物藝術館
	明道中學現代文學館	東勢林場螢火蟲復育區	林業展示館	林獻堂先生文物館（明台高級中學）	青雲鑄劍藝術文化館
	國立台灣美術館	國立自然科學博物館	梧棲鎮農會產業文化大樓	清水區韭黃產業文化館	清水鎮農村文物館
	新社區農會枇杷產業文化館	萬和宮文物館	賴高山藝術紀念館（原台灣漆文化博物館）	靜宜大學藝術中心	環山泰雅民俗文物館（雪山民宿）
	豐原漆藝館				
南投縣 (30)	九族文化村	小半天竹藝文化館	日月潭孔雀園	木生昆蟲博物館	水里蛇窯陶藝文化園區
	牛耳藝術公園—林淵美術館	台灣省政資料館	玉山國家公園	竹藝文化園區	竹藝博物館
	尚古陶瓷博物館	林淵樸素藝術紀念館	南投陶展示館（南投縣文化園區）	南投縣自然史教育館	南投縣縣史館（南投縣文化園區）

（續）附表16-1　民國106年各縣市博物館分布概況

縣市	博物館名稱				
南投縣 (30)	埔里酒文化館	家會香食品股份有限公司—台灣麻糬主題館	泰雅文物館	特有生物研究保育中心保育教育館	國史館台灣文獻館
	國立台灣工藝研究所陳列館	國立鳳凰谷鳥園	梅子博物館	添興窯陶藝村（集集蛇窯）	鹿谷鄉地方文化館
	鹿谷鄉農會茶葉文化館	集集鐵路文物博覽館	源野號動物標本陳列教育館	錦吉昆蟲館	龍南天然漆文物館
彰化縣 (14)	二水螺溪石藝館	台灣玻璃館	台灣鐵路管理局彰化站 鐵道文物展示室	白蘭氏健康博物館	秀傳醫學博物館
	和美鎮立圖書館民俗文物館	鹿港天后宮媽祖文物館	鹿港民俗文物館	董坐石硯藝術館	彰化區漁會漁業文化館
	彰化基督教醫院院史文物館	彰化縣文化局南北管音樂戲曲館	彰化縣文物陳列室、縣史館	彰化縣地政文物展示館	
雲林縣 (5)	台灣寺廟藝術館	雲林布袋戲館	雲林故事館	雲林縣四湖鄉農漁村生活文化館	劍湖山博物館
嘉義縣 (10)	中華民俗村—民俗文物館	台灣菸酒股份有限公司嘉義酒廠酒類文物館	民俗童玩館	財團法人新港奉天宮歷史文物展	國家廣播文物館
	梅山農村文化館	嘉義縣自然史教育館	嘉義縣梅嶺美術館	鄭成功文物紀念館	蘭后山莊鄒族文物館
嘉義市 (6)	祥太文化館	嘉義市二二八紀念公園紀念館	嘉義市文化局交趾陶館	嘉義市史蹟資料館	嘉義市石頭資料館
	嘉義市立博物館				
台南市 (39)	下營區產業文化展示館	大地化石礦石博物館	水萍塭紀念公園客家文化會館	台南市立中山兒童科學教育中心	台南市自然史教育館
	台南市東區德高國民小學原住民族教育資源中心	台南市菜寮化石館	台南市鹽田生態文化村	台南家具產業博物館	台南縣歷史文物館（葉王交趾陶文化館）
	台灣糖業博物館	台灣鹽博物館	左鎮拔馬平埔文物館	玉井鄉芒果產業文化資訊館	白河蓮花產業文化資訊館
	安平鄉土館（海山館）	貝汝藝術館	奇美博物館	抹香鯨陳列館（台江鯨豚館）	東隆文化中心
	采風文物館	長榮中學基督長老教會歷史資料館	南鯤鯓代天府鯤瀛文化藝術館	星光地球科學陳列館	氣象博物館

（續）附表16-1　民國106年各縣市博物館分布概況

縣市	博物館名稱				
台南市 （39）	烏樹林休閒博物館	國立台南藝術大學博物館	國立台灣文學館	國立成功大學地球科學系地質標本陳列室	國立成功大學博物館
	國立成功大學歷史文物館	國立台灣歷史博物館	麻豆區立文化館	善化慶安宮文化館	頑皮世界野生動物園兩棲爬蟲博物館
	嘉南文化藝術館	鳳凰文物中心	鄭成功文物館	鹽水鎮文物陳列室	
高雄市 （41）	小林平埔族館	王家美術館	台灣糖業博物館	台灣醫療史料文物中心	布農文化展示中心 （梅山遊憩區）
	打狗英國領事館	正修科技大學藝術中心	甲仙化石館	皮影戲館	佛光山寶藏館
	佛光緣文物展覽館（已改為佛光緣美術館總部）	佛光緣美術館總部	李氏愛馬藝術創作坊	後勁文物館	美濃客家文物館
	高雄市天文教育館	高雄市立兒童創意美術館	高雄市立美術館	高雄市立英明國民中學民俗文物館	高雄市立歷史博物館
	高雄市自然史教育館	高雄市私立而異幼稚園附設博物館	高雄市表演藝術資訊館（音樂資訊館）	高雄市客家文物館	高雄市後備司令部青溪文物館
	高雄市美濃國中客家文物民俗館	高雄市勞工博物館	高雄市路竹地方文化館	高雄市電影圖書館	高雄市壽山動物園
	高雄市興糖國小糖業主題館	高雄縣中芸國小天文館	高醫校史暨南台灣醫療史料館	國立科學工藝博物館	郭常喜兵器藝術文物館
	葫蘆雕刻藝術館	旗津海岸公園貝殼展示館	旗津海洋生物館	澄清湖海洋奇珍園	橋仔頭蛋蛋五分園
	鍾理和紀念館				
屏東縣 （18）	北排灣族文物藝術館	台灣原住民文化園區	台灣排灣族雕刻館	屏東佛光緣美術館	屏東縣自然史教育館
	屏東縣客家文物館	恆春半島原住民手工藝館	洋蔥產業文化館	砂島貝殼砂展示館	國立海洋生物博物館
	鄉土藝術館	農業機具陳列館	劉活山地石板屋民俗文物館	撒卡勒文物陳列館	魯凱族文物館

（續）附表16-1　民國106年各縣市博物館分布概況

縣市	博物館名稱				
屏東縣 （18）	墾丁國家公園	墾丁國家公園自然資源展示館	墾丁國家公園瓊麻工業歷史展示館		
台東縣 （10）	小丑魚主題館	台東縣自然史教育館	台東縣阿美族鄉土教育中心	台東縣原住民文物陳列室	忠勇國小文物室
	東河鄉釋迦產業文化館	紅葉少棒紀念館	國立台灣史前文化博物館	國立台灣史前文化博物館卑南文化公園	關山警察史蹟文物館
花蓮縣 （10）	太巴塱阿美族文物展示室（周廣輝文物館）	太魯閣國家公園	光隆礦石科技博物館	松園別館	花蓮縣文化局美術館
	花蓮縣水產培育所	花蓮縣吉安鄉阿美文物館	美崙山生態展示館	園碩石翰林聰惠石雕園	蔡平陽木雕藝術館
澎湖縣 （14）	二呆藝術館	小門地質館	水產試驗所澎湖海洋生物研究中心附設水族館	吉貝文物館	朱盛文物紀念館
	雅輪文石陳列館	澎湖生活博物館	澎湖希望天地	澎湖海洋資源館	澎湖望安綠蠵龜觀光保育中心
	澎湖莊家莊民俗館	澎湖開拓館	澎湖縣科學館	澎湖縣鄉土教學資源中心	
金門縣 （8）	八二三戰史館	古寧頭戰史館	金門國家公園太武山區	金門陶瓷博物館	金門歷史民俗博物館
	金門縣水族教育展示館	俞大維先生紀念館	莒光樓		
連江縣 （3）	馬祖民俗文物館	馬祖民俗文物館	連江縣政府建設局漁業管理課漁業展示館		

資料來源：中華民國博物館學會博物館名錄，http://www.cam.org.tw/museumsintaiwan/。檢
索日期：2018年12月1日。

參考書目

一、中文部分

大前研一（2011）。《一個人的經濟》。台北：天下文化出版。

尹駿譯（2010）。Page, S. J. & Connell, J.著（2009）。《現代觀光：綜合論述與分析》（三版）。台北：鼎茂出版。

王昭正譯（2001）。Kelly, J. R.著（1996）。《休閒導論》。台北：品度。

台灣趨勢研究（2014）。《餐飲業發展趨勢》。台北：台灣趨勢研究。

江國揚（2006）。《我國健康觀光發展策略之研究——模糊理論之研究》。台北：國立台北護理學院旅遊健康研究所碩士論文（未發表）。

牟鍾福、吳政崎（2002）。《台灣地區民眾地區運動休閒設施需求研究》。台北：行政院體委會。

何中華（1985）。《台灣地區遊樂園規劃之研究》。台南：國立成功大學建築研究所碩士論文（未發表）。

何中華、黃燕釗（1991）。《台灣地區的遊樂園》。台北：詹氏書局。

何銘樞（1996）。〈目前休閒農業推廣情形及今後做法〉。《農友月刊》，35-39。

吳勉勤（2000）。《旅館管理——理論與實務》（第二版）。台北：揚智文化。

吳英偉、陳慧玲譯（1996）。Stokowski, P. A.著（1995）。《休閒社會學》。台北：五南。

吳英瑋、陳慧玲譯（2013）。Goeldner, C. R. & Brent Ritchie, J. R.著（2012）。《觀光學總論》（二版）。台北市：桂魯。

李英宏、李昌勳（1999）。Gunn, G. A.著（1994）。《觀光規劃——基本原理、概念及案例》。台北：田園城市文化。

李哲瑜、呂瓊瑜譯（2009）。Walker, J. R.著（2008）。《餐旅管理》。台北：

培生教育出版。

李素馨（1998）。〈小而美——遊樂區的未來展望〉。《造園季刊》，28，33-42。

李蕙瑩（1999）。〈休閒農業可行性之研究〉。《台灣農業與水利研究發展論叢》（V），1-29。

杜淑芬譯（2004）。Crossley, J. C., & Jamieson, L. M.著（1998）。《休閒遊憩事業的企業化經營》。台北：品度。

沈易利（1998）。《台灣省民休閒運動與需求之研究》。台中：霧峰。

周文賢（1991）。〈觀光、旅遊與遊憩等相關名詞之界定〉。《民國八十年觀光事業發展學術研討會論文集》（頁1-9）。台北：交通部觀光局。

周勝方（2010）。《餐飲連鎖加盟管理》。新北市：華立圖書。

周嫦娥（2005）。《94年度運動休閒服務業概況調查統計推估》。台北：行政院體委會。

東海大學環境規劃暨景觀研究中心（1990）。《民營遊樂事業問題之探討》。台中：台灣省交通處旅遊事業管理局。

林建元、楊忠和、周慧瑜（2004）。《我國運動休閒服務業人才供需調查及培訓策略研究》。台北：行政院體委會。

林秋雲、凌德麟（1998）。〈社區鄰里公園老年人休閒活動設施之調查〉。《休閒理論與遊憩行為》（頁15-32）。台北：中華民國造園學會、台灣大學園藝系。

林梓聯（2001）。〈台灣的民宿〉。《農業經營管理會訊》，27，3-5。

林詠能（2010）。《藝文環境發展策略專題研究—節慶、觀光與地方振興整合型計畫：以水金九周邊地區為例期末報告》。台北：國立台北教育大學文化產業學系。

林群盛（1996）。《連鎖經營產業之營運性關鍵成功因素暨競爭優勢分析——台灣連鎖餐飲業之實證》。台北：國立台灣大學商學研究所碩士論文（未發表）。

林燈燦（2009）。《旅行業經營管理》。台北：五南書局。

邱發祥（2003）。〈桃園區休閒農業發展之回顧與展望〉。《休閒農業推動與發展研討會論文集》（頁42-56）。桃園：行政院農委會桃園區農業改良

場。

侯錦雄、李素馨（1994）。《民營遊樂區管理制度之研究》。台中：東海大學景觀學研究所。

姜貞吟（2002）。〈青草滿園客為鄰——法國休閒農場發展策略之啓示〉。《台灣經濟研究月刊》，25(4)，59-66。

段兆麟（2006）。《休閒農業——體驗的觀點》。台北：偉華。

洪光宗、洪光遠、朱志忠（2008）。Hawkins, D. l., Mothersbaugh, D. L., & Best R. J.著（2007）。《消費者行為》。台北：東華書局。

胡木蘭（1998）。〈台灣博物館事業的發展（上）〉。《美育》，100，43-51。

胡木蘭（1998）。〈台灣博物館事業的發展（下）〉。《美育》，101，51-56。

凌德麟（1998）。〈三十年來美國華僑休閒方式演變之探討〉。《休閒理論與遊憩行為》（頁1-14）。台北：中華民國造園學會、台灣大學園藝系。

唐學斌（1992）。《觀光學導論》。台北：中國文化大學觀光事業研究所。

唐學斌（2002）。《觀光事業概論》。台北：國立編譯館。

容繼業（2012）。《旅行業實務經營學》。台北：揚智文化。

徐國士、黃文卿、游登良（1997）。《國家公園概論》。台北：國立編譯館。

徐鳳儀（2003）。《國立海洋科技博物館興建之潛在益本比》。基隆：國立台灣海洋大學應用經濟研究所。

涂淑芳譯（1996）。Bammel, G., & Burrus-Bammel, L. L.著（1982）。《休閒與人類行為》。台北：桂冠。

秦裕傑（2003）。〈博物館法難產〉。《博物館學季刊》，17(4)，85-95。

馬惠娣（2001）。〈21世紀與休閒經濟、休閒產業、休閒文化〉。《自然辯證法研究》，17(1)，48-52。

高淑貴（1996）。《家庭社會學》。台北：黎明文化。

張君玫、黃鵬仁譯（1996）。Bocock, R.著（1991）。《消費》。台北：巨流。

張紋菱（2006）。《主題園遊客旅遊動機、觀光意象與忠誠度關係之研究——以月眉探索樂園為例》。台中：朝陽科技大學休閒事業管理系碩士論文

（未發表）。

張廖麗珠（2001）。〈「運動休閒」與「休閒運動」概念歧異詮釋〉。《中華體育》，15(1)，18-36。

張錫聰（1993）。〈觀光旅館業之發展與管理制度〉。《交通建設》，42(9)，20-24。

張譽騰（2003）。《博物館大勢觀察》。台北：五觀藝術管理。

張譽騰（2007）。〈台灣的文化政策與博物館發展〉。《研習論壇月刊》，73，28-31。

許文富（2004）。《農產運銷學》。新北市：正中書局。

許文聖（1992）。〈民營遊樂區之經營管理〉。《全國觀光旅遊行政會議報告論文集》（頁111-159）。台北：交通部觀光局。

許文聖（2010）。《休閒產業分析──特色觀光產品之論述》。台北：華立圖書。

陳世昌（1993）。《台灣旅館事業的演變與發展》。台北：永業出版社。

陳宗玄（2003）。〈國內旅遊對國際觀光旅館國人住宿需求影響之研究〉。《農業經濟半年刊》，74，113-146。

陳宗玄（2006）。〈觀光遊樂業市場概況與趨勢發展分析〉。《台灣經濟金融月刊》，42(8)，54-68

陳宗玄（2007）。〈台灣民宿業經營概況與發展分析〉。《台灣經濟金融月刊》，43(10)，91-103。

陳宗玄、朱瑞淵、溫櫻美（2009）。〈台灣家庭國內旅遊支出影響因素之研究──世代分析之應用〉。《運動休閒餐旅研究》，4(4)，123-148。

陳冠甫（2015）。《台灣博物館事業發展的挑戰與轉機》。台北：行政院文化部。

陳厚耕（2014）。《我國餐飲業景氣現況與發展趨勢》。台北：台經院產業資料庫。

陳厚耕（2018）。《我國餐飲業景氣現況與發展趨勢》。台北：台經院產業資料庫。

陳彥淳（2013）。〈賣場慘澹，要靠美食業績來救百貨公司美食廣，從小三變身金雞母〉。《財訊》，2013/01/29，第416期。

陳昭郎（2005）。《休閒農業概論》。台北：全華。

陳昭郎、段兆麟（2004）。《休閒農業場家全面性調查計劃》。台北：行政院
　　農委會。

陳　麗，（2009）。〈台灣民間消費成長潛力與政策研究〉。《綜合研究規劃
　　96年及97年》（頁277-296）。台北：行政院經濟建設委員會。

陳國寧（2003）。《博物館學》。台北：國立空中大學。

陳國寧（2006）。《地方文化館實施與檢討研究計畫》。台北：行政院文建
　　會。

陳國寧（2018）。《博物館的定義：從21世紀博物館的社會現象反思》。中華
　　民國博物館學會。

陳智凱、鄧旭茹（2008）。Vogel, H.著（2007）。《娛樂經濟》。台北：五南
　　書局。

陳儀、吳孟儒、劉道捷（2014）。Dent, Jr H. S.著（2014）。《2014-2019經濟
　　大懸崖：如何面對有生之年最嚴重的衰退、最深的低谷》。台北：商周出
　　版。

陳靜芳、徐木蘭（1994）。〈台灣地區民營遊樂園營運績效衡量構面之探
　　討〉。《中華林學季刊》，27(2)，55-68。

陳麗玉（1993）。《台灣居民對休閒農場偏好之研究》。台中：國立中興大學
　　農業經濟研究所碩士論文（未發表）。

曾慈惠、盧俊吉（2002）。〈生態觀光基本概念與規劃〉。《農業推廣文
　　彙》，47，185-196。

曾慧慈、陳俞均譯（2009）。Bull, B., Hoose, J. & Weed, M.著（2003）。《休
　　閒遊憩概論》。台北：巨流圖書。

游登良（1994）。《國家公園——全人類的自然襲產》。花蓮：太魯閣國家公
　　園管理處。

黃文卿（2002）。〈台灣地區國家公園的遊客服務政策〉。《旅遊管理研
　　究》，2(1)，63-78。

黃金柱、林志成（1999）。《我國青少年休閒運動現況、需求暨發展對策之研
　　究》。台北：行政院體委會。

黃煜、蔡明政（2005）。〈職業運動事業組織營運管　人　需求與培育〉。《國

民體育季刊》，34(2)，44-51。

楊正寬（1996）。《觀光政策、行政與法規》（第二版）。台北：揚智文化。

楊正寬（2007）。《觀光行政與法規》。台北：揚智文化。

楊忠藏（1992）。〈大型購物中心之研究〉。《台灣經濟金融月刊》，28(10)，42-58。

葉怡矜、吳崇旗、王偉琴、顏伽如、林禹良譯（2005）。Godbey, G.著（1999）。《休閒遊憩概論：探索生命中的休閒》。台北：品度。

葉美秀（1998）。《農業資源在休閒活動規劃上之研究》。台北：國立台灣大學農業推廣學研究所博士論文（未發表）。

葉樹菁（1994）。《中華民國八十一年台灣地區國際觀光旅館營運分析報告》。台北：交通部觀光局。

詹益政（2001）。《旅館經營實務》。台北：揚智文化。

熊昌仁（2002）。〈山青水秀客自來——台灣之農業型與度假型休閒旅遊業〉。《台灣經濟研究月刊》，25(4)，85-94。

劉泳倫（2003）。《基層消防人員休閒參與、工作壓力與工作滿意度之相關研究》。雲林：國立雲林科技大學休閒運動研究所碩士論文（未發表）。

茂（2000）。《21世紀主題 園的夢幻與實現》。台 市：詹氏書局。

歐信宏（2001）。《我國公立博物館組織編制與非正式人力運用之研究》。台中：東海大學公共事務系碩士論文（未發表）。

歐聖榮、姜惠娟（1997）。〈休閒農民宿旅客特性與需求之研究〉。《興大園藝》，22(2)，135-147。

蔡依恬、葉華容、詹淑櫻（2014）。〈東南亞經濟成長動能的變化分析〉。《國際經濟情勢雙週報》，1802，5-15。台北：國家發展委員會。

蔡宛菁、龔勝雄譯（2007）。Fridgen, J. D.著（1996）。《觀光旅遊總論》。台北市：鼎茂圖書。

蔡春燕（2003）。《台灣消費社會形成——家戶所得與消費關聯性的階層及城鄉分析》。嘉義：國立中正大學社會福利系碩士論文（未發表）。

蔡麗伶譯（1990）。Mayo, E. J. & Jarvis, L. P.著（1981）。《旅遊心理學》。台北：揚智文化。

鄭志富、錢紀明（1999）。《我國運動場地設施的現況及發展策略》。台北：

行政院體委會。

鄭健雄、吳乾正（2004）。《渡假民宿管理》。台北：全華科技圖書。

盧雲亭（1993）。《現代旅遊地理學》。台北：地景公司。

賴杉桂（1995）。〈我國商業發展現況與趨勢〉。《商業現代化》，9，5-9。

賴美蓉、王偉哲（1999）。〈遊客對休閒農之認知與體驗之研究——以苗栗飛牛牧為例〉。《戶外遊憩研究》，12(1)，19-40。

薛明敏（1990）。《餐廳服務》。台北：明敏餐旅管理顧問有限公司。

薛明敏（1993）。《觀光概論》。台北：明敏餐旅管理顧問有限公司。

謝文雀譯（2015）。Philip Kotler, Kevin Lane Keller, Swee Hoon Ang, Siew Meng Leong & Chin Tiong Tan著（2012）。《行銷管理——亞洲實例》。台北市：華泰書局。

謝其淼（1995）。《主題遊樂園》。台北：詹氏書局。

謝政諭（1990）。《休閒活動的理論與實際——民生主義的台灣經驗》。台北：幼獅文化事業公司。

謝智謀、王怡婷譯（2001）。Swarbrooke, J. & Horner, S.（1999）。《觀光消費行為理論與實務》。台北：桂魯。

羅紹麟、林喻東（1991）。〈民營遊樂區經營理念與實務之研究〉。《中興大學實驗林森林系所研究報告》，13(1)，43-89。

蘇成田（2007）。《民宿經營管 發展趨勢之研究》。台北：交通部觀光局。

二、外文部分

BarOn, R. V. V. (1957). *Seasonality in Tourism: A Guide to the Analysis of Seasonality and Trends for Policy Making*. London, England: Economist Intelligence Unit.

Baum, T. (1999). Seasonality in tourism: understanding the challenges. *Tourism Economics, 5*(1), 5-8.

Baum, T. and Lundtorpe, W. (2001). Seasonality in Tourism. In *Seasonality in Tourism*. Baum, T. and Lundtorp, S. (eds). Pergamon: Oxford, 1-4.

Brightbill, C. K. (1960). *The Challenge of Leisure*. Englewood Cliffs, NJ: Prentice-Hall.

Brockman, C. F. and Merrian, L. C, Jr. (1973). *Recreational Use of Wild Lands*. New York: McGraw-Hill.

Burdge, R. J. (1969). Level of occupational prestige and leisure activity. *Journal of Leisure Research, 1*, 262-274.

Butler, R. W. (1994). Seasonality in tourism: Issues and problem. In A. V. Seaton (ed.). *Tourism: The State of the Art*. Chichester: Wiley & Sons.

Butler, R. W. (2001). Seasonality in tourism: Issues and implications. In *Seasonality in Tourism*. Baum, T., & Lundtorp, S. (eds). Pergamon: Oxford, 5-21.

Cai, L. A. (1999). Relationship of household characteristics and lodging expenditure on leisure trips. *Journal of Hospitality and Leisure Marking, 6*, 5-18.

Clawson, M. & Knetsch, J. L. (1966). *Economic of Outdoor Recreation*. Baltimore, MD: John Hopkins University Press.

Cooper, C., Fletcherc, J., Gilbert, D. & Wanhill, S. (1993). *Tourism-Principles and Practice*. Addison Wesley Longman Limited.

Dardis, R., F. Derrick, A. Lehfeldand K. E. Wolfe (1981). Cross-section studies of recreation expenditures in the United States. *Journal of Leisure Research, 13*, 181-194.

DUmazder, J. (1976). *Toward a Sociely of Leisyre*. New York: Elsevier.

Edginton, C., DeGraaf, D., Dieser, R. & Edginton, S. (2005). *Leisure and Life Satisfaction: Foundational Perspectives* (4th ed.). McGraw-Hill Humanities.

Godbey, G. (1999). *Leisure in Your Life: An Exploration* (5th ed.). State College, PA: Venture.

Greenberg, C. (1985). Focus on room rates and lodging demand. *Journal Cornell Hotel and Restaurant Administration Quarterly, 26*, 3-10-11.

Haper, W. (1981). The experience of leisure. *Leisure Sciences, 4*(2), 113-26.

Hartmann, R. (1986). Tourism seasonality and social change. *Leisure Studies, 5*(1), 25-33.

Huizinga, J. (1950). *Homo Ludens: A Study of the Play Element in Culture*. Boston. MA: Beacon Press.

Iso-Ahola, S. E. (1980). *The Social Psychology of Leisure and Recreation*. Dubuque,



IA: W. C. Brown.

Kaplan, M. (1975). *Leisure: Theory and Policy*. New York: John Wiley & Sons.

Kelly, J. H. (1996). *Leisure* (3nd ed.). Boston: Allyn and Bacon.

Kelly, J. R. (1982). *Leisure*. Englewood Cliffs, NJ: Prentice-Hall.

Kelly, John R. & Geoffrey Godbey (1992). *The Sociology of Leisure*. State College, PA: Venture Publishing.

Kelly, John R. & Warnick, Rodney B. (1999). *Recreation trends and markets: The 21st Century*. Champaign, IL: Sagamore.

Kerr, W. (1962). *The Decline of Pleasure*. New York: Simon & Schuster.

Koenig-Lewis, N., & Bischoff, E. E. (2005). Seasonality research: The state of the art. *International Journal of Tourism Research, 7*, 201-219

Kolter, P., Hayes, T. & Bloom, P. N. (2002). *Marketing Professional Services*. Prentice Hall Press.

Kraus, R. (1984). *Recreation and Leisure in Modern Society* (3nd ed.). Glenview, IL: Scott, Foresman & Co.

Kraus, R. (1998). *Recreation and Leisure in Modern Society* (5th ed.). Jones and Bartlett, Sudbury, Massachusetts.

Lawson, R. (1991). Patterns of tourist expenditure and types of vacation across the family life cycle. *Journal of Travel Research, 29*(4), 12-18.

Milman, A. (2007). *Theme Park Tourism and Management Strategy*. University of Central Florida.

Neulinger, J. (1981). *The Psychology of Leisure*. Springfield, IL: Charles C. Thomas.

Pieper, J. (1952). *Leisure: The Basic of Cultrue*. New York: Pantheon Books.

Qu, Hailin, Xu Peng, & Tan Amy (2002). A simultaneous equations model of the hotel room supply in Hong Kong. *International Journal of Hospitality Management, 21*, 455-462.

Rodgers, B. (1977). *Rationalizing Sports Policies, Sport in Its Social Context: International Comparisons*. Strasbourg: Council of Europe Committee on Sport.

Sebastian de Grazia, S. (1962). *Of Time, Work, and Leisure*. Garden City, NY: The Twentieth Century Fund.

Sinclair, M. T. & Stabler, M. (1997). *The Economics of Tourism*. London: Routledge.

Smith, S. L. J. (1995). *Tourism Analysis: A Handbook*. England: Longman.

Torkildsen, G. (2005). *Leisure and Recreation Management* (5th ed.). London: E & FN Spon (Routledge).

Tran, Xuan (2011). Price Sensitivity of Customers in Hotels in U.S. *e-Review of Tourism Research, 9*(4), 122-133.

Tribe, J. (1999). *The Economics of Leisure and Tourism* (2nd ed.). Oxford: Butterworth-Heinemann.

Van Ghent, D. & Brown, J. (eds) (1968). *Continental Literature: An Anthology*, Vol.1. New York: J. B. Lippincott.

Well, W. D., & Gubar, G. (1966). Life cycle concept in marketing research. *Journal of Marketing Research, 3*, 355-63.

Wilkes, R. E. (1995). Household Life-Cycle Stages, Transitions, and Product Expenditures. *Journal of Consumer Research, 22*, 27-42.

Wilson, R. N. (1981). The courage to be leisure. *Social Forces, 60*(2), 282-303.

WTO (2001). *Tourism 2020 Vision Volume 7: Global Forecasts and Profiles of Market Segments*. Spain: World Tourism Organization.

WTO (2014). *Tourism Highlights (2014 Edition)*. Spain: World Tourism Organization.

三、網路部分

中華民國博物館學會博物館名錄，http://www.cam.org.tw/museumsintaiwan/，檢索日期：2018年12月1日。

中華民國統計資訊網， 薪資及生產力統計」，https://earnings.dgbas.gov.tw/query_payroll_C.aspx?mp=4，檢索日期：2018年10月25日。

內政部統計處，民國101年至106年「國民生活狀況意向調查報告」，https://www.moi.gov.tw/stat/node.aspx?cate_sn=&belong_sn=7561&sn=7576，查詢時間：2018年10月28日。

交通部觀光局行政資訊系統，http://admin.taiwan.net.tw/public/public.aspx?no=247，檢索日期2018年10月11日。

交通部觀光局行政資訊系統，籌建中遊樂園，http://admin.taiwan.net.tw/public/
public.aspx?no=247，檢索日期2018年10月11日。

行政院文化部 歷年文化統計資料查詢」，https://stat.moc.gov.tw/HS_
UserCatalogView.aspx。檢索日期：2018年8月20日。

休閒農業旅遊網，完成許可登記之休閒農場，http://www.taiwanfarm.com.tw/，
檢索日期：2018年12月16日。

林嘉慧（2011）。餐飲業的發展趨勢與商機，台灣財經評論電子報，第192
期。台北：經濟部投資業務處，http://twbusiness.nat.gov.tw/epaperArticle.
do?id=142966788，檢索日期：2014年12月28日。

財政部財政統計資料庫，http://web02.mof.gov.tw/njswww/WebProxy.
aspx?sys=100&funid=defjspf2，檢索日期：2018年10月25日。

經濟部統計處統計，批發、零售及餐飲業統計調查，https://dmz26.moea.gov.tw/
GMWeb/investigate/ InvestigateEA.aspx，檢索日期：2018年10月10日。

台灣國家公園，營建署全球資訊網站，http://np.cpami.gov.tw/index.php，檢索日
期：2019年1月6日。

經濟部商業司工商綜合區網際網路查詢系統，工商綜合區已獲得推薦之申請
案件，2007年10月取自http://www.moea.gov.tw/~meco/doc/ndoc/alexweb1/
default.htm。

鍾彥文（2018）。從國際指標探討台灣觀光競爭力。政策研究指標資料庫，
PRIDE，https://pride.stpi.narl.org.tw/topic2/.../4b1141ad67885ecf0167c9
4f15151809。

Hotels 325, HOTELSMag.com, 2018 July/August. https://www.
marketingandtechnology.com/repository/webFeatures/HOTELS/
H1807_SpecialReport_Intro.pdf.

The global attractions attendance report. http://www.teaconnect.org/images/files/
TEA_268_653730_180517.pdf

四、政府調查報告

台灣省政府交通處旅遊局（1999）。觀光旅遊改革論報告。台中：霧峰。

交通部觀光局（1998）。86年觀光遊樂服務業——遊樂場（區）業調查報告。

台北：交通部觀光局。

交通部（2002）。交通政策白皮書：觀光。台北：交通部。

交通部觀光局（2000）。中華民國八十八年國人國內旅遊狀況調查報告。台北：交通部觀光局。

交通部觀光局（2001）。三十週年紀念專刊。台北：交通部觀光局。

交通部觀光局（2005）。中華民國93年台灣地區國際觀光旅館營運分析報告。台北：交通部觀光局。

交通部觀光局（2007）。國際觀光旅館營運分析報告。台北：交通部觀光局。

交通部觀光局（2012）。中華民國100年國人旅遊狀況調查報告。台北：交通部觀光局。

交通部觀光局（2012a）。中華民國100年來台旅客消費及動向調查。台北：交通部觀光局。

交通部觀光局（2013）。中華民國101年國人旅遊狀況調查報告。台北：交通部觀光局。

交通部觀光局（2013a）。中華民國101年來台旅客消費及動向調查。台北：交通部觀光局。

交通部觀光局（2014）。中華民國102年國人旅遊狀況調查報告。台北：交通部觀光局。

交通部觀光局（2014a）。中華民國102年來台旅客消費及動向調查。台北：交通部觀光局。

交通部觀光局（2015）。中華民國103年國人旅遊狀況調查報告。台北：交通部觀光局。

交通部觀光局（2015a）。中華民國103年來台旅客消費及動向調查。台北：交通部觀光局。

交通部觀光局（2015b）。中華民國103年台灣地區國際觀光旅館營運分析報告。台北：交通部觀光局。

交通部觀光局（2016）。中華民國104年國人旅遊狀況調查報告。台北：交通部觀光局。

交通部觀光局（2016a）。中華民國104年來台旅客消費及動向調查。台北：交通部觀光局。

交通部觀光局（2017）。中華民國105年國人旅遊狀況調查報告。台北：交通部觀光局。

交通部觀光局（2017a）。中華民國105年來台旅客消費及動向調查。台北：交通部觀光局。

交通部觀光局（2018）。中華民國106年國人旅遊狀況調查報告。台北：交通部觀光局。

交通部觀光局（2018a）。中華民國106年來台旅客消費及動向調查。台北：交通部觀光局。

行政院經建會（2002）。中華民國台灣地區民國91年至140年人口估計。台北：行政院經建會。

行政院主計處（2005）。中華民國93年台灣地區社會發展趨勢調查——時間運用。台北：行政院主計處。

行政院主計處（2007）。薪資與生產力統計年報。台北：行政院主計處。

行政院主計處（2016）。行業標準分類（第10次修正）。台北：行政院主計處。

行政院農委會（1996）。休閒農業工作手冊。台北：國立台灣大學農業推廣學研究所。

行政院體委會（2013）。中華民國101年運動城市調查。台北：行政院體委會。

教育部體育署（2014）。中華民國102年運動城市調查。台北：教育部體育署。

教育部體育署（2015）。中華民國103年運動城市調查。台北：教育部體育署。

教育部體育署（2016）。中華民國104年運動城市調查。台北：教育部體育署。

教育部體育署（2017）。中華民國105年運動現況調查。台北：教育部體育署。

教育部體育署（2018）。中華民國106年運動現況調查。台北：教育部體育署。

教育部體育署（2018）。中華民國106年度我國民眾運動消費支出調查。台

　　北：教育部體育署。

財政部統計處（2017）。中華民國稅務行業標準分類（第8次修正）。台北：
　　財政部。

財政部統計處（2002）。中華民國財政統計月報。台北：財政部。

經濟部（2010）。台灣會展產業行動計畫。台北：經濟部國貿局。

經濟部（2014）。民國103年商業經營實況調查報告。台北：經濟部統計處。

經濟部商業司（1996）。大型購物中心——開發經營管理實務手冊。台北：經
　　濟部商業司。

經濟部統計處（2006）。餐飲業動態調查分析。台北：經濟部。